音乐神童加工厂

PRODUCING EXCELLENCE

Izabela Wagner

（波兰）伊莎贝拉·瓦格纳 著

黄炎宁 译

华东师范大学出版社

图书在版编目（CIP）数据

音乐神童加工厂／（波）瓦格纳著；黄炎宁译．—上海：华东师范大学出版社，2014.6
ISBN 978-7-5675-2212-1

Ⅰ.①音… Ⅱ.①瓦… ②黄… Ⅲ.①音乐文化—研究 Ⅳ.① J60

中国版本图书馆 CIP 数据核字（2014）第 134764 号

Producing Excellence
By Izabela Wagner
Chinese translation copyright © 2014 by East China Normal University Press Ltd
All rights reserved.

上海市版权局著作权合同登记图字：09-2014-457 号

音乐神童加工厂

作　　者	（波兰）伊莎贝拉·瓦格纳
译　　者	黄炎宁
责任编辑	顾晓清
封面设计	周伟伟
出版发行	华东师范大学出版社
社　　址	上海市中山北路 3663 号　邮编　200062
网　　址	www.ecnupress.com.cn
电　　话	021-60821666
客服电话	021-62865537
邮购电话	021-62869887
网　　店	http://hdsdcbs.tmall.com/
印 刷 者	上海铁路印刷有限公司
开　　本	890×1240　32 开
印　　张	17
字　　数	379 千字
版　　次	2016 年 6 月第 1 版
印　　次	2022 年 1 月第 3 次
书　　号	ISBN 978-7-5675-2212-1/C.225
定　　价	69.80 元
出 版 人	王焰

（如发现本版图书有印订质量问题，请寄回本社市场部调换或电话 021-62865537 联系）

● 本书提到的世界级音乐家

尼科莱·帕格尼尼	(Niccolo Paganini, 1782—1840)
莱奥波德·奥尔	(Leopold Auer, 1845—1930)
彼得·斯托利亚尔斯基	(Piotr Stoliarski, 1871—1944)
阿图尔·鲁宾斯坦	(Arthur Rubinstein, 1887—1982)
亚沙·海菲兹	(Jascha Heifetz, 1901—1987)
伊万·加拉米安	(Ivan Galamian, 1902—1981)
鲁道夫·塞尔金	(Rudolf Serkin, 1903—1991)
内森·米尔斯坦	(Nathan Milstein, 1904—1992)
耶胡迪·梅纽因	(Yehudi Menuhin, 1916—1999)
大卫·奥伊斯特拉赫	(David Oistrach, 1908—1974)
杨克列维奇	(Yankelevich, 1909—1073)
瑟夫·金戈尔德	(Josef Gingold, 1909—1995)
多萝西·迪蕾	(Dorothy Delay, 1917—2003)
迈克尔·拉宾	(Michael Rabin, 1936—1972)
伊扎克·帕尔曼	(Itzhak Perlman, 1945—)
平查斯·祖克曼	(Pinchas Zukerman, 1948—)
鲍里斯·贝尔金	(Boris Belkin, 1948—)

目录

前　奏　舞台上的闹剧　　　　　　　　　1

第一章　小提琴演奏的职业简史

第二章　独奏班之前
 一　独奏学生的家庭　　　　　　　45
 二　乐器教育的开始　　　　　　　52
 三　参加试奏　　　　　　　　　　62
 四　给孩子贴上"天才"的标签　　69

第三章　独奏教育的第一阶段
 一　老师、家长、孩子的三方互动　79
 二　家长的调教　　　　　　　　　87
 三　父母的投资　　　　　　　　　93
 四　乐器练习　　　　　　　　　　99
 五　抗拒工作　　　　　　　　　　107

六　家长与老师的冲突和协商	111
七　家庭地理位置上的迁移	116
八　什么是独奏班	128
九　参与比赛	148
十　彼此依赖	162

第四章　独奏教育的第二阶段

一　危机来临	177
二　去上学还是在家练琴	187
三　独奏教师及其班级	194
四　职业接合过程	208
五　磨合阶段	211
六　三堂独奏课	213
七　大师与学生间的冲突	225
八　积极合作	249
九　关系的破裂	263
十　年轻演奏者的解放	274
十一　特定的专业文化	287

第五章　独奏教育的第三阶段

- 一　独立进入独奏市场　313
- 二　消极合作　319
- 三　次要行动者　321
- 四　拥有一把优质小提琴　336
- 五　赞助和音乐生涯　368
- 六　非正式支持网络的力量　377
- 七　国际比赛　381
- 八　音乐会的组织者　405
- 九　独奏学生世界中的特定人际关系　416
- 十　独奏学生的职业生涯　419

第六章　优秀的职业

- 一　独奏教育的一些附加特征　459
- 二　年轻独奏者的职业典范　482
- 三　一切照旧的独奏界　486

尾　声　舞台闹剧的背后	**495**
附　录　方法论	**505**
后　记	**517**
参考文献	**519**

前奏　舞台上的闹剧

> 20 世纪 90 年代，某欧洲国家的首都，
> 座无虚席的音乐会大厅，
> 颁奖庆祝音乐会
> 暨某国际小提琴大赛的闭幕式

　　一位年轻女士宣布颁奖仪式正式开始。按照传统，名次靠后的得奖者率先上台表演，冠军得主压轴登场。今晚，年纪最小的获奖者第一个登台亮相——这位取得第六名成绩的俄罗斯女孩名叫安娜塔西娅，现年 16 岁。主持人宣布她演奏的乐曲是一首创作于 19 世纪的小提琴-钢琴协奏曲。话音刚落，穿着黑色晚礼服的安娜塔西娅单手提着小提琴走上舞台。她举手投足之间给人留下胸有成竹的印象。事实上，安娜塔西娅已拥有十年的独奏经验。在她身后登场的，是赛事方指定的钢琴伴奏师，年龄 30 岁上下。还有另一位女士也走上台来，她在这场演出中的职责仅仅是为乐谱翻页。

　　安娜塔西娅在舞台中央站定，把小提琴架在肩膀上，然后向钢琴师点头示意，表示自己已经准备好演奏 A 音——这是小提琴根据钢琴调音的必要步骤。钢琴师给出 A 音后，安娜塔西娅开始为小提琴调音，观众也逐渐停止交谈，静候音乐会开始。伴奏者则调试着她的钢琴长凳——这是钢琴师在小提琴手调音时的惯常程序。

然而没等这位钢琴伴奏师反应过来，安娜塔西亚突然开始激情澎湃地演奏。她猛烈"攻击"着小提琴，一首跌宕起伏、极具表现力的20世纪小提琴独奏名曲在音乐大厅中回荡。伴奏者震惊了，对眼前这一幕手足无措；而安娜塔西亚好像完全沉浸在自己的世界里，自顾自地专心演奏。观众席骚动起来。听了最初几个小节后，一些人意识到这首曲子并不是主持人刚才宣布的乐曲。他们怒气冲冲地惊呼："荒唐！她怎么可以这样做？"还有人忍俊不禁或开怀大笑，更有人大声称赞："瞧这孩子！多有勇气！多有性格！"

对安娜塔西亚的批评和赞扬之声，在音乐厅第五排碰撞得尤为激烈。按惯例，这排座位属于受邀而来的贵宾，包括音乐界的重量级嘉宾、本次大赛的评委成员、政要及其他公众人物，他们各执一词。台上琴声不停，台下争论不休。

不过大部分观众并不了解情况。为什么音乐厅里萦绕着紧张不安的气氛？为什么钢琴伴奏者坐在那里一动不动？为什么有些人不听音乐，反而大声喧哗？是安娜塔西亚表现欠佳吗？当然不是！

她的演奏饱含感情，充满魔力。对所有悉心聆听的观众而言，安娜塔西亚显然是一位出色的小提琴手。当她持续六分钟的表演结束后，音乐厅爆发出热烈的喝彩声："她太棒了！难以置信！"但也有人拒绝鼓掌："她怎么敢这样做！""丑闻！"大厅里回响着人们嗡嗡的话语，直到第二位表演者上台时才渐渐停息。

安娜塔西亚的表现犹如引爆了一颗炸弹。在后台，一位比赛评委尖叫道："她的小提琴事业完蛋了！永远完蛋了！"这场音乐会在电视中播出时，安娜塔西亚的节目被整个剪掉，甚至连一个画面都没有，只是简单提到了她的名字。而现场直播的播音员则搪塞说：

"由于未知原因,节目有所调整。"第二天,安娜塔西娅收到通知,她因比赛成绩优异所获得的两场音乐会演出将被取消,理由是"赞助方无法容忍这样的行为"。

这位年轻貌美的小提琴手为何会遭到如此待遇?她出色的舞台表演又为何被视为闹剧和丑闻?毕竟,现场观众大都非常喜欢安娜塔西娅的演奏。许多人甚至觉得她是当晚最棒的表演者——尽管她的比赛名次排在最后。

该事件发生几个月之后,音乐家们依然彼此交换着看法。众多久经考验、深谙比赛规则之人普通认为:"所有音乐家都清楚,音乐比赛向来都是不公平的。她的确应该得到更好的成绩,但以这种方式进行抗议并彰显自我,并不是一个好的选择。她羞辱了评委,这可能会给她的职业起步带来不利影响。尤其,这出闹剧对那位伴奏者也十分不利,让钢琴师傻傻地坐在舞台上——这很不专业。"与此相对的正面回应则是:"所有在场的观众都十分清楚,这个女孩才是真正的冠军。安娜塔西娅给随后登台的所有表演者都设置了难以企及的高度,她是那样的才华横溢、饱含深情,拥有纯熟的音乐演奏技艺。而且她才 16 岁,就有勇气在 2000 人面前表达对于评委的不满,这是一场充满勇气的精彩演出。她有成为伟大独奏者的特质和性情。我不希望这个环境因为要惩罚叛逆者而毁掉她。"

从表面上看,这出舞台闹剧似乎只是小提琴独奏界一个年轻气盛的后辈向权威发出的公开挑战。但它却在精英音乐圈内引起了长久的讨论。为什么安娜塔西娅要演奏另一首乐曲?她究竟想通过这一举动表达什么意思?为什么所有音乐家都认为这需要极大的勇气?为什么他们对此又有着截然不同的看法?为什么这个 16 岁少

女必须承受如此多的非议,仅仅因为她临场演奏了另一首乐曲吗?即使这六分钟的演出是如此完美,也无济于事吗?

为了全面理解这一事件,我们需要了解音乐精英的文化是怎样运作的。一些特别的举动,比如安娜塔西娅的行为有着何种意义?那个世界的显性价值观是什么,其中的个体又怎样同化于这些特定价值观中?在本书中,我希望带领读者进入音乐精英的世界——它处于西方社会的边缘,常常在具有"创造性氛围"的城市中开展活动[1]。我将向各位解释:在二十年的成长过程中,音乐神童将如何经历音乐精英圈的社会化过程,成长为一名独奏者;相关人士在打造优秀音乐家的过程中又扮演了何种角色。

很多人参与其中:音乐教师、父母、评委、伴奏者和其他专业人士,他们进行不计其数的多次合作,共同打造一名独奏者。作为一种特殊的职业教育,独奏教育是一个复杂而又持久的过程,它由层层选拔所组成,每一次选拔取决于不同的因素(这些因素有时甚至是前后矛盾的)。

近些年来出版的耶鲁大学蔡美儿教授的《虎妈战歌》和格拉德威尔的《异类:不一样的成功启示录》,也涉及了学习小提琴的话题。这两本书的广受欢迎,显示出人们对精湛技巧训练的极大兴趣。与主要关注家庭驱动力和情绪交锋的蔡美儿教授不同,本书清晰地描述出隐藏在英才教育背后的运作机制。对于格拉德威尔用故事讲述的世界级专业水平的练习之道,我将在访谈几十位古典音乐家的基础上,以充满细节和深度分析的社会学调查加以呈现,一步步揭开精英小提琴手的成长奥秘。

很少有人能坚持完成所有阶段的独奏教育，在此基础上成功晋升为国际知名独奏家的人更是屈指可数。更常见的结果是，这些独奏学生最终成为小提琴教师或乐队音乐家，偶尔过一把独奏表演的瘾。也有少数学生选择与音乐事业一刀两断，走上另一条截然不同的职业道路。因此，能经受住所有社会化的过程，克服艰难险阻、攀上成功之巅的独奏者，可以说是天赋异禀或深受眷顾，或者两者兼而有之。

我试图运用社会学工具来分析这一复杂的过程；而这些研究工具曾在关于儿童的转变[2]和社会化过程[3]的多项研究中得到使用，以阐释当今西方世界中的精英社会化是如何运行的。

对于音乐界、乃至整个艺术世界而言，独奏精英圈虽然人数较少，却拥有着举足轻重的地位。这一社会群体由所有享有国际声誉的职业独奏家[4]组成。独奏教育的其他参与者还包括：指挥、伴奏者、音乐会组织者、小提琴制作师和经纪人。小小的独奏界扎根在更广阔的音乐世界中——后者是一个由多种职业类型结构化的异质世界。一些因素，如教育时长（对于钢琴家和小提琴家而言，至少需要 18 年时间）、儿童的早期启蒙教育（大多数小提琴手从四五岁开始接触该乐器）、乐曲的技艺精湛度，以及该乐器的独奏者在公众视野内的出镜率，都决定了小提琴家和钢琴家被普遍视为古典音乐界中的精英音乐家。于是，考虑让孩子接受音乐教育的家长，大都选择小提琴或钢琴也就不足为奇了。

这一领域的竞争异常激烈，对于顶尖位置的争夺几乎贯穿独奏教育始终，顶着巨大压力参与其中的学生、家长和老师无不竭力动用所有可能的资源。不过，这种情况同样存在于其他职业领域。那

些以在复杂环境下的表现、远大抱负和强大个性论英雄的行业，与独奏界有着相似的运行规律。"科学家和艺术家或运动员一样，他们追随那些'名垂千古'的职业榜样，渴望与这些前辈并肩站在万神殿中……有谁希望成为平庸的约翰尼·乌尼塔斯[5]、二流的贝多芬、打了折扣的牛顿呢？对于成就伟大的强烈憧憬——无论这种可能性是否只存在于想象之中——都激发并维持着这些人的职业之路。"[6]

这段话也完全适用于独奏界。每一份坚持背后，都有追求卓越的渴望做支撑；没有憧憬，也就无法走通这条漫漫长路。在古典音乐界中，伟大演奏者的名声常常能跨越国界，为不同国家和地区的乐迷所知晓；这就意味着，要想成为优秀的乐器演奏家，地理流动性是必不可少的的一大因素。一年之中，一名年轻独奏者[7]至少要参加一次国际性比赛、几场音乐会演出以及由自己老师或其他独奏教师执教的大师班；这些活动可能在世界上任何一个地方举行。许多欧洲学生都会前往以色列的艾隆[8]参加世界著名的凯谢特艾隆大师班，或在美国科罗拉多州的阿斯彭暑期学院学琴。美国学生也会来到欧洲，在意大利锡耶纳或法国杜尔参加大师班。而大大小小的小提琴国际比赛举办地遍布世界，包括：美国印第安纳波利斯、加拿大蒙特利尔、澳大利亚阿德莱德、南非比勒陀利亚，以及欧洲的布鲁塞尔、莫斯科、伦敦、日内瓦、汉诺威、波兹南、波兰[9]等。

独奏学生的高度流动性和国际性活动，由那些在古典音乐界具有影响力的老师通过社会网络加以组织。如果没有老师和人际网络的支持，高质量的独奏教育便无法完成，学生开启独奏生涯更无从谈起，因为这一特殊的职业教育是一项集体工作。在分析独奏教育时，我将此集体合力视为每个个体都必须经历的过程——只有走完

这条职业道路，他们才可能实现终极目标，达到自己梦寐以求的职业地位。我将使用芝加哥学派互动论传统中的职业概念[10]，将独奏学生生涯划分为三个不同阶段。在第一阶段中，家长、教师与学生的三者关系构成了提升学生演奏水平的基础；第二阶段涉及师生双方的互动；第三阶段则包括独奏学生与各类职业人士的关系，正是借助他们的支持，年轻独奏者才有机会踏入古典音乐的成人市场。由于成人小提琴手的职业生涯很大程度上取决于他们的教育经历，教育便成为了独奏生涯的一个重要组成部分。

根据对多名音乐家的访谈，他们将"职业生涯"（career）定义为"生命历程"（course of life），这一历程从学生非常年幼时就已经开始；成人之后的独奏事业只不过是学生生涯的延续。明白了这一点，我们就可以理解，为什么儿童早熟的音乐表现和早期启蒙教育对于独奏者的成功至关重要。我们甚至可以认为，成人独奏者的职业生涯始于他们童年时代的第一堂小提琴课；而他们接触小提琴的时间甚至可能比上幼儿园还要早。继而，这些学生以高昂的代价扎根于独奏世界中，与其他同龄人相隔离；他们职业生涯和私人生活中的人际关系高度重合，并且个体之间在职业层面上有着强烈的互动。

1997年至2004年间，我完整记录下了自己与40名独奏学生、11位老师、14位家长、三位伴奏者、两名音乐会组织者、两位指挥、四名教师助手、四位小提琴制作师以及一名录音师的访谈录音；此外还有六名中途从独奏道路上退出的小提琴手[11]。同时，我在田野笔记上记下了数百次非正式交谈、一百多次因某种原因中断[12]的正式访谈的内容。正式访谈历时两到四个半小时；我会首先向家

长和学生简单介绍自己的研究，然后请他们回忆第一堂小提琴课的经历，以此为引子开始该场访谈。受访者往往会侃侃而谈他们的音乐和家庭生活，因为独奏教育——我们之后将会看到——亦是一个家庭的生活故事。在访谈中，学生和家长就其音乐生活进行开放的讨论，同时，他们也会自觉地花大量时间回答关于独奏师生关系的问题。为了跟进这些年轻独奏者的事业发展，我一直通过非正式交谈的方式与他们保持联系。我询问他们的近况，比如新的项目、比赛、音乐会、钢琴伴奏者、奖学金和获得赞助等情况；以及他们更换独奏老师的过程。这种交流在独奏界十分普遍：我们在音乐厅走廊、大师班或比赛等场合相遇，彼此聊起各自最新的进展。

而我对老师进行的访谈，则主要关注他们的个人经历、他们作为小提琴手和独奏教师的工作、他们与自己导师、他们与自己学生的关系，以及他们对独奏生涯的看法。这些老师之所以与我坦诚相待，是因为我也曾是一名音乐老师，对他们的职业苦衷可以感同身受。这份认同感令我的研究受益匪浅。独奏教师在介绍自己的工作时，十分注重维护职业形象：他们把得意门生挂在嘴边，对这些学生的事业发展津津乐道，还着力体现他们对于音乐教育的全情投入。有些老师则在访谈中强调，采用科学的教学法可以提高学生的成功几率；在这些老师看来，社会化才是独奏教育最重要的组成部分。因此，他们认为我的研究有助于填平独奏老师和学生、家长之间存在的隔阂。从老师访谈中涌现出的另一个重要话题，是他们与自己老师的关系；通过对这一话题的交流，我可以考察独奏老师在与学生进行互动时，怎样效法他们当年与自己恩师的师生关系。

至于其他类别的受访者，如小提琴制作师、经纪人等，访谈主

要涉及来自不同领域的职业人士在年轻独奏者的教育中扮演着何种角色。这些受访者给我的研究带来了十分宝贵的额外贡献：他们的支持对于独奏者的职业生涯起着重要作用，但这些作用往往不为人知。按照人类学的规则，民族志调查者应使用知情人的母语进行访谈；由于本研究的受访者来自不同国家，我在进行访谈时使用了法语、俄语、波兰语和英语。除了 90 位（被录音和未被录音）小提琴手的定性样本，我还引入了 1995 至 2002 年间六场国际小提琴比赛的参赛选手，建立了 339 位独奏学生的统计样本。此外，我也收集了 40 位小提琴教师教学活动的文献材料。

本研究跨越六个不同国家：我主要在法国、波兰和德国进行田野调查，偶尔也前往意大利、西班牙和美国。虽然受访者分散在不同国家和地区，但独奏界这一精英世界的内部却是一个"熟人社会"：演奏者们大都互相认识，或者可以迅速锁定对方的身份。因此，本书所举例子都省去了收集该数据时的环境和地点，以维护参与者的匿名性。

几乎所有经验研究都有某些固有缺陷，比如受观察的各过程之间缺乏一定的时间距离，尤其是那些被参与者们视为"新现象"的事物；而研究人员则往往不假思索地接受参与者的理解。为了避免可能的误读，我采用了历史比较法。通过补充性的历史材料，我得以证实哪些现象才是新近出现的，而哪些一直存在于独奏界之中。本研究表明：许多方向，诸如独奏职业的国际化、天才演奏家的低龄化、大师班的国际组织形式以及众多参与者（包括音乐界专家，经纪人、赞助者、媒体和政要）相互合作为独奏学生提供的支持网络等，都并非全球化所引发的新现象，而是独奏文化中由来已久的

趋势。

从历史维度出发，我将自己的研究数据与19—20世纪独奏家的传记或回忆录[13]进行比对。而芭芭拉·劳里·桑德的著作《培养天才》(Teaching Genius)，叙述了20世纪一位著名小提琴教师的生活及事业，为本研究提供了丰富的信息。不过，我最主要的历史资料来源是百科全书式的著作《小提琴大师》(Great Masters of Violin)。通过查阅该书以及《20世纪古典音乐家巴克尔传记辞典》(The Backer's Biographcal Dictionary of 20th Century Classical Musicians)、法国《音乐家辞典》(Le dictionnaire des interpretes)、俄罗斯《著名小提琴家的生活》(Zizn zamietchatielnych skripatchi)等书，我建立了一份"20世纪独奏家"的统计样本。我还参考了音乐界的专业杂志，包括英国的弦乐期刊《斯特拉》(The Strad)和《琴弦》(String)杂志、法国的《音域》(Diapason)和《音乐世界》(Le Monde de la Musique)、波兰的《乐章》(Ruch Muzyczny)以及俄罗斯的《音乐》(Muzika)。

本书按照时间顺序阐释了我所定义的独奏教育三阶段；之后对独奏者的职业生涯予以描述。在此之前，我会首先分析家长怎样做出让孩子学习音乐的决定：家长会为孩子物色一名教练，以帮助孩子演练每日的课程内容、参加有助于提升独奏技艺的各项活动。由于小提琴演奏需要肢体的柔韧和灵活，而随着年龄增长，人的骨骼硬度会不断增大，不利于乐器训练，因此高强度的器乐练习应从小抓起，越早越好。同时，还将展示独奏教学的特殊组织形式，描述这些音乐学生为取得最佳表演结果需付诸的行动。

独奏教育第一阶段最重要的组成部分，是家长、老师和学生

三者间的协作。这一时期最为重要的活动莫过于独奏教师的常规课程，以及两节小提琴课间家长的积极参与，即在家监督孩子练琴。通过描述一位八岁孩童的日常小提琴独奏课，我展示了独奏教育初期每一类行动者各自扮演的角色。随着学生的成长，家长的作用逐渐淡化，师生关系也悄然发生改变。不过，这些变化的程度视每个独奏学生的个体情况而定，而且往往发生在他们的青少年时期，也就是独奏教育次阶段刚刚开始时。

独奏教育的第二阶段以一场"危机"拉开序幕。此时，独奏师生的关系正经历着一段阵痛。不稳定因素频频闯入学生的生活：他们对自己的表现不满，开始尝试更换老师，音乐会演出的机会也有所减少；因此，对于自己职业前景的怀疑时常笼罩在独奏学生的心头。

在这一阶段中，年轻小提琴手需要对未来做出抉择，是坚持还是放弃当初父母为自己构想的职业方向。这个阶段最重要的活动是参加比赛和大师班。书中将描述和分析大师班的课堂情况，以体现独奏课师生之间的典型关系。这一阶段对于独奏事业的发展至关重要，因为独奏界参与者们的职业接合[14]（Career Coupling）过程正是在此时展开的。我利用"职业接合"这个概念，来表现独奏教师的教学事业和学生的职业生涯间的联动关系。这一社会过程的特征，是在必要时间内，师生双方进行并行不悖的职业发展，以提高彼此在各自领域内的位置。他们之所以愿意参与其间，是由于两者都认为这一合作能为自己带来事业上的成功。我将描述学生们如何通过与业已成名的独奏大师合作获得自身的知名度——之前的社会学文献已对这一典型过程有所涉及（例如科学研究人员的社会化）。

同时，我也将展示老师如何借助学生的表现来树立自己的事业形象——这倒是一个尚不多见的新问题。在该部分中，我将解释这一互动过程的有趣之处，以及音乐家如何建立声誉来奠定自己的事业基础。此时，我们会深深沉浸在独奏界打造优秀表演者的过程中。

接下来是独奏者社会化过程的最后阶段，主要涉及学生和活跃在古典音乐市场上的其他专业人士（指挥、伴奏、小提琴制作师、经纪人、赞助者等）的关系。在这一阶段中，学生维护着与独奏教师的职业接合关系，虽和前一阶段有所不同，但同样重要。职业接合的双方（独奏师生）经过一段高强度的紧密合作期后，会进入职业互动过程的下一阶段，即消极合作期。此时，他们依然保持联系，但方式却与之前不同。彼此相连的声誉，在一对师生的名字之间形成象征性的纽带，推动双方在各自音乐领域内继续前行。

由于这一社会化过程的持续时间很长（15—20年），而且独奏教育各个阶段具有不可逆性，因此年代学似乎是理解该过程不可或缺的方法。需要指出的是，独奏教育两个阶段之间并没有仪式作为区分，但每一阶段都有各自的重要事件和活动，形成学生生活的有序过渡。在经历完所有三个阶段之后，一名小提琴学生就成为了国际职业独奏家的候选者之一。此时，比赛和音乐会演出对他最为重要，因为这些是通向国际表演舞台的"大门"。不过，只有极少数人能够实现这一目标。在展示这个漫长的社会化过程之后，我还将列举和分析决定一名独奏学生能否取得成功的一系列关键特征。

在本书中，我经常引用独奏者的个人陈述（personal tesitmonies）以阐明我的观察；这些陈述有的来自过去的文献，有的则出自当代小提琴手之口。有关知名演奏家的历史，构成了理解

新一代独奏者社会化过程的重要工具，同时也在职业记忆的代际传递中发挥着关键作用。

最后一章叙述了另外一部分学生的职业轨迹：他们面对现实，选择调整目标，放弃了传统的独奏界社会化道路。在该部分，我对独奏学生拥有的其他职业选择进行分析，并勾勒这些替代性的职业路径。此外还会提供几个个案，来描述未能实现独奏目标的学生们的生活；至此，我对独奏教育的分析画上了句号。在总结时，我着重叙述了一条使学生得以达到独奏家地位的理想轨迹——它带给学生进入精英古典乐市场的希望。这一理想轨迹，正是独奏界这个竞争高度激烈的跨国行业用来打造优秀表演者的标准模式。

我希望这本书对于独奏学生的职业生涯、独奏学生与该领域各专业人士之关系的分析，能够给那些致力于研究艺术家或知识分子职业成长过程的同行带来启发。写这本书时，我竭力遵循格尔茨的陈述："人类学家需要说服我们的，不仅是他们确实在那里进行过研究，还包括：当我们处于相同境地时，将发现他们看到的、证明的和得出的结论，与我们的亲身经历并无二致。"[15]

注释

1 见 Florida，2004
2 见 Show，1930；Adler and Adler，1991；Adler and Adler，1998
3 见 Becker et al.，1961；Traweek，1988；Campbell，2003；Ferales & Fine，2005；Shulman & Silver，2003；Schnaiberg，2005
4 这里使用维斯特白（D. Westby，1960，225）对于独奏家（soloist）的定义："达到独奏家地位的演奏者，意味着其职业生涯不受雇于任何人，所以管弦乐队中的首席并不在此列。事实上，说起独奏家，人们很容易联想到梅纽因、海菲兹、塞尔金和鲁宾斯坦等人的名字。"
5 美国著名橄榄球四分卫——译注。
6 见 Josephn Hermanowicz，1998，XIII
7 本研究中，年轻独奏者的年龄上限为25岁。
8 位于以色列北部的一座基布兹（Kibuttz）集体公社，距离黎巴嫩边境1英里，距地中海6英里。2006年该村落的人口为802人。艾隆因其享誉世界的小提琴大师班课程而为众多音乐人士所熟知——译注。
9 本研究主要在欧洲进行。
10 见 Hughes，1971：第14章；Becker & Strauss，1956；Becker，1970：第11章
11 他们为我提供了非常有价值的信息。因为相比依然沉浸其中的其他独奏界参与者，这些已置身世外的受访者能更为准确地描述这一世界的运行机制。
12 有时，受访者会中途离开，造成整个访谈完整性的缺失；我的录音设备也坏掉过两次。我一共录下了400多段录音，但只听完并记录下其中的40%左右——余下的访谈内容来自我的田野日志。
13 见 Rawik，1993；W.Jouzefowitch，1978；N.Milstein，1990；I.Stern，2000
14 就好比两个相邻齿轮转动时的联动过程。如果两者之间缺乏犹如润滑剂这般流畅的合作，职业接合过程也可能宣告失败。
15 见 Geertz 1996: 26

第一章
小提琴演奏的职业简史

A Short History of
the Virtuoso Profession

小提琴家的传记

要理解小提琴演奏家的社会化过程，我们首先需对该职业的历史有所了解。它在小提琴教育中扮演着关键角色；那些著名音乐家的传记故事成天伴随学生们的训练。这段历史乃是小提琴家职业知识中不可或缺的一个部分。师生间口口相传的，不仅包括小提琴课本身以及乐器技巧和演绎的秘诀，还有不少历史元素。本章将简述小提琴演奏职业的历史，并阐明它对致力于成为独奏者的人们意味着什么。

能留存在一代又一代音乐家集体记忆中的往往是作曲家和表演家——那些小提琴大师们。为了追溯他们的历史，我主要参考了鲍里斯·施瓦茨的著作《小提琴大师》(*Great Masters of the Violin*)。另一本有关小提琴演奏家的重要出版物是《贝克尔二十世纪古典音乐家传记词典》(*Baker's Biographical Dictionary of Twentieth-Century Classical Musicians*)，其作者是著名音乐学家、钢琴家和作曲家尼古拉斯·斯隆宁姆斯基（Nicolas Slonimsky）。施瓦茨本人是个演奏家和老师；阅读他的著作，我们能够感觉到他和他所立传的对象之间缺乏距离。尽管这本书信息丰富，但它对职业音乐家的描绘有时言过其实。施瓦茨受训于俄国，一生都在独奏表演界度过；这也许可以解释他为何缺乏批判的视角和一定的距离感，并且趋于附和独奏职业的意识形态。我将借助演奏家的传记来补充施瓦茨和过滤他所制造的职业迷思。

有关小提琴的记载最早出现在十六世纪的意大利和波兰，当时的绘画和当代文本对此都有呈现。到了十七世纪，法国和德国也出

现了这样的纪录。十八世纪的音乐家往往会演奏几种乐器，并用小提琴演奏他们自己创作的曲子。而两个世纪后，音乐演奏家多数专攻一种乐器；同时，他们大多数时候演绎着别人的音乐作品。小提琴在音乐界的地位变化可分为四个阶段。

第一阶段是"前帕格尼尼时代"。就像美国科学史大家库恩在上世纪 60 年代提出范式转移的概念，尼可罗·帕格尼尼的生命历程可被视为音乐史上的转折点。第二阶段属于帕格尼尼和他的模仿者们。第三阶段的主角是一批"新式演奏家"。而二十世纪各位伟大的表演者引领最后一个阶段。在第二、第三和第三、第四阶段之间，并没有非常清晰的界限。伴随新千年的到来，独奏者们的历史也翻开了新的篇章；如今，小提琴教师遍布世界各地。

多才多艺的乐手和演奏多种乐器的作曲家

小提琴最初被用来为人声伴奏。现存最古老的小提琴乐谱可追溯到 1582 年。而在巴洛克音乐的发展期，直到 1750 年，小提琴都属于一支乐队的一个部分。早期小提琴家会演奏好几种乐器：中提琴、大提琴和竖琴等。他们既是演奏家也是作曲家；他们的知识和音乐实践总是包括作曲。当时的乐手也都是师者，有时还会领导交响乐团和唱诗班。音乐演出主要在教堂和贵族的住所进行；乐手由教会机构或私人财主所雇佣。多才多艺是从事音乐职业的基本要求。巴赫的日常活动包括演奏几种乐器、歌唱、指挥、教学和作曲；这是当时音乐人典型的生活状态。意大利人阿尔坎杰罗·科雷利（Arcangelo Corelli，1653–1713）大概是第一个声名远扬的小提

琴家和老师。"在他的有生之年，他被称为'大师中的大师'。他逝世后，其学生和崇拜者每年都会于他的祭日当天，聚集在罗马万神庙安葬他的地点，表演他创作的大协奏曲（concerti grossi）。这一仪式持续到他的学生们离世方告结束。从罗马到巴黎和伦敦，他的美名传遍欧洲。"[1]

科雷利也是第一个享有国际声誉的小提琴老师，而且，对小提琴老师的尊崇可能就是从他这里开始。该现象延续至今，佐证了老师在小提琴演奏家社会化过程中的关键作用；老师会过问学生在独奏世界的所有行动。自科雷利所处的时代起，某些独奏教育的传统开始固定下来；比如，那些高水平的学生往往会得到这样的别名："X 的学生"。音乐史学家指出：这样的称呼建立起了演奏家之中的门派，维持着派系的图谱——"某某是 X 的学生，而 X 是 Y 的学生"。而音乐学家也会沿用这样的分类：他们用"学派"来指称师生间继承的派系。演奏小提琴的方式有好几种，通过使用小提琴和琴弓的动作，小提琴手可以认识到每个"学派"的影响。在小提琴史上，我们能辨识出几大学派（以它们起源的地理位置命名）；这些学派有时互相存在联系。

其他早期的知名小提琴家还有维瓦尔第（Antonio Vivaldi，1678–1741）、塔蒂尼（Giuseppe Tartini，1692–1770）和维奥第（Giovanni Battista Viotti，1753–1824）。他们的作品构成了独奏班学生的演奏曲目中重要的组成部分。塔蒂尼的学生洛卡泰里（Pietro Locatelli）被视为"小提琴演奏之父"[2]。而在意大利之外，同时代的其他作曲家也充实着小提琴演奏的曲库：巴赫、列奥波尔德·莫扎特和沃尔夫冈·阿玛多伊斯·莫扎特都是小提琴家。莫扎特在世时，

有两大改变对后来的职业乐手们产生了深远的影响：一是艺术家得以摆脱财主对他们的垄断性支配，乐手因而获得了独立之身；二是"神童"的说法开始流行起来。所谓"与生俱来的音乐天赋"成了走上职业演奏道路的理想条件。许多载入乐史的小提琴家，职业生涯都始于"神童"时期。与此同时，人们对师从名师的兴趣与日俱增，驱使越来越多的小提琴手跟随大师学习演奏技巧。逐渐地，独奏班开始围绕那些最棒的表演者和最有名的小提琴教师而展开。

在法国，勒克莱尔（Jean-Marie Leclair）被视为小提琴法国学派的奠基人。而维奥第是意大利学派的重要人物；该学派对法国学派有所影响。帕格尼尼的职业生涯正是在这样的学派图景中崛起的：随着中产和贵族阶级对古典乐的兴趣日益浓厚，意法两国的学派当时都在寻觅著名的小提琴老师。帕格尼尼不仅成为了精湛技艺的化身，同时革新了小提琴演奏的技法，引领了音乐表演家这一职业的现代化。

帕格尼尼和其他小提琴家

帕格尼尼是个现象级的演奏家。他创造了一种新式的、令人叹为观止的小提琴表演方式，并把它运用到自己的创作中。他也恰好在一段黄金时期开始了演奏生涯；他是第一个把理想条件运用到表演中的小提琴家。[3]

帕格尼尼带来的技法创新影响了当时的音乐创作风格，大大增加了对演奏技巧的强调。这一影响依然清楚地体现在当下的艺术表

演中。帕格尼尼浪漫的个性催生出不少略显神秘的轶事,而他本人亦小心翼翼地维持和散播这份神秘。他懂得如何与当时的音乐会经纪人及宣传代理者展开合作;他还效仿歌剧演员,雇用了一名艺术经理。这些元素对帕格尼尼的职业发展至关重要,也使他有别于同时代的其他小提琴演奏家。他的职业轨迹成为了后辈演奏家效仿的模式;不只是小提琴家,还有其他乐器的演奏者,比如钢琴家李斯特。从帕格尼尼开始,乐器演奏家有了成为"明星"的可能,这也逐渐成为乐手心中的最高职业成就。社会公众都深爱着帕格尼尼和其他富有浪漫情怀的演奏家,他们成了名人和英雄。

如果说帕格尼尼是第一个浪漫主义小提琴家,他也是最后一个在作曲方面获得同等名誉的演奏家。这是因为他的后继者把重心放在了演奏事业上,尽管他们之中有不少人是多产的作曲者。比如恩斯特(Heinrich Wilhelm Ernst,1814—1865)、贝里奥(Charles-Augustede Bériot,1802—1870)和维厄当(Henri Vieuxtemps,1820—1881)。

帕格尼尼对小提琴职业教育的影响是如此深远,以至于被称为"……的帕格尼尼"成了对后世小提琴手的最高赞誉。于是,奥雷·布尔(Ole Bull)成了"北境的帕格尼尼";亨利·李平斯基(Henry Lipinski)被称为"波兰的帕格尼尼"。其他"加冕"帕格尼尼头衔的还有贾恩·库布里克(Jan Kubelik)、奥古斯特·威廉密(August Wilhelmj)、威利·布尔姆斯特(Willy Burmester)和亚沙·海菲兹。贾恩·库布里克被称为"帕格尼尼二世",波兰人亨里克·维尼亚夫斯基(Henryk Wieniawski)和西班牙表演者帕布洛·萨拉萨蒂(Pablo Sarasate)也曾获得这样的名号。维尼亚夫斯基进一步发

展了小提琴演奏的技艺,并历史性地成为了俄罗斯小提琴学派的奠基人。他从"神童"成长为演奏家和作曲家。他所创作的乐曲的难度堪比帕格尼尼。作为一个作曲家,维尼亚夫斯基被视为波兰国家学派的成员,其地位与肖邦之于钢琴相当。

19世纪时,一些小提琴家对浪漫主义的小提琴演奏方式嗤之以鼻;他们把帕格尼尼及其效仿者称为"江湖骗子"[4]。在维也纳接受教育的一代奥地利小提琴家,包括路易斯·施波尔(Louis Spohr)和约瑟夫·约阿希姆(Joseph Joachim),把主要精力放在演奏音质和旋律的优美上,而非炫技。约阿希姆是第一个在公开场合全身心表演他人作品的演奏家。除了独奏家的身份,他还是著名教授和小提琴大师。他在1867年到1907年间指导了许多欧洲独奏家,授课地点为汉诺威和柏林。

"新式演奏家"

帕格尼尼和维尼亚夫斯基在小提琴演奏技法上的突破,再加上约瑟夫·约阿希姆对乐曲演绎的研究,使小提琴界的词汇走向了现代化;同时,一批被称为"新式演奏家"[5]的乐手因此涌现出来。他们拥有杰出的技巧和非凡的音乐创造力,把聪明才智和直觉上的敏感结合在一起。这一类型的代表人物有比利时演奏家尤杰·伊萨伊和奥地利人弗里兹·克莱斯勒(Fritz Kreisler)。尽管这两位小提琴家共同诠释了新式演奏家的定义,但他们的个性、职业轨迹和演奏方式都截然不同。起初,克莱斯勒迟迟无法在欧洲的舞台上占据一席之地;而巨擘伊萨伊统治着当时的古典乐坛。后者出生于音乐

世家,从小拥有"神童"的名号;他的性格暴躁、令人难以捉摸,一生都充满浪漫色彩。克莱斯勒则恰恰相反:这位优雅而受人爱戴的小提琴家被视为一名绅士。

类似的对比贯穿整个音乐演绎者的漫长历史。比如,"不那么德国式"的德国小提琴家乔治·库伦坎普夫(George Kulenkampf)的乐曲演绎方式,深受斯拉夫和法国学派的影响。他的对立面是"典型德式"的德国小提琴家阿道夫·布施(Adolf Busch)。在柏林,匈牙利人卡尔·弗莱什开办了20世纪初一个影响深远的独奏班。弗莱什是在自己的演奏生涯宣告失败后转投教育事业的;他成为了20世纪小提琴教育大师的典范。到柏林任教之前,他先后在布加勒斯特和阿姆斯特丹教琴。第一次世界大战期间,他因为匈牙利国籍而遭到德国官方的拘禁。1923年,他动身前往美国,后在费城的柯蒂斯音乐学院任教。五年后,他返回欧洲,任职于柏林和巴登巴登,有时还会前往伦敦和卢塞恩教琴。弗莱什发展了一套新的教学方法:和巴黎的音乐学院截然不同,他"僵化和限制小提琴手的演奏曲目"[6]。他写过几本关于小提琴技法的书,其论述和其他老师不同,特别是在右手位置和使用琴弓的技巧这两个方面。因此,人们很容易通过他们演奏时高抬的手肘辨识出弗莱什的学生。他们包括亨里克·谢林、伊达·亨德尔等多位小提琴家;还有那些受弗莱什影响的老师的学生,比如多萝西·迪蕾。弗莱什还建立了国际主义班级模式:他的学生来自世界各地,尤其是东欧;他多元化的班级代表了后来整个独奏文化的楷模。施瓦茨写道:

> 一战后,柏林成了艺术的朝圣地,尤其是对于现代

主义和艺术实验而言。有不少东欧移民前来，其中特别注意的是一批来自波兰的天才小提琴青年。他们大多数都穷困潦倒，亟需资助。他们的偶像是同胞胡伯曼[7]，他力荐他们拜弗莱什为师。所以，他们最后都来到了弗莱什在柏林的音乐室。起初，那些年轻的波兰人没法完全适应柏林的环境，他们不得不同所有这些因素斗争：一门外语、复杂的文化、德国人的高傲，以及若隐若现的对犹太人的敌意。至于弗莱什，他对小提琴的学究态度和他们"果敢"的演奏理念对比鲜明。但他们最终适应了德国的环境，并且大多数人都在魏玛共和国时期蒸蒸日上。纳粹1933年开始执政后，他们飘散四处。这一波兰小提琴小组的成员有西蒙·戈德伯格（Szymon Goldberg）、布朗尼斯洛·金佩尔（Bronislaw Gimpel）、罗曼·托滕伯格（Roman Totenberg）、亨里克·谢林、伊达·亨德尔。他们都自幼习琴，被冠以"神童"的名号登台演出。其中一些人曾在华沙师从米切尔罗维兹（Michalowicz）。米切尔罗维兹是个不错的老师，但按照弗莱什的标准，所有人都必须从头学起，重新接受训练。并非每个人的改造过程都一帆风顺，师生间的性格冲突难以避免。但总体而言，弗莱什的严格训练是富有益处的。[8]

不同文化（斯拉夫、匈牙利、德国）的共存，一位声名远扬、经验丰富的老师指导年轻乐手接受训练，以及一个特定的地理和历史背景（1920—1933年的柏林）；所有这些元素结合在一起，使得

一大批年轻的小提琴手得以开启他们的国际演奏生涯[9]。在 1933 之前，柏林是古典乐的世界中心，不过当时还存在着其他小提琴训练的重镇：汉诺威、慕尼黑、维也纳、布拉格[10]、布达佩斯[11]、华沙。

二战过后，法国失去了在小提琴演奏领域的垄断地位，"当伊萨伊离开舞台，蒂博独自支撑着法国小提琴界的声誉，尽管他的黄金时期已然过去"[12]。雅克·蒂博（Jacque Thibaud）成了法国学派最重要的小提琴家，并且毕其一生都是如此。俄裔美国小提琴家米夏·艾尔曼（Mischa Elman）曾打趣道："20 年前我来到巴黎，问别人：'谁是当今法国最出色的小提琴家？'得到的答案是'蒂博'。如今我回到这里，又问了相同的问题，得到的答案还是'蒂博'！法国这是怎么了？"[13]

另一位当时定居巴黎的著名小提琴家和作曲家是乔治·埃内斯库；他出生在罗马尼亚，但被视为国际艺术家以及法国学派的代表人物[14]。法国学派还涌现出一波小提琴演奏家，包括齐诺·弗兰塞斯卡蒂（Zino Francescatti）、吉娜特·内弗（Ginette Neveu）、亚瑟·格鲁米欧（Arthur Grumiaux），以及克里斯蒂安·费拉斯（Christian Ferras）。按施瓦茨的说法，他们都是优秀的音乐家，但"没法达到明星的巅峰"。不过，法国音乐学家罗杰 – 克劳德·特拉维斯（Roger-Claude Travers）相信，法国 – 比利时学派是当时小提琴演奏界的旗帜[15]。

然而，20 世纪最顶尖的小提琴演奏家显然多数来自俄罗斯。造成这一现象的原因一个是俄罗斯拥有强大的小提琴训练中心，二是古典乐爱好者对俄式演奏风格的青睐。"优雅，细致和魅力是法式小提琴演奏的特点，但公众的爱好有所改变，他们更喜欢俄罗

斯演奏家横扫一切的气势、强烈和诱惑……海菲兹成了舞台上的王者,成了衡量所有新人水准的标杆。米尔斯坦符合这一准绳,而后是奥伊斯特拉赫。第一届伊萨伊小提琴比赛于 1937 年举行,前苏联小提琴手获得了压倒性的胜利"[16]。

20 世纪杰出的演奏者:小提琴俄罗斯学派

俄罗斯学派构成了 20 世纪小提琴教学和乐曲演绎中最为重要的传统。由于 1917 年十月革命带来的政治变革,俄罗斯学派实际上应该分为两个时期:俄国和苏联。俄罗斯学派起源于四位小提琴名师的运作:奥尔[17]、斯托亚斯基[18]、扬博尔斯基[19],以及杨科列维奇。虽然小提琴教学的地点主要集中在圣彼得堡、敖德萨[20]和莫斯科,但生源基本来自俄罗斯的犹太人社区。文化上如此单一的招生方式成了独奏界一个重要的讨论话题:职业发展和文化起源的关系。某一特定的背景被视为成就小提琴演奏者的关键:"你一定是出身东欧的犹太人,而后师从了一位代表俄罗斯学派的名师。"这一迷思流传甚广,尤其是在东欧裔学生和独奏家当中。有学者在讨论该现象时,认为过度简化是不可取的:"俄罗斯学派最初的成功并非是凭借某个老师的一己之力,而是多重有利因素共同作用的结果,比如丰富的人才储备(尤其是在犹太人口中)、统一的教学方法、公众对于艺术的慷慨支持,还有长久以来的优秀传统。"[21]

这些因素当然需要结合在一起,才能产生大师级别的小提琴家。其中,教学条件依据地点而定:俄罗斯学派的学生在那些有着深厚音乐传统和文化生活的城市接受训练,那里的公众支持年轻演

奏者的成长，而社会机构也能为他们提供接受某种训练所需的基本条件。另一重要因素是当时俄罗斯犹太人口中的小提琴教师储备。犹太中产家庭对音乐的高度兴趣、他们投资子女教育的传统、特别是他们与国际文化的联系，还有地理位置移动的灵活和对各门外语的掌握，这些都是小提琴演奏教育的关键元素。而音乐学院学生所享有的社会地位也意味着，一个天赋异禀的犹太孩子能够帮助整个家庭逃脱受困犹太人聚集区的厄运[22]，使他们获得居住在城市中心的资格，从而远离种族或宗教杀戮。而走通这条教育道路的成功案例，又鼓励了更多的犹太父母把注意力放到孩子们的小提琴（钢琴、大提琴）早教上[23]。非犹太裔的俄国中产家庭、知识阶层或贵族则为其子女准备了其他的教育模式和职业规划。这些上层阶级的父母不会憧憬他们的孩子成为职业音乐家。

20世纪初的小提琴演奏教育与当代的模式十分接近：在投靠某位名师之前，年幼的学生先是在父母的指引下接触小提琴——亚沙·海菲兹三岁时开始跟父亲鲁文学琴——或是由出生地的教师领着入门。接着，经过数年的刻苦训练和家长的严厉监督，那些最出色的学生被名师相中，送往欧洲，以期攻克各大舞台。对于20世纪的许多小提琴家而言，柏林是他们职业生涯的起点。不过，年轻的小提琴演奏者会频繁出入于欧洲各国的音乐会，向那些当红小提琴家展现自己的才华。他们的父母则陪伴左右，动用亲戚关系来照顾这些到处巡演的年轻人。良好的调整能力、语言才能，还有对异国他乡风俗习惯的适应，都是小提琴演奏这一艺术人生所需具备的重要素质。

那些伟大演奏家的个人经历几乎都围绕着和某一小提琴名师

的关系而展开。因此，深挖小提琴名师的背景和相互联系，能够帮助我们理解当今独奏训练的世界版图。第一个被音乐学家视作亨里克·维尼亚斯基的继承人的名师是里奥博德·奥尔。这位出生于匈牙利的小提琴家，先是在布达佩斯和维亚纳接受训练，而后尝试开启独奏生涯的努力，最终失败（有研究者把他的失败归咎于身体缺陷；奥尔的双手"太虚弱了"）。23岁时，奥尔接受了圣彼得堡音乐学院的一份教职，从此一干就是四十九年。独奏班教师把奥尔视为小提琴演奏教学的典范，而他所实践的师生关系也具有典型性。"奥尔的教学过程近乎一种催眠术。"

> 奥尔的教学一旦开始，就意味着技法训练的结束：他指导学生领悟音乐的概念和演绎方式，他塑造他们的个性，他传授风格、品位和音乐风范。他也会拓展他们的见识，让他们读书，指导他们的言行、职业规划和社会礼仪……他坚持自己的学生必须学习一门外语，因为国际演出生涯可能就在不远的前方……奥尔也会照顾学生的物质需求；他帮助学生获得奖学金、赞助，还有更好的乐器。他动用自己在政府高层的影响力，竭尽全力为犹太学生争取城市居住证。即使一个学生已经出师并开启了自己的职业生涯，他依然会密切关注学生的动向。他向指挥和音乐会经纪人写过无数的推荐信。当年轻的米沙·艾尔曼即将在伦敦首演前，奥尔特地赶到伦敦，给他提供指导。在津巴利斯特[24]和帕劳[25]的首演过后，他继续和他们保持合作。[26]

除了圣彼得堡,奥尔还在德国城市德累斯顿、伦敦和挪威举办大师班。他以四处授课的活动方式建立了小提琴演奏教育的雏形。1917 年,时年 73 岁的他决定动身前往美国。他先是以独奏者的身份举办了几场演出,而后搬到曼哈顿的上西城提供私人课程。1926 年,奥尔接受了音乐艺术学院(现为茱莉亚音乐学院)的教职;两年后,他接替弗莱什,在费城柯蒂斯学院任教。他数量众多的学生(1868 至 1917 年间,他一共招收过五百多人)中,有六位世界闻名的小提琴家,他们代表了"圣彼得堡学派":米沙·艾尔曼、艾弗拉姆·津巴利斯特(Efrem Zimbalist)、艾迪·布朗(Eddy Borwn)、亚沙·海菲兹、米歇尔·皮亚斯特罗(Mischel Piastro),以及托沙·赛德尔(Toscha Seidel)。另一著名的小提琴演奏家内森·米尔斯坦也曾经短暂师从过奥尔,但他被普遍视为另一位小提琴名师斯托亚斯基的学生。上述这些小提琴家全都出生于俄罗斯,只有布朗是个例外,他的家乡是芝加哥。多半是因为十月革命的关系,他们后来都离开出生地,以继续他们的演奏教育。他们移民美国,并在那里拥有了成功的演奏生涯。

斯托亚斯基的教学所在地是黑海上的城市敖德萨;他塑造了许多在国际舞台上获得巨大成就的小提琴家。斯托亚斯基最初由他父亲指导,随后分别在华沙和敖德萨接受乐器训练。1911 年,斯托亚斯基创立了他自己的私人学校,不久后便成为了著名的"天才工厂"。斯托亚斯基的一个学生这样描述他的老师的教学方法:"他善于给年纪轻轻的学生们注入信心,让每个人都相信自己的才能非凡绝伦……于是,孩子充满激情地练习"。[27] 斯托亚斯基懂得如何引导孩子刻苦练琴,也知道该怎样把控家长的憧憬和野心。随着十月革

命带来的制度性变化,如私立学校的国有化,斯托亚斯基的学校并入了敖德萨音乐学院,不过他继续在那里教课。后来,他最得意的学生大卫·奥伊斯特拉赫成为了世界闻名的小提琴家,并把斯托亚斯基接到叶卡捷琳堡[28],以确保他儿子伊戈尔·奥伊斯特拉赫的小提琴教育(他后来也成为了著名的小提琴家)。然而这位名师到达叶卡捷琳堡后没多久就与世长辞了。他的一些学生迁往西方,斯氏门派的美名逐渐传播开来,进一步巩固了"俄罗斯学派"在世界古典音乐界的地位。

这些20世纪初出生俄国、随后在世界舞台上尽显风采的犹太裔音乐家共同组成了职业小提琴历史的重要时期[29]。这段历史在小提琴演奏的教学中被提到:

> 俄国的犹太社区,扎根于普世哲学,知书达理,城市做派;他们善于经商,对获取自由充满渴望和激情。正是他们成为了这个世界的主要解读者。要知道,那些来自犹太人聚居区的俄国犹太人,必须绝口不提他们从当地唱诗班和哈希点教派的拉比那里继承的珍贵传统,还有他们和乡村小提琴手、吉普赛小提琴手共享的音律。犹太小提琴手用乐器弹奏出俄国乡间的欢愉和忧伤;他们不仅聆听,同时演奏俄国的民歌和吉普赛歌曲……俄国的犹太人充满干劲,又能说会写,然而他们永远注定要一遍遍地重新开始生活;于是,小提琴成了他们的通行证、钱包,通往社会顶尖的要道。从南方的暖水港敖德萨……涌现出众多俄国顶尖的小提琴家。我清晰地记得第一次在那表演时

收获的惊喜。演出结束后,人们涌入后台,并不对音乐本身做任何评价,而是七嘴八舌地和我讨论某一乐段的特定指法。我就像是被小提琴学生、老师和曾经的学生围绕着一般。我从未在其他任何城市有过这种感受。的确,几乎所有犹太家庭都培养着冉冉升起的年轻小提琴手。[30]

几年后,苏联通过限制护照的发放来减少音乐家流失。于是,在 20 世纪 30 年代和第二次世界大战期间,苏联境内的艺术活动几乎与世隔绝。当时最杰出的小提琴演奏家是大卫·奥伊斯特拉赫和列奥尼德·柯岗(Leonid Kogan)。后者曾在莫斯科师从阿伯拉姆·扬博尔斯基。扬博尔斯基被音乐学家们视作俄罗斯小提琴学派的第三位"名师"。而在 20 世纪 80 年代前,俄罗斯学派的最后一位名师是杨科列维奇。奥伊斯特拉赫之后的一大批小提琴表演家都出自他的门下。这些小提琴家赢得过众多国际大赛,而这些比赛也逐渐成为乐器表演训练的一个重要组成部分。自奥伊斯特拉赫在 1937 年获得布鲁塞尔伊丽莎白女王大赛的冠军后,多数二战后活跃舞台的新一代苏联小提琴家亦摘取过这项殊荣[31]。可以说,出生俄罗斯的小提琴家在当时的小提琴独奏界占据统治地位,有时他们和其他东欧国家出生的独奏家平分秋色,而后者也多数由俄罗斯学派的老师调教。

在 1980 年之前,苏联音乐家中只有极少数能够移民国外。然而,一些因为音乐比赛造访西方的音乐家利用这样的机会脱身。到了 20 世纪 80 年代末,伴随苏联的政治经济改革和边境的开放,大量俄罗斯音乐家前往西方定居。这些小提琴家创办或重新开办了著

名的独奏班，培育出众多小提琴演奏竞赛的优胜者。20世纪初，"俄罗斯式小提琴学派"指代一种演奏风格（和法国—比利时学派相对应）和演绎乐曲的方式。随着小提琴演奏教育的中心在全世界范围内增多，在20世纪下半叶，"俄罗斯学派"一词的意思发生了改变。现在的小提琴手和老师很少会把"俄罗斯学派"和一种技法或风格划上等号；但他们会联系到一种小提琴教学手段——它涉及特定的师生关系、对日常训练的全情投入，还有演奏质量上的特殊要求。我的研究主要关于那些视自己为俄罗斯学派门徒的小提琴学生；我对这一词语的运用也和他们的理解一致。它指的是在一个较为封闭的地理环境中（东欧国家，特别是苏联，还有俄罗斯）独奏教育参与者之间的关系，他们共同的出身和人脉网；而在这样的社会环境中，艺术活动得到高度的评价。

美国小提琴家

音乐学家鲍里斯·施瓦茨认为小提琴美国学派的出现是在20世纪早期。小提琴演奏的教学工作主要在四个城市展开：纽约（茱莉亚音乐学院）、费城（柯蒂斯音乐学院）、罗切斯特（伊斯曼音乐学院），还有从70年代开始的布鲁明顿印第安纳大学。

在美国，舞台演奏级别的乐器教学是在大学里完成的。学生往往在经过欧洲音乐家的调教后，成为独奏家。20世纪初期，北美顶尖的小提琴家有莫德·鲍威尔（Maud Powell）、艾尔伯特·斯伯丁（Albert Spalding）、弗朗兹·科内赛尔（Franz Kneisel）、大卫·曼内斯（David Mannes），以及路易斯·佩辛格（Louis Persinger）。

弗朗兹·科内赛尔的出生地是布加勒斯特，随后在德国受训；他以室内乐演出而著称（科内赛尔四重奏）。大卫·曼内斯出生在曼哈顿，父母分别是德国和波兰人。他除了担任独奏家和乐队指挥外，还从事教学工作。他的妻子克拉拉是位钢琴家，著名指挥瓦尔特·达姆罗施（Walter Damrosch）的侄女。曼内斯和克拉拉创办了一所慈善性质的音乐学校，为那些出身贫寒的孩子提供高质量的乐器教育。路易斯·佩辛格的家乡是罗切斯特，但他在德国接受乐器训练。他如今以"耶胡迪·梅纽因的老师"的名号为古典音乐界所知。1930年，他接替里奥博德·奥尔，在茱莉亚音乐学院任教。在接下来的三十六年里，他开设小提琴和室内乐课程，培育出众多小提琴家。他最著名的学生包括鲁杰罗·里奇（Ruggiero Ricci）、古里亚·布斯塔博（Gulia Bustabo），和米里亚姆·索罗维耶夫（Miriam Soloviev）。佩辛格以他的善解人意、耐心，还有伴奏才能而著称。作为老师，曼内斯、科内赛尔和佩辛格追随奥尔和弗莱什的足迹。许多他们的学生都来自从东欧移民西方的家庭。耶胡迪·梅纽因曾谈到这样一件轶事："我父母的一个老朋友告诉我，1905年犹太大清洗后，大量俄国犹太人抵达巴勒斯坦。几乎每个家庭的孩子都背着一个小提琴盒。"[32]

耶胡迪·梅纽因在二战爆发前就开启了自己的国际生涯，逐渐成为欧洲舞台上的重要人物。鲁杰罗·里奇和艾萨克·斯特恩先是在美国成名，而后进入欧洲市场，在此过程中将美国学派发扬光大。尽管美国和欧洲的古典乐演奏市场差异明显，一些小提琴演奏家依然在这两片土地上都获得了成功。经历了经济大萧条和二战，美国的小提琴演奏教育主要围绕着三位名师展开；他们是伊万·加

拉米安、多萝西·迪蕾和约瑟夫·金戈尔德。

金戈尔德出生在布列斯特[33]，11岁时，他为了师从弗拉基米尔·格拉夫曼来到美国；格拉夫曼曾经是奥尔的学生。和许多住在美国的小提琴演奏家一样，金戈尔德随后又前往西欧精进他的学习；他选择在比利时师从伊萨伊。除了独奏音乐家的身份，金戈尔德曾是美国最大的交响乐团的首席小提琴手，和包括阿图罗·托斯卡尼尼[34]在内的许多人合作过。他还从事过室内乐表演，是著名的普里姆罗斯四重奏（Primrose Quartet）的成员。后来，他在克利夫兰大学教过几年小提琴，并于1960年前往布卢明顿，成为印第安纳大学小提琴专业的教授；几乎到去世之前，他都一直在那里任职。他的学生有约瑟夫·席尔维斯坦[35]、杰米·拉雷多[36]、米里亚姆·弗莱德[37]、伊西多·萨斯拉夫[38]，以及伍尔夫·赫尔许[39]。

另一位小提琴演奏的名师是伊万·加拉米安。他出生于亚美尼亚，在俄罗斯和巴黎受训。1937年，他开始在美国教琴，最初是在他位于曼哈顿的住所，随后他分别在费城柯蒂斯学院和纽约茱莉亚音乐学院任教。加拉米安常常被视为世界顶尖的小提琴演奏教师；他的学生们在各大国际小提琴竞赛中收获了数量可观的奖项。他的性格也是人们津津乐道的话题。他被曾经的学生描述为一个严厉、甚至严酷的老师。他令人敬畏，但经过他的大师班的洗礼又是走通独奏职业道路的关键。他的学生中有众多响当当的名字：伊扎克·帕尔曼、平查斯·祖克曼、赛吉奥·卢卡[40]、尤金·佛多尔[41]、格兰·迪克特罗[42]、米里亚姆·弗莱德、杰米·拉雷多、彼得·扎佐夫斯基[43]、保罗·祖科夫斯基[44]、迈克·拉宾[45]，还有安妮·卡瓦费恩和伊达·卡瓦费恩[46]。二十年间，加拉米安的助手一直是多萝西·迪

蕾；她的性格和上司形成鲜明的对比。在他俩合作期间，存在着各种对迪蕾和学生关系的误解。终于，迪蕾后来决定独自在茱莉亚音乐学院开设独奏班。从 1970 年起，她的班级成了美国小提琴演奏者争相前往的去处。曾投入迪蕾门下的小提琴名家有帕尔曼、施洛莫·敏茨[47]、马克·卡普兰[48]、马克·佩斯卡诺夫[49]、林昭亮[50]、奈吉尔·肯尼迪[51]、伊达·勒文[52]、娜迦·萨莱诺[53]、美岛莉[34]、萨拉·张[55]，和吉尔·沙汉姆[56]。由迪蕾、加拉米安和金戈尔德这三位名师指导的小提琴演奏家们组成了 20 世纪美国艺术家的重要人群。

以色列音乐家

以色列在古典乐，尤其是小提琴的历史中扮演着重要角色。早在以色列建国前的上世纪 20 年代，迁往巴勒斯坦的犹太音乐家就在那里创建了交响乐队、室内乐团，以及乐器教学班。从东欧移民以色列的现象一直持续到今天，尽管人数不可同日而语。1983 年，耶胡迪·梅纽因曾说：“今天看来，正是因为移民以色列的俄罗斯犹太人，才使得以色列爱乐乐团和耶路撒冷交响乐的弦乐部，特别是小提琴部，得以维持高水平。”[57]

有潜力成为独奏家的以色列学生，主要选择去美国继续他们的训练。由艾萨克·斯特恩创立的美国—以色列文化基金会，为许多茱莉亚音乐学院和其他大学的学生提供奖学金资助。有三大要素继续支撑着以色列学派的勃勃生机[58]，以至于他们被视为"俄罗斯学派的一个分支"。以色列学派的学生主要是阿什肯纳兹犹太人[59]。和许多东欧的犹太社区一样，许多以色列独奏学生的背后都有着巨大的

家庭投入。而对那些成长在以色列集体农场基布兹的孩子而言,整个公社的支持对他们长年累月的高强度训练至关重要。然而,以色列缺乏足够的基础设施来培育和推广国际级别的独奏家。为了寻求这样的支持,年轻的独奏学生往往会前往美国——两个著名的案例是舒美尔·阿什肯纳西(Shmuel Ashkenasi)和罗尼·罗格夫(Rony Rogoff);他们都于20世纪40年代出生在巴勒斯坦。还有一些小提琴家,比如艾弗里·吉特里斯(Ivry Gitlis),出生在巴勒斯坦,随后在法国等欧洲国家接受训练。以色列建国后,男女青年都必须参加的两年兵役是迫使许多小提琴演奏者移民的原因之一。对于小提琴演奏者而言,远离正规的乐器训练长达两年是不可想象的。"三段式"的地理迁移轨迹(出生于东欧,早年在以色列受训,然后前往美国接受大师的指导并开启职业生涯)在以色列音乐家中十分典型:包括茨威·杰特林[60]、米里亚姆·弗莱德、平查斯·祖克曼、赛吉奥·卢卡和什洛莫·敏茨都是如此。自1970年起,一些在东欧受训的音乐家开始移居以色列,比如菲利普·赫施宏(Philippe Hirshhorn)、朵拉·施瓦茨博格(Dora Schwarzberg)、西维亚·马科维奇(Silvia Marcovici),以及李芭·莎诗特(Liba Shacht)。

亚洲小提琴家

从20世纪70年代开始,参与国际演奏大赛的日本小提琴手逐渐增多。许多西方独奏家,包括内森·米尔斯坦,都前往日本进行巡回演出。日本民众对古典乐的兴趣令他们印象深刻。米尔斯坦惊奇地发现,咖啡厅、酒吧和出租车等场所都播放着古典乐;而在西

方国家，流行音乐已霸占这些场所。古典乐在日本的普及和在欧美国家的日渐式微恰好同步发生。这一"古典乐热潮"催生出许多日本音乐学校。同时，由日本教学家铃木镇一创立的小提琴基础教学法大获成功。1950年，在铃木学校接受乐器训练的学生有196人；到了1972年，这个数字增至2321人。铃木教学法如今风靡全球，成为各种古典乐乐器的主要教学方法[61]。

对西方古典乐的兴趣也逐渐在中国和韩国升温。许多韩国学生都在美国大学接受演奏训练，而中国对古典乐的兴趣是相对较晚的事，大约可追溯至上世纪70年代末期，耶胡迪·梅纽因造访中国，引起不小的反响。年轻的亚洲小提琴手的受训方式和以色列人相似——先是在祖国，而后前西欧和美国。他们往往年纪轻轻就已开始了独奏生涯。不过，许多亚洲小提琴家都无法长期保持他们在国际独奏界的稳固地位。

训练环境：20世纪末的小提琴独奏者

20世纪八九十年代，独奏训练在世界不同地区和不同机构展开：大学、学院，私立或公立学校。一些老师通过私人办学提供乐器教育；还有的私人课程和公立学校两头兼顾。从社会学的角度看，这其中最值得玩味的是机构的声望和它在演奏训练中的排名，此二者实际上并无关联。除非有名师常驻，否则就连茱莉亚音乐学院和巴黎音乐学院这样久负盛名的机构，也显得毫无价值可言。也就是说，一个演奏训练场所的权威完全和那里的常驻教师相关。

这一"独奏者训练基地"的名誉会发生变化。尽管经济和历史条件也有一定的影响，但一家训练机构的风格，主要还是取决于小提琴大师们的活动。大师才是关键。当一位大师离开一家机构——不管是移民还是其他形式的出走——该机构的名声可能丧失殆尽。而一个国家的政治或经济环境可能造成大量教师的离开，从而使得其境内的学校毁于一旦。我们可以通过比较1983年小提琴教学中心和当今的独奏训练地图，来体会这一不稳定性。1983年，施瓦茨笔下的小提琴教学重镇有"纽约、费城、莫斯科和列宁格勒"。而二十年后，独奏教育的布局已经改变：莫斯科和圣彼得堡（曾经的列宁格勒）所输送的国际大赛赢家数量锐减。多数名师都已离开，而留下的也常年缺席；他们前往西欧和亚洲担任客座讲师。众多小提琴教师在边境开放后，选择前往欧盟的西部或美国生活。

西方的城市为那些善于训练独奏者的大师们提供了更好的工作条件。最明显的一个例子是苏黎世：在20世纪大部分时间内，这座城市的音乐学院都不乏最优秀的音乐家和他们创设的大师班（米尔斯坦、谢林、斯皮瓦克夫[62]）。瑞士另一座城市锡永（Sion）也吸引过不少年轻的小提琴演奏者前来学习，因为著名的匈牙利裔小提琴教育家蒂博·瓦加（Tibor Varga）常年居住于此。然而在瓦加逝世后，锡永的音乐学院立即失去了"音乐神童加工厂"的名誉。伦敦是另一个小提琴家的训练中心。除了耶胡迪·梅纽因在福克斯通开办的音乐学校曾吸引过不少年轻人，伦敦皇家音乐学院如今也"成功"地打造着小提琴演奏家。在欧洲小提琴训练版图上新晋出现的城市还有马德里、卡尔斯鲁厄（Karlsruhe）和科隆；这些城市的音乐学校都在提供演奏训练方面建立了颇为坚实的声誉。

维也纳凭借数位大师的光顾，一直成功保持着较高的地位。而根据学生在国际大赛中的获奖情况，美国最主要的提供小提琴演奏训练的四座城市依次为：纽约、费城、布鲁明顿和波士顿。

 显然，要呈现一幅完整的小提琴演奏训练的世界版图十分困难，因为情况始终在变。乐器教育的过程、教师的名誉，还有他们所供职的机构的名声，都建立在多年的积累之上。向对年轻的学生和他们的家长而言，充分了解这些训练中心的情况对培育一个小提琴演奏者至关重要。我们将在接下来的章节中看到，要走通这条漫长而艰巨的职业道路，最关键的问题是，"在正确的时机和地点，遇到那个合适的导师"。

注释

1 见 Schwarz 1983: 29
2 见 Schwarz 1983: 92
3 见 Muchenberg 1991: 33
4 见 Schwarz, 1983: 243
5 见 Schwarz, 1983: 279
6 见 Schwarz 1983: 332
7 指波兰小提琴家 Bronisław Huberman（1882—1947）。——译注
8 见 Schwarz 1983: 343–344
9 1933年之前的柏林所具备的那些适宜条件在当今小提琴训练的几个中心依然清晰可见，我们也能找到类似弗莱什小提琴班的例子。我会在本章结尾列出这些城市。
10 波西米亚学派，代表人物有奥特卡·西维奇（OtkarSevcik）、贾恩·库贝里克（Jan Kubelik）、瓦萨·普利荷达（Vasa Prihoda）和约瑟夫·苏克（Josef Suk）。
11 匈牙利学派，代表人物有奥特卡·西维奇、贾恩·库布里克、瓦萨·普利荷达和约瑟夫·西盖蒂（Josef Szigeti）。
12 见 Schwarz 1983: 356
13 见 Schwarz 1983: 374
14 见 Pâris 1995: 383
15 二战后，巴黎音乐学院逐渐失去了小提琴演奏训练的最高地位和名气。
16 见 Schwarz, 1983: 374
17 匈牙利犹太小提琴家、学者、作曲家和指挥家。——译注
18 前苏联著名音乐教育家。——译注
19 前苏联杰出的小提琴教师。——译注
20 敖德萨（Odessa），现今位于乌克兰境内的一座重要港口城市。——译注
21 见 Schwarz, 1983: 409
22 俄国沙皇禁止犹太人住在城市的中心区域。
23 见 Milstein, 1990
24 Efrem Zimbalist（1889—1985），小提琴家、指挥家、作曲家，曾任柯蒂斯音乐学院院长。——译注

25 Kathleen Parlow（1890—1960），出生在加拿大的天才女小提琴家。——译注
26 见 Schwarz 1983：420
27 见 Jelagin 1951：204
28 当时，许多艺术家都来到这个位于西伯利亚的城镇，因为斯大林决定保护艺术家免遭德军的迫害，由此维系苏联的文化生活。
29 有必要指出：这些移民西方的音乐家不只来自俄罗斯，还包括其他东欧国家。然而，现今的波兰东部在 1918 年 11 月之前一直属于俄国。
30 梅纽因的自述；节选自 Schwarz 1983：16–17
31 这些苏联小提琴家包括：Mikhail Vaiman、Igor Besrodny（1930）、Mikhail Bezverkhny、Victor Tretyakov（1946）、Victor Pikaisen（1933）、Vladimir Spivakov（1944）、Gidon Kremer（1947）、Tatiana Grindenko（1946），和 Viktoria Mullova（1959）。
32 见 Schwarz 1983：16–17
33 布列斯特（Brest-Litovsk），白俄罗斯和波兰的交界处。
34 阿图罗·托斯卡尼尼（Arturo Toscanini），意大利指挥家，曾在西方古典乐坛占据绝对统治地位。——译注
35 约瑟夫·席尔维斯坦（Josef Silverstein），美国小提琴家和指挥家（1932—2015）。——译注
36 杰米·拉雷多（Jaime Laredo），小提琴家和指挥家（1941—）。——译注
37 米里亚姆·弗莱德（Miriam Fried），罗马尼亚犹太裔小提琴家和教育家（1946—）。——译注
38 伊西多·萨斯拉夫（Isidor Saslav），乐队小提琴家、音乐学家和学者（1938—2013）。——译注
39 伍尔夫·赫尔许（Ulf Hoelscher），德国小提琴家，20 世纪 70 年代至 90 年代之间最具代表性的德国大师（1942—）。——译注
40 赛吉奥·卢卡（Sergiu Luca）出生在罗马尼亚的美国小提琴家（1943—2010），生前以他对现代乐的尝试而闻名。——译注
41 尤金·佛多尔（Eugene Fodor），美国古典乐小提琴家（1950—2011）。——译注
42 格兰·迪克特罗（Glenn Dictero），美国小提琴家，曾是纽约爱乐乐团长期在位的首席小提琴手（1948——）。——译注
43 彼得·扎佐夫斯基（Peter Zazofsky），独奏家、室内乐演奏家和教育家。——译注
44 保罗·祖科夫斯基（Paul Zukovsky），小提琴家和指挥家（生于 1943 年）。——译注

45 迈克·拉宾（Michael Rabin），美国天才小提琴家（1936—1972），英年早逝。本书后面的章节会对他做更多介绍。——译注
46 安妮·卡瓦费恩（Ani Kavafian）和伊达·卡瓦费恩（Ida Kavafian），一对来自土耳其的古典小提琴家姐妹。——译注
47 施洛莫·敏茨（Shlomo Mintz），以色列籍小提琴大师、中提琴演奏家和指挥家（1957—）。——译注
48 马克·卡普兰（Mark Kaplan），美国小提琴家和教育家（1953—）。——译注
49 马克·佩斯卡诺夫（Mark Peskanov），出生在苏联的美国小提琴独奏家、室内乐演奏家、指挥和作曲家。——译注
50 林昭亮（Cho-Liang Lin），驰名国际的台裔美籍小提琴家（1960—）。——译注
51 奈吉尔·肯尼迪（Nigel Kennedy），英国小提琴家（1956—），以其夸张的演出造型和演奏技法闻名。——译注
52 伊达·勒文（Ida Levin），美国女小提琴家，曾在哈佛大学任职。——译注
53 娜迦·萨莱诺（Nadja Salerno-Sonnenberg），出生在意大利的美国女小提琴家和教师。——译注
54 美岛莉（Midori），日裔美国女小提琴家（1971—）。——译注
55 萨拉·张（Sarah Chang），韩裔美籍小提琴演奏家（1980—）。——译注
56 吉尔·沙汉姆（Gil Shaham），美国新锐小提琴家（1971—）。——译注
57 见 Schwarz, 1983: 17
58 正如我采访过的一位以色列老师所言：相比苏联和美国，独奏家在以色列人口中的比重要高得多。
59 阿什肯纳兹犹太人（Ashkenazi）的人口增长主要出现在 2000 年左右，他们主要生活在中欧和东欧，且创造了意第绪语（Yiddish）。
60 茨威·杰特林（Zvi Zeitlin），俄裔美国小提琴家和教育家，曾在伊斯曼音乐学院任教（1922—2012）。——译注
61 值得注意的是，一场 2013 年举办的铃木教学研讨会有 5400 名来自全球各地的与会者。这一方法已经成为目前最受欢迎的古典乐教学法。
62 斯皮瓦克夫（Vladimir Spivakov），俄罗斯顶尖小提琴家和指挥家（1944—）。——译注

第二章　独奏班之前

Before Entering Soloist Class: Early Socialization of Soloist Students

一　独奏学生的家庭

　　关于小提琴手的教育，我能告诉你什么呢？我观察他们二十多年了。每天，他们之中总有人来到我这里。我只能说一点：它很疯狂，这一教育体系与音乐无关；它更像一个工厂，生产所谓的"音乐家"。而这一切都源于家长疯狂的野心。他们得了一种无法治愈的病，叫作"野心"。

<div align="right">——一位 41 岁的小提琴教师</div>

音乐兴趣的产生

　　对于独奏学生而言，演奏小提琴是他们生活的核心。那么，儿童是怎样成为小提琴学生的？这些青少年为何将小提琴视为生活中不可缺少的一部分？……这先得从他们的家庭环境中寻求答案。因为在孩子进入独奏班学琴之前，家长需要做出一系列决定。首先，他们要打定主意，让孩子以演奏小提琴为今后的职业方向；然后，他们开始为孩子物色理想的教师人选。家长为何为孩子做出这样的未来规划、独奏家身份对于他们有着怎样的特殊意义，这些问题都十分有趣。但其中最主要的，是先弄清这些家长究竟是谁。

　　在欧洲独奏班上，父母中至少有一位是音乐家的学生比例高达

80%[1]。这里的"音乐家父母",不仅包括身为职业音乐家的家长(乐器演奏者,还有小提琴制作师,录音师等),还有那些在业余时间爱好演奏音乐的父母;因为家庭文化中音乐氛围的影响,家庭生活内的音乐实践,对于独奏者教育都非常重要。因此,这一比例强有力地证实了音乐世界中"职业继承"的说法[2]。

那么,家庭出身和音乐兴趣的产生直接相关吗?在音乐家和非音乐家家庭中得到的答案确实不同。如果父母是管弦乐队的演奏者或音乐老师,那么最为优秀的职业道路非独奏莫属。因此,这些家长让孩子学习小提琴,不仅希望孩子能与自己一样进入音乐界;最为重要的,是期盼孩子登上音乐世界之巅,成为一位独奏精英。

在音乐家家长看来,这种职业传递的做法是维护职业关系资本的一条可能途径。关系资本只有当其具有可传递性时才能带来丰硕成果[3]。如果一名音乐家的孩子成为了数学教师,就无法从父母积累的职业关系那里获益。我曾遇到过一个典型的音乐家家庭,这位父亲是一位小提琴独奏者兼教师,他的父母分别是小提琴家和乐理老师,他自己还娶了一名钢琴师为妻。这位父亲提到:

> 我的两个孩子将会成为音乐家。凭借我们拥有的地位和相应的人脉关系,我们有能力把他们纳入音乐界。事实上,他们对乐器的掌握得不错,成为专业人士并不会很难。

在这一特定文化中,儿童的社会化能帮助他们铺平就业道路;同时,这也顺应了其父母的期望。世世代代从事着相同工作的家族

结成一个个职业世家。音乐世家是 18 世纪众所周知的现象，并且在巴赫家族达到了顶峰——这一家族三个多世纪以来不断涌现出音乐家。而 20 世纪同样存在着许多音乐世家，比如梅纽因和斯特恩家族，都是父辈小提琴家培养出后辈钢琴家或指挥家的范例。

小提琴独奏家平查斯·祖克曼是一名小提琴手的儿子，作为一名职业继承者，他说："我天生就是拉小提琴的，这对于我来说再自然不过了……"[4] 家长的职业间接地影响着子女的就业方向。家长会鼓动孩子走上一条与自己职业所尊崇的价值判断相符的教育之路。例如，身为技师的父母热切期盼孩子获得工程学学位，奠定成功和提升社会地位的基础。但若子女获得的是另一个学位，比如哲学硕士，可能就不那么合技师家长的心意了[5]。类似的情况也存在于独奏界——绝大多数独奏学生的家长都不是独奏者；然而对他们来说，独奏教育是其职业领域达至优秀的不二选择。

走上独奏道路的孩子，多数在五岁前就开始接受小提琴教育。值得一提的是，他们大都不记得自己第一堂小提琴课的情形。在他们的印象里，自己"一直在练习乐器"，这构成了他们自身的一部分。他们沉浸在以音乐为中心的家庭氛围中，身边至少有一位家庭成员从事艺术相关的职业，因而将乐器演奏视为很自然、很正常的事。在他们看来，音乐是一项收入来源，也是一种休闲方式。

"正常"这个形容词经常被独奏学生挂在嘴边；他们认为自己如何走上音乐道路的问题根本不值一提，因而会迅速转移到对其他话题的讨论上。这或许源于乐器练习早期强大的社会化作用。但家长却乐意详细说明这个问题，他们坚称是孩子自己产生了学习乐器的强烈动机，而家人只不过起到了推波助澜的作用：

我是一个音乐爱好者,还参加了合唱团。我建议三个孩子都选择一种乐器来演奏。结果,我们的两个儿子最初弹奏钢琴,后来,他们又分别改学萨克斯和打击乐。而年纪最小的女儿,在家里终日聆听音乐,逐渐爱上了小提琴,她选择这种乐器是水到渠成的事。

一个家庭把乐器练习放在何等重要的位置,家长作为音乐家的职业情况,家人对于著名艺术家是否敬仰有加,都是家庭文化促成孩子投身音乐事业的重要因素。其他更微妙促进因素,则由音乐界共享的价值观所构成:比如聆听成功音乐家的励志故事、崇敬登上世界著名音乐厅舞台的演奏者、与成功音乐家的合作者结识、和知名艺术家见面等。这些因素会随着小提琴学生的成长逐渐发挥作用,鼓励他们前行。而对于这些方面的重视,大多发生在音乐界内部。很显然,一个人只有首先理解它们,才可能与他人分享。因此,在独奏家或独奏学生中,很少见到商人、工人或农民的孩子。

不过,美国独奏家艾尔玛·奥利维拉(Elmar Oliveira)是个例外,他是一名葡萄牙木匠的儿子,但他父亲对著名小提琴大师斯特拉迪瓦里非常着迷。事实上,独奏教育得以成功的核心因素之一,就是对音乐界价值观有着强烈认同的家庭文化。几乎所有来自非音乐家家庭的独奏学生,父母都从事脑力劳动,并且对音乐表现出一定的兴趣。在这些独奏学生所处的环境中,同样有着众多热爱音乐的人士,这就意味着他们和音乐家庭中的孩子一样练习乐器、出席音乐会。家庭环境直接影响孩子的音乐兴趣,而这是独奏教育能否展开的首要前提。家庭影响既是直接的,亦是间接的:一

方面，家长通过具体行动强有力地形塑了一个小提琴学生的生活；另一方面，家庭文化及各成员对于音乐界价值观的共享，也起到了潜移默化的作用。

家长关于乐器教育的决定

采访显示，家长在帮助孩子选择何种乐器时，并非基于某个特定原因。那些孩子已经完成独奏教育多年、但本身不是小提琴手的的音乐家父母，大体给出了两种解释：小提琴家在音乐界享有很高地位；小提琴手就业面广，能够在交响乐团、室内乐团演奏许多曲目，也可以自己独奏。

这样说来，学习小提琴既风光又划算。在小提琴学生中，父母是钢琴手（常常是小提琴伴奏）的比例相当高，这说明演奏其他乐器的父母大都觉得，如果让孩子学习小提琴，就算是选择了音乐界一个更好的专业。而身为小提琴手的家长则声称，这是一个很容易做出的决定，因为他们想让孩子学习他们的乐器；而且，如果孩子学习小提琴，他们就能从专业角度评判乐器教育的质量。通过这一决定，这些小提琴手家长希望孩子从他们既有的演奏经验中获益，从而在"继承"父母音乐生涯的基础上，获得更令人瞩目的成功。

尽管很多家长从事小提琴演奏多年，但几乎没有一个有过国际性的独奏生涯，因此，他们人都将自己的事业视为失败。虽然如此，这些父母依然希望能把自己的经验和教训传授给孩子，使之获益。为了避免孩子重复"同样的错误"，他们预备在孩子们的独奏道路上一路相随，直至他们登上事业的顶峰。

而在非音乐家家长（属中产阶级）看来，乐器教育似乎是孩子通识教育中不可或缺的一部分。这类家长表示，学校老师向他们强调乐器练习的教育价值，比如有助于教导孩子遵守纪律、培养他们精确的行为方式、激发上进心、增强记忆力等。

当然，家庭环境不是决定孩子进行小提琴教育的唯一因素，同辈影响亦是一大方面。一名18岁独奏学生提到：

> 在我很小的时候，父母曾把我送去学习钢琴。后来，我的一个朋友开始学小提琴，我也想改学这样乐器。因为每当我俩肩并肩走在路上，所有人都会说："看哪，走来一个年轻的小提琴手！"他们眼里只有我朋友的小提琴盒，却对我装满乐谱的箱子视而不见。

20世纪最著名的小提琴家之一艾萨克·斯特恩，也在自传中讲述了朋友对他学习小提琴的影响[6]：

> 我六岁时开始上钢琴课，不久后，妹妹艾娃出生了。那时候，我们住的地方离金门公园（旧金山）北侧有三个街区，在我家对面住着科博利克一家，我的父母与他们是朋友。他家有个儿子叫内森，在我八岁时，他开始学习小提琴。我常常强调，我不是某天从音乐会回来突然嚷嚷着要一把小提琴；还有人说我五六岁时便能分辨出钢琴弹奏的旋律。这些都不是真的，没有那么神秘、那么浪漫。只是我的朋友内森·科博利克在学小提琴，于是我也想学。

我想不起来内森小时候长什么样了。他长大后很高,有个大鼻子,有些憔悴苍白,老带着嘲讽的表情。他有段时间做过保险销售员,后来成了旧金山交响乐团一名不错的合奏小提琴手。(……)我过段时间就会换个小提琴老师,这些老师——没有一个对我而言特别有效——都觉得我的进步超过了他们所能掌控的范围,我学得实在太快。那时候我坚持学琴,并不是想成为一位音乐家,而只是内森·科博利克还在拉小提琴。

很少有家长意识到,他们的殷切希望其实是想让孩子走上"音乐神童"之路的勃勃野心。而与此同时,当"成为小演奏家"的热潮席卷社会,小提琴教师发现他们的学生数量显著上升。米夏·埃尔曼、雅沙·海菲兹、耶胡迪·梅纽因、莎拉·张,这些早熟的小提琴神童激发了众多家长的梦想——他们梦想自己的孩子也能追随这些天才的步伐。

二 乐器教育的开始

孩子学习何种乐器，多数情况下由家长代为决定，但他们很少不容分说地命令孩子必须学习小提琴。

有的家长运用各种手段来"催化"孩子对于小提琴学习的兴趣，比如把小提琴作为圣诞礼物，或者带他们去听一场由小提琴明星主奏的古典音乐会。家长试图藉此获得孩子的认同，希望这些未来的小提琴家能坚持走完父母规划的职业道路，相信当初的决定是由他们自己做出的。

当然也还存在着其他一些特殊情形。一个乐队音乐家的女儿介绍了她家的故事：

> 我们兄弟姐妹出生的时间相近，彼此不超过一年。当我们四个在五岁到八岁大时，有一天父亲把我们召集起来说："听着，你们现在学一首歌。学得最快的孩子以后学习小提琴，第二名学习大提琴，第三名学习中提琴，最后一个学习钢琴。"他后来正是这么做的。

在这个家庭中，乐器教育的选择由一场孩子之间的竞争构成，学习小提琴的机会即是这场"比赛的大奖"。

乐器教育初期，家长决定孩子选择乐器的方式有好几种，鼓励孩子演奏乐器的手段也是多种多样。尽管多重因素影响着父母所做

的决定，但孩子们开始接受小提琴教育的年龄是大体一致的。

第一堂课的年龄

关于"第一堂课的年龄"这一问题，很容易收集到准确数据。小提琴家在接受专访时几乎都会提及，该类信息也出现在媒体发布的小提琴手简介中。我的统计数据显示：69%的学生在四至六岁时开始接受小提琴教育，10%的孩子早于四岁，21%从七八岁开始学琴。

把这些样本数据和上世纪著名小提琴独奏家的初学年龄进行比较，发现两者几乎相同，只有一名波兰裔小提琴家晚至11岁才开始学琴，并取得了国际性的地位。这表明，如果孩子在八岁以后才接受小提琴教育，成功的几率就会大为降低。"从娃娃抓起"，对小提琴家至关重要。我相信，很少有职业像小提琴手这样，在从业者尚处牙牙学语之时，就已开始了漫长的职业教育。

然而，并非只有小提琴独奏者的初学年纪如此之小。乐队音乐家（orchestra musicians）上第一堂小提琴课的年龄大致在三四岁[7]。不过相较以上的统计数据，老师们对于小提琴早教的看法不尽相同。

有老师为家长们列出了一张学习各类乐器的理想年龄表。小提琴与钢琴、竖笛同属一组，适合从六岁开始学习[8]。铃木教学法[9]的专家则让学生从三岁乃至更小开始学琴。大多数音乐教师都声称：孩子初学乐器的年龄越大，以后达到高水平的可能性就越低。"从三岁开始学琴很有必要，这样孩子就能赢在起跑线上。"基本上，家长得到的建议都是让孩子从五六岁开始接触小提琴。

但不是所有小提琴老师都赞同让学生在七岁之前就开始学琴；有些教师对于这一做法的合理性和效果持怀疑态度：

> 给孩子充分的自由时间，给他们童年，这太有必要了。实际上，随着天赋的展现和练习的积累，一切都会重新调整。我最近再次体会到了这一点。我的朋友——他们是音乐家但非小提琴家——坚持让我教他们五岁大的女儿拉小提琴。我接受了。最初几年，我绞尽脑汁想些吸引她练琴的把戏，因为她就是不喜欢按部就班地学琴。好吧，她是个很好的女孩。她现在九岁；七岁时，她确实比其他刚开始学琴的孩子水平高，但如今她和其他孩子之间已经没有明显的差距，他们练习的曲目几乎一样。所以干嘛要费尽周折来违背孩子的天性呢？

尽管对于学生开始练琴的理想年龄莫衷一是，但小提琴教师对学琴上限年龄的认识是一致的：一旦初学年龄超过九岁，学生成为精英小提琴家的可能性几乎为零。

与老师不同，所有受访家长都认为孩子必须在六岁前开始学习小提琴；他们相信趁早学琴会给孩子的音乐生涯带来好处。然而，当被具体问及孩子上第一堂小提琴课的年龄时，家长会受到选择性记忆的干扰，往往会给出不同的答案；同时，如果父母被隔开接受提问，两人的答案更是相去甚远。此外，孩子本人与家长的回答也有差异。

一位弹钢琴的父亲表示，这是一个敏感的问题。他透露，为了

显示孩子天赋异禀，有些家长可能故意把孩子上第一堂课的年龄说高些。不过，我认为这些误差更多情况下是无意的，只是因为家长的确忘记了孩子上第一堂课的确切时间。同时，一些小提琴早教课并不以固定的上课形式开展，有的父母没有把这些非正规课程考虑在内。事实上，受访者在回答这一问题时所表现出的误差，恰恰说明家长虽然希望尽早把孩子送去学琴，却对因此可能招致的批评颇为敏感。

在国际音乐教师协会法国分会组织的一场弦乐教学方法交流会上，参与者（大约有50名音乐老师，多为女性）可以向三位主讲人请教关于儿童音乐教育的方法问题。其中一名主讲人（儿童小提琴教育专家）成了提问的焦点。几乎所有参与者都直接询问该怎样教育自己的孩子（而不是他们的学生）。其中一位老师问道："我女儿18个月大，可以开始学习小提琴了吗？"主讲人当场震惊。

更有一位住在意大利的母亲，计划带她两岁大的儿子搬去德国生活，原因并不是德国有更好的就业机会，而是因为她希望给儿子找一位出色的小提琴老师。教她儿子这般年幼的小提琴学生，最好的老师都住在德国。如今小提琴家低龄化的趋势给家长带来的压力可见一斑。

家长怎样挑选小提琴老师

这里不仅包括家长（特别是音乐家家长）对于孩子首任小提琴老师的选择，还有他们在孩子成长过程中选择继任老师、独奏班首席教师的考虑因素。择师问题对小提琴教育至关重要，因为一旦确

定老师的人选，你的孩子就会在他的班上学琴。同时，这意味着孩子将在这位老师的人际网络中经历社会化。对于独奏学生的职业生涯而言，老师的选择具有战略性意义，重要性类似于一名年轻学者挑选他将从事学术研究的大学。

绝大多数情况下，家长都是先决定孩子要学的乐器，再物色相应的乐器教师。但有时，这个过程恰恰相反，或两者同时进行。在分析家长择师的考虑因素时，我依据他们对音乐界的熟悉程度，将所有家长划分为三类：第一类为"菜鸟家长"（parent-novice），他们对音乐世界一无所知；第二类是"内行家长"（parent-insider），他们虽然不会演奏音乐，但对小提琴独奏界有所了解；最后也是最重要的一类是"音乐家家长"（soloist parent），他们对于小提琴教师的选择标准最为多样。

菜鸟家长：选机构不选人

这类家长坦言，在孩子的小提琴教育初期，他们没有制定具体的职业规划。有两个因素在选择老师时比较重要，一是上课地点要离家近一些，二是小提琴课要避免与家长的时间、家里的活动安排产生冲突。

对一些家长来说，上课的费用也是一个重要方面。如果居住地附近有一家设施不错的音乐学校，家长会倾向于把孩子送去这类培训机构学习。不过，这样做有可能会碰壁，因为一些欧洲国家的音乐教育制度规定了儿童接受音乐教育的最小年龄，比如需要大于六岁或七岁。

也有一些孩子先去私人教师那里学琴；一旦到了入学年龄（法国是六岁），家长还是会把他们送去音乐学校上课。一些菜鸟家长十分看重音乐培训机构对教师的资质认证。一位职业是出版社艺术总监的母亲说：

> 我看到一份音乐学校的教师名单，给名单上的教师打了电话，于是我的儿子就从四岁而不是七岁开始学习小提琴（这所音乐学校规定的最小学琴年龄是七岁）。我自己不是学音乐的，而私人教师又良莠不齐，所以我只能以这种方法来保证小提琴老师的教学水平。

大多数菜鸟家长都相信，音乐学校的老师水平要比那些只做私人教师的高。另外一个判断标准是师生关系是否融洽。不过，有时音乐学校不允许在职教师私自在外给学生上课；这种情况下，菜鸟家长说他们只好"随便"找一个了。

实际上，这些菜鸟家长选择小提琴教师的方式与他们物色其他老师——比如体育教练等，没有什么区别。他们不会考察老师的技艺或音乐演绎水平，而是通过他人口耳相传的信息来做判断。他们向那些看似很懂音乐的"专家"请教，这些"专家"可能只是音乐学校的工作人员，但菜鸟家长认为他们已经足够可信了。

相比之下，内行家长所认可的专家范围就小多了。他们也会向专业人士求助，但他们认为只有小提琴手或小提琴伴奏者才是真正的专家。

内行家长：按熟悉的方法培养孩子

这类家长在选择老师前会听取多方面的建议。他们对音乐教育有一定的了解，习惯按自己熟悉的方法培养孩子；他们会把第一个孩子学习乐器的方式复制到其他孩子身上，特别是当后者学的是同一样乐器。因此在这类家长的心目中，第一个孩子的乐器教师具有举足轻重的地位。有时，他们甚至会向这位老师咨询学习其他乐器的方法。对于内行家长而言，其决定很大程度上依赖于某一个人（往往是第一个孩子的老师），这位导师架起了他们家庭与音乐世界间的桥梁。

音乐家家长：决策具有高度战略性

大多数音乐家家长都表示，给孩子物色合适的老师至关重要。有些人甚至在孩子出生前，就已开始考虑老师的人选。他们理所当然地认为自己的孩子将以演奏音乐为职业，因此竭尽所能为孩子的音乐生涯铺平道路。这类家长选择老师时具有高度前瞻性，就像一些父母在为孩子选择初中时，已经在打算他们会进哪个高中、哪所名牌大学了。

他们动用全部的知识和人脉来决定孩子的小提琴教师人选，就像为一个将要做学徒的孩子选择能够托付的手艺师傅。由于音乐家家长对这一决定慎之又慎，加以考虑的因素繁多，他们选择小提琴老师的过程比前两类家长（菜鸟家长、内行家长）复杂得多。

这种复杂性也来源于他们对多种操作可能性的了解，以及相应

后果的预知。音乐家家长可进一步细分为小提琴手家长和非小提琴手家长两类,后者似乎更看重音乐教学的质量和老师的技艺,而不他们自己在音乐圈中的人际关系。一位钢琴家母亲(她的丈夫是大提琴家,学小提琴的女儿九岁)说:

> 在孩子的职业前途面前,我不会顾及朋友的情面问题。我曾经让一个朋友教我女儿小提琴,但一年后就停止了,因为我觉得这个朋友琴弓用得不好。

很多人可能以为,身为小提琴手的家长给孩子选择老师应是一件轻松自然的事。然而,音乐界复杂的人情世故有时却令这个抉择相当困难。因为把孩子托付给谁,就等于认可谁的小提琴演奏技艺,这些都涉及到家长与圈子中人的关系。

一些深陷某种关系的音乐家父母表示,他们强烈感到自己其实别无选择:"你问我怎么做选择!哪里来的选择啊?我只能让克劳德来教我的儿子,因为他和我一起拉四重奏。"有时家庭关系便决定了这一选择:"显然老师人选是他的叔叔,这没啥好说的。实际上,这并不坏。他叔叔是这个领域内最好的老师之一,拉得一手好琴,是一个杰出的小提琴家。"

对于另一些家长而言,选择老师具有战略性目的:通过延请某人担任孩子的小提琴老师,家长可能获得一条新的人脉,或巩固某一关系。如果该老师的教学质量不尽如人意,这些家长会通过雇请另一名小提琴老师来予以弥补,但后者的教学要始终围绕前面那位主要老师的进度展开。比如:

我们让米切尔来教女儿小提琴，因为他是鲍里斯的助手。这样的话，我女儿再大一些就能去鲍里斯的班上学琴了。实际上，现在多数时候是我们自己在教女儿小提琴，因为米切尔和鲍里斯一样忙。等以后她去了鲍里斯的独奏班，我们还是要继续监督她的学习进度。但鲍里斯认识很多人，他桃李满天下，许多家长都想把孩子送到他那里。这些家长有的是音乐会组织者，有的是小提琴制作师，还有媒体人士。这非常重要！至于学琴？我们自己教她就够了。

又如：

尤里现在老了，但他的教学状态尚可接受。我们把女儿送到这所音乐学校，就是为了在他的独奏班上课。可能他教得一般，但课下的功夫可以我们自己来做。然而作为尤里学生的经历，将在未来给她带来持续的好处。

敢这么说的都是自认为小提琴技艺优异、足以教导孩子的家长。他们坚信，为了孩子的职业未来，获得某种社会关系十分必要。而且，他们也由此巩固了自己在某一人际关系网中的位置。

还有一小部分小提琴手家长决定亲自担任孩子的老师。这种情况通常出现在孩子年龄很小时（八岁前），较难予以研究；因为这些家长觉得该话题不值一提，自己教孩子学琴是再普通不过的事。可以推测，他们这样做主要是图方便。不过按这类家长的说法，他们

最在乎的是"好的教育质量"——言下之意,他们认为自己的教学水平最高。

然而,更多的小提琴手家长只是在孩子学琴的最初阶段亲自担任老师,其目的"只是为了看看孩子是怎样拉琴的"。随着课程越来越"正规",他们便开始为孩子物色"好老师"。在独奏教育早期,小提琴手父母的孩子很有可能更换老师。甚至,一些家长把孩子送到他人门下学习一段时间后,会再次亲执教鞭,因为他们很少对同行的教学质量感到满意。

三 参加试奏

> 音乐家,以及所有艺术家的自然成长取决于他们所处的环境,所以我们要竭力创造出有益的条件。
>
> ——内森·米尔斯坦[10]

经过几年的小提琴教育[11],如果孩子取得了让家长和首任老师满意的进步,此时家长就考虑把他们送到某个独奏班学习,以充分挖掘孩子的潜力。整个小提琴独奏界普遍坚信:孩子如果能尽早进入独奏班,那他成为独奏家的可能性会大大增加。统计数字也支持这个说法:20 世纪 30 年代前在美国接受教育的小提琴家中,有将近 90% 师从帕辛格、加拉米安、迪蕾和金戈尔德这四位独奏教育大家[12]。

老师持也有类似的观点:孩子越早去名誉好的独奏班上课,他将来就越可能成功。对于大龄学生,独奏老师有时会拒收入班。美国小提琴家古里娅·布丝塔博[13]就是一个例子,她年少成名,十一二岁时想进入帕辛格的独奏班学琴。帕辛格听完她的演奏后表示"很好",但他随后悲伤地摇了摇头,咕哝道:"可是你年龄太大了。"[14]

为了让孩子进入某位老师的独奏班,家长首先要预约一次试奏;孩子在试奏会上的表现将是独奏老师考量其水平的重要依据。

而家长要得到独奏班的招生信息也并非易事:这些信息有时只在音乐学校内部流传,有时仅限于在私人教育系统中传播。家长还必须搞清,所开设的课程到底是独奏课还是普通的小提琴课(音乐学校绝大多数的小提琴班都是普通课程)。

独奏班的上课形式主要是,一组学生及其家长,还有其他音乐专业人士,各自围坐在一名小提琴老师周围,这位老师坐在教室的中心位置。独奏课与普通小提琴课的区别并不那么正式[15],主要不同在于两者的教学目标。开设普通小提琴课是为了让孩子在愉悦的氛围中陶冶情操,利用业余时间学琴;而独奏班的目的则是培养高水平的职业音乐家。成为独奏家需要好几年的社会化过程,在此期间,一名小提琴手须充分接触职业音乐界——接近音乐界的专家,和独奏老师保持特定的联系,这些都是独奏教育取得成功至关重要的因素。

家长是如何知道这些独奏班的存在呢?菜鸟家长通常在某次音乐比赛后得到这方面信息。如果他们的孩子表现优异,评委中的一位(或几位)老师会在赛后向家长道喜,并主动表示愿意照顾这个孩子,即接受这名学生到自己的独奏班上学琴。

小乌勒德克的父母就有这样的经历。他们儿子的首任小提琴老师帮助乌勒德克准备一次音乐比赛。赛后,他们收到一个独奏班发来的邀请。这位老师再辅导乌勒德克准备独奏班的入学考试。他的医生父母完全听从首任老师的建议——老师告诉他们乌勒德克很有天赋,他们有义务支持儿子的这份天赋。

有几样因素在小乌勒德克成为独奏班学生的过程中发挥作用:比赛评委对他小提琴天赋的肯定,他首任老师的全力支持——这位

老师建议乌勒德克的家长为额外的课程付费,来帮助儿子准备比赛,随后又通过更为密集的小提琴课指导乌勒德克,使他具备参加入学试奏的充分把握。对于乌德勒克的父母而言,做出送儿子去独奏班学琴的决定十分艰难,因为他们家离独奏班的上课地点有两个小时的路程。结果,乌勒德克从九岁起便和其他学生一起住宿,每周只能见到父母一次。

这样的情况——即乌勒德克的首任小提琴老师力主家长把孩子送去独奏班——并不多见(可想而知,该老师失去了一个客户)。但对菜鸟家长而言,他们完全听从孩子首任老师的建议,因为他们意识到自己无法对孩子的小提琴天分做出判断。

> 是薇拉的首任老师告诉我们说应该把她带给洛娃女士看看。她说我们的女儿天赋异禀,洛娃女士刚刚搬到这个城市,她很有可能会受收下薇拉。洛娃会在我们这片地区教琴是很出人意料的事,但对薇拉来说绝对是一个契机。后来,尽管我们的女儿没有接受过任何"视唱练习"[16],洛娃女士还是立刻把她招进了独奏班。我们过了好久才意识到洛娃是一位很有名气的独奏老师。可能薇拉的首任老师认为这位名师比自己更适合教我们女儿小提琴吧。

一旦家长下定决心,认为孩子已经做好进入独奏班的准备,就要和某位老师取得联系,邀请他出席孩子的试奏会。为了解一位独奏老师的教学水平,家长往往会旁听该老师现在或以前学生的音乐

会,然后再做出决定。他们考察这些学生是否具备良好的演奏姿势和足够精湛的技艺;至于将乐曲诠释得如何,则是排在最后的兴趣点。非小提琴手的音乐家家长则会向自己身边的人请教,特别是听取小提琴界朋友的看法,以得到较为专业的评价。大多数家长与独奏老师的接触是通过电话完成的,他们会提及介绍人的名字,比如他们和老师共同的亲戚或举荐孩子前来报名的人[17]。

孩子往往在一位家长(父母都在场的情况很少见)的陪同下参加试奏表演,演奏两首以上的曲子。之后,老师会对孩子的表演做出反馈,考察其反应力——即能否在短时间内做出调整。试奏(几乎都是免费的)结束后,老师会对候选人的表演和潜力做一番专业评价。

在我观察的超过30个案例中,家长与老师的交流都当着孩子的面进行。试奏的结局通常有两种:一是老师给出正面的评价(这并不太多见),然后家长与老师就独奏班课程及进一步的合作展开讨论;二是老师认为候选人的水平还有待提高。此时,老师会建议这名学生先跟着自己的助手或合作者学琴,过一段时间再考虑进入独奏班的可能。

对于音乐学生在大师面前进行试奏的场景,《神童》(*Prodigy*)一书有所涉及[18],讲述工作繁忙却频频受邀的钢琴名师迪阿内斯库出席一场钢琴试奏会的情况。事实上,我亲历观察的众多小提琴试奏也有着类似的状况:无精打采的老师不耐烦地听着候选人的演奏,然后给出关于表演者天赋的看法。

> 我再也无法承受他们的希望了,这感觉就好像一位癌症专家面对一片充满渴求的灼灼目光——焦急、哀求、

可怕的希望。求求你，医生！说出那个词吧。我知道你有几百个癌症晚期病人，但你得向我说出那个词啊。我的灵魂此时此刻向你哀求——说我和他们不同吧，说我是个例外，是幸存者，是个天才。

我真的受够了，我知道自己变得越来越刻薄。但他们越浪费我时间，我越是苛刻。比如今天早上，有个小女孩从旧金山大老远地飞过来，就是为了听听我的意见、我的建议、一句鼓励的话，但她看上去心事重重，可能飞机票花费了家中的许多积蓄吧。这是个有着墨西哥血统的孩子，长得挺好看，乌黑的头发、橄榄色的肤色，可当我看到孩子用她那双大眼睛渴求地望着我……天哪，又来了，我受够了。这些孩子得到了太多的掌声。他们只要表现出一点有天赋的迹象，鲜花、奖项、独奏会立刻扑面而来，他们自信心爆棚，脑袋充斥着各种幻想。好吧，对这个墨西哥孩女孩我确实做得有点过，可那也是之前的孩子造成的，我实在控制不住。她在浪费我的时间，然后我一下子失控了。她坐在钢琴前，怯生生地对我说她花了整个春天准备这次试奏。谁在乎呢？然后她开始了。好吧，斯克里亚宾[19]、德彪西[20]、梅西安[21]……我可以感到她逐渐放松下来，开始表达自我，表现老师教给她的所谓"情感"。在我看来，她的水平一目了然——并不怎么样，她就像个滑稽戏演员：现在你应该哭，这里你应该摆弄鲜花，接着看向天使扇动的翅膀！啊，突然我受不了了……所有这些孩子都觉得他们是举世奇才——于是我打断了她。

是的,我就这样打断了她。"告诉我,亲爱的艾丝美拉达,"我说——我记得这是她的名字——"你会唱歌吗?"

小女孩愣了一会儿,说:"当然啊。"

"是吗?我肯定你有一副可爱的嗓音。唱一首歌给我听吧。"

她犹豫了一会,脸涨得通红,然后开始边弹边唱本杰明·布里顿的《米开朗基罗十四行诗》。她单薄的声音颤抖着——她不知道我要干什么 现在还没有,她很快就会知道的。

"不不,不好意思",我又一次打断了她,"如果可以的话,你就唱歌好吗?不要弹琴。"于是她又唱了几段,然后停止了;她低下的脸涨得通红,黑里透红的皮肤看上去很漂亮。接着,我向她摊牌了。"听着,亲爱的艾丝美拉达,"我用最愤世嫉俗、最疲惫的语气说道,"帮我个忙:回家,回旧金山去。去唱歌吧,如果你想,你还可以跳舞。你长得不错,将来可以成为一名演员、模特、一个应召女郎,随便什么。但我求你,请你停止弹钢琴吧。"

哈!她飞也似地离开了。谢天谢地。我不能再忍受矫揉造作的情感表达了。这次我下定决心,明年决不再带任何一个新学生。教琴有什么意义呢?我教了三十年,才碰到过两二位真正的钢琴家。

下一个候选者又来了。一个古灵精怪的孩子,我熟悉这个类型。他们以为自己是神童,呵,才怪。只消看一眼孩子的母亲,我就全明白了:她双眉紧锁、还有黑眼

圈，一看就长期失眠，面容憔悴。我敢打赌她刚刚在洗手间里服了几粒抗焦虑的阿普唑仑，她可能自己是个失败的钢琴家吧，所以把希望都倾注在孩子身上。我们来看看她准备了哪套说辞……"下午好，迪阿内斯库先生，能和您握手真是我的荣幸。"老天，我也这样想……"您的朋友泰廷格先生建议我抓住您来到这个城市的机会……否则，我也不敢斗胆……"好啦，长话短说好吗，那么多废话，好几秒钟就这么呼啸而过，化成尘土了，快拣重点说……"我自己也在音乐学校教钢琴，到目前为止都是我自己教玛雅钢琴，但是……"好吧，我知道你接下去要说什么了，直接弹琴吧。"女士"，我突然打断她，"我们有两只耳朵却只有一张嘴，所以应该少说多听。我一直觉得普鲁塔克[22]的这句话很有道理。所以，开始吧。"

老师在试奏中途打断演奏、甚至直接让候选者停止音乐学习（如上文中的墨西哥女孩）的做法实属罕见。但接受我采访的小提琴教师们也表示，他们时常感到出席试奏会就是在浪费自己的宝贵时间，因为他们往往要耗费大段时间听众多候选人们的演奏，到头来却只能选出极少数较为心仪的学生。

这种选拔方式主要针对独奏班上最小的学生（不超过十二三岁）。再年长一些的独奏学生就必须参加价格昂贵的大师班（Master Class），以便向名师展现演奏水平，并与其讨论进一步合作的可能。

四 给孩子贴上"天才"的标签

天才很罕见,"天才"的父母我倒是天天遇见。
——伊天那·维德洛(Etienne Vatelot,巴黎著名小提琴制作师)

"天才"标签对于独奏学生至关重要,因为正如霍华德·贝克尔所说,能取得进入独奏班"特权"的一个重要前提是被冠以"天才"的名号[23]。音乐学生能进入独奏班学习,是因为有人把他们称作"天才"。这不仅仅是属于哪个群体的象征性问题,更能起到巨大的激发作用。

多数情况下,在学琴初期,有资格参加独奏班的小提琴学生都会被身边的众人贴上"天赋异禀"(very talented)或"神童"(prodigy child)的标签。那么,这一标签是怎样发挥作用的呢?

"他是个很有天赋的小提琴手",这句判断首先由给独奏学生上课的小提琴老师,或是受邀观看其试奏的小提琴手作出[24]。继而,在这名独奏学生此后整个职业教育期间,这一标签都会陪伴其左右,并得到其他专业人士的巩固,比如音乐学校的主管、其他老师、指挥家及成年独奏家等,以此对该学生的天赋做进一步的肯定。但是,评价演奏者及其演奏质量,这一行为本身就是个相当复杂的问题,建立在许多非正式的标准之上。这些标准来自对表演的主观评

价，或是与其他独奏学生所作的一种相对的（而非规范的）比较。比如，对某些老师来说，一个孩子可能"非常有天赋"，他们认为这个孩子与自己的其他学生相比，会在日后"取得更大的成就"。但另一些老师可能持与之截然相反的看法，因为他们遇到的学生往往比这个孩子"更好"。

而"天才"这一标签的效力也与评价者的地位相对应。同样一句赞美，是来自一个默默无闻的小提琴老师还是像艾萨克·斯特恩、耶胡迪·梅纽因这样赫赫有名的小提琴大师，其意义完全不同。

所以，一个孩子一旦进入"天才"小提琴学生的行列，他就会从周围环境中得到特殊照顾。比如，小提琴课程变得更为密集和频繁，每天乐器练习的时间加长，公开演出的次数也相应增多。同时，整个家庭开始将重心转移到孩子的独奏学习上，常规教育则退居次要位置，许多孩子甚至干脆退学。家长也会做出一定的"牺牲"，以便陪同孩子参加小提琴课、音乐会和比赛，因为所有这些行为都将优化教育条件，为孩子"发展天赋"提供可能。结果，这个孩子的日常活动与其他小提琴"天才"趋于相同，他因此被逐渐被纳入到独奏学生的世界中，以掌握与独奏家角色相符的行为。而如果没有这些行动，孩子"天才"的名号就没有得到进一步巩固，独奏教育也就不会展开。瓦西亚的经历就是验证这一标签的运作机制的绝佳例子：

> 瓦西亚的父母都是小提琴手。他们在瓦西亚很小的时候就认定他"极具天赋"，并在儿子六岁时给他上了第一堂小提琴课。不久后，他们把瓦西亚带到莫斯科，邀请

一位著名的儿童教育专家考察他的水平,这位专家表示这是她见过的最有天赋的孩子,甚至超过她最棒的学生(一名享誉全球的著名小提琴家)。

尽管得到如此积极的评价,但瓦西亚并没有投入这位专家的门下学琴,他跟随父母离开了俄罗斯。之后,两位小提琴家长亲自担任儿子的老师,并继续征求其他音乐家对瓦西亚的看法,期望得到他们的支持。许多音乐家都认为瓦西亚确实天赋异禀,并承诺将对他未来的演奏生涯予以支持。不过说归说,却未见他们有任何实际行动,瓦西亚与这些音乐界名流(小提琴家、指挥、经纪人)只是有所接触。他们鼓励他继续接受独奏教育,并邀请他在完成学业、赢得一些比赛后,再回来找他们。

在瓦西亚12岁那年,他在一档颇受欢迎的电视音乐节目中亮相。这次电视演出使他的父母坚信,他们的努力总有一天会结成正果。在表演现场,这对父母成功地把瓦西亚介绍给一位重量级小提琴家(音乐界最重要的人物之一)。这位年迈的小提琴大师参加节目的本意,是要鼓励更多孩子演奏古典乐,特别是小提琴。而瓦西亚母亲所在的乐队正受雇于这个电视节目,瓦西亚因此得以参与其中。

参加节目录制的还有其他一些孩子,不过瓦西亚是其中年龄最大的,而且准备得也最为充分。其余参与者都只是音乐学校的普通小提琴学生,而非独奏班学生。瓦西亚最后一个出场表演,并得到了"最高分"。那位小提琴演奏家面对镜头说道:"这个孩子有许多天分。"值得注意

的是，大师说这句话的语境是面向公众的一档大众电视节目。然而这句评论随即为整个小提琴独奏界所知，并一直伴随瓦西亚进入成年独奏家市场。从此，瓦西亚的个人简介总会囊括这句评语。它被原原本本地截取出来，加到瓦西亚首张个人 CD 的开头部分；由于该大师的嗓音极富特点，所有听众都能轻易听出，这句溢美之词出自何等重要人物之口，继而对瓦西亚的天赋深信不疑。他还因此借到了一把顶尖小提琴，并开始在一些业余经纪人[25]组织的音乐会上表演，这些组织者同样是被大师的赞美所打动。而瓦西亚此后的老师也再没对他的天赋提出过任何异议，因为小提琴大师的话已经传遍了世界上所有的独奏班级。瓦西亚则表示，正是大师的肯定帮他度过了最为困难的时期，并重获信心。

甚至在参加节目三年后，瓦西亚依然享受着这句话的庇护：他参加了那位老演奏家所主持的小提琴比赛，与 60 名同样被视为"天才"的独奏学生同场竞技；瓦西亚最终失利，但失败被小心翼翼地掩藏起来，那句著名的评语则继续被引用，等待其成功的降临。

老师向家长宣布他们的孩子"天赋异禀"，比班上的其他学生出色得多。在老师的描述中，这份"天赋"好像具有超自然的属性，如果家长不对独奏教育加以"投资"，它就可能被白白浪费。但当老师说"你的孩子具有许多天分"时，他们掩盖了一个事实，即他们经常给出这样的评价，所以"有天赋"的孩子比比皆是——独奏

班中的每个学生都被贴过"天才"的标签,因为这是成为一名独奏学生的最基本条件。不过家长们对这一评价的反应基本无二:他们毫不怀疑孩子"天赋"的"罕见性"。欠缺音乐知识的菜鸟家长全盘接受老师或其他专家的意见不足为奇,但音乐家家长也如此相信孩子拥有"非凡的天赋",这一点就让人有所费解了。

怎样解释这一现象呢?首先,独奏班将年龄各不相同(6-20岁不等)的学生聚集在一起,这一特性使横向比较同班学生的水平变得较为困难[26]。班上的新来者往往年纪最小,所以他们的家长很容易觉得自己的孩子比那些大龄学生"更有天赋"。最为重要的一点,每个家长都打心眼里希望孩子是个稀世神童,所以当有人迎合这一想法时,他们立刻深信不疑。另外,这些音乐家家长往往从未接受过独奏教育,与独奏界的联系并不多。因此,他们缺乏可资比较的背景知识,很难判断孩子是否真的天赋过人。他们与非音乐家父母类似,对小提琴独奏家的成长道路其实知之甚少;但他们坚信自己与音乐界的接触使其强过其他家长,能为孩子的演奏事业做出正确的战略决定。

然而,沮丧在某天不期而至。独奏学生的家长猛然意识到,原来有那么多所谓的"音乐神童"。有位父亲感慨道:

> 像我女儿这样的天才是很少见的——她这么小,就已作为一名小提琴独奏者,和一支交响乐队共同演出,而且大家都为她的表现而疯狂。不过就算是我的女儿,也很难成为顶尖独奏家。因为独奏界顶端确实是高处不胜寒呐……

而老师和其他专业人士，比如伴奏者、小提琴制作师、经纪人则强调，"天才"标签只是一个工具、一个开启独奏教育"必不可少的基础"。"神童"的光环是为了使其家长和整个家庭获得动力，去沿着独奏教育首阶段老师所指出的方向前进。此刻，这些表达不过意味着一个孩子有"成为独奏家的潜质"。

注释

1 见 Wagner，2006a
2 见 Dupuis，1993；Defoort-Lafourcade，1996
3 见 Pinçon & Pinçon Charlot，1997
4 当然，并不只有音乐界存在着子承父业的情况。许多职业，诸如内科医生（Thélot，1982），法国公证人，拍卖商（Quemin，1997），都有着非常重要的"职业继承"现象。家庭文化影响着职业方向，并进一步决定子女的职业轨迹。这一点与贝尔托给出的定义相符："当我们说，家族中的某一代人可以通过传递来决定未来几代人的职业轨迹时，这一'决定'并不是消极的限制，而是一种顺其自然地对资源的使用，很容易产生符合期望的可预见行为。"（Schwarz，1983：608）
5 见 Becker &Carper，1967
6 见 Stern &Potok，1990：10
7 见 Westyby，1960
8 见 Dominique Villemin，1997
9 铃木教学法（Suzuki Method）：由日本教育家铃木慎一提出，旨在让音乐教学模式化、平民化。其核心是让孩子像学习母语般学习音乐，浸润在音乐环境中反复练习，直到熟练。——译注。
10 见 Milstein & Volkov 1983：149
11 尽管很难给出进入独奏班的上限年龄，绝大多数小提琴手在平均十岁时（我见过年龄最小的是个六岁的韩国女孩）进入独奏班。此时，这些孩子至少已经学了两三年小提琴。
12 这些数据来自我对施瓦茨（B. Schwarz, 1983）书中各小提琴传记的统计分析。
13 美国小提琴家，出生于1917年，自小在美国被称为音乐神童，她在四岁时便登台演奏。（*Backer's Biographical Dictionary of 20th Century Classical Musicians*，1997：194）
14 见 Schwarz，1983：543
15 欧洲的独奏班并没有任何特定的名称。班上的学生就说自己是某某老师的学生。一些老师称呼学员是"独奏班学生"，或者"国际独奏班学生"。我还听到有的家长在和老师作平常谈话时，直接就说"去某位老师那学琴"。

16 受访者所在的城市规定,所有学乐器的学生必须在乐器教育前接受至少一年的"视唱练习",学习一些基本的音乐理论和基础乐符。
17 寻求独奏老师与自己"共同亲戚"的做法在音乐界很普遍。
18 见 Nancy Huston, 1999: 39-42
19 Scriabin,1872—1915,前苏俄作曲家。——译注
20 Debussy,1862—1918,法国作曲家。——译注
21 Messiaen,1908—1992,法国作曲家。——译注
22 普鲁塔克(Plutarch),罗马传记文学家、散文集、柏拉图学派知识分子。
23 见 Howard Becker, 1963
24 一些家长迫不及待地带着他们的"神童"来到许多小提琴家面前表演,迫切盼望得到后者正面的评价。如果一位独奏老师与他们的看法相左,他们就会寻求其他老师的肯定,然后投入那位老师门下。
25 在独奏学生的世界中,有两类经纪人十分活跃:职业经纪人和业余经纪人。前者较少参与年轻独奏者的演出策划,因为欧洲关于16岁以下孩子参加工作的立法十分复杂。而业余经纪人则恰恰相反,为年轻演奏者组织音乐会是他们主要的志愿工作(参加演出的音乐学生名义上不从音乐会中赚钱,但赞助者会支付他们的学费、旅行费等等)。
26 与此相对,普通学校的同班学生往往处在同一个年龄段。

第三章
独奏教育的第一阶段

Triad Collaboration:
First Stage of Soloist
Education

一 老师、家长、孩子的三方互动

"我不需要天才学生,但我希望他们的家长富有天分。"

这本是一句俄罗斯老话,现已为小提琴界众人所知。它体现了家长在孩子接受第一阶段独奏教育时所扮演的重要角色——他们是孩子和老师相互沟通的纽带。

通常情况下,家长在独奏教育的前五年会陪同孩子一起上课。老师的主要目标是根据学生的小提琴演奏潜质,让他尽快取得进步。这些小提琴课程构成了老师向学生传授知识的关键。家长一边旁听,一边做着笔记(有时用摄像机录下整堂课的内容),以便在孩子的课余时间扮演助教角色。此时,一个非常有趣的三角关系出现,它取代了西方文化构成家庭教育基础的亲子关系:独奏学生不仅听命于父母的权威,还有老师的指引。独奏教师为学生制定职业规划,家长遵从老师的决定和建议。因此,老师要做的第一件事便是与家长保持好关系,以便尽可能加快乐器教育的进度。家长了解老师的要求后,将后者的谆谆教诲解释给孩子听。一位名叫安娜的三十岁小提琴手描述了她的钢琴家母亲在其独奏教育中所起的作用:

> 妈妈在我学琴的最初几年一直陪着我,她向我解释一切,因为老师没有时间和耐心用"小女孩能理解的方

式"来表达意思。而母亲会在课后一字一句地解释老师课上的话。她一直鼓励我,说我很棒;我的老师只会简单地说"还不错"。在他看来,给我音乐会演出的机会就是最好的奖励,并且说明我的琴技的确在提高。然而对当时的我来说,这远远不够,我不理解这些!

在课堂上,如果三方的交流是高效的,那么参与者(学生、家长)就会认可并遵守这一套行为规则。而且,独奏课按照普遍惯例[1]进行课程设置。孩子知道什么时候仔细听老师的建议、什么时候演奏、何时重复、何时停下。

下面这个例子有助于我们理解第一年独奏课的内容,它基于我对九岁女孩玛格特一堂独奏课所做的记录。这是一节常规的小提琴独奏课,即没有为比赛或音乐会表演而安排的额外内容——玛格特只需在下个月参加一项不太重要的小规模比赛。上课地点为一位巴黎独奏老师的家中;学生在客厅中央站定,接受辅导。从旁观者的角度来看,独奏老师认为这名学生还没有做好上课的准备,或是水平欠缺。但玛格特已经对独奏界的特殊规则和语言了然于心。

刚三十岁出头的老师薇拉打开家门,带着浓重的俄语口音向玛格特问候道:

"你好啊,上节课到现在,我们的玛格特进展得如何?"

"挺好的。"小女孩回答。

"一切都好吗? 拿出你的小提琴。"

小女孩立刻照办，但发现她忘带了松香[2]。

老师二话不说从自己的琴盒中取出松香，涂抹在玛格特的琴弓上。女孩的母亲坐在客厅入口处的扶椅上，准备开始做笔记。整个过程都安静地完成。过了会儿，老师说："来，调下音[3]。"玛格特便开始演奏，老师同时说："拉中间。"（小女孩看了看她的弓，继续演奏）不久，薇拉起身走到学生身旁，把着玛格特的右手辅导持弓动作，用一种单调的语气缓缓说道："笔直地……把整个声音……轻抚琴弦。"老师把小提琴轻轻提起，继续说："所有弓的声音……都和琴弦接触……"（她提高声音）"没有重音！"然后她的语气又舒缓下来："如果你弓的中间接触琴弦，那它会归位更快，更稳。"老师又把手轻轻放在玛格特的头上，移动她头枕在小提琴上的位置。小女孩始终一言不发地演奏着，这一过程持续了七分钟。

薇拉说："接下来是音阶[4]。你拉哪个？""A大调。"学生答道。"好的，那我们一起往上拉四次吧。"（小提琴学生开始不看乐谱演奏起来）"往下时，用一指揉弦。"孩子好像没有理解老师的意思，用了大拇指。老师迅速打断玛格特，有些气恼地喊道："这不是新动作！往上拉时你用中指，往下用食指！"学生照做了，老师又指示道："再来一次，你要学会往下拉时用食指。"薇拉几乎尖叫着重复说："你得看到你的食指（她边说边把自己的食指伸到玛格特眼前），来，再来十遍。"于是孩子反复演练了十次。"慢一点！你为什么不用这里？"老师大声说道，手指着

小提琴上的一处。"正确用你的琴弓!停下!你要学会揉弦……现在再拉一次辅助音符!"

玛格特就这样不断地演奏着小提琴,一刻也不歇息。"我们再用辅助音符从头来一遍。好的,我知道你理解了,但是我们最后还要拉一次辅助音,这很有必要。"老师拿起自己的小提琴开始演奏,给孩子示范该如何拉音阶,并要求学生模仿她的节奏。两人一起演奏了一段时间后,薇拉停下来让玛格特单独继续下去。老师把她的小提琴放在桌上,再次走近女孩并轻碰她的胳膊肘,纠正玛格特的姿势。然后她又拿起琴和学生一起演奏。

音阶拉完后,玛格特松了口气;她拿出乐谱,准备接着演奏其他曲子。但薇拉狠狠瞪了她一眼,用尖锐的命令口吻说道:"重复前面的动作。"于是,小女孩又独自把音阶重复了一遍,停下后,老师让她再来了一次。玛格特就这样反复演练了四遍;老师评价说:"第一遍是对的。你的大拇指绝对不能翘起来!现在我们可以开始拉附加音了!同样的,你的弓不要发重音,四个音连贯拉出来。就那样!在E弦上继续。"

玛格特停下后,薇拉在她的小提琴上装上节拍器。整个客厅里立刻响起持续有节奏的"嗒嗒"声。"发音,好听的声音,有规律的节奏。音阶需要定期演练。如果你不想练这个,就拉附加音。如果你想用食指来准备手势位置的变化,那你得改用中指来变。我们现在拉辅助音。"

说完后,老师和学生又一起拉起小提琴来。"现在我

第三章 独奏教育的第一阶段　　83

们一起演奏，但你的动作要跟我一模一样，注意力集中。"音阶练习持续30分钟后终于结束。此时玛格特的手臂已经在高位举了将近四十分钟。薇拉示意立即进入下一环节，"第一弦的琴弓练习！"

玛格特刚演奏了两分钟左右，老师又打断了她："你完全忘记了。为了把每个动作分开，你必须这样（她演示了一下动作）。看着你的琴弓！"然后，薇拉又演示了一遍正确的动作。"手应该放松，（她把着玛格特的手做动作，影响了后者的演奏，结果一根弦没有接触好，弓滑落下来）。不好意思，"薇拉高声说道，"控制好你的弓。"她边听边拖着调子说："发音、节奏，发音……"突然她叫起来，看上去十分沮丧："不不不！手的问题。"薇拉又把着玛格特的手，让她看自己怎样做相同的动作，"快一点，用同样的动作。快一点！快一点！"女孩又一刻不停演练了两分钟。薇拉说："你看，这样弓的每个动作就分得很开。"该过程又持续了十分钟，并且接下来的几个练习，玛格特也都没有看乐谱，只是不停地拉琴。

老师从玛格特的包里拿出她要在下个月音乐比赛中演奏的乐谱，说道："好了，现在来练习你的曲子吧。"于是玛格特开始演奏起来，薇拉则在一旁听着。小女孩完成整个第一部分之后，老师说："很美很美……还有几个小问题。现在我唱一个乐句，你拉一句。这里（她指着乐谱）第一个波音[5]是tararara……"她唱一句，孩子用小提琴重复表演一句。"很好！"薇拉肯定道，小女孩于是继续往

下拉。"唯一的问题是你得把拉琴弓的每个动作分开，全弓奏的重音要分得更开，不要用弓的顶部，你太靠近琴弦了……要这样。"老师拿着自己的小提琴向学生演示这一段应该怎么拉，"我拉，"老师演奏起来，"轮到你了"，玛格特重复老师教的这一段。"我来拉。轮到你了。在C27上轻一些，动作分开一些……小C……琴弓……你懂了吗？轻一些，多轻抚一下重音……那里（老师指着乐谱）。不错，不过第十六个音符少用点力。好的，很完美！（老师看上去很高兴）。听着（玛格特停下来），结尾处我一句你一句。"老师一边演奏一边说："看到吗，稍微响一点，像这样。响一点意味着要多用点弓，你看我的动作……你用得不够。"

薇拉说完后，玛格特立刻重复了这一段。老师说："还不错，但你要把g音藏起来，拉得更平稳一些。"她又听学生演奏了一遍。"在小d上多用点弓。听听这两句有什么区别（老师用两种方式演奏了同一个乐句）……听！"然后她又说，"现在你来。"玛格特又拉了一遍，但她好像不太能领会老师对她的纠正。"不要慢下来，把d音拉得清楚些……这还不够响！……深沉……我们不能用弓太狠。这里要慢下来。"老师在乐谱上指了指要放慢的地方，但玛格特并没有中断演奏……"在b音上只用一半的弓，你要在g弦上拉颤音……"玛格特完成这一部分的演奏后，薇拉评价道："完成动作的变化后，手就不要再乱动了。"

与此同时，薇拉又拿起曲谱的另外几页，说道：

"好！现在开始演奏第二部分！"于是玛格特又拉起小提琴来。"停，在这个音停下。"（她指着乐谱）"别把震音拉得太短。还不错，但是在震音上别急，慢慢来。你的波音要发得更清楚……这是渐强音，要拉得响。"老师指着乐谱说道。

"想结束了吗？"薇拉的语气中有些不快。

"不想。"小女孩的声音透着怨念。

"那么你就照我说的做。"薇拉拿起节奏器。"跟着它演奏。这些是十六分音符。这里要慢……慢……慢一点！思想集中。看见吗？我求你了，这些音符。"老师打着拍子，"三、四、三、四。再来一次。拉完这个音就停在那里，别再高上去。跟着节奏器再来一次。"

"啊，这样弓好难控制。"玛格特说。

"不，弓的握法和前面一样。没什么特别的，继续往下拉。给我看看你的动作。给我看看！你每天都要这样练琴：跟着节奏器拉两次，先72拍一分钟，再80拍一分钟。好了，今天就到此为止吧，把你的琴放回琴盒。"

薇拉回过头对整堂课一言不发的母亲说道："她需要好好努力。每天至少练两遍，每次不少于半个小时。"

围绕独奏教育第一阶段展开讨论时，我们要把上述例子记在脑海里。我之所以花如此大的篇幅呈现该案例，意在让读者对独奏学生的中心活动——小提琴课——产生一定的具体概念。我们看到，独奏老师对学生的技术水平提出了高于其年龄的严格要求。为了进

入独奏班，这位年仅九岁的孩子需做到以下几点：贯彻演奏中各个细节，掌握特定音乐术语，注意力高度集中以完成老师即兴布置的繁多且如此复杂的任务，以及忍耐不断重复的乐器练习。

最后一条对学生的身体素质提出了一定要求，即他们能够抬起双手、演奏小提琴超过一小时。同时，学生也明白他们必须完全服从老师的权威，这一点在上述案例中体现无遗。这也解释了为何玛格特的母亲整堂课一言不发。私人课程中，处于强势地位的一方当仁不让地为课堂定下自己的基调[6]；但独奏班更为特殊，因为其中涉及老师、学生和家长三者间的关系。独奏教育第一阶段能否成功，取决于老师与家长相互配合的默契度。老师发动家长充当他们助手的角色；但在课堂上，家长则甘居角落，很少插手。他们的作用主要体现在小提琴课堂之外。

二 家长的调教

家长在两节独奏课之间解释和完成老师的教学。他们需向孩子详细解释老师的评价和指示；同时，他们教导孩子调整自身行为，以符合老师的要求（因为音乐家家长对老师想要什么十分清楚）。孩子刚上独奏班时，家长会帮他们做好进入课堂的准备。一位母亲在教室外的走廊上对七岁大的女儿说道："你思想一定要集中，反应迅速。你知道的，最好的小提琴家脾气都很大。还有，别像在学校里那样睡觉。请你好好表现，要和在家里一样——充满能量！"这位母亲弹奏钢琴，也上过独奏班；她试图帮助女儿表现出"艺术家个性"（artistic personality）。她认为只有女儿展现足够的天分——即显示出"成为独奏家的潜质"（许多独奏教师都提到了这一点），老师才会全身心投入到课堂之中。

那么老师和家长是怎样理解"艺术家个性"的呢？其中一些认为：有"艺术家个性"的孩子十分外向活泼，他们动作很快，"每秒在脑海里闪过 100 个想法"，对各种东西都感兴趣，"擅长数学和下棋"。而个性也确是老师选拔独奏学生时的一个重要的考虑方面。在美国著名的茱莉亚音乐学院，"迪蕾每年大约出席茱莉亚学院 250 场试奏会。她把每场试奏都看作与学生的第一次交谈，不光考察他们的演奏能力，还有智力、幽默和个性等关键因素"。[7]

家长不仅需注意孩子的个性发展，还要维护他们的良好体格和

健康身体，这亦是独奏家的重要特征之一。一位小提琴手父亲告诫九岁大的儿子："千万不要说你头疼！忘了它！当你在音乐会上表演时，一定要让观众体会到愉悦的情感。而且你的老师也不愿意与脆弱的孩子合作。独奏很累人，你必须得有一副好身板。"在这位小男孩的独奏课上，老师对抱病上课的学生说道："一个独奏家必须很强壮。继续！忘了一切，演奏下去！"

从玛格特的例子中我们可以看到，独奏学生的上课纪律便是多练少说，甚至不说；所以家长需向老师及时汇报孩子的重要信息，比如他们在家的练琴情况、身体和精神状态等。孩子只管听从老师的指导纠正，不断练习，并在必要时回答有关演奏的问题。据我观察，家长有时候也会为孩子的不佳表现和疏于练习做出辩解，比如生了病或者学业繁忙。不过这类解释并不多见，因为按理来说，一名独奏学生就不该生病或忙于其他杂事，他必须时刻准备着演奏小提琴，正如一位老师向其学生所说：

> 如果需要，就算凌晨三点，你也必须拿出最好的水平演奏。知道吗，文格洛夫[8]七岁时每天凌晨一点练琴，因为他的父母白天要在乐队表演，只能那么晚陪他练习！（乐队演出常常持续至午夜）

独奏学生很小就开始接受社会化，以掌握在任何时间、任何场合进行演奏的适应能力。老师经常向学生讲述那些优秀小提琴家在恶劣条件下依然演奏出美妙音乐的故事。这就把我们引向了独奏教师激励学生时的一种常用手段——"职业偶像法"：每一位大师都

会在课堂上讲述自己及其他杰出小提琴家的故事，来向学生展示独奏家应有的行为方式；著名小提琴家的个人经历也是老师举例时的重要素材，此外还有该老师以前学生的成功事例。而家长也会模仿这一教学模式，把已经成名的优秀小提琴家搬来与自己的孩子进行比较，比如："梅纽因在你那么大的时候已经会演奏门德尔松的协奏曲啦！"⁹

家长是独奏教育中不可或缺的纽带，他们维系着师生间富有成效的合作，同时小是两者发展良好关系的助推者。他们肯定老师制定的教育规划，并为孩子的独奏教育做出巨大牺牲。我发现很多独奏家庭都按照老师的意思安排孩子的生活：跟着小提琴大师上课、参加比赛、在独奏夏令营中学琴、去专门的音乐学校接受常规教育。独奏学生每周都会见到老师好几次，大赛前更是彼此天天见面。老师因而逐渐接近学生的家庭，并对其音乐之外的常规教育产生巨大影响，一位老师向某个学生母亲所说的话正显示了这一点：

> 我已经照顾你的儿子超过三年了，我在他身上倾注了许多心血和时间。虽然我只负责他的音乐教育，但在其他方面上也该有一定的发言权。比如，他应该多去博物馆参观，多阅读文学作品，而不仅仅是拉小提琴。我的意思是，我有权利对他施加一定的影响。从某种意义上说，我也是你们家庭中的一员！

这是一位典型的独奏老师：他免费给学生上课，还让学生使用自己价值 15000 美元的小提琴。

在此，独奏师生私人和职业关系的界限变得十分模糊。老师和独奏学生的亲近已经超越了单纯的教琴生意。老师不断强化自己在学生教育中的重要地位，并作为家长权威的一个重要补充，融入学生的生活。相应地，我们观察到孩子的行为也会适应这种角色上的分割：他们知道老师是整堂独奏课最为重要的人物，父母只做笔记、录音和录像等辅助工作。老师边示范动作边予以解说，孩子则跟着模仿与演练；在这一阶段，大师的独奏课是学生生活中最为重要的元素，或至少与他们的家庭生活分庭抗礼。

在独奏学生和家长的眼中，老师的一举一动都具有重要意义；他们非常看重老师的反应和情绪。每节独奏课都会证实或推翻"孩子是个天才"的判断。如果课程进展顺利，老师颇为满意，那么一个独奏家庭的目的就算是达成了。反之，每个家庭成员都会陷入沮丧。要知道，这些独奏家庭的生活重心和感情依托都围绕着独奏教育。那么，老师是怎样成功施加如此强大的影响力的呢？

让我们开始演奏——抱负

远大的抱负构成了许多人行动的基础，不单单是在艺术领域。

形形色色、相互并列的行动者以各自不同的抱负，推动独奏学生为进入音乐精英界而努力奋斗。最初时期，孩子面对着父母的殷切希望（本研究样本中的多数家长都并非音乐精英界成员，但他们与其朝夕相处，这些家长有的是伴奏者、普通小提琴手，有的是音响师、小提琴或钢琴老师）。据贝克尔和卡珀研究，家长期望孩子在继承自己衣钵的同时，能青出于蓝而胜于蓝[10]。相应地，音乐家家

长自然盼望孩子能比自己更进一步，成为音乐界精英——独奏家。这份望子（女）成龙（凤）的抱负与独奏老师的壮志雄心相结合；小提琴大师同样需要优秀的学生，以此体现他们的教学水平。

小提琴独奏界有这样一句话：老师通过学生演奏小提琴。（Masters play through their students.）当独奏大师认为一个孩子有成为独奏家的潜质时，他满怀着把该学生培养为独奏家的希望和抱负，开始对其进行独奏教育。随着这份期望与日俱增，老师愈发投入其中：

他们给学生越来越多的免费辅导、帮助后者准备音乐比赛、为组织音乐会而到处奔波、不收分文地把自己的小提琴借给学生，甚至动用各种人脉关系来支持爱徒——比如，独奏班的专用伴奏者唯独与该学生展开更多合作，小提琴制作师向其出借优质乐器，录音师为其免费录制一次唱片，音乐会组织者把这名学生安排进某个重要的音乐会中；这些都是看在某位独奏大师的份上所做的顺水人情。

作为小提琴界的专家和教练，独奏教师位于人际关系的最顶端，对整个职业领域都有着巨大影响力[11]。值得注意的是，他们绝不会给予每个学生相同的注意力和照顾，所以家长总是想方设法为孩子争取独奏班上最好的地位。只有那些在大师看来大有成才希望的学生才能得到特殊照顾。这就构成了独奏教育取得成功的首个必备条件：学生必须在独奏班上占据特权地位，享受老师给予的特别待遇。

如果家长和老师都对一个孩子满怀期待，那么孩子自己的独奏理想也会得到激发。据我观察，这些小小演奏家很享受站在舞台上

表演的感觉，特别是面对台下大人给予自己的掌声。不过，尽管公开演出充满乐趣，但日复一日的枯燥练习依然是个大问题。

两节独奏课之间的（在家）练习决定了一个学生的学琴进度。在最初阶段，尽管老师和家长都希望孩子能经常性、高强度地练琴，但孩子显然不愿如此。此时，教学三方各自的抱负又起到了重要作用，激励孩子坚持练下去。然而孩子和家长的努力并不会迅速收获回报。通常情况下，小提琴学生需要苦练好几年，才能达到演奏独奏曲目的水平。

而当孩子达到超常的小提琴水平——比如在十岁之前就能演奏帕格尼尼的第五随想曲，成就感和满足感也就随之而来，这也证实了该学生的独奏家潜质。此时，家长再次模仿老师，力图让孩子充分体会成就感之于乐器学习的重要意义。独奏教学最重要的三方互动之一，便是令孩子同时从独奏表演和日常练习中寻找到快乐之源。

不过，尽管家长和老师的合作两厢情愿，但并不总会开花结果。有几次，我看到小提琴手父母（以及演奏其他乐器的家长）与老师在独奏教育的策略规划上产生分歧，比如表演曲目的选择、音乐会的准备、参赛的取舍、有时甚至细小到某个演奏技术层面的争执。我还遇到过这样一个独奏学生：他和任何一位小提琴老师的合作期都不超过一个月，因为他的父母对所有老师都不甚满意。如果家长亲自教孩子练习小提琴，这样的分歧也可能在亲子间产生。同时，一直由家长辅导练琴的孩子有时会遭到独奏界的排斥。如果老师、家长和孩子之间缺乏长期平稳的合作，独奏教育就会显得困难重重，这也是许多孩子最后放弃成为独奏家的普遍原因。

三 父母的投资

耶胡迪让每个人都想到神童；但相信我，每个神童的背后都有着野心勃勃的家长。[12]

——鲁杰罗·里奇[13]

除了监督和辅导孩子的日常学习，家长还负责收集乐谱（购买、借或是影印）、抄写指法、购买相关的小提琴 CD。由于这些本是音乐从业者的分内事，因而音乐家家长做起来更为得心应手。一位毕业于前苏联著名音乐学校的小提琴手母亲，描述了独奏学生的家长所起的作用：

> 为了获得最佳的教学结果，莫斯科的顶尖音乐学校只招收出身音乐家庭的孩子。因为这些孩子会得到父母的鼓励和乐器练习上的支持。而非音乐家家长不能理解老师所扮演的角色。另外，这些音乐家家长懂得为孩子做出牺牲。这些牺牲很有必要：你必须付出大量的金钱和时间，陪孩子长途旅行；否则孩子就会失败。如果父母有一个天才孩子，那他们就得帮其获得成功——给孩子制定在家练琴的时间表，尽量减少各种活动，以避免分散其注意力，

集中精力发展天赋。

家庭的支持非常关键,因为家长需为独奏教育支付几乎所有的费用。这些费用包括小提琴课程费(音乐学校或私人老师)、常规教育的学费以及参加一些特别活动(音乐会、比赛、大师班)的开销[14]。家长处理财务问题的方式视他们接触音乐界的程度而定。有的菜鸟家长尽管富有,但在支付孩子旅行和课程的费用上,却不如音乐家家长那样爽快。后一类家长声称他们可以判断课程费是否与教学质量相符,因此能对子女的需求做出更合理的决定。有些家长几乎倾其所有来为孩子的独奏教育买单,或把所有积蓄都花在一把贵重的小提琴上。

绝大部分年轻的小提琴家都提到了父母所做的牺牲。比如瓦吉姆·列宾一次接受采访时提到他获得一把优质琴弓[15]的经过:"我有一把美丽的基特尔[16]琴弓,那是我13岁时得到的。为此,母亲花光了家里所有的资产。"[17]

我几次听到菜鸟家长抱怨某课程收费太高,这也是他们拒绝送孩子去大师班学琴的原因。音乐家家长就从不会说这样的话。家长为独奏教育所投入的时间和贡献,取决于他们的社会化程度。而随着菜鸟家长逐渐走进音乐家的世界,他们开始了解音乐界内部的判断标准;并且,如果他们希望孩子继续接受独奏教育,其行动就会与音乐家家长趋于一致。

其他家庭成员也可能对某个孩子的独奏教育予以支持,比如有三位受访者从祖辈那里得到了小提琴。尽管有时可以获得其他亲戚的资助,但所有父母,包括音乐家家长,都无法对独奏教育到底要

花费多少钱做出充分的估计[18]。我所观察的家长都过着走一步看一步的生活，他们表示自己"想尽办法筹钱"来支付大师班和其他课程的费用[19]。受访家长都闭口不谈孩子接受独奏教育以来的总花费。他们说"自己别无选择"，并且"无权中断"这一教育。一位母亲（她是实验室的一名研究员）的话代表了许多独奏学生的家长们的心声：

> 既然天赐给你一个音乐神童，你就要竭尽所能确保这个孩子的天赋不被浪费。

在非常罕见的情况下，如果老师觉得某个孩子极具天赋，而其家长又无法支付课程费，老师会予以免费的辅导。米莎就是这样一位老师，他对我说："我自己的老师曾告诉我，学生分成两类：一类是必须付钱的学生，一类是有天赋的学生。"[20] 我还遇到过一个老师与某学生的家长签订协议，说自己可以免费辅导他们的孩子，但要从其收入中提成，比如该学生日后的比赛奖金、音乐会收入等。

每天具体的支持行动

分析家长的经济投入相对简单，但要研究他们在各种支持行动上所倾注的时间精力并不容易。据我观察，想要让孩子坚持独奏教育，父母中必须有一人能随时陪伴，并配以高度的注意力；他们每天要在孩子的常规和音乐教育上投入数个小时。家长对两项教育的协调，目前存在着两种方式：一是送孩子（包括其他单人项目的学

生，比如舞蹈演员、花样滑冰或田径运动员）去一些特殊学校上学，这类学校专门针对缺乏时间接受常规教育的孩子[21]：学生每天只上半天课，另外半天则用来练习乐器。独奏学生每周要上两节以上的小提琴课，有时还需参加其他音乐课程。有些家长为了节省时间，便把家搬到上课地点（老师的家或学校）附近。

另一种方式是让孩子通过函授学校接受常规教育，独奏者家庭（家长也是独奏者）通常采纳这一做法。这类独奏学生每天大部分时间都在家练琴，间或学习一些普通学科的知识。还有的孩子尽管注册在校，但缺席大部分课程，他们的日程表与第二种协调方式类似。以下是一名11岁独奏学生的日程安排表：他住在巴黎郊区，通过函授班学习普通课程。按照当天是否有小提琴课，该学生有两套不同的安排。日程表的细节体现出家长对孩子在家行动的监督：每星期一、星期二、星期四和星期五——

8：30-9：30	法语
9：40-10：40	小提琴练习（音阶、开弦、学习）[22]
10：40-11：10	休息
11：10-12：10	数学
12：10-13：30	午休
13：30-14：30	小提琴练习（乐曲）
14：30-14：45	休息
14：45-15：30	历史（或地理、自然科学）
15：30-16：00	休息，下午零食
16：00-17：00	小提琴练习（乐曲，视读[23]）

17：30-19：30　　　　舞蹈课、或音乐理论、或合唱团
19：30-21：00　　　　晚饭，自由活动

休息时间由学生自己支配。而所谓的"自由活动"则用于散步、读书、跳舞及一些电脑益智游戏，以作为学校教育的补充。星期三和星期六，家长陪同这名学生去市区上小提琴课，课程持续一个半至两个小时，而来回的路程要耗费四个小时。孩子在出发前以及回家后，再各练一个小时琴。每逢小提琴课这天，他可以不用学习其他科目，因为已经够累了。星期天则是相对自由的一天——他"只需"练习三小时小提琴即可。

相比每天去学校上课的学生，在家接受函授班辅导的孩子需要家长投入更多时间。很少有工作符合独奏家长的日程表。杜邦女士是个极为罕见的例子，因为她的额外付出——杜邦女士为一名20岁的小提琴手（经济窘迫的独奏学生）提供食宿，以及一些经济资助；作为回报，这名独奏学生负责监督杜邦女士12岁女儿的乐器训练。

最后，还有极少部分独奏学生依然选择去普通学校上学。要把每周40-45课时的常规学习和高强度的乐器训练、小提琴课结合在一起，这几乎不可能。我只遇到过一名采取这一做法的学生——一位日本钢琴家的儿子，住在巴黎。他每天上学前练琴，从早晨六点开始[24]。此时，家长扮演的角色便仅限于陪孩子上课，在课堂上做一些协助工作，监督子女的小提琴练习情况。

对个人乐器练习的监督

我们可以想象，音乐家家长能对孩子的独奏生涯有所帮助，主要是因为他们掌握了乐器演奏技艺层面的知识。但采访显示，他们对于音乐界现行规则的了解，才是独奏教育最大的帮助和宝贵财富[25]。然而，音乐家家长只有倾注足够多的精力，其拥有的职业知识才能发挥作用，特别是在孩子接受独奏教育的最初阶段。他们常常面临心有余而力不足之困境：一方面，他们准备为孩子的独奏教育贡献自身的重要资源；但同时，他们又不可避免地遇到日程安排上的难题，无法腾出足够时间组织和监督孩子的乐器训练。有些音乐家家长采用特殊的方式来监督孩子练琴，比如上文提到的马克西姆·文格洛夫——他的父母每天结束音乐会表演后，回家辅导七岁的文格洛夫直至凌晨两点[26]。另一些音乐家父母则为自己的职业活动所累，无法兼顾孩子的独奏教育，这往往是独奏之路半途而废的主要因素。一个前独奏学生的母亲（她自己是一位40岁的小提琴手兼独奏者，丈夫则是一支重量级国家交响乐团的首席）告诉我，他们没有时间照顾第一个孩子的乐器学习，她说这是孩子放弃高阶乐器教育的决定性因素。

> 我女儿小提琴拉得不错，很明显，她很有天赋。但我们都忙于自己的职业活动：音乐会巡演、不同的项目，还有对其他孩子的照顾（他们有四个孩子）。我没空监督她练琴，朱利安（她的丈夫）也是。她可能成为一名出色的小提琴家，但是现在说什么都为时已晚。很可惜，但我们没有更多时间来督促她。

四 乐器练习

> 可怜的家伙们哪！他们就像苦刑犯、烈士……有时候是圣人。[27]
> ——乔治·埃内斯库评价小提琴演奏家

"乐器练习"这个词在每个国家有不同的说法：比如，法国小提琴家们用 travailler 表示工作，jouer 代表演奏，有时用 s'exercer 表示练习。波兰人则用 cwicza 表示训练，而俄语 zanimasta 意为使自己忙碌。乐器练习意味着日复一日的工作，包括提高和保持演奏水平，学习新曲目，巩固并完善已经掌握的曲目。乐器练习对于每位高水平的小提琴家都至关重要，即使是达到生涯巅峰的演奏家也必须坚持练琴。这一情形与高水平的运动员类似；公开演奏的质量取决于每天乐器训练的情况。学生进行乐器练习时，老师并不在场，家长则会在独奏教育初期监督这个环节。家长的在场不可或缺，因为这一阶段的首要目标就是要让学生养成练琴的习惯。

独奏老师会建议每日练琴的最少时间：3-5 岁的孩子，一到一个半小时；大于 6 岁，则时间翻番，即两三个小时；7-8 岁的学生每天练琴要超过二小时，以尽快达到每天练习四、五个小时及更多时间的阶段。20 世纪最著名的独奏教师斯托利亚斯基，曾"要求学生每天吃完早饭，就从琴盒里拿出小提琴来练习，直到睡前才能把琴放回去。所有其他活动，包括常规教育，都要把时间压缩到最

少。孩子应该把毕生献给小提琴"[28]。

遵循俄罗斯小提琴教学传统的独奏老师都以此为榜样。多数受访学生被迫服从老师要求的练习时间,而老师也会解释每天刻苦练琴的重要性。他们引用鲁宾斯坦[29]曾说过的一句话:"一天不练琴,没人会知道。两天不练,我能听出自己与以前演奏的不同。三天不练,我的观众都能听得出来。"

在莫斯科格涅辛娜学校(Moscow Gnesina School)的独奏课上,一位著名的老师向班上新来的八岁学生说道:

> 让我先给你讲个故事吧,所有莫斯科的小提琴学生都听过它。你知道尼克罗·帕格尼尼吧?他是19世纪最重要的小提琴家。他为什么会如此有名,成为那个时代最出色的小提琴家呢?有人说他把自己的灵魂给了魔鬼,以此换得出神入化的演奏水平,而他的小提琴是一根魔杖变来的!其实尼克罗在你这么大时,练琴已经十分刻苦了。每天早上,他的父亲把他关在一个小房间里,命令他演奏小提琴。一小时后,尼克罗才获准吃早饭。吃完早饭,他继续练琴直至中午。如果父亲觉得尼克罗拉得不好,他不会让儿子吃任何东西。就这样,小男孩每天刻苦练习,这是他拥有优秀技艺的最大诀窍。没有什么是与生俱来的——你得不断磨练它。所以,今天回到家,你就练上一小时琴。到下节课之前,你每天练习三小时。

另一些老师则与家长交流,向他们指出练琴的必要性。

> 是的，我知道其他家长跟你说了不少"神童"的故事，说他们的孩子从不刻苦练琴，一学就会。这些都是骗人的。他们编造这些故事，好显示自己的孩子多有天分。是的，孩子当然要有天赋，但只有每天一个小时又一个小时的苦练，才能真正拉好小提琴。这不是秘密！要想功夫深，练琴须认真，除此之外，别无他法！

为了加快进度，老师说服家长协助自己，负责孩子的乐器练习。他们据理力争，认为家长无权浪费孩子"罕见的天分"——即拒绝协助老师监督孩子。一位老师对一个八岁女孩的家长说道：

> 这样下去，我没法教了！你们得做些事！这个孩子绝对有天赋。每节课最后，她已经拉得很好了；可三天之后，她再回来上课时，什么都忘记了！很显然，你们让她独自练琴，可这样成功和失败的几率是对半开的。你们得雇个陪练，或者每天陪她练琴至少两个小时。她独自练琴还太小，需要你们的帮助。你们不该让她这样像碰运气似地练下去；她现在的水平像是业余的，一点不专业！再这样下去，我没法认真教了！

面对指责，一些家长表示自己愿意配合老师的工作；愧疚之余，他们往往这样为自己的"无能"辩解："要想让我们的孩子足够努力太难了。"但也有家长对老师的要求并不买账。此时，老师只好与他们协商。两者有时会达成类似以下的条款，以明确各自

具体的职责范围:"我们签订合同,写明我负责你孩子的音乐教育,使他成长为一名专业小提琴手、一位独奏家,因为他富有天分。同时,你要照我的建议去做,并迫使孩子努力练琴。"

事实上,各独奏老师提出的练琴标准并不统一。他们通常利用节拍器来组织学生的乐器练习。一位老师对一个七岁学生的家长说:

> 他需要从八分音符开始,每分钟100拍,拉十次。如果前十次都没有出错,就加快节奏,两个或四个刻度,直到每分钟180拍。他必须在每一频率下都演奏至少六次。然后,减少到90拍,但是在四分音符上。让他以相同的方式继续,每次增加四个刻度。这一练习需持续近一个小时,他节奏上的问题就靠这种方法来解决。

利用节奏器可以控制同一模进(sequence)重复的次数及速度。一位老师经常对他的学生说:"别忘了你最好的朋友——节拍器。"

就这样,老师在家长的协助下,教会学生乐器练习的技巧和解决问题的方法。更重要的是,学生逐渐养成每日练琴的习惯,并产生了对工作和练习的强烈依赖。实际上,所有达到一定程度的独奏学生,练起琴来都像是典型的工作狂。独奏教育第一阶段致力于培养学生有效的练琴方式。

激励练琴的惯用做法

就算是颇具威信的独奏老师，要想让学生刻苦练琴也非易事；同时，这些年轻的小提琴手们也难以将老师的所有建议都付诸执行。老师从口头上对学生施压，他们通过幽默或讽刺的方式来激励后者进行高强度的乐器训练。他们有时也会失去耐心，勃然大怒[30]。

受访老师中有三位表示，严格的监督远比吼叫或威胁更为有效。这些老师把学生安排在离自己很近的地方练琴，每天前去抽查数次。他们还不时给学生开个小灶，来理顺某些问题。他们声称，这些做法有助于节约时间。

一名前独奏学生证实了上述教学方法：

> 在我七八岁或稍微大些的时候，我的老师曾把我带到离她很近的教室里，对我说"好好练琴"，然后就从外面反锁了教室的门。刚开始，你还会看看窗外，或者对着墙壁发发呆，可时间一久，你还能在这空荡荡的教室里干什么呢？然后你就乖乖练起琴来，并一直继续下去。

还有的老师对班上所有学生都如法炮制这一做法：

> 我们一大清早就跑去上课，每个学生先各自演奏一曲。然后，老师会向每个人指出需要改进的地方，以及如何改进的要领。之后，你就听到老师圣旨一般的指令："现在，去练琴。等你们练会了再回来。"然后，你走回自

己的琴房，几小时后再带着练习成果回去面见老师。我们更小的时候（7-10岁），他还曾规定回去见他的确切时间；他有时还会突然进来，查看我们每个人的练习情况。

家长则有几种不同的方法，来激励孩子尽量达到老师所规定的练琴时间。受访家长表示，他们最常用的是给予孩子奖励。奖励的形式多种多样：比如，给孩子买玩具，允许他们与伙伴出去玩耍，有的只是给一些糖果作为用功练琴的奖赏。

还有些家长宣称，他们只靠权威便可让孩子对自己言听计从。不过，我从未目睹过家长体罚孩子，只收集到两份有关体罚的证言（testimonies）：一位年届32岁、在19岁时停止小提琴训练的女士告诉我，她父亲（一名业余小提琴手）曾用琴弓打过她。她在父亲面前练琴时，一出差错，父亲便用琴弓打她的头或手，这对一个年轻的小提琴手而言不啻是痛苦且受辱的经历。另一案例则只涉及较轻微的肉体惩罚——家长轻轻敲一下孩子的头，或者拉拉孩子的耳朵或头发。同时，小提琴家们也不愿公开谈论这一话题；只有美国著名小提琴家里奇坚信，许多练习小提琴的孩子都曾受到家长施加的压力或体罚。施瓦茨在书中谈及这一问题：

> 里奇以身说法。他把自己的父亲描述为"一个音乐狂躁者"。他让所有七个孩子都演奏一种乐器。"我想成为一名钢琴家，但他对我恩威并施，我被置于一个无法逃脱的困境中。当我感到后悔时，什么都晚了。"总体上说，里奇的童年过得并不快乐。他父亲毫不犹豫地对他施压。"[31]

许多成年小提琴手向我讲述了他们学琴时所需承受的精神压力:如果不好好练琴,父母往往会使用言语威胁(包括大声吼叫)和各种惩罚措施来对付他们,比如限制出门自由、禁止玩电脑游戏或看电视等。几乎所有受访者都表示,虽然这些做法曾令他们感到不快,却是督促练琴的必要举措,且与许多家长鞭策孩子在学校力争上游的方法类似[32]。我还观察到一个家庭动用间接的手段——公开表演——来激发孩子对乐器训练的兴趣。这家的独奏学生总是在为至少一场音乐会[33]做着准备,他也因此产生了持久的练琴动力[34]。

只有一位受访的小提琴手表示自己从未受到过来自父母、老师或是亲戚的压力,她练琴完全出于"自愿"。这位名叫维奥莉特的法国小提琴手现年32岁。她父亲在乐队担任首席,母亲是一名钢琴老师,三个兄弟姐妹也都在音乐学校上学。

> 没有人强迫我拉小提琴。对我来说,演奏乐器意味着一种成年人的行为。我记得自己五岁时,曾把"不要进来!我在练琴!"的告示贴在房门上,当时家里人都笑翻了。直到现在,我还是需要独处才能练琴,并且我从没有——即使在小时候——让任何人协助我进行乐器练习。好吧,我母亲曾弹钢琴为我伴奏,但那只是音乐会前的排练。

也有学生并不对高强度练习怀有抵触情绪,因为整个家庭都参与到这一行动中来。按一些老师的说法,文化背景也会影响孩子对练琴的态度,在某些文化传统中,孩子对家长的服从就好比学徒和

师傅间的关系。一些老师表示，有着亚洲文化背景的学生，其练琴态度更好些[35]。

> 我想在不久的将来，我的班级将只招收来自日本、中国和韩国的学生。他们像成年人一样练琴——练得久、也很棒。他们已经全身心投入到演奏中，他们是模范学生。每个老师都希望自己的学生像他们一样。他们把我当上帝一样看！

除了以上这些特例，我们可以说，大多数学生在独奏教育的最初阶段，都很难做到老师和家长对其乐器练习方面的要求。至于对工作的分析（比如唐纳德·罗伊所做的研究[36]），我认为这些高强度的乐器训练即是工作；所以，用"抗拒工作"（work resistance）这一概念来分析独奏学生对于乐器练习的抵触是合适的。

五 抗拒工作

绝大部分的受访小提琴手都承认，儿时的他们曾试图抗拒练琴。他们的抵触行为多种多样。这里不详述孩童普遍会耍的把戏，比如装头疼、发烧或是手指痛，他们还有更难以察觉的抗拒招数。其中最为常见的是"机械式练琴法"，即缺乏投入和注意力的练习方式。小提琴手把这类练习称作"无脑演奏"，视之为"走神时段"（lost time）。据独奏学生介绍，当家长不在自己身旁时，他们就有了逃避任务的机会，或只进行部分的乐器练习，这样他们就能在各时段内获得长时间、频繁的休息。孩子还会诉诸其他抗拒工作的方式，大多数都是在受监督的情况下见机行事：比如，监督的家长并没有看着他们——只是听（家长在另一间屋子里）——孩子就可能在演奏乐器的同时做其他事情。这种情况十分常见，许多学生都向我透露：他们会同时看些书，并且基本上都是漫画书。还有些学生说他们有时边拉琴边看电视。

学生演奏的姿势体现出他有多投入。坐在床上、驼着背、不把手臂抬起——这类姿势都不符合小提琴演奏的规矩。对于一个抵触者来说，表演质量取决于其"演奏欲望"。一心多用的练琴方式大量存在，比如透过窗户观察外面的世界。一个十岁男孩住在一家汽车修理厂附近；他观察了店里技工一整个月的行动，并能够描述所有他见到的被修理车辆。还有一种偷懒方法只能在监督者对演奏曲目

不知情的情况下进行——小提琴学生在被迫练习的时段内,并不按要求演奏老师布置的曲目。一个学生告诉我,她曾在超过一个半小时时间里演奏自己创作的乐曲,而受雇来监督她的保洁阿姨对此毫不知情。这种方法很难在音乐家家长面前施展——此时,小提琴学生会通过破坏乐器来逃避练习。

一个十岁女孩正是这样做的:她谙熟如何用指甲(或借助其他工具)将琴弦弄松,使其很容易绷断——在这种情况下,小提琴手的手指很容易受伤,所以必须立刻停止练琴。"意外"只在周六晚发生,因为此时无法马上买到新的琴弦,因为她家所在地区的小提琴商店最早也要到周三才开门。由此,小女孩成功获得了三天假期。另一种"获得自由周末"的方法来自一个青少年小提琴学生:每逢周五,她就"特别容易"把琴忘在学校里。还有一名独奏学生——一个钢琴家和小提琴家的儿子——决心停止演奏。他直接将指板弄坏,以此表达自己对被迫练琴的抗议。他告诉父母,这是一次"意外"。两个月后,"意外"又发生了。两位家长与孩子进行了一次长谈,此后终止了他的独奏教育。这一案例实属罕见,因为独奏学生通常不会采取如此极端的方式来逃避练习。他们会耍一些小花招,但只是希望换来练琴时间上的减少而已。尽管此类行为透露着抵触与抗议,但那些在独奏道路上坚持下去的学生会逐渐充分意识到练琴之于考试、音乐会和比赛的必要性。

抗拒之后——习惯与愉快

在独奏教育的最初阶段,原本抗拒练琴的学生逐渐蜕变;如

果他们能坚持下去，最终就会成为拼命三郎似的工作狂——将毕生时间献给他们生命中最为重要的事：演奏小提琴。老师在家长的帮助下，教会学生从不断超越自我的小提琴表演中找到快乐。每堂课上，老师评估学生的进步，鼓励他们再接再厉。每一首新曲目都被当做一种奖励和肯定。比如，老师会说："你应该演奏恩斯特（Ernst）的曲子了，这很难，很挑战演奏技术。不过，虽然你年纪还很小，但你会成功的！这将是罕见的成就！"技艺突飞猛进的独奏学生开始从自己的进步中找到满足感。他们超越自我，突破局限，演奏得越来越快，音也奏越来越准。一步一步地，他们集中精力完成老师提出的目标，并逐渐认同独奏界的价值观。他们发现自己开始享受其中的快乐，而这份满足感只有独奏圈中人才能体会。独奏学生的兴趣与老师、家长的满腔壮志得到结合，使他们尽快达到精湛的演奏水准，充分驾驭手中的小提琴。

20 世纪著名小提琴家的乐器练习

20 世纪著名独奏家的传记显示，这些小提琴家在童年时期都接受了高强度的乐器训练。先前提到的帕格尼尼便是一例。对学习小提琴的孩子而言，时间集中且固定的乐器练习，从被迫接受的硬性任务逐渐转变为生活中不可缺少的适当需求。这一点在某些极端情况下显现无遗。下面这段来自著名波兰独奏家婉达·维尔科米尔斯卡传记中的节选[37]，体现了乐器练习和其他音乐活动的需求，对于独奏学生及其家长有着多么重要的意义：

当她从工厂回到家（波兰罗兹 1945 年冬，那天是德国人占领波兰的最后一天），婉达听到父亲正在调试小提琴。"你不演奏一会吗？"她父亲问。"同情同情她吧，"母亲说道，"她刚做完 12 小时的苦工！"然而，尽管婉达刚结束第一周累人的劳动，父亲还是要求她练习乐器。就像婉达小时候那样，父亲先让她一次演奏五分钟模进。婉达的手指冻伤了，虽然她深爱音乐，但在如此极端的情况下，她能从中获得愉悦吗？帕格尼尼的父亲把儿子教训一顿后，关进储藏室里逼他练琴。婉达则不等父亲采取强硬行动，便全身心投入演奏中。音乐打动了她，她心甘情愿地延长了练琴时间。

如果说，独奏学生所需面对的环境压力和高难度演奏要求已不再是什么秘密，但著名独奏家们日复一日的乐器练习却往往不为人知。这是因为，有些小提琴家宣称自己已经充分掌握了所有演奏技艺，不再需要任何练习。当然还有一些，他们承认自己依然需要高强度、有规律的日常练习，比如本部分开头提到的埃内斯库。埃内斯库的传记中提到：这位独奏家在音乐会前每天练习 12 个小时，以至于在演出当晚，他的手指流出血来。海菲兹则说他每天都要练习两小时音阶和数小时乐曲。据我所知，只有独奏家克罗采（Kreutzer）花很少时间用于练琴。施瓦茨解释说，由于克罗采手的构造十分特殊，他的演奏手法非同寻常，他也因此有了逃脱每日枯燥练琴的可能[38]。克罗采的特殊之处演变出许多奇闻轶事，这也体现了他对于乐器练习的态度其实非常罕见[39]。

六　家长与老师的冲突和协商

家长与老师之间从不乏争执与妥协，特别是当两者对孩子有着不同期望时。同样地，在矛盾激发的情绪下，与独奏界接触程度不同的家长，其表现也富有差异：音乐家家长更了解独奏世界的规则，可能更平和、有效地配合老师展开教学；而菜鸟家长则需要更多开导。但这个合作过程其实非常复杂。由于音乐家家长常常以他们自己的方式引导孩子，因此，老师与家长如何共享独奏教育的主导权就成了两者争执的源头。

分担工作

老师与家长每天都要分担工作。但独奏教师常常表示，与音乐家家长的合作可能会出现混乱。

> 我希望家长能够参与孩子的音乐教育，但他们最好不是音乐家，尤其别是小提琴手！这些家长对任何细节都要过问，把事情搞得很复杂。家长应该陪孩子来上每一节课，做详细的笔记，回家后按照我的建议与孩子共同练琴。那些小提琴手家长从来不陪孩子上课，回家没有时间陪练，但他们又摆出什么都比我懂的样子，孩子什么时候

演奏、演奏什么、怎样演奏都要插上一脚。这样一来,孩子等于有两个老师,这对谁都没有好处。我需要的是愿意所有精力都花在孩子身上的家庭主妇母亲。

这段话代表了独奏老师的普遍想法,他们认为与音乐家家长的合作降低了他们的权威,并且这些家长时常不在孩子身边。

另一位老师回忆起这样一段经历:

一个父亲来找我,问我能否接纳他的女儿。我无法理解,因为孩子的父母都是小提琴手,她的母亲甚至是个独奏者,但他们已经11岁大的女儿却很糟糕!她的演奏姿势压根不正确,拉出来的声音也不好听。总而言之,她没有好好练琴!她的父母如果时常在家和陪她练琴,她怎么可能那么差?女孩在我班上待了几周,然后她的父母更换了老师。无论如何,我与他们确定下一节课的时间总是个问题。这对父母太忙了,孩子在家练琴从不受监督。太可惜了!

少数情况下,音乐家家长与老师的矛盾并非来自教学上的分歧,而是纠结于课程费用问题。课程费体现了老师的地位和身价,有时这也会遭到其他音乐家的质疑:

西蒙的父亲找到我。他对我的上课情况观察了一段时间,然后问我是否可以看看他的儿子,并试着与西蒙展

开合作。我提供了两三节免费课程作为试验,然后我们敲定了上课的时间表。我还同意替西蒙一家保密,因为他名义上正师从某音乐学校的老师。这一点我无所谓,西蒙不会让我出名。他的父亲很满意事情的进展,西蒙自己也是,所以他们甚至都没有向我问及收费问题。于是我说,每个学生我收取四百法郎。他不满意这个报价,认为我理应收三百法郎接纳西蒙。但在我看来这不可能,等着来我班上学琴的孩子大有人在,这样做对于其他学生也很不公平。后来我再也没见到过西蒙一家。

从另一方面来说,虽然音乐家家长老是忙得不见人影,还当着孩子的面质疑老师的收费和教学方法,但他们却是对独奏老师水平的重要肯定。因为这些家长理应是音乐教育上的专家,也有一定的能力来评估教学工作,所以他们相信某老师(而不是其他老师)并送孩子来上课,其行为本身便是一种职业认同的表征。一位老师的话就体现了这一点:

> 知道吗,我班上新来了一个学生!他九岁,非常棒!他是一对音乐家的儿子,父母俩同属一个四重奏乐队——父亲拉大提琴,母亲拉小提琴。他们是很出色的音乐家,而且很信任我。他们从三百公里外远道而来,就是为了让孩子来我的班上学琴!

对于某些职业领域的从业者而言,来自同行的肯定至关重要。

音乐界亦是如此：其他音乐家对其工作成果的肯定构成了一名音乐从业者职业发展的基础[40]。而在古典音乐家当中，评价职业成果是某些专家的专利。按照这一规矩，只有小提琴家才有资格评价一名小提琴手的演奏。要够资格给小提琴手家长的孩子上课，老师需在独奏教学领域有所建树才行。尽管两者的合作有时困难重重，但老师还是很欣赏音乐家家长的物质投入（比如购买小提琴），及其家庭文化与课堂氛围的接近，因为这些使得教学双方的目标都更有可能实现。独奏老师不需说服这类家长支付更多费用，好让孩子接受更为密集的赛前辅导，也不必多费口舌，音乐家家长自会给孩子报名参加函授学校以获得更多在家练琴的时间，更不用担心他们会让孩子整个暑假都外出游玩，疏于练琴。这些都不是音乐家家长和老师要协商的话题。他们更多讨论有关音乐教育和战略决策等方面的问题，比如孩子的比赛、演奏曲目或公共表演的场地等。

而对菜鸟家长，老师就得费一番口舌提醒他们控制孩子体育运动的时间，比如滑冰、滑雪、骑马、排球、柔道及其他耗时的活动，如看戏和跳舞。所有导致练琴终止或时间减少的活动，都可能引起老师和家长的争执，正如一位老师向八岁大的莫妮克的母亲所说：''莫妮克再也不能像去年放假那样不带着小提琴了[41]！她需要每天练习。否则，她会落后的！''当然，大多数菜鸟家长制定的假期计划与独奏老师的希望大相径庭。对后者来说，两周不练琴意味着''严重的时间损失''，这势必会减慢独奏学生前进的步伐。老师与菜鸟家长之间的一个重大分歧在于孩子的学校教育问题。有些独奏老师觉得上学也是''浪费时间''，比如，''在学校呆那么长时间完全没有用。要想在未来成为独奏家，你就得多多练习，取得进步。学化

学和物理有什么用处？好吧，计算和写作确实需要学会。可学其他东西对小提琴有何意义！学下棋、英语和音乐分析，这些有用！所以给孩子报个函授课程才是好办法，或者送他们去上特殊的音乐学校也行。但不管怎样，孩子每天都要几小时、几小时地练琴。"

这些独奏老师表示，孩子若要进入独奏学生的角色，就需尽快习惯并接受特殊的教育组织形式，以使他们体会到"独奏学生的生活方式"。大多数菜鸟家长和部分音乐家家长并不同意这样的做法，比如凯西的母亲，她的语气中带着疲惫：

> 我觉得我们坚持不下去了，因为这样的情形已经持续了太久。（独奏教育）开始时，凯西正在上二年级，兹沃诺娃女士（小提琴老师）坚持要我们送女儿去专门的音乐学校。凯西不想去那里，因为她的伙伴都在社区小学上课，她一定要和他们一起。我们也没有办法。可兹沃诺娃女士如今又要求我们做出改变，给孩子报个函授学校。可凯西还是不愿意离开学校，她怕失去所有的朋友。但她这次没法过关了……兹沃诺娃班上的其他学生都被迫照做了。如果我们执意不改，一旦孩子止步不前，老师就会说："你练得不够！你必须照我说的去做。如果你还去普通学校上学，我就不好好帮你准备比赛！"

这次谈话结束几个月后，凯西退学回家，开始学习函授课程。

常规教育和独奏教育水火不容，这是独奏学生社会化的一个重要元素。拒绝去专门的音乐学校上学常常导致独奏之路的中断。

七 家庭地理位置上的迁移

本研究的样本中,有好几个学生的老师都不在同一个城市授课,有些老师的上课地点甚至超越了国界[42]。师从居无定所的老师,就要求独奏学生和家长经常旅行,有时甚至包括改变居住地。如果孩子的年龄尚小,整个家庭都会跟着孩子一起搬迁。其结果是,家长改变原来的生活方式——甚至包括职业。11岁的朱丽叶是个非常有天赋的小女孩,她为自己赢得了某独奏班的一席之地。为了继续接受独奏教育,她需要从一个欧洲国家的首都搬到另一个国家的首都。她的律师父亲待在原来的家里,母亲则与朱丽叶和她的妹妹一起搬到了新城市。整个家庭每两周见面一次。这样的生活状态维持了两年,之后,朱丽叶的父母离婚。她母亲原是一名音乐会经纪人,后来在新的居住地改行做了房地产代理商。

有时父母会双双跟着孩子搬迁,但要让整个家庭一起行动就十分困难了,12岁的扎里娅一家的故事正显示了这一点:她的父母辞掉工作,陪扎里娅一起离开哈萨克斯坦的故乡,(带着三个孩子)搬到了维也纳,因为他们的女儿在该城市的一个独奏班中学琴。当我采访扎里娅的母亲时,他们已经在维也纳居住了一年多时间,依靠一项资助生活。扎里娅的资助者认为,为她的职业生涯考虑,扎里娅必须搬到美国去跟随茱莉亚音乐学院的一位名师。但对她美国

之行的资助并不涵盖一家五口人所有的费用。最后，扎里娅不得不只由母亲陪同前往美国，她的父亲和两个兄弟留在维也纳。一家人对这次分离犹豫再三。

在类似的案例中，多数情况下都由母亲陪同孩子搬迁，直到小音乐家最终独立，开始独自移居。独奏学生的母亲，其特殊之处并不仅仅在于她们停止工作（母亲暂时搁置工作以照顾孩子，待孩子长大些后再重回岗位的现象很普遍），而是她们比其他母亲的停工时间更久，有时甚至冒着丢失职业技能的危险。我遇到过许多这样的母亲。

曾经的工程师索尼娅便是其中之一，她为女儿牺牲了自己的职业生活。在大女儿六岁开始学习小提琴后，她逐渐减少自己在工厂上班的时间。一年后，索尼娅的女儿经过试奏取得了一个独奏班的学习机会，但上课地点离他们居住的小镇有四百公里之遥。她的二女儿后来也开始上小提琴课（索尼娅认为"这样会很方便，两个孩子从事相似的职业"）。这样一来，索尼娅便完全停止了工作，全身心帮助两个女儿接受独奏教育（她辅导孩子们的常规教育，并监督她们练琴）。如今，两个女儿一个23岁，一个24岁，都是小提琴手。她们三人各自居住在欧洲不同的城市。在两个女儿由于更换独奏老师而迁居两次后，索尼娅现在孑然一人。她无法找到一份稳定的工作，曾经作为工程师的职业技能已经丢失。她的经济状况一直不佳，靠琐碎的零工度日。

东欧裔移民学生的特殊情况

一些移民学生的家庭来自东欧,这些家庭希望孩子能在西欧找到更多的独奏教育的机会。他们表示,"几乎所有好老师都在苏联政治经济改革后移民了。"于是,他们追随独奏名师一起来到了西欧。值得注意的是,这些独奏学生的家庭很少得到经济资助。他们的生活看起来与其他移民相似,主要不同在于有些音乐圈中人可能会给他们提供帮助。这类帮助对于移民的常规支持是一个补充,一个已经移民法国15年的受访者说道:

> 一节小提琴课后,我儿子的独奏老师向我提出一个请求。他知道我们刚刚搬到一座新的大房子中,他问我:"你们的新房子需要大量装修工作吗?有其他人帮你们吗?"我回答说:"不,没有。"他很清楚我们做了如此大的投资后,已然囊中羞涩,同时我们还在偿还小提琴的费用——这把琴是老师以我们的名义从他的小提琴老师那买来的。"所以,我这有个主意,不过你尽可拒绝。我家(一个巴黎的三居室)现在住着一位善良的绅士,来自土库曼斯坦。他陪学习小提琴的女儿一起住在这里,他自己是一名合唱团指挥,妻子则是歌剧歌手,不过她留在了土库曼斯坦。他们没有钱,我认为他们甚至都买不起返程票。他们的女儿现在11岁,琴拉得非常好。她有点忐忑,还不能适应这样巨大的生活变化,我觉得她想母亲了。让他们待在我的家里不是个好办法,我自己还没有组成家庭,公

寓又小……这位父亲可以在你家做一些装修工作，他会做很多事情。但在巴黎他无法找到工作，因为他不会说法语。一个没有任何证件（一张工作许可或是长期签证）又不会说法语的人，很难找到工作。他可能对你很有帮助，而你也能解决他的居住问题。"我儿子的老师知道我家历来实行"开放"政策，许多人曾在我们的家里借宿过，我自己也是个移民。所以，他知道我不会拒绝施以这样的援手，加之他在音乐上还关照着我的儿子。这次谈话结束后的第二天，这位父亲和他的女儿就搬进了我们的房子，一住就是几个月。

这样的例子并不罕见。安娜一家（安娜的故事在本书开头做过叙述）两年中曾在不同的德国家庭中住过；瓦西亚一家曾和某法国家庭同住一个屋檐之下长达一年半，直至他们拿到长期签证，并从社会服务部门那里分得了一套房子——瓦西亚的小提琴表演打动了该部门的工作人员，于是，他们想以实际行动支持这位"小提琴神童"的音乐事业[43]。很难分清这些东欧家长的移民决定到底是基于孩子的独奏教育，还是考虑到原来国家的经济状况。在各个正式或非正式的访谈中，这些家长都否认其移民动机是出于经济原因。所有人都表示，他们是为了追随名师才选择移民的。

地理搬迁：独奏教育的特性

西欧学生同样会进行类似的搬迁。法国小提琴学生莎拉便是众多例子中的一个，她的哥哥皮埃尔也是一名小提琴手。皮埃尔很晚（15岁）才进入一个瑞士独奏班学琴。其母亲通过皮埃尔的小提琴教育成为了内行家长，把她的生活全都献给了走在独奏道路上的孩子们。在十年中，她每周陪孩子在法国和瑞士间奔波的里程数超过五百公里。常年的旅途奔波是独奏家庭的独特活动：一个几乎所有家庭都需做出的"牺牲"[44]。为什么这些法国家庭要去瑞士，而另一些瑞士人要来法国呢？他们并非要躲避某个政权或严峻的经济形势。而且，独奏学生的家长不仅来自东欧，来自瑞士、法国乃至英国的父母也大有人在。所有为了参加某个小提琴名师的独奏课而进行长距离迁移的孩子，其父母都是音乐家，或与音乐界有着密切接触。独奏界鼓励学生们的家庭做出地理迁移，这些家庭都以孩子的独奏教育为重。一些家长在独奏教育的最初阶段就做好了搬家（甚至移民）的准备。

地理搬迁不是一个新现象，尽管传播技术的发展和政局变化（如欧盟的成立），确实是独奏家庭得以更频繁地进行地理迁移的重要因素。许多小提琴家的传记都提供了他们的家庭甘愿为其职业生涯搬家的例子。艾萨克·斯特恩出生于1920年，他11岁时在母亲的陪伴下离开旧金山和其他家人，搬到纽约住了半年[45]。耶胡迪·梅纽因1916年生于纽约，家人陪他在欧洲度过了六个月时间。一些独奏学生与内森·米尔斯坦有着类似的经历，他曾描述过自己离开出生地敖德萨前去圣彼得堡，师从著名小提琴教师奥

尔的情形[46]：

> 经过长时间的家庭讨论后，大家一致决定我必须去圣彼得堡跟着奥尔学琴，由母亲陪同。我们开始住在 Mokhovaya 大街 28 号埃布尔森一家的房子里。埃布尔森二兄弟都是富有的金融家。其中一个还是证券交易委员会的主席，他的妻子来自敖德萨，是我爸爸的一个工程师朋友的妹妹。我们在埃布尔森家待了几个月。(……) 后来，我们找到了 Gorokhovaya 街的一座大房子住下。我们每天 7 点起床，早饭吃面包、黄油和茶。学着埃布尔森家的样子，我们有时也吃奶酪。之后母亲送我去商店买些杂货，接着我便去音乐学校练琴。母亲缝衣服、刺绣、或者给敖德萨的家里写长信，事无巨细地做各种交代：沙发腿断了，得小心；把椅子放这或那……这些担心！而我整个早上都在练习，时间长达四五个小时。

地理搬迁是独奏学生区别于其他普通小提琴学生的重要特征。而独奏家庭移居的目的是为了照顾接受独奏教育的孩子，以及——最重要的一点——监督孩子的乐器练习。除了搬家之外，家长也可以把孩子送到宿舍或寄宿家庭中。梅纽因十分了解这一普遍问题：他在福克斯通创办独奏学校的同时，还开设了一处由修女管理的宿舍。与之类似，著名独奏老师查克哈·布隆（Zakhar Bron）从新西伯利亚搬到德国的吕贝克居住时，带上了他最好的几个学生，并在当地找了一所房子作为学生宿舍。不过家长很少让孩子独自外出借

宿，他们担心这样做会逐渐失去对教育的控制。他们认为孩子的心智平衡取决于家长的陪伴。另外一个促使家长陪在孩子身边的重要因素是他们对于乐器练习的控制[47]。

学生的出身及参与者的观点

如果你有俄罗斯、波兰，或者随便哪种斯拉夫血统，犹太文化背景，一张西方护照，并且住在西方大城市中，你就很有可能成为一名独奏家。所有伟大的小提琴家都拥有这些。

——一名来自莫斯科的独奏老师

这段引语代表了许多独奏教育参与者的普遍看法，即出身与潜在成功存在因果联系，而多重背景更是对于乐器练习和独奏生涯有所帮助。"俄罗斯"、东欧血统，传统上被公认为音乐学生"良好的出身"。一名29岁的小提琴独奏者回忆说："我十五年前参加音乐比赛时，对持有俄罗斯护照的参赛选手怀有强烈的、挥之不去的恐惧。对我而言，他们肯定是决赛选手，因为从苏联政权国家获得参赛资格的小提琴手都已经过严格遴选，非常优秀。"

实际上，一些欧洲老师非常喜欢亚洲学生。一位老师在一次非正式访谈中说：

现在我几乎只招收亚洲学生。他们是学习楷模，从不多问为什么、怎么样。他们认真听课，然后立即按我的建议执行；他们拥有非凡的职业操守和卓越的注意力，进

步很快。能和这样的学生合作是多么让人愉悦。

这里还能提供好几个类似回答。但我相信,在独奏教育最初(同时也是最重要的)阶段,最重要的因素还是家长的积极投入——分为几个维度,如我前面所阐释过的,包括经济支持、迁徙安排(往往是跨国搬迁、甚至是移民),这些对于孩子的独奏教育尤为关键。

地理出身和国籍

独奏学生的高流动率最为明显地体现在跨国迁居上。为了解更换居住国的学生的比例,我对六个国际性音乐比赛进行了数据统计,记录下参赛学生的地理出身。统计样本包括1996—2001年间,在欧洲不同国家举行的六次国际性音乐比赛的336名参赛者。从囊括所有参赛者的样本中,我又抽取了所有决赛选手(他们最具独奏家潜质)作为子类别。参赛者的国籍统计显示,东欧国家占据数字上的显著地位,这一点在决赛选手的统计中也无明显变化。这表明学生的出身与晋级决赛的可能性之间有一定联系。

国籍	参赛者336人	决赛参加者38人
东欧	48%	50%
法国	11%	0%
西欧	12%	21%

国籍	参赛者 336 人	决赛参加者 38 人
亚洲	19%	21%
美国	3%	0%
其他	5%	4%
以色列	2%	4%
总计	100%	100%

结果显示，各国（地区）学生的参赛与入围决赛的比例大致相同，以色列学生（决赛参加者比例是参赛比例的两倍）除外，但由于这一样本数量太小，我无法由此得出结论。实际上，把法国也纳入西欧国家的范畴之后，参赛者与决赛参与者的比例十分一致。而东欧学生在两项统计中都占据了半壁江山。

然而，斯拉夫小提琴家曾经（1937—1980 年间）比现在更为普遍，所以独奏界参与者们的看法依然建立在"俄罗斯霸权之谜"的基础上[48]。实际上，古典音乐市场十分推崇前苏联裔的小提琴手（以及来自其他东欧国家，或是由代表俄罗斯传统的老师教出来的学生）。这一现象与上世纪 20 年代俄罗斯及苏联各卫星国的音乐家移民热潮有关；这股移民热在 80 年代末再次上演。在这两个时间节点之间，到外国参加比赛或音乐会表演的苏联音乐家经常借此逃离祖国。而在如今的欧洲及美国，多数独奏老师都来自于最近一次移民潮，他们的学生赢得了大部分重量级国际比赛的冠军。

20 世纪初，"俄罗斯学派"（the Russian School）意味着特定的演奏姿势（不同于法国—比利时学派培养出的学生）以及对于乐

曲特殊的演绎方式。随着20世纪下半叶独奏学校在全世界范围的扩展，这一词组又被赋予了更为丰富的含义。对90年代末的独奏师生而言，"俄罗斯学校"不仅代表技术层面的独特性，更被视为乐器教学的特定方式之一：一种师生间的特定关系模式，代表老师对于学生乐器练习的强烈介入和演奏质量的特别要求。在我对独奏班进行研究的过程中，许多参与者都认为自己代表着"俄罗斯小提琴演奏的传统"，正是根据他们的自我理解，我才运用了这一说法。由此可以得出这样的结论：20世纪是俄罗斯传统小提琴家们的时代。然而如今的趋势却暗示，21世纪可能将由亚洲音乐家独领风骚。巴黎雅克·蒂博国际小提琴比赛便体现了这一趋势：58%的参赛者来自亚洲。但关于独奏学生地理出生地的统计很难收集，因为能给出单一答案的学生越来越少。这些学生一直处于漂泊状态，许多人在不同国家都接受过教育。其中一些出生于移民或混合移民家庭（父母有一方是移民）。由于这些原因，我划分出另一特定类别：拥有双重国籍或正取得新一国籍的学生。要获得这些参赛选手的信息并非易事，有的学生出于行政、政治或策略性的个人原因不愿透露，还有些人则只提及他们学琴的国家，而隐去了自己的出生国，或者反之——总之，他们只透露对自己有利的个人信息。比如在巴黎的一项比赛中，一位拥有法国和罗马尼亚双重国籍的参赛者只对外公布自己的法国国籍，因为在该项比赛中取得最好成绩的法国选手将获得一份特别的奖励。

独奏学生的双重国籍

> 决赛选手 38 人,其中双重国籍获胜者 16 人,占 41%。参赛者总数 336 人,其中双重国籍参赛者 61 人,占 18%。

根据每项比赛提供的官方信息手册[49],从出生国搬离的学生比例不超过 20%,但很难确定归于该类别的学生的准确数字[50]。相反,决赛选手中的这一数字就十分明确,因为他们的个人简介已广为人知。可以肯定,入围决赛的候选人中有 41% 的移民学生,其中大多数来自东欧。美国的独奏班也有相同的现象,不过这并非是一个新趋势。多萝西·迪蕾[51]的传记记叙了世界上最富盛名的独奏班的故事,体现了独奏界中的移民热潮[52]:

> 进入新世纪以来,茱莉亚音乐学院的大部分学生都来自远东地区;年龄越小,这一比例越高。并且在钢琴和小提琴学生中,这一点体现得尤为明显;他们大都希望在未来从事独奏事业。星期六坐在学校的大厅里,你很容易见到参加独奏学前班[53]的中国、日本和韩国学生。而上世纪 40 年代中期迪蕾刚开始在茱莉亚教琴时,她的学生几乎都是犹太人。他们的父母于 20 世纪初从俄罗斯和东欧逃往美国或当时的巴勒斯坦,成为难民。然而到了六七十年代,许多茱莉亚的天才学生是来自以色列的犹太人,与

其前辈的避难者身份不同，这些年轻的艺术家为了寻求更多的机会才来到这里。伊扎克·帕尔曼、平查斯·祖克曼和施洛莫·敏茨等人，为师从迪蕾和加拉米安特地来到了美国。(……)从 80 年代开始，另一文化转变逐渐出现：越来越多远东地区的学生抵达美国，其他教育机构也出现了类似现象。(……)《时代》杂志 1987 年 8 月 31 日以《那些亚裔美国神童》为封面标题，估计当时在茱莉亚的亚洲和亚裔美籍学生占到学生总数的四分之一。十年之后，这个数字翻了一番还多。(……)1999 年，师从迪蕾的学生中有三分之二来自日本、韩国和中国。然而茱莉亚独奏学前学院副主管威廉姆·巴罗什（William Parrish）在 1998 年与我们进行的一次交谈中透露，另一个变化可能已悄然而至：(……)如今我们正见到越来越多来自东欧的学生。

许多来自犹太家庭的学生的成功，部分归功于他们散居在世界各地的亲戚网络。其中最著名的一个例子是钢琴家鲁宾斯坦：其童年是在柏林的阿姨家度过的。年轻音乐家四海为家的生活状态，很大程度上依靠家庭亲戚提供的借宿网络，而这一特点除了存在于许多犹太家庭之外，还包括经历类似流散的民族（亚美尼亚人，以及 1917 年之后的俄罗斯人）。对需要经常搬迁的年轻音乐家而言，一个现存的家庭借宿网非常关键，它可能关乎未来独奏事业的成功。

八 什么是独奏班

独奏班指的是一组学生师从某位老师,以期在未来成为独奏家。其他人也会在这一团体周围发挥作用:学生家长、伴奏者(钢琴师),有时还包括老师助理;老师则是中心人物,他的辅导是独奏班上的主要活动。老师的名声非常重要:他不仅是一个教育资源,更代表着其学生所处的音乐圈子。在音乐界,你时常会听到这样的问题,"你在谁的班上上课"或"你的老师是谁",接着学生回答"我是某某的学生"。下文将讨论独奏班这一强烈归属感的后果。这里先简单地将独奏课和普通小提琴课加以区分。

独奏班的第一个特别之处在于其主要的行动目标——即为什么拉小提琴。独奏班的学生(尤其是他们的家长)都胸怀小提琴演奏的职业憧憬。而在普通小提琴班中学琴的孩子,很少把乐器练习看作职业任务。

第二个特点则与第一个有关,即为了实现目标所需倾注的心血和金钱——成为独奏家是这些年轻学生最主要的生活目的。常规教育(欧洲儿童和青少年的主要活动)则退居次要位置。

独奏教育的第三个特征在于激励学生全身心投入职业训练。独奏教师经常采用的手段是职业偶像法。亚沙·海菲兹、大卫·奥伊斯特拉赫、耶胡迪·梅纽因、艾萨克·斯特恩、马克西姆·文格洛夫、瓦吉姆·列宾,这些都是老师、家长经常提及的名字。在分析

了职业偶像效应对于乐队音乐家（orchestra musicians）生活的影响后，罗伯特·福克纳写道："海菲兹、斯特恩、梅纽因、皮亚蒂戈尔斯基及其他伟大的艺术家都成为了榜样，并树立起职业领域的标杆。他们是音乐界内部个人成功的衡量标准。"[54]

第四个特点则体现于（除老师以外）其他几类参与者在独奏教育中发挥的重要作用。在普迪小提琴课上，我们很少见到家长充当老师助手的角色，更不会成为孩子的音乐会经纪人。然而在独奏班上，学生的家长有义务扮演这些角色，使孩子坚持接受这一特殊的乐器教育。此外，其他音乐从业者也发挥着各自的作用——比如伴奏者（他们也会在普通小提琴课上出现，但不可能像独奏班这样集中）、录音师、音乐会组织者、小提琴制作师以及指挥都会参与到独奏教育中。据我观察，如果小提琴课程中缺乏这些职业人士及辅助人员（赞助人、音乐爱好者、业余音乐会策划人），也就意味着它的精英成色较少，并且其主要目标并非独奏教育。

为了描摹出独奏教育复杂又引人入胜的故事，这里将首先描述独奏班的上课地点，再逐渐涉及学生在独奏社会化最初阶段的活动和老师的教学策略。

独奏班的活动空间

对独奏班活动的观察显示，特定的空间会影响独奏教育的效果。这一点并非为独奏教育所独有。贝克尔对爵士音乐家的研究同样指出了演出地点对其表演的影响[55]。空间对于音乐以外的世界也同样重要。曼和斯普拉德利在他们关于酒吧工作的书中写道："无论

人们在哪里工作、生活、娱乐,他们都重视对于场地的诉求,并赋予其意义。"[56]

工作场所的空间给予有关活动及活动者的宝贵信息。蒙亚蕾在她对于办公室的分析中表示:"一个空间中的设备可以让我们得知该空间占有者的职能和地位。"[57]

考虑到用于独奏教育的场所的多样性,我将呈现和分析几种不同的内部空间,展示这些地点如何影响年轻小提琴手的社会化。独奏学生主要在以下三种上课场地接受小提琴辅导:学院机构(音乐学校、大学)、私人空间(最常见的是老师的住所)、用于举办大师班的各种地点(庄园、宫殿音乐厅或会议室、文化机构等)。从某种程度上说,每一种空间类型都在师生关系、学生的成长及其演奏的进步中扮演着重要角色。

学院机构中的独奏班

大师会给独奏班打上自己的烙印,即教室内部装饰的个人化:墙上挂着大师与其他人的合影,特别是与那些成名的学生。卡兹女士的独奏班就十分典型:她的教室在一所音乐学院中,学校是一座建于二十世纪初的城堡。教室面积大约一百平方米,天花板高超过五米。房间的采光很好,其中两面墙上开有巨大的窗户,每位参观者都会对教室的明亮印象深刻。一架贝希斯坦钢琴(这所学院最好的钢琴之一)被安放在教室中央[58]。老师的写字桌位于一面处在两扇窗户间的镜子之下,剩下的两面墙边则排满了为学生和参观者准备的椅子。写字桌旁还有一张小桌子,上面放着一把茶壶、几杯咖啡

和几块蛋糕,给整个教室带来一股特别的香味。等候上课的学生有时会喝些茶,吃上几口蛋糕,但家长很少这样做。

教室的墙上挂有裱起的相片:其中一张记录下了该老师 25 岁时在舞台上手持小提琴的瞬间。还有一些学生的照片,每个人都拿着小提琴——或是正在演奏,或是为拍照特别摆的动作。学生的年龄从 7 岁(已经参加独奏课程了)到 30 岁(他们在离开课堂数年后寄来照片)不等。几乎所有的照片上都留有学生对老师的感谢之词。一些学生获奖证书的复印件也贴在了墙上。

著名大师,比如约瑟夫·西尔弗斯坦(Joseph Siverstein)的教室——在费城柯蒂斯音乐学校,以前曾是加拉米安的教室——或大卫·奥伊斯特拉赫在莫斯科音乐学校的教室,都与上面的描述类似,尤其是教室墙上的布置。这体现出 20 世纪独奏班内部装饰的共同传统。

一间教室的名字,无论正式与否,都是其区别于普通教室的象征。在音乐学校里,小提琴教室常以作曲家或演奏家的名字(莫扎特、帕格尼尼、海菲兹)、音乐术语名(协奏曲、华尔兹、快板)或简单的数字命名。但独奏老师上课的教室——除极个别例外[59]——都得到了"再洗礼"(re-baptized):非正式的名称被使用,比如"卡兹女士的教室"。音乐学校的看管人通常扮演着传递非正式名称的角色[60],使得这些场所的传统得以延续。

高档场所配高档教育(大师班)

多数大师班都是利用假期时间上课(多见于暑假),需为师生

提供住宿。我观察的一些大师班，地点多设在改建的城堡、庄园、旅舍或旧式农场。学校和宿舍也可能作为举办地，但组织者试图为大师班活动寻找高档一些的场地，以使教学条件更理想些[61]。可以想象，只有条件较好的上课地点才能吸引在独奏圈享有高声誉的老师。大多数情况下也确是如此，少有名师愿意在简陋的环境和条件下教琴。

独奏界一位名师在欧洲某首都城市教了一周寒假课程，上课地点是归俄罗斯大使馆所有的一所私人音乐学校的教室。教室空间狭小，里面放着些椅子、一张旧桌子和一架非常破旧的钢琴[62]。参观人数受到限制，不光因为缺乏空间，还有门票的缘故——这所音乐学校的主管（参与了这次大师班的组织策划）向公众收取入场费。这位习惯了高档授课环境的老师，在如此简陋的工作条下无所适从，甚至连转个身都不自在。众目睽睽下，他显得十分尴尬。然而他自始至终没有提出抱怨，并按计划完成了课程。

我后来又观察了这位老师执教的另一场大师班，同样是这座城市，不过在一个截然不同的上课地点——堪称举办大师班的"典范场所"。

这次的活动场地是一家音乐厅，因此，每个学生都有机会登台演奏。这是一个私人大厅，紧邻这座城市最富盛名的音乐厅。舞台中央有一架大钢琴，用剧院典型的照明设备打光。上课过程中，一些家长和学生坐在观众席上，观看课程的进展并不时做着笔记。一位日本母亲在轮到儿子接受指导时打开摄像机进行拍摄；一些二十来岁的学生则用一台录音机记录下他们的课程。期间，老师犹如置身剧院，他留意观众的反应，时而与他们对话（"这个版本是不是

更好?"——他向由大约十人组成的观众问道),这和剧院或音乐厅正式表演前的公开排练相似。

一周后,这位大师在联合国教科文组织的音乐厅上了一堂公共课,电台和电视台都来到现场,大约一百人出席了该活动。学生的演出条件和一场重要音乐会的条件类似:一个偌大的音乐厅、数目可观的观众以及媒体的到场。这样的大师班场地只为最好的老师准备。

我们可以看到,从学校教室、音乐厅到古堡富丽堂皇的大厅,大师班的场地条件参差不齐。一场在巴黎近郊城堡中举办的大师班,由几位小提琴老师共同执教;学生在大厅里学琴时,来往游客也可驻足观看。应城堡博物馆管理员要求,如果有导游带领旅游团参观大厅,课程需要暂停。在我旁听该课程的一小时中,至少出现了两次这样的情况。学生平时在公众无权进入的地点学琴——城堡更高的部分,或专为博物馆人员保留的地方。学生们的行为举止要合乎规矩:保护艺术品和建筑,尊重工作人员。平时的练琴不对外开放(出于博物馆安全和组织上的考虑),但公众可以旁听每天的音乐会,有时其中一个任课老师还会略作点评。每位老师和最好学生的音乐会则在城堡的接待大厅进行。

在私人场所教学

在自己家里教琴是独奏老师普遍采用的做法,大多数私人课程都在那里进行。一些需与音乐学校配合完成的独奏课有时也会如此。一些独奏老师(特别是法国)向我抱怨学校每周的课程没有效率。结果,几乎所有的独奏学生都要接受付费或免费的额外课程辅

导。而且，音乐学校的日程安排没有将临时拖课（经常发生）考虑在内。许多老师因此宁愿在他们的家里上课，有的人还认为学校的音乐教室不适合"精英教育"：教室太小并且频繁更换，来来往往的其他学生和老师，音不准的钢琴等。

> 我的课没法上下去了。以前我的教室一直有很棒的音效、高高的天花板和一架优美的钢琴，但新上任的主管把他的办公室安插在我原来的教室（这所音乐学校最好的一间教室）里，现在我只能在阁楼上的练习室给学生上课。这地方的天花板太低，学生演奏时琴弓都可能碰到它。所以，我决定在家里给学生们上课。没有一个学校的教师喜欢这样，但我们别无他法。

和其他从东欧移民法国的老师一样，这位独奏老师将过去的工作条件（空间方面）与现在相比较，感觉自己有所损失。移民前，东欧老师们都拥有"属于自己"的教室，供他们每周七天（包括周日）自由支配；而在法国的音乐学校中，每个教室都有固定的课程安排。还有老师出于"节约时间"的考虑，决定在家上课——他们节约了自己的时间，却苦了千里迢迢赶来的学生。同时，老师还坚称在家上课更自由，时间安排更灵活——他们可以根据学生的情况延长上课时间。我没有见到任何一个学生为老师拖堂支付额外费用。这一做法基本上都被视为对学生努力练琴的肯定。节约时间、更好的工作条件以及最重要的一点——在家接待学生的传统——都是促使老师决定在家上课的因素[63]。不过依据东欧国家的小提琴传

统，老师在家上课并不光彩，而且可能影响师生关系，这一点将在后面做详细阐述，在此之前先描述这类独奏课一般会在老师家中的哪里进行。

私人与职业场所

老师在家中的上课地点往往是客厅或独奏课专用的房间。接下来将用二个例子来一探这些房间的特殊之处。

第一个地点是一位50岁女教师在巴黎的公寓，于上世纪30年代左右建成，位于一片艺术家住宅区中。这套公寓有三间房，上课房间12平米，平时可能用作寝室——房间里有一张沙发床；独奏课期间，学生的家长就坐在沙发床上。一块大而厚的布帘盖住房门，以"制造更好的传音效果"。在沙发床前靠墙处有一排书架，上面摆放着乐谱和碟片。老师坐在书架前，旁边还有一张矮桌，桌上有一台显示时间的收音机。墙上没有任何照片或图画。房间装修非常简单，惟一引人注意的可能就是收音机显示屏上的巨大数字。由于缺乏个人物品和特别的布置，该房间看上去与音乐学校的普通教室并无二致；因此，它并非典型的独奏班上课场所。

第二个地方是一位55岁独奏老师的家，位于巴黎移民区的一幢现代建筑中。客厅用来上课。阳光透过巨大的窗户洒在墙上，几幅送给老师的画作装饰其中。客厅中央有一架黑色钢琴。窗户下则有一张矮桌，上面排着碟片、乐谱、音乐会文档及其他文件。钢琴旁有一个木制乐谱架，右边的大书架上排得满满的——大多数是西里尔字母写成的俄罗斯文学经典。墙上和书架上放有这位老师手持

小提琴的照片。房间里同样放有供家长旁听的沙发。第二个例子是一间典型的演奏者练习室，它看上去既不像客厅也不像教室。这是音乐家自己的天地，其中摆满私人物品，学生受邀进入这位音乐家的个人世界。

第三个描述地点是位于东欧某国首都的一套公寓。公寓楼是一幢老房子，入口处装饰得富丽堂皇。学生在双客厅上课，客厅由两扇门隔开。上课期间，客厅门保持紧闭。房间非常宽敞，面积达一百多平米，高度超过五米。客厅两边开有巨大的窗户，中间则排满高至天花板的书架。音乐碟片、乐谱和几国文字的音乐书籍占据了书架的大部分位置。客厅正中有一架大钢琴和两把扶椅，地上还铺着波斯地毯。墙上挂满学生的证书及许多音乐家（著名小提琴家、钢琴家、指挥）的照片。在这些照片之中有一张这位老师——这套公寓的拥有者——和俄罗斯某位著名政治家的合照。

以上三个地点显示出独奏课在不同的"私人空间"存在着怎样的差异。如果说第一个例子与独奏班级的"模式"类似，那么最后一个便具备了精英班的所有空间特征，并与上一辈独奏家的描述接近。比如伊凡·加拉米安的学生们把他在曼哈顿的公寓描述为名副其实的音乐学校：各房间供学生日常练习，客厅作为教室，就像音乐学校的教室一样。芭芭拉·路里·桑德的书中曾写道[64]：老人手持小提琴坐在钢琴前；他背后的墙上满是照片，下面有这样一段话："伊凡·加拉米安，1977年在他的曼哈顿工作室，历史上最伟大的小提琴家们的照片俯视着他的学生。"这一点也见于其他名师的独奏班——奥尔[65]在圣彼得堡以及大卫·奥伊斯特拉赫在莫斯科柴可夫斯基音乐学院的教室。这类装饰可能为了给初来乍到者留下深刻

的印象,并提供在此上课老师的有关信息:他们的教育、老师、合作者及有名的学生。那么,这些内部空间会给学生和家长带来怎样的感受呢?

对独奏教室的感受

根据访谈,他们对这些特殊场所的感受因人而异。家长和年龄较大的学生懂得怎样从墙上的照片中识别出音乐界名流、解读该独奏班的历史,而年纪最小的那些学生就从未提及上课地点和教室布置带来的任何印象。对他们而言,在哪里上课并不重要。因此,独奏学生似乎是随着年龄的增长才逐渐注意这个问题。这就解释了为何绝大部分对于独奏教室布置的解读都来自成年音乐家。长大后的独奏学生非常在意上课环境。

在独奏家看来,教室空间中每一个微小的细节都扮演着重要角色。在独奏班上,学生经历其整个教育中最高强度的活动;期间,他们还不断受到老师的评判。独奏课正是他们年轻生活中最为核心的部分。如果考虑到独奏教育的一大特点——即由同一个老师执教多年私人课程,我们就可以体会上课地点是何等重要。并且,我在与独奏学生和前独奏学生交流时,他们从未提及音乐理论课等其他课程的教室。他们所有的记忆都与小提琴课有关。很明显,正是由于这一点,音乐家才会对他们的独奏班上课地点如此印象深刻。

上课地点传达的讯息——职业文化的载体

独奏名师的班级布置展示了该老师的过去，形成了独奏界职业文化的一个部分。我们也可以在小提琴制作师的商店和工作室中发现类似的装饰，主要的不同在于照片上不是他们的名师或高徒，而是其著名客户——小提琴家（也包括大提琴和中提琴家）。这些图片上写有演奏者的感谢之词，感激制作师为他们乐器所做的工作。

而独奏班的教室中不光贴有学生的照片，还包括在此上课的大师，甚至大师的老师的照片也常常被展示其中（特别是如果他也很有名气）。这些照片显示出该大师在小提琴界所处的圈子（或者说他希望让别人看到的自己的圈子），也体现了"音乐朝代"（musical dynasties）的延续性[66]。老师早年的照片也在那里——比如其童年拉琴的瞬间，当然也肯定包括老师巅峰时期的演奏风采。独奏班这类典型的内部装饰与富丽堂皇的私家庄园颇为相似：后者通过墙上的家谱、肖像画和相片[67]，显示该家族与其他权贵家庭的联系或从属关系。就这一点而言，贵族家庭和独奏班级的内部装饰有着一个共同目标，即展示其与精英界存在着值得夸耀的关系。

一个与老师尚处于合作最初阶段（职业接合的磨合期）的学生提供了一段描述：

> 当你走进他的教室，你立刻看到自己正和谁打交道：马泽尔（Maazel）的照片，他与R（俄罗斯前领导人）握手、拥抱、微笑的瞬间，还有他与学生们的合影——总是在一项音乐比赛的决赛前后，比如比利时伊丽莎白皇后国际音

乐比赛。甚至有他和奥伊斯特拉赫的合照！你在心里暗暗惊叹："哇，这是个人物！"然后立刻肃然起敬，因为你记起 Z 和 M（20 世纪最著名的两位小提琴家）成名前也曾在这里练琴，而现在轮到我了。想到这一切，你就会明白该课程价格公道，质量有所保证。我们可不是和一个无足轻重的人合作。老师的迟到正好给我了时间进行热身，可以环顾四周充分了解自己身在何处。

蒙亚蕾对其他工作地点的分析和描述与之类似："装饰元素揭示了工作者与他人的关系网络。"[68]

其他学科的学生也表达了类似的对精英世界的归属感。赫马诺维奇引用了一位物理学生的话："当我走在这个学院的走廊上，看着每间教室上的名字，我感到自己置身于名人堂中。对我而言，那些都是英雄们的名字。"[69]走廊上挂着这所大学曾经的师生图片，其中一些人后来获得了诺贝尔奖。

独奏班墙上的照片让在此学琴的小提琴手产生了强烈的荣誉感。有机会见到这些"英雄"，甚至与他们合作，象征着年轻音乐学生正进入他们的职业榜样——音乐精英界名流——的世界中。他们成为演奏家、独奏家的目标似乎不再遥远。正如一名学生所说："你和奥运选手一起游泳，那么你有一天也会参加奥运会。"一些音乐教室由此成名，成为各音乐从业者心中崇敬的圣地。比如最著名的小提琴教室[70]（活跃于 20 世纪初期），它位于充满传奇色彩的敖德萨斯托利亚斯基音乐学校[71]。

独奏班这些特别的内部空间和装饰不仅将课堂置于特殊氛围

中，它们对于学生的成长亦发挥着重要作用[72]。有些独奏班对公众开放，这使得课堂在某种程度上升级为了音乐会，正如杨克列维奇的学生伽依达莫维奇在《杨克列维奇与俄罗斯小提琴学校》一书中所解释的：

> 大体上，每堂课都座无虚席：老师的朋友、助手、乐队独奏、学生、其他学院的来访者、国人或外国人都常常在场。如此广泛的观众群十分契合音乐大师的艺术天性。杨克列维奇把自己的个人课程转变为一种"行为"，行为框架是通过充满激情的教育过程，让年轻的学生们逐渐懂得什么才是音乐。[73]

公开课是独奏教师普遍采用的做法。这些课程也为职业观众提供了一个学习和观察老师教学方法的契机。一些旁听者不远万里（如从以色列或美国远赴欧洲），只为一睹著名大师的风采。即使在铁幕时期，西欧学生们也会来到莫斯科上课，或旁听著名老师的课程（但俄罗斯学生无权离开苏联地区）。

独奏学生表示，当老师在公开课上对他们进行一对一指导时，一种特别的环境气氛油然而生，并对他们的职业生涯产生影响：

> 在杨克列维奇的课上，特别是他晚期所教的独奏课上，有一种非常特别的氛围。几乎每堂课都有许多观众在场：老师、学生和外来参观者。这些都使学生们的演奏更像是舞台上的表演，增强了他们的责任感。[74]

在公开课上进行演奏的学生，其表演条件与音乐会类似。于是，他们便对舞台愈发熟悉。在一流的场地演奏同样赋予学生一种对精英世界的归属感。这两个方面都使他们为开始国际性演奏生涯做好了更充分的准备。最后一个加强独奏学生与同龄人区分度的方面，是他们有权进入一般青少年无法进入的场所，如庄园、城堡及某些音乐厅。这种进入权与他们的特定身份相符。例如，当他们来到老师的公寓，他们既非拜访者，也非老师的家庭成员。当他们在庄园上大师班时，他们也并非只是游人。在独奏教育的每个阶段，学生都会接受所处环境对他们的指导，以学会恰当利用这些空间——这是他们职业教育的一部分。这一较早（相比其他职业）并渐进的社会化，构成了年轻独奏学生生活的一个重要特质。

独奏班中的学生等级

学生之间内在的等级是独奏职业文化的一个重要元素。所有独奏教育的参与者都毫不怀疑，同班同学相互之间存在着非常明显的差别。这一等级差异主要由老师造成，他先是评估一个学生的"潜质"，而后对该学生未来在独奏界的前途做出预判。结果，老师根据建立起来的不同等级，区别对待自己的学生。显然，对学生的潜力予以区分并不容易。一个班里的学生年龄各不相同，这就使统一演奏的评判标准变得困难起来，而一般的全日制学校则很容易用这类标准来衡量学生。所有在音乐学校上课的独奏学生都能在乐器考试中取得优异的成绩，然而他们中只有很小一部分是明星学生。关于学生等级的问题，只有少数几位老师愿意谈及，"明星学生"这

个词正是从我与一位老师的正式访谈中借鉴来的。该老师年龄五十岁上下，她说：

> 我现在有许多非常出众的学生，可能太多了，已经达到了我的极限。我在他们身上投入了大量的时间和精力，感觉很累。比如，我班上有四个明星学生，在他们的音乐会和国际比赛前，我每天都得给他们上课。你知道一节小提琴课最多能持续多长时间吗？八个小时！不坏吧？

这段话为独奏课的问题提供了一些证据，即老师对学生进行有等级差别的组织形式，以及班上明星学生与非明星学生间的隔阂。但独奏教师为何要掩饰这些问题呢？当我以小提琴学生母亲的身份与老师们交谈时，尚可猜测老师是尽力在他们的潜在客户面前保持公正无私的大师形象；然而即使我已声明自己是一位社会学家，他们中除了两个特例外，都依然坚称，所谓的等级划分只是家长的臆想。一种可能的解释是，独奏老师试图向音乐界以外的人隐瞒他们对于学生的区别对待，以保护其职业声誉。他们主要出于以下两点考虑：首先，将学生划为三六九等意味着班上学生的水平参差不齐，这便有损老师的名誉，因为人们普遍认为，高水平的独奏教师只接受最好的学生。老师对此讳莫如深的第二个原因与乐器教育方法[75]有关。传统的教学法并不推崇将学生归为不同类别，因为它有违教育的主要出发点——即每个学生作为独特个体的成长发展。如果等级差别存在，那么一个学生的位置就会被（暂时或永久）固定，其发展的可能性就会受到相应的限制。另外，差异性的组织形

式还与独奏教育讲究高效率的学习方式相抵触；由于这种形式本身过于复杂，独奏老师因此更愿以"公正"的面目示人，声称自己对每个学生都一视同仁。然而，我所观察到的情形却与之背道而驰。

区别对待是如何被发现的呢？不同的课程时长和每周不同的上课次数都是很好的衡量指标。明星学生可以享受时间更长、更集中的课程。同时，每个熟悉独奏教育的人都将不同拖堂时间，视作该学生在老师心目中位置的体现。另一位老师说：

> 我已经不再拖堂了，因为许多夸大的故事正在学生间流传，"你比我优秀，因为你的课总是比我长30分钟"，或者"你的课怎么样？"，"还行，延长了15分钟！"。所以渐渐地，班级分裂了，气氛变得很坏，因为他们觉得我偏心、更喜欢女孩子等等……现在这些都结束了。每个人一小时，就这样！不管怎样，我都不会再延长课时了……

但学生如此看重老师的拖堂时间，也因为一些老师的确这样操作，"他水平不佳，所以我有必要缩短他的上课时间，腾出来给其他学生延长上课时间"。一位17岁、在西班牙接受独奏教育的加拿大学生对我诉说道：

> 格里高利老师的课让我很烦恼。他一个月才来灿烂城[76]两次，每次上一节课。如果你演奏得不好，噗，你就会被赶出课堂。所以你的课可能只有五分钟，就那么多！一个月五分钟！

结果，学生间的等级差别发生了：最好的学生能获得延长的常规课程和额外辅导；免费的额外课程正是老师认可学生天赋的最好体现。相反，被视作差生的学生完全按照课程规定付钱，即便课程缩水，依然如此。

另外一个隐蔽的区分方式则需要有一定音乐知识才能发现，即学生演奏的不同乐曲。老师安排某些学生演奏对其年龄而言较难、较复杂的曲子；而另一些学生的练习内容，从技术角度来说，就相对简单些（当然肯定比一般小提琴课教的曲子要难）。同样，老师分配给学生的不同机会——包括公共演出、上电视、参加重量级音乐盛事（比如著名的埃维昂音乐节、阿斯本音乐节等）以及国际比赛的参赛机会，也都体现了老师对学生们的区别对待。独奏学生和家长都能很好地解读出这种区分。比如，当独奏班中的某个学生正为一项重要的国际比赛做准备时，另一个同龄的同班同学会参加一项较次要的比赛。

还有一种更为罕见的做法。一些学生告诉我，他们的老师只会把明星学生带到家中上课；其他学生一律在音乐学校里接受辅导。此时，老师的终极区分方式体现在是否允许学生进入自己的私人空间。独奏老师区别对待学生，在不同学生身上倾注不均的时间和精力。因此我可以毫不夸张地说：独奏班把分属音乐世界不同地位的学生整合在了同一班级里。但这种位置是灵活的：普通学生可能一跃成为明星学生，反之亦然。并非一成不变的位置关系，激发出并维持着学生间的竞争关系。这种竞争关系也存在于其他独奏教育参与者中，比如家长。

学生和家长对于等级区别的理解

家长似乎是最在意等级差异的独奏教育参与者。不过,他们对于老师"特殊照顾"的态度依其孩子的状况而定:比如明星学生的家长就不太在意老师的偏心。大多数情况下,他们认为自己的孩子天赋异禀,老师厚此薄彼是理所当然的事。他们只抱怨其他家长的嫉妒,却闭口不提自己孩子得到的特别待遇。一个16岁学生的母亲这样谈及她女儿的特权:

> 玛丽在她的小提琴班里确实有点特别。但话说回来,总是那个最优秀、最成熟的学生,才可能在上节目时演奏得最为成功。她理应获得那么多演出机会。

相反,如果孩子不在等级排序的前列,家长往往就不愿买账了。他们觉得老师区别对待学生的做法很"不诚实"。

> 现在班里的情况发生了变化:劳拉成了新的明星,上课、演出、音乐项目,一切都围着她转。其他学生呢?他们什么都得不到!

这段话来自另一位母亲,她的孩子原来在班上名列前茅,但一个新学生来后不久,她孩子的位置不幸被取而代之。

我见过许多老师和家长的冲突,有时家长和学生之间也会如此,起因都是老师对少数获益学生的偏心和特殊照顾。还有些项目

因为家长间的矛盾而受挫，在此可举一例：在玛琳娜女士独奏班的一次家长会上，大家商议如何为班上一些学生筹措参加大师班的学费以及参赛的相关旅费。其中一个家长认为，可以通过让班上所有学生一起录制CD（每个学生独奏一首曲子），然后在一些音乐会期间兜售这张唱片的方法来赚钱。其他家长都觉得这个主意既有趣又可行，纷纷表示同意。但老师回答说，只有这位提议家长的女儿有能力录制出高质量的CD，班里其他学生都没有达到录制的水平。尽管这是一个以班级为单位进行的项目，但所有焦点却都集中在一个学生身上。这个项目最终被搁置，因为家长们都不愿意只支持班上这一个学生。

这个事例体现了家长对于老师划分学生等级的反应。明星学生和其他学生的家长间的敌意也出现在其他乐器的独奏班上。那些不熟悉独奏界情况的家长，需要不断调整以适应持续变化着的学生等级差别。同时，他们也得接受这种等级带来的所有后果。

而学生对等级的看法与家长有所不同，因为他们与此直接相关。这一独奏界的惯常做法赋予了他们更高的价值，因为老师把他们分为有天分和无天分两种。独奏学生往往认为，正是凭借出色表现，自己才赢得了老师心目中的一定位置；如果自己是明星，那老师就会以特殊方式相待，并时常把自己作为其他学生应当效仿的楷模。明星学生很清楚他们享有某些特权，其中一些人还主动与其他同学划出界限，"看看你的表演，你来参加这次比赛毫无意义"。这类斗嘴在年轻学生间很常见。随着时间的推移，他们逐渐掌握了与竞争者身份相适应的行为规则，比如向正在准备公演的小提琴手道声"祝你好运"。

学生对于老师的区别对待已经习以为常，甚至感觉这是再自然不过的事。那些没有跻身前列的学生，与他们的家长不同，并不会为自己受到的不公愤愤不平，而是希望自己有朝一日能通过提升演奏技艺一跃成为明星学生。不过明星学生则持有不同看法：他们可不认为排名是动态的，而是将等级视为一种稳定的、不可逆转的局面。每个学生似乎都接受了老师分配的地位，并从自身所处位置出发，建立与他人的关系。内在等级——独奏班的特点之一——为学生进入竞争激烈的独奏世界做好了准备。

九 参与比赛

> 竞赛只属于赛马，而非艺术家。
> ——贝拉·巴托克[77]

参加比赛是独奏班区别于普通乐器课程的核心元素。在独奏教育的各个阶段，比赛发挥着与之相对应的不同作用。从参赛者的年龄出发，可以将这些比赛大致分为两大类：年轻小提琴手参加的比赛和针对刚开始独奏生涯的成年小提琴手开设的比赛。如果我们考虑到赛事的声誉，又有分属两个极端的类别：即拥有高声誉的大型赛事以及鲜为人知的小型比赛。其他各种比赛都可归于此两者之间。上述两种划分方式有时会被用于不同的语境中，令人产生疑惑。形容词"大"既可以指"大人的"又可以指"享有声誉的"，所以我用**年轻组**来代指年轻小提琴手们参与的比赛[78]，**年长组**代指针对成年小提琴手们的赛事；**大型的**则专指享有高声誉的音乐比赛。尽管年轻/年长的区别体现了小提琴比赛的年龄限制，但这种限制通常十分模糊；比赛对于曲目难度和节目长度的要求都间接决定了参赛者的年龄。

年轻组和年长组比赛的奖品也有所不同。一个较具知名度的成年人比赛，奖金从几百到几千欧元不等。比如 2001 年波兰维尼亚

夫斯基（Wieniawski）音乐大赛的冠军奖金是两万欧元；2002年法国隆·蒂博大赛的奖金为三万零五百欧元；同年印第安纳波利斯音乐比赛的奖金为三万美元。除了奖金，这些大赛的优胜者还有机会举办音乐会（一场或几场），并从中获得报酬。此外，参赛选手还可能收获数个奖项（如巴赫作品最佳演绎奖、俄罗斯地区最佳小提琴手奖、帕格尼尼随想曲最佳演奏奖等等）。年轻组小提琴比赛就没有以上这些单项奖，而且与比赛相关的音乐会的数量和质量都不及成人组。

而在比赛流程上，两者则没有区别。持续数天的小提琴比赛由几轮选拔赛（三轮，有时为四轮）组成。每一轮比赛演奏的曲子都由赛事方选定——参赛者有时可以从一张曲目单上选择一首，有时别无选择（比如专为某次大赛创作的现代乐曲）。为了给参赛者充分的准备时间，曲目表在比赛的前一年就会通过互联网或印刷品公布。比赛候选人需要先提交申请，有时还包括他们演奏的录音或视频、推荐信、简历、选定的曲目单以及报名费（依据赛事规模，从25到100欧元不等）。

选定曲目的技艺要求驱使学生月复一月、甚至年复一年进行高强度的练习，因为只有独奏学生才能参加这些音乐比赛。比如一位三次屈居某项比赛亚军的24岁小提琴手，已经连续7年演奏同一首曲子。为了使表演曲日臻完美，一些参赛者认为这样的演出策略是必要的。

选拔赛通常对公众开放，但参赛选手普遍感觉音乐比赛的表演压力要比音乐会大得多，因为评判他们表现的是其他小提琴家。与面向公众的音乐会不同，比赛评委从不放过任何一个微小的疏漏。

表演者需要竭力迎合每个评委的期望（这实际上是不可能的），包括演奏水平、曲目演绎和舞台表现等各个方面。

在那些举国化、中央化音乐教育体制的国家中，代表该国参加国际大赛的选手都是本国全国性比赛的优胜者。这种金字塔型的选拔方式为获得成功社会化所必要的品质提供了契机，与一些运动项目的做法类似，后者也是通过从地区到全国、再走向世界的方式来层层选拔运动员[79]。

年轻组比赛

这类比赛使年轻小提琴学生及其家人得以开阔视野、加深对独奏世界的了解，并为未来参加大型成人组国际比赛做好准备。欧洲最富盛名的两项年轻组比赛之一，是在波兰卢布林省举办的"小维尼亚夫斯基"音乐比赛，与"大"维尼亚夫斯基——世界最古老的音乐比赛——呼应；另外一项是耶胡迪·梅纽因在英国福克斯通市[80]创设的音乐比赛，但实际举办地为法国滨海布洛涅市（Boulogne sur Mer）。其他较权威的年轻组比赛大都在德国或意大利举行，还有一些零星分布在其余欧洲国家。这些赛事以一种非正式的等级差别做出区分，其中一些会成为当地媒体的焦点。比赛结果首先以口耳相传的形式传播，而后则通过互联网。

几乎每项比赛都有专门网站，小提琴参赛者通过这一媒介获得相关信息。孩子们在成人（家长或老师，有时两者皆有）的陪伴下参加这些赛事。有的孩子从国外来到比赛主办国，停留的时间取决于比赛的时长（小型赛事持续三天到两周不等），以及自己晋级

的轮数,留到最后的都是决赛选手。小提琴学生通过这些比赛,将自己与其他参赛者的演奏进行比较,藉此敲定自己准备某首曲目的最后期限。同时,比赛也构成检验老师教学成果的良好工具。有些独奏家对此不以为然,认为学生的主要目标不该放在比赛上。另一些人则恰恰相反,发现此类比赛是督促学生集中精力练习的绝佳方式,并能鼓励独奏教育参与者更积极地进行投资,用句通俗的话说,"这些比赛就好比是养马的马厩"。当老师判断学生达到了一定的演奏水平,便会让他参加年轻组独奏比赛。

比赛的进程

比赛是怎样进行的呢?以下是一次比赛的笔记。这是一场声誉平平的比赛,但有着年轻组赛事的典型组织特征。通过这段描述,我们可以初步了解并分析这类赛事的某些特点[81]。

德国,20 世纪 90 年代

该项比赛每两年举办一次,已有二十年历史。它由一所地方音乐学校创设,文化部提供资金赞助。同时,地方协会、媒体和个人赞助者也出资支持。参赛者年龄在 8 岁(这项比赛不设最小年龄限制)和 24 岁之间,他们根据自己的水平(主要以年龄作为区分)选择三首不同的参赛乐曲。第一组的学生年龄不超过 14 岁;第二组,不超过 18 岁;最后一组,至多 26 岁。比赛分为三个阶段——

这是最为常见的组织形式。第一阶段按照事先排定的选手参赛顺序进行（基本是按照参赛者的姓氏排列，但第一个上场的选手是随机抽取出的）。比赛结果直到三组选手都表演完毕后才公布，因此最小年龄组的选手都要紧张地等上很久。第一轮选拔过后，一些学生打道回府，幸运儿留下来继续参赛。通常情况下，每轮选拔的淘汰率为50%，最后只有6-10名选手进入决赛。

 在比赛开始前和进行过程中，所有参加者（小提琴手、他们的家长和老师）会仔细阅读比赛手册，相互交流参赛者的信息，猜测哪些候选人最可能博得评委的欢心。他们通过比较自己的预测结果和评委们的最终选择，来调整自己对于独奏职业界的理解。

 在决定学生是否报名参加某项比赛前，老师同样也会做出类似的预估。比如一位老师认为："今年我不准备把我的学生送到K城（一项比赛所在地），因为这个评委主席对我不大友好。"老师是否送学生参加一项比赛，是具有高度战略性的决定。基于此，一项赛事的评委构成就显然非常关键。

 一些年轻组比赛与许多其他赛事一样，有一个以其主要组织者命名的非正式名称，如斯塔斯基（Starski）赛。有的老师拒绝让学生参加比赛的原因是他们并非这项比赛的评委，而"奖项早在赛前就已内定"。类似的话多次出现在独奏老师与我的谈话中，并且往往伴随着他们对某一项比赛的评论。作为赛事评委的老师照顾自

己的学生，这一做法被多次提及。事实上，一项比赛的决赛选手都是评委学生的情况也并不稀奇。有的参赛学生长期师从某一比赛评委，另一些则只参加他们举办的大师班。但我们有必要注意到，"音质是否优美"常常被用来解释某个候选人被淘汰或晋级的理由。这种主观性标准构成了整个独奏教育被讨论最多的话题。

评委的组成及其活动

评委由赛事组织者选定。绝大多数比赛的评委人选都各不相同，大致可分为两个类型：一类由在同一所音乐学校接受教育，或属于同一教育传统的音乐家构成；另一类则由来自相互对立的艺术学派的评委们组成[82]。年轻组比赛有时会有特例，其评委构成并非全是老师。在一些重要的独奏比赛中，作曲家和指挥会受邀参与评判工作。评委组成的多样性旨在保证比赛选拔的公平公正，因为它削弱了某个评委老师帮助自己学生准备比赛、投票支持他们的效用。有些比赛甚至不许评委选派自己的学生参赛；还有比赛规定，如果评委老师帮助某个学生备赛，那么他就无权给这个参赛者投票[83]。然而这一规则只被运用在长期师从某一老师的参赛选手身上，那些只是参加了评委老师大师班的学生则不受限制。所以，大多数选手在赛前至少要参加一个评委成员的大师班。在上述这项德国比赛中，土办力在赛前组织了一场由一位评委主持的大师班，以使"选手们更好地准备比赛"（这是该项比赛一位评委在开幕式上说的话）。如果赛前的大师班是免费的，那倒是个不错的主意。然而这场大师班的课程费加上住宿费超过 300 欧元，并非所有选手都负担得起如此

高昂的费用，但所有入围决赛的学生都参加了大师班。

组成评委的音乐家们通常活跃在不同国家。乍看之下，我们都以为如此国际化的评委构成代表着多样的演奏传统，充分体现了评判的透明和公正，但这第一感觉并不正确。斯塔斯基比赛的评委清一色为男性，平均年龄 55 岁。这些小提琴家在独奏界赫赫有名。八名评委中的四位正处于他们教学生涯末期。他们相识已有数年，这是他们第七次在这一比赛中共事，每个人也都担任过其他比赛的评委。赛事的主要组织者兼评委会主席罗曼来自东欧，现为德国某大城市一所顶级音乐学校的教授。八名评委中，有一个德国人，另外四位较多时间也在德国工作。其余成员都是东欧国家（俄罗斯、波兰、前东德、罗马尼亚）首都顶尖音乐学校的教授。尽管这些老师年龄、出身各不相同，但每个评委都与罗曼有一定关系。评委中最年长的那位是罗曼的老师，年届七十。代表美国的小提琴独奏家也是这位老师的学生，他与罗曼是同班同学，从独奏班时代就已认识。另一个较为年长的老师来自莫斯科，65 岁的他是罗曼先生非常要好的朋友。事实上，这些比赛的评委都是罗曼的多年好友。他们中四位是各自国家音乐比赛的主要组织者，曾邀请罗曼去评判他们组织的音乐比赛。

评委的主要活动是基于某些标准选拔参赛的小提琴手[84]。这些标准在演出开始前很少被公开讨论，评委根据自己的喜好对每个节目做出评判。与体育竞赛相反[85]，音乐更像艺术领域的其他形式，对音乐成果的质量评价显示出强烈的主观性。由于缺乏客观的衡量标准，评委们可以随心所欲给选手打分，他们相互间的协商和安排也就有了可能。

此外，该项比赛每个年龄组的候选人有将近四十人，而每个年龄组的决赛席位平均仅为六个。为了吸引评委们的关注——这是晋级的基本条件，有的小提琴手试图与某些评委成员建立起长期关系。参赛者如此行事是因为他们深知：对每个评委而言，评价自己（曾经）的学生更为容易（风险也更小）。每位选手的表演时间为 10-15 分钟，评判者无从知晓演奏者花了多少时间准备自己的曲目——是两个月还是两年。因此，他们更容易对曾与自己合作过（短时间也好，比如大师班）的学生做出判断。如果一个评委老师每天要听二十多个参赛者演奏，很显然他们会把更多注意力放在自己认识的学生上。因此，参赛者们并非平等的芸芸众"生"。下面这段话出自一位经常担任比赛评委的老师：

> 我们对自己认识的演奏者能做出更好的评价，这很正常。我们与他们合作过，知道他们能达到何种水平。他们可能会在评委面前表现得很糟，这也可以理解，他们只是太紧张了。但我们能在平时听到这些学生的正常演奏，即使他们比赛时发挥失常，我们知道他们在此之前有过上千次更好的表现！此外，他们在比赛当天状态不佳，也可能因为他们家里有变故，或者生了病。紧接着，走上台来另一个你不认识的参赛者，他犯了一个比你的学生更细小的错误，但你对自己说："他的水平很差，他还懂得不够。"就是这样，我们都知道就是这么回事。

相比之下，评委间的协商则显得秘而不宣。据一些受访者透

露,讨论有时充满着火药味。一位定期参加评判工作、同时也是我的信息提供者之一的老师介绍,投票可能受到左右。他坚称,如果评委中有三人站在一边,他们便可能控制或大大影响比赛的结果,因为独奏比赛的计分规则通常是去掉最高分和最低分,这类规则为评委们的特殊安排提供了便利。"我从未见过一场毫无背后手脚的比赛,在决赛前照顾或淘汰掉某个选手是完全可能的。"这句话代表了大多数评委老师的观点:多数熟知独奏界的人(包括所有类型的参与者)都了解这一潜规则。比如一位伴奏者在首日比赛进行时对某选手的家长说道:

> 你知道的,奖项早已经分配好了。很遗憾,有些我伴奏的孩子拉得很不错。对他们来说,两手空空地回去真挺难受的,但他们不会绝望。参加比赛最重要的是上台演奏,至于结果,每个人都知道发生了什么。

尽管大家都清楚这类比赛受到操纵,不公平现象层出不穷(在我观察的这场音乐比赛中,由于缺乏标准化的技艺及音乐评判标准,评委们给了那些参加大师班的选手更多机会,即那些家庭条件更好的学生),但对于独奏教育而言,比赛依然发挥着重要作用。一个小提琴手在独奏界取得成功的关键,是他在其中所处的地位,以及老师和家长在独奏界关系网络中的战略位置(这一点在那些声名显赫的音乐家后代身上体现得非常明显)。尽管评委滥用权力的故事屡见不鲜,参赛者也普遍知道比赛背后的手脚,但他们还是把获胜者视为"优秀的小提琴手",惨遭淘汰的学生则只能自认"败

者为寇"。这一现象也反映了独奏界其他参与者的双重态度：他们一方面认为音乐领域的比赛并不尽如人意，同时却也承认优胜选手是"古典乐市场上更好的小提琴手"。

比赛期间家长的活动

比赛进行过程中，菜鸟家长借机向内行和音乐家家长请教如何扮演好独奏学生父母的角色。老师也会给家长布置任务，以提高他们孩子的得奖几率。家长的职责如下：给予孩子精神鼓励，组织好他们比赛期间的生活，包括每天监督孩子练琴、帮他们找到适合练琴的场地——这并非易事，因为每个参赛者都需要练习，练琴房很可能供不应求。如果老师不在场，家长要确保孩子找到钢琴伴奏者进行合练，这是一项有偿服务。此外，他们还得兼顾比赛的进行，比如孩子的名字会不会不小心被跳掉，他们的原定计划会不会被打乱等。孩子的饮食起居自然也在家长的操心范围之内。在巨大压力之下，参赛选手往往寝食难安，所以家长还需安排一些放松活动，如散步、游泳、打乒乓球或是下棋。比赛期间，家长们倾其所能照顾孩子，远离了所有的家庭琐事和工作事务。所有人的注意力都集中于一个目标——赢得比赛。

几轮选拔过后，那些初次参加比赛的家长和学生们逐渐意识到，尽管独奏班数量众多，但最终能达到独奏家地位的小提琴手却是凤毛麟角。通过旁听比赛，这些独奏新人得知了在赛前参加至少一个评委的大师班的重要性。他们也逐渐了解到比赛的最终结果取决于几大因素：评委内部的权力关系、他们师从的评委在该权力结

构中的地位以及这个老师的协商能力。

　　以下这个例子充分体现了独奏家庭的参赛策略，同时也验证了我们对比赛运作方面知识的理解。主人公是12岁的玛利亚，她的父亲是一名小提琴手。为了使孩子获得最大的成功可能，玛利亚的父母给她报了一个评委的大师班。评委会中另一成员是她父亲的好友。第三个评委则是玛利亚父亲多年前的老师。从比赛第一天起，所有家长就都认为玛利亚是冠军的有力竞争者——她集所有的非音乐优势于一身：她拥有一支强有力且人数奇多的后援团（不只她的父母在场，她的弟弟和祖母也到场助阵）；她神情轻松，常与亲友们徜徉于公园之中。此外，尽管选手们被口头禁止参加任一评委成员比赛期间的课程，但她在每天比赛结束后，依然会出席其中两位评委的晚间独奏课（并非同时）。这一点遭到了其他参赛者和家长的强烈指责，因为她的行为已然违反了规定。玛利亚的父母应该很有钱，他们为女儿安排了好几次与钢琴伴奏者进行合练的机会（前文已提到，这是要付费的），而其他所有选手的赛前合练时间都仅限20分钟。玛利亚的演出质量确实提高了，她用一把异常精致的小提琴演奏出了罕见的高水平。紧接她的下一位同组候选人来自俄罗斯，其父母由于旅费昂贵没有陪她来现场。这位参赛者已有两周没有上过小提琴课（这两周正是她的旅途时间），比赛期间她始终与自己在俄罗斯的同班同学呆在一起，没有家长的监督和支持。她在赛前也从未与钢琴伴奏合练过。

　　比赛期间，家长们与形形色色的老师、伴奏者和其他家长进行非正式交谈，试图根据掌握的信息预测比赛结果。冠军大热门玛利亚最终收获亚军，主办方对她的违规行为只字未提。玛利亚的父母

为其努力换来的理想结局感到欣慰。违反比赛规则的也并非只此一家。其他一些家长屡次违背比赛期间不得与评委直接接触的规定，邀请评委小酌几杯或是共进晚餐，以打探自己孩子获胜的几率。

另一方面，这些家长又试图凭借与评委们非一般的关系，来影响比赛的结果。他们时常挂在嘴边的一句话，"关系才是比赛中最重要的元素"。这里提供一个很具代表性的例子，它充分体现了反抗众人皆知的独奏界潜规则所产生的后果。在我对这一比赛进行研究的过程中，只出现过一次家长（他们不是音乐家）公开质疑比赛违规行为的情况。这对父母的孩子名叫娜斯提亚，她成功入围了决赛。决赛中，有一名选手在临上场前最后一分钟更换了自己的表演曲目，这是比赛章程中明令禁止的行为。但这位选手最终不但没有遭到处罚，评委们还把冠军头衔颁给了她。娜斯提亚的父母在比赛结果正式公布时提出异议，但无人响应，于是他们诉诸民事法庭，并赢得了判决。那名违规选手被取消了冠军资格，娜斯提亚因此获得了更高的名次。但娜斯提亚一家的胜利只是暂时的。在那以后，娜斯提亚再未获得参加其他音乐比赛的任何机会。正如许多小提琴学生所说："她在独奏界的名声全毁了。"娜斯提亚自此被排除在独奏比赛之外，因为她的父母破坏了独奏界公认的不成文规则（在独奏教育的最初阶段，这种公然挑战更是少之又少），即参赛者和家长必须顺从并听从评委所做的决定。

那些评委确实为比赛制定了规则，但他们有时也可以授权自己跨越这些条条框框。误解或无视这些基本的潜规则，可能招致独奏界对冒犯者十分严重的制裁。大多数家长经历第一次比赛后就会明白这些规矩。尽管他们和那些经验丰富的参与者都认为独奏比赛

往往牵涉到许多与音乐表演不相关的因素,大多数家长还是决定带孩子来参加这些比赛。他们坚称,独奏圈期望学生参加比赛,这是"进入职业"的一种独特方式。然而在如此激烈的比赛中,胜利只属于极个别人,绝大多数选手只能铩羽而归。因此,家长需承担的另一项主要任务,即帮助孩子坦然面对失败。

年纪小的参赛学生往往把被淘汰视为灾难。在比赛结果公布的那一刻(大多时候,公布地点就是演出大厅),他们伤心的哭泣声与少数晋级者的欢呼声交织在一起。家长们迎接失败的方式各不相同。大多数父母试着安慰孩子,说比赛是被操纵的,"大家都知道这一点"。也有一些家长把失败归咎于准备不充分,或者就是缺乏练习。第一轮比赛进行时,我在走廊上听见一扇房门里传来孩子的尖叫声:"我好累,我精疲力竭了!"我在那等了一会儿,然后看见一个八岁的俄罗斯女孩和她母亲、老师走了出来。接下来几天时间,我悉心观察这个女孩,发现她从早到晚不断地练习,休息时间非常短。被淘汰后,小女孩遭到了母亲的责骂,说她没有好好练琴才会这样提前返回俄罗斯。

有意思的是冠军父母的反应。在比赛结果公布前,他们也表达了普遍的观点,说比赛并不公平,参赛选手的老师与评委的关系、选手与评委的关系是左右比赛结果的关键因素。然而好消息传来后,他们立刻又改口说独奏比赛是公平的,比赛对孩子的成长很有帮助。这些送孩子参加评委大师班的家长得到了回报,他们很满意并庆幸自己为孩子独奏生涯的发展做出了正确的决策。

尽管这类比赛的选手都十分年轻,获胜者还是能借此建立一定的知名度——至少所有的参赛者都记住了他们的名字。通过几轮表

演，所有学生都有所收获，包括调整、适应能力，这是他们能与不同老师合作至关重要的条件；包括怎样利用对他们成长有益的人际网络，这些都是独奏家不可或缺的本领。

这里还有一个值得注意的例子，同样来自上述这场比赛。比赛结束后，一位失意选手的家长找到两位评委，分别询问他们没有选择他家孩子的原因。两位评委的回答不谋而合：这名小提琴手很有天赋，也正在往独奏生涯的正确道路上走，但他有必要更换老师（这两位评委都表达了欢迎他来自己班上学琴的意思[86]）。当家长发现所有决赛选手都是评委的学生时，他们自然领悟到孩子独奏之路最重要因素，当属寻找到一个有力的人际关系网。

十　彼此依赖

在独奏教育的第一阶段，参与者间的关系呈现出一定的特性：老师把自己的时间和知识倾注在他们认为有前途的学生身上，作为回报，学生家长则提供给老师金钱或是其他的家长方服务（parental service）。这些服务包括协助老师策划音乐会、照顾婴儿、起草正式文案和翻译等。老师和学生的合作到达一定程度后，两者就不再仅限于职业合作关系，还有两个家庭之间的交流。如果老师愿意免费给学生加课，便被独奏界视为是对学生潜质和刻苦练琴的最大肯定。一位老师曾在一节免费课程过后告诉他的学生："你知道吗，我的老师杨克列维奇常常对我说，我有两类学生，一类靠付费上课，另一类靠他们的天赋。"当老师认为一个学生达到了可以参赛的水平，他会帮助该学生准备这场重要的演出。这样，老师就把爱徒展示给了其他独奏教师。通过学生的演奏，老师也建立起自己的声誉，参赛学生某种意义上成为了他们的名片。桑德在多萝西·迪蕾的传记中写道："老师只有借助自己成功的学生，才能使自己声名远播。否则，即使是最杰出的音乐教育家，他的名字也只会在音乐圈中为人所知。"[87]

这种相互依赖性尤其体现于那些上世纪90年代移民国外的东欧小提琴老师。他们总在尝试把自己最好的学生带到西欧或美国表演。如果没有"明星学生的输出"，这些老师的教学生涯很容易毁

于一旦，因为他们要在新的移民国家从头开始经营原先多年积累起来的声誉。

年轻演奏者们不仅为老师，也为他们自己带来了名气，这正是其独奏生涯的基石。因此，比赛对于独奏师生而言都是十分关键的时刻。正是在这些小提琴比赛中，独奏界重要的参与者们济济一堂：担任评委的那些著名老师、学生（未来的独奏家）、伴奏者，有时还会有经纪人和指挥到场。在比赛中，老师直接地，或通过自己的学生，与独奏界各成员保持联系。同时，这也是学生学习怎样建立和维护这类关系的绝佳时机，比如，在学生启程去参赛的前一晚，某老师向他最后叮嘱道：

> 替我向 J.（一个比赛评委）问好，他是我的多年好友。你在正式比赛前，先让他看看你的表演。我会打电话给他，说你是我的学生。

这个例子又一次体现了音乐界两个职业人士间的典型关系。这位老师与其同行不仅有着职业上的联系——他们还是多年的好友；这正是独奏界的典型现象。他把学生介绍给某个评委，并告诉爱徒怎样在比赛这个社会舞台上建立与他人的关系。

比赛对"最佳小提琴手"的选择标准并非单单取决于演奏的质量，独奏老师对此毫不掩饰[88]。但有一点值得注意：在我参与观察的六场比赛中，所有决赛选手都是评委成员独奏班或大师班的学生。从参加比赛伊始，独奏学生就意识到演奏质量的高低只构成部分标准，老师的名气也同样重要。他们开始懂得，如果要获得比赛的胜

利，非常关键的一点是与独奏界举足轻重的老师拉近关系。这一评判机制也解释了成为评委对于独奏老师的执教生涯的重要意义——不仅显示了一名老师在独奏圈中的地位，他也能借机推介自己的学生。

在独奏教育的最初阶段，孩子的成长有赖于家长的决策。其日常生活的重点集中在繁重的乐器练习和一个个进度目标上。某种程度上，独奏学生生活在一个由老师和家长搭建的封闭世界里。这种生活方式将一直持续到独奏教育的下一阶段。

菜鸟家长变身内行家长

我们已经看到，独奏教育第一阶段的成功取决于老师与家长的通力合作。只有双方尽力调整自己的期望值和行动，这一合作才可能展开。老师引领家长逐渐认识独奏界。即使是音乐家家长也需要一定的引导，因为他们和绝大多数人一样，从未扮演过独奏学生的家长这一角色。独奏老师指导家长怎样更有效地与其合作，做好他们的助手，以期尽可能快地发展孩子的演奏技艺。对菜鸟家长而言，他们不仅要掌握小提琴知识和如何教导孩子练琴，还需理解独奏界运行的某些规则。然而从菜鸟家长变身内行家长，并不意味着他们掌握了独奏界中的一切。如果家长了解到独奏教育的复杂运行规则，特别是独奏学生即使接受了超过15年的职业训练，其成功几率依然非常低，那么独奏老师的利益就会受到损害。老师不断让家长相信，他们的孩子富有天赋，有希望在独奏界闯出自己的一片天。因而菜鸟家长的社会化，只包括掌握老师传递给他们的信

息。比如，大量的独奏学生、非音乐家家长、甚至包括不大熟知独奏界情况的音乐家家长，都长期蒙在鼓里，不知道如此长期、高强度、排他（接受独奏教育的孩子无法同时学习其他职业知识）并且昂贵的教育换来的是无数失败的结果。如果家长认识到如此残酷的现实，他们必然会觉得独奏之路风险重重，其投资也将大打折扣，这就是独奏老师们长期隐瞒事实的原因。独奏学生的家长们往往全身心扑在孩子身上，全然不顾进入古典乐独奏市场困难重重的大背景，直至孩子从独奏班学成毕业。

你可能会问，那些对音乐界激烈竞争有所耳闻的音乐家父母，为什么也会为孩子不可知的未来做如此大的投资。与独奏界的运作规律相似，这些家长希望凭借自己作为圈内人士已有的知识和关系，使孩子远离失败——如果他们决策正确，孩子的成功率将得到提升和保证。为了实现独奏教育最初阶段的成功，两类家长（音乐家和非音乐家）都需要调整自己的态度以符合老师的期望：音乐家，特别是小提琴手家长，需给予老师充分的决策权和对孩子演奏技艺的发言权，同时他们还要协助老师做好指导孩子练琴的工作；而非音乐家家长则要摒弃希望孩子兼顾常规教育的想法。否则，他们都将被迫给孩子换班，甚至打消让孩子继续接受独奏教育的念头。一位钢琴家母亲向我诉说了她曾作为独奏学生家长的经历：

> 我的儿子上过独奏班，但他没来上多久。他在每节课上都大喊大叫，回家又不肯练琴。他的老师对我说："你的儿子很有天赋，但你得好好管管他。与他的未来相比，你的钢琴事业没那么重要。放弃你的职业管好他吧，

三年后你就会看到他挣的钱足以养活你们全家。"这次谈话后,我带儿子退出了独奏班。他到现在还拉小提琴,不过是作为业余爱好和乐趣,没有尖叫。

第一阶段的完成,是整个独奏教育不可或缺的基石,它取决于父母扮演好独奏学生家长这一角色的能力。在经历了多次冲突和协商之后,这支三方合作的团队开始紧密、顺畅地运行起来——父母熟知自己的角色,老师也知道怎样与家长和学生进行交流。如此默契的合作看起来会长久持续下去,并预示着未来的巨大成功。然而也正是在此时,危机逐渐显现出来……

注释

1 贝克尔在其著作《艺术世界》(Arts World)中具体列出了这一惯例,其中还包括了家长和老师的合作细则。
2 小提琴手把松香涂抹在琴弓上,以获得小提琴发声所必须的摩擦。
3 小提琴调音(Open strings):是指只用右手演奏,左手通常只是放在琴弦上。小提琴手以此来调节琴弓的声音和技法。老师让她的学生当面演示这个动作是很少见的,但玛格特已经与薇拉已合作了几个月,并且玛格特正在调整持琴姿势,特别是右手。
4 音阶(scale):任何音乐系统中对音符从高到低或从低到高的排列。
5 波音(mordent):是乐谱上一种标示装饰音的方式,当乐谱上出现波音符号时,演奏者必须以波音符号标示的音符为主音,快速地顺次演奏主音、高一个(波音)或低一个(逆波音)音及主音一次。
6 斯特劳斯(Anselm Strauss,1992)把老师和学生的关系,比作师傅和学徒之间充满压迫和被压迫的游戏(a game of pressure)。
7 见 Lourie-Sand 2000:95-96
8 文格洛夫(Maxim Vengerov):1974年生于俄罗斯新西伯利亚,现如今是欧洲最著名的小提琴独奏家。
9 职业偶像的作用将在本书中多次被提到,这里我只是先点出这一现象。
10 见 Becker & Carper,1956
11 美国著名小提琴独奏老师多萝西·迪蕾的例子就充分体现了独奏教师举足轻重的地位:"迪蕾不仅是一位出色的小提琴女教师;在长达半个世纪的时间里,她一直拥有强大的幕后影响力;尽管古典乐之外的人对其知之甚少,但在圈内,她的传奇无人不知,无人不晓。"(Loure-Sand,2000:16)
12 见 Schwarz,1983:534
13 鲁杰罗·里奇(Ruggiero Ricci),出生于1918年的美国著名小提琴家。
14 这里列出一些款项:一节60分钟的小提琴课:30-200欧元;一组琴弦(两到四个月必须更换一次):40-150欧元,或更多;一年更换四次弓毛:30-100欧元;一年数次旅行、住宿的费用(很难得出一笔明具体费用,这要一名学生旅途奔波的程度);音乐学校费用:0-1700欧元一年;大师班:400-1500欧元(孩子一年至少参

加两场大师班），大师班学费有时可达几千欧元；舞台服装——女孩子的开销更高些；请一个舞台伴奏，每小时 30 欧元，而家中配有伴奏的学生则可免去这笔开销。

15 对小提琴手而言，光有一把优质的小提琴还不够，琴弓的质量同样重要；其价格从几百到数千欧元不等。

16 基特尔（Kittel），一位琴弓制造师。

17 摘自《音域》（*diapason*）2001 年 2 月期对列宾的专访，第 27 页。

18 这一情况还与古老小提琴及独奏课程的价格不断上涨有关。

19 东欧近年来在政治、经济体制上的剧变，以及独奏界愈发激烈的竞争正改变着老师们的做法。在苏联改革前，最优秀的学生往往能享受免费课程。而现在，这样的情况已经十分罕见，特别是，许多独奏教师都已移民。他们说自己不必免费给学生上课，而且他们也需要赚钱养老。这些老师的年纪大都超过 45 岁，作为移民，他们确实要尽量多赚钱，以弥补损失的时间。欧洲各国在独奏教育上的情况趋近相同——家长需要承担这些课程的费用，独奏教育十分昂贵。

20 我在研究过程中，好几次听到这句话。

21 在一些欧洲国家（法国、意大利、西班牙），常规学校的上课时间持续至下午 4 点半。如果孩子还要在路上花费很多时间，就会与独奏教育所要求的高强度、持续久的乐器练习发生冲突。

22 小提琴演奏基础训练。

23 演奏一支曲子的首项任务。

24 其他一些去普通学校上课的孩子，他们所在国家的学校下午 2 点就放学了。而在十二岁以后，随着小提琴练习时间越来越集中，独奏学生坚持上学的困难越来越大。他们虽然继续在学校注册，但实际上，他们往往缺席学校 3/4 的课程，来接受小提琴教育。

25 记者多洛塔·施瓦茨曼（Dorota Szwarcman）谈到年轻独奏者的音乐家家长的作用时如是描述道："他们知道怎样获得奖学金，怎样进入大师班，怎样组织音乐会。这些家长就好比是孩子们的戏班班主，他们（在音乐世界中）用自己的权威支持孩子。"摘自波兰《直接》（*Wprost*）杂志，2000 年 8 月 6 日刊，杂志编辑部位于华沙。

26 资料来源：法国 Muzzik 频道播出的文格洛夫自传电影（该频道于 2001 年与另一类似频道 Mezzo 合并，取名 Mezzo）。

27 见 Schwarz，1983：360。

28 见 Schwarz，1983：458
29 鲁宾斯坦（Arthur Rubinstein）：1887—1982，20世纪最伟大的钢琴家。——译注
30 见下一章中关于大师班的一个案例。
31 见 Schwartz，1983：534
32 关于美国学生在6年级的学习准备及家长的行为研究，见秦（Chin，2000）富有启发性的论文。
33 这些音乐会由不同协会举办，地点则包括教堂、音乐厅和私人家庭。
34 即该学生要花好几个小时练习演奏乐曲，在进行公开表演前不间断地反复演练。
35 大多数教过亚洲学生的老师都表示，亚洲学生是用功的楷模，他们刻苦练琴，非常听从老师，并按老师的要求去做。一位在韩国工作数年的法国钢琴老师（同时也是一位独奏家），给出了他对于这些学生的看法："他们是世界上最好的学生，盲目听从老师，如果遇到坏老师，这是危险的，这是灾难。但如果遇到好老师，教学效果将取得最佳，特别是在他们小时候。然而有一天，对音乐的演绎问题出现了，因为一个艺术家必须在音乐表演中加入自己的解读。他们没有这方面的能力，但在练习上，他们是最棒的。这很好，棒极了，但同时也有些吓人……"
36 见 Donald Roy，2001
37 Wanda Wilkomirska，生于1929年，书见 J.Rawik，1993：23
38 见 Schwarz，1983：304
39 更多关于小提琴练习的描述，见 Schwarz，1983。
40 比如，参见贝克尔（H.Becker，1964）或库朗容（Ph. Coulangeon，1998，1999）关于爵士乐家的论述；独奏家和老师建立名誉的特殊过程——职业接合（coupling career process），见 Wagner，2006b。
41 莫妮克去年放假时，跟随她的家人去法国南部做了两周的旅行，并去了几个露营地。
42 正如我在研究中指出的（Wagner，2006a），那些侨民学生和持有双重国籍的学生值得注意。这一现象在那些东欧裔老师的班上尤为明显：为了保持教学的高水平，他们常常随自己最好的学生一起移民到西欧。
43 某音乐协会的主席起草了一封推荐信，然后把它夹到了该部门申请住房分配的文件中。
44 这两个例子（法国学生去瑞士接受教育、在法国学琴的瑞士学生）体现了小提琴

教育的复杂性。对于教育地的选择是因人而异的。家长根据自己的判断,为孩子选择他们自认为最好的学习地点。一些人选择在瑞士教琴的老师,另一些则觉得巴黎的独奏教师更好。但他们每周都要赶几百公里的路去上独奏课。

45 见 Izaac Stern & Chaïm Potok,2000
46 见 Milstein & Volkov,1983:13-16
47 这一点,尤见于 7 至 15 岁的孩子。
48 例如,世界上最重要的音乐比赛之一——布鲁塞尔伊丽莎白皇后国际音乐比赛,1937 年至 1980 年间产生的 15 名获胜小提琴手(冠亚军)中,来自前苏联的有 13 人;1980 年至 1997 年间的 10 名小提琴比赛决赛选手中,仅有 2 个俄罗斯人,还有 3 位来自东欧其他国家,由俄罗斯老师指导,其余 5 人都来自亚洲。其他重要的比赛,如巴黎蒂博大赛,20 名大奖获得者中有 10 人来自前苏联,还有一名无国籍选手也在前苏联接受乐器教育。但这项比赛 1987 年至 1997 年间产生的 5 名优胜者中,4 人来自亚洲,还有一位是波兰人。亚洲选手的崛起是一个非常明显的趋势。
49 几乎每场比赛都会刊印信息手册。
50 这个数字可能不止 18%,因为我在采访过程中遇到了许多移民学生,但他们不愿在比赛的官方手册上提及这一点,原因往往是他们特意选择代表某个国家参赛,或者从获奖策略上考虑。
51 多萝西·迪蕾(1917.3.31 堪萨斯—2002.3.24 纽约)是美国著名音乐学校朱莉亚音乐学院的小提琴教师。她的教学方法被认为富有革命性,因而她公认为 20 世纪后期美国最有影响力的小提琴老师。她的学生包括许多 20 世纪后期顶尖的小提琴家——伊扎克·帕尔曼、美岛莉、莎拉·张、林昭亮、娜迦·萨勒诺·索能伯格、奈吉尔·肯尼迪、马克·卡普兰、施洛莫·敏茨和吉尔·沙汉姆等等。同时,她还培养出了许多重要的乐队音乐家和音乐教育专家,如《小提琴基础》(*Basics*)一书的作者西蒙·费舍尔(Simon Fischer)、芝加哥交响乐团首席小提琴手陈慕融(Robert Chen)以及费城交响乐团首席小提琴手大卫·金(David Kim)。她的学生往往能晋升为独奏家、世界顶级乐团的重要小提琴手,并且赢得了大多数世界重要小提琴比赛的冠军。1975 年,美国弦乐教师协会(American String Teacher Association)授予她"艺术家教师奖"。
52 见 Lourie Sand 2000:74-76
53 即并非从机构上属于朱莉亚学院正式独奏班的课程,参加学生年龄普遍小于 17 岁。

第三章 独奏教育的第一阶段

54 这一部分描述的是巴黎、法国其他省、莫斯科、波兰大城市、纽约、费城和维也纳的班级和私人课程。
55 见 Becker，2002
56 见 Mann & Spradley，1975：102
57 见 Monjaret Anne，1996：131
58 在小提琴教室中安放这样一架好钢琴，体现出此地独奏教育享有的良好声誉。通常情况下，最好的钢琴都被放置在钢琴教室，而非小提琴教室中，因为后者中的钢琴只是由伴奏者使用。
59 例外是多萝西·迪蕾的教室——纽约茱莉亚学院530室。（Lourie-Sand，2000：79）
60 看管人这一角色很有趣。学生经常需要找一个地方练琴，由于音响的缘故，他们觉得老师的教室比练习室更好。而看管人此时变得十分关键，他们有权通过一个复杂的保留制度来分配教室，而这取决于学生和他们的关系（有时是经济上的）。由于这一原因，我在几所音乐大学听说看管人是大楼里最重要的人物。
61 包括良好的音响、性能优异的钢琴、足够的练习空间、可以上大课的空间、以及让每个学生都有公开表演的可能。
62 维护不佳或设计不当的钢琴，通常让人难以演奏。
63 是否能在家上课也要考虑到所演奏的乐器。小提琴适于携带，因此不成问题。但钢琴、敲击乐器等就另当别论了。
64 见 Barabara Lourie-Sand，2000：46
65 伊凡是奥尔的学生，所以他在曼哈顿的工作室可能是模仿奥尔的音乐教室所设计的。
66 我这里的"朝代"取的并非是"系谱"（genealogical）之意，而是大师与其学徒在教育上的传承关系，它通过独奏课代代相传。
67 类似的现象出现在贵族和中产阶级家庭中，见贝阿特里克斯。（Béatrix La Wita，1988）
68 见 Anne Monjaret，1999．133
69 见 Joseph Hermanowicz，1998：48
70 学校如今毗邻波将金阶梯和港口，建筑尽管古老旧但依然维护良好，仍由斯托利亚斯基主持工作。他的照片挂在门厅的主楼梯上方，另外一张巨大画像俯瞰着门厅一楼，画像旁还有几张他和一些著名学生的合影。然而最让人感受到其强烈影

响力的地方，是他教琴的一个小礼堂。这里，有关他的照片布满整个教室，从地板直至天花板。照片上的学生包括奥伊斯特拉赫、里赫特、伊莉莎贝塔·吉列尔斯等。照片与歌剧、音乐会公告贴在一起。我们待在学校的五天时间里，教室一角总有一束插在罐子中的鲜花，以一种令人动容的方式向这位民族英雄致敬。

71 摘自《弦乐》杂志（*The Strad*）2000年12月，第111期，第1344页；作者R. Ann Measures。

72 贝克尔（Becker, 2002）展示了爵士乐演出地点对演奏者的影响。

73 见 *Yuri Yankelevitch et L'Ecole Russe du Violin*, 1999: 250

74 杨克列维奇曾经的学生 Arkady Fouter 的口述，摘自 "Y.Yankelevitch et l'Ecole Russe du violon"（1999: 333）。

75 关于音乐能力和乐器练习的发展教育问题，参看杨克列维奇（Yankelewitch, 1983）或朗斯基（Wronski, 1979）的著作。

76 作者为保护采访对象所使用的城市化名。——译注

77 贝拉·巴托克（Béla Bartók），匈牙利作曲家、钢琴家。见霍洛维兹（Horowitz J., 1990: 16）

78 根据《比赛指南》（*Guide de Concours*）一书（1999/2000: 21），"在欧洲，有一些为年纪非常小的音乐学生创设的比赛。大多数此类比赛都在欧洲青年音乐比赛联盟（Union Européenne des concours de musique pour la jeunesse）下注册。这一组织是国际音乐比赛世界联盟（La Fédération mondiale des concours internationaux de musique）的合作伙伴。"

79 比如加拿大冰球国家队就采用类似的选拔方式，参看普帕特（J.Poupart, 1999: 163-179）

80 距法国加来港仅40公里。——译注

81 我这里所阐释的比赛特点，对于独奏教育的最初阶段有着重要作用。我会在本书后面的章节中，相应地讨论到比赛之于独奏教育第二、第三阶段的重要意义。

82 我引用兹纳涅茨基对于"艺术学派"（Art school）的概念定义："艺术学派是一个由当代艺术家及他们后辈的人际关系所联接起来的团体。同时，他们对于美的相近理解和在方法上的相似指导都加强了这份联系。"（Florian Znaniecki, 1937: 510）

83 这类比赛禁忌引发了许多轶事。在一场非常重要的比赛中，一个评委当众质问一位六十多岁的女士（她也是比赛评委），她与一个22岁的参赛者有何关系。她回

第三章 独奏教育的第一阶段 173

答道:"你的下一个问题是我和他有没有上过床吧?"该女士非常气愤,因为提问者认为她在偏袒这位参赛选手。这个片段显示了评委们所受的压力及一些比赛剑拔弩张的气氛。

84 我会在后文涉及这些标准的相对性。
85 除了花样滑冰和体操。
86 评委们的言下之意即是他们能把孩子提高到更出色的水平上。
87 见 Lourie-Sand, 2000: 41
88 见 Wagner, 2006a

第四章
独奏教育的第二阶段

Crisis and Career
Coupling: The Second
Stage of Soloist
Education

一 危机来临

独奏教育的第二阶段始于家长角色的调整。家长作为投资者的角色并未改变，与前一阶段一样，他们继续支付孩子上课及其他教育的费用。那些自己负责组织音乐会的家庭，这时已成为老师所有指令的执行者。而家长最明显的角色变化则与孩子的乐器练习有关：这一阶段，独奏家长停止旁听孩子的独奏课，也不再监督孩子练琴。渐渐长大的学生与家长在练琴方法、独奏教育决策等方面的分歧日益扩大。两者间的第一类矛盾集中在监督练琴上。有意思的是，所有家长都会面临这一问题（音乐家和非音乐家家长都是如此）。这些未来的独奏者们开始反感在家长的监督下练习。如果父母不是小提琴手，孩子便会说"你们对小提琴一窍不通"。就像一名13岁的女孩对她父亲说的，"你连怎么握琴都不知道，所以我不会跟你讨论任何关于演奏的问题"。孩子们不只在家中表达这类希望家长放手的愿望，课上、比赛中也能听到他们的"独立宣言"。在这一阶段中，年轻小提琴手不断强调，他们希望独立起来，自主管理独奏教育。大多数家长都会顺应孩子的想法。一名13岁女孩的母亲与我交谈时，正坐在一家巴黎的咖啡馆里等待女儿下课，咖啡馆就在老师的住所前。她说：

> 现在女儿不许我去听课了，她想一个人去。她说我

什么都不懂——我确实不是搞音乐的,但我在家还能帮帮她啊。但是,哎,你还能想什么呢?她不希望我再出现在课堂上了,就是这样!我只要做好她的司机就足够了。

尽管几乎所有的比赛都远离参赛者的家,但随着选手年龄的增长,陪同孩子参赛的家长越来越少[1]。有的家长即使来到了比赛现场,也不会待在孩子身边,而是更多地与其他家长进行交流。独奏学生开始与家长保持距离,以调整他们与职业偶像的互动。这些原先听话的好好孩子们宣布"我的独奏生涯由我做主"。

这一过程因人而异,那些同时扮演多重角色(伴奏、老师、音乐会组织者)的父母,他们经历的转变就相对小些。安娜塔西娅和萨沙的情况就是如此。他们家庭的所有行动都围绕着孩子的独奏生涯展开,并发挥着经纪人般的作用。安娜塔西娅也抵触她的父亲(同时也是她的小提琴老师),但仅限于对曲子的演绎方面;父女俩共同讨论和协商所有音乐会和比赛事宜。据安娜塔西娅的母亲介绍,父亲对如何让安娜塔西娅全盘接受他们的安排很有一套。安娜塔西娅直到19岁才开始与家长保持距离,因为她要离开家去六百公里远的城里继续她的独奏教育。然而,即使无法再掌控安娜塔西娅的日程安排和练琴质量,她的父母依然远程遥控着孩子的独奏生涯。

对安娜塔西娅一家来说,家长角色的转变来得较晚(其他学生一般从13岁开始就觉得"难以与父母和睦相处")。他们充当的多重角色——家人、老师(安娜塔西娅的母亲是小提琴技艺上的专家,而父亲则专攻乐曲演绎)、音乐会经纪人、教练、练琴和旅行时的

助手——是转变较晚到来的关键原因。

萨沙在他 16 岁时，依然时刻由家长陪伴左右：母亲是他的专属伴奏，在所有音乐会和比赛上与萨沙一起表演。父亲扮演音乐会经纪人的角色，管理他的独奏生涯。在音乐方面，萨沙很小就获得了充分的自由。父母在他 10 岁时就不再对他的乐器练习严加管教，因为他是家里唯一的小提琴手（其他家庭成员都是钢琴手），他自然就成了小提琴方面的"专家"。萨沙与父母长时间的近距离关系，得益于后者在孩子独奏生涯中发挥的职业性作用。萨沙需要与他们密切合作——与母亲一起演出，与父亲一起工作。然而上述两个例子都属例外，大多数学生与家长的关系此时发生了剧变。

危机因素

对大多数学生而言，独奏教育的第二阶段正好撞上他们的青春期，即 13 岁到 19 岁这段时间。老师把这段时期称为"危机阶段"。我将列出造成危机的几大因素。

在这一阶段中，学生们经历着生理和心理上的双重成长。这些变化对于小提琴演奏有着显著影响。他们的手臂和手指更长了，但同时也变得更粗，导致他们暂时性发挥失常。

此外，随着体型增长，他们的小提琴尺寸也需相应地增大——从 1/16（非常罕见）、1/8、1/4、1/2、3/4 和 7/8（罕见）直到演奏 4/4——正常大小的小提琴。独奏学生乐于更换他们的小提琴，因为每一次改变都意味着他们步入了独奏教育的新阶段。另一方面，该变化也会暂时增加演奏的难度，不过这种困难大体上很快就会克

服。这一时期，他们参加的音乐会的数量有所下降，这是独奏界众人皆知的现象。许多20世纪著名的独奏家都经历过大约从14岁到20岁的公共演出荒[2]。

学生在这段时间内时常感到不安。他们发现独奏学生数量众多，但古典乐市场却趋于饱和，因此开始怀疑自己的未来。同时，这些年轻的小提琴手意识到家长所倾注的大量投资和对自己的殷切希望；他们觉得有义务成为一位独奏家，因为父母（及其他家人）希望如此。这种义务感可能导致学生背上沉重的心理包袱，始终感觉自己的水平没有达到家人的期望而产生负罪感。另一个独奏学生们经常提起的困难，是他们在常规教育上的课业压力（指那些参加高中课程的欧洲学生[3]）。

最后一个此时频频出现的障碍是怯场。出于种种原因，多数学生的独奏教育此阶段都过得异常艰难。不用多说，所有独奏学生都在怀疑自己能否继续走下去。不过只有很小一部分学生向我提及放弃的念头。相反，他们加倍努力以找回对乐器原有的熟悉感，追求更高层次的演奏技艺。每个学生经历的危机各有不同，但所有人都表示他们会不时经历一段不安时期，怀疑自己作为一名乐手所接受的教育和日常练习能否修成正果。没有一个学生是例外。他们心中对自己是否该投身小提琴界的疑问愈发浓重，而曾经的那份众星捧月之感，以及因此建立起来的对光辉前程的美好憧憬则开始减弱。我曾与一名21岁的独奏学生交谈：

> S：你的未来规划是什么？
> 目前我没什么规划。我不想到头来只是黄粱一梦。

S：为什么？

因为我的很多同龄人都给自己搭了这么一个空中楼阁；我不知道我是谁，我不知道我自己的价值有多少……可能就一点吧。所以我不会假装自己比别人强多少。

即使是那些经常入围决赛的极少数独奏学生——他们被独奏界视作"冉冉升起的新星，拥有榜样般的职业前景"——也经历过自我怀疑。而对"前神童"们来说，日子就更不好过了。16岁后，他们便失去了人们的特殊待遇。整个社会公众对于"穿着短裤演奏小提琴的"[4]孩子十分宽容，然而一旦神童"长成成人的模样"，这份宽容就消失了。随着周围众人态度的变化，这些原来的小提琴天才对自己的看法也发生了改变。他们从前十分自信，坚信"我演奏得很棒，够得上大师水准"，但此时这股子十足的把握感不复存在了。一个18岁的"前神童"说：

> 在我13岁到15岁时，还没有真正浪费过时间，因为我一直在进步，学了许多曲目。但后来……当我15岁离开第一个老师后，我花了六个月纠正演奏姿势，后来又用了大把时间进行心态调整。过去两年非常困难，我的主要问题是怯场——我过去从没有在任何重要场合紧张过，但那段时间我很害怕自己会碌碌无为，有时甚至紧张得一个音符也演奏不出，止不住地感到自己在退步。好几次我想过放弃，后来整整两个月没碰过小提琴。还好这段困难期快过去了，但我现在还是觉得自己有些脆弱，在众人面

前表演时就会紧张……不再像小时候那样自如了……

对这些"前神童"们来说，要顺利度过困难时期并重拾自信绝非易事。有些学生把这段时间称为"萎靡低潮期"：

> 这是每个独奏学生都会经历的正常现象，但不是每个人都愿启齿。我们觉得自己没用，简直一文不值，再也无法取得进步。我们止步不前是因为我们不好好练琴，因为我们不再拥有自信，因为我们感到自己不行了，因为我们在成长，因为我们厌倦了那么多年每天像疯子般的练琴生活！我们想像其他人一样，看电影、谈恋爱、搞派对！这才是生活！那段时间我在上大师班，十足的萎靡不振。班上有几十个小提琴学生，他们都比我出色。尤其是那个日本女孩，她上课时就坐在我的身边。那真是不堪回首的记忆！我天天睡觉，因为我状态太糟根本无法练琴，而她从早到晚不断地练习，每天超过十小时！我快疯了！我在大师班上无所适从……每个人都会经历这些。有些人放弃了小提琴，另一些坚持了下去……

独奏学生们独自经历这场危机：他们抛开家长，没有人再像过去那样支持他们。他们显得如此脆弱无助，充满自我怀疑，也就不足为奇了。但这份孤独的坚守是十分必要的。父母替他们操心的时代已然过去，是时候由他们自己思考未来的方向，独自做出决定了。

掌管独奏事业——判断父母的选择

独奏学生在第一阶段时的满腔热情，此时已经熄灭。他们怀疑当初走上独奏道路的决定是否正确。一些学生当面批评父母让自己从事如此高难度的职业。在一场国际比赛的赛前排练中，一名选手怒气冲冲地对她母亲说：

> 都是你让我拉小提琴，你根本不知道这有多难！它不像钢琴！我受够了！我没你说的那么好，其他人比我好多了！所以干嘛要我像奴隶般练琴？！

每个独奏学生用自己的方式接管父母之前所做的决定。我观察到五种不同的态度，其中最常见的还是对父母选择的肯定：

> 每个人自己决定是继续练下去，还是放弃。开始时是父母叫练琴就练琴，但现在他们不再时刻陪在身边，我们必须独自做出决定。我们对拉小提琴可能还有热情，也可能已经丧失兴趣，就是这样。那些不想再演奏小提琴的学生选择了退出。说我们有义务练下去是不对的，小时候确实是这样，但现在已经不是了！

然而有些学生的决定并不十分明确。他们只是沿着父母指定的道路先走下去，等待时机成熟再选择自己是否要成为一名独奏者。持这种态度的学生既没有肯定父母的决策，也不放弃独奏教育。除

了继续在独奏班上课，这些学生对未来还有其他的备选方案。如果独奏道路走得不顺，两类选择是他们考虑最多的：在顶尖的大型交响乐团（比如德国爱乐乐团、费城管弦乐团等）或室内乐团供职。

第三种态度——一种罕见的决定——是脱离音乐界。一个学生决定，如果独奏生涯失败，他就要成为一名遗传学研究者。还有个女孩想去研究心理学。对那些谨慎行事的学生而言，其他职业可能不过是自己独奏事业的备胎。如果独奏生涯获得成功，他们自然不会再考虑其他的可能。

第四种态度（同样罕见）可以由以下这个九岁女孩充分诠释，她毫不犹豫地接受了父母为她做的决定：

> 我一直热爱小提琴。我从未经历哪个时刻去思考自己是否要成为职业小提琴家。我的母亲开始时真的很犹豫，因为她知道小提琴非常难学，必须非常严肃、职业地练习才可能演奏得好；如果不好好练琴，就很容易失去对它的兴趣。但我的确从拉小提琴中获得了持续的快乐……我很幸运，有个非常善于鼓励学生的老师。当我后来发现他（这位老师）无法再给我恰当的指导时，我就去寻找其他人。

这位小提琴手代表了小部分从未怀疑过家长决定的独奏学生。大多数人在此阶段需经历的不安和迷茫，在这些学生身上只表现为对演奏技术和教学方法的质疑。他们从未怀疑过自己成为小提琴家的未来。

最后一类态度是孩子强烈抵触家长的决定，直接导致他们放弃

小提琴教育。这在独奏班学生中同样非常少见。

在第二阶段放弃独奏教育的学生们

要找到这些改变职业道路的学生并不容易,因为独奏界把放弃独奏生涯视为失败。这些离开音乐世界的学生,即使"曾在圈中小有名气",独奏界参与者(老师、家长、学生)对他们依然不愿多提。这份集体沉默维护了继续前进者对其独奏生涯的信念;没有信念,行动就失去了动力。而直接采访这些退出者也同样困难。我遇到过三个前独奏学生。第一个放弃了所有的音乐教育,转投计算机科学并完成学业,他有时也会弹弹吉他。我与他的对话是因一名23岁小提琴手的音乐会而起,其中包含了他当初放弃的原因:

> 这是我人生中第一次后悔自己的决定,就是因为今天这场音乐会!他们(小提琴手和钢琴手)太棒了。如果当初坚持下去,我也可以这样出色,这样的想法现在困扰着我。但我从未想过要穷尽一生不断练琴,所以我在13岁时停止了。我的父母没法再迫使我继续下去,两年的争吵和协商真的够了。我练得不够……尽管我似乎就是为小提琴而生的。

不过,终止小提琴教育并不意味着就此与音乐世界绝缘,走上完全不同的职业道路。另一个前独奏学生——乐队指挥与药剂师的儿子——学会了另一种乐器,并在流行/爵士音乐领域工作。从小

提琴独奏改行从事其他类型的音乐演奏是有可能的[5]：

> 我曾经被瓦勒茨基（Warecki）的独奏班（波兰最著名的独奏班）录取，并且是他班上最好的学生之一。学生间激烈竞争这类事我都经历了，但我 14 岁时受够了疯子般的练琴生活。每个人都知道瓦勒茨基对他的学生有多严厉，那种苛刻程度简直难以想象。我不想再过这种课前和课上都战战兢兢的生活了。后来几个朋友和我合伙组了个乐队，我开始尝试弹吉他；然后，这个对我太容易了！音乐自然而然从指间弹出来……完全没问题！所以我告诉自己，"既然有那么多既简单又不用拼命练习的乐器，你再拉小提琴这么难的玩意一定是疯了"。在我爸移居南非几个月后，我放弃小提琴，成为了一名贝斯手。如今，我没有一丝后悔。

第三个前独奏学生如今已在一家医学院学习。他放弃独奏教育是因为练琴压力太大，无法与高中教育相协调。在独奏教育的第二阶段中，怎样同时兼顾练琴与常规教育是一些学生面临的主要问题。

二 去上学还是在家练琴

在此之前，孩子的上学问题都由父母负责操心：他们选择学校类型、安排上学生活等等。然而到了第二阶段，上学问题就由学生自己来定夺了。即便家长给学生报了函授课程，学生还是要对父母的决定做出肯定或否定的判断。一些国家缺乏与独奏训练兼容的教育系统，独奏学生的上学问题就会尤其突出[6]。

在有的西欧国家，独奏学生需要抉择是去普通学校上学还是待在家里，以配合高强度练习。这是第二阶段需要明确做出的决定，因为从中学阶段开始，普通学校的课程将势必与独奏教育冲突。这是一个无法再回头的抉择。如果学生把所有时间化在接受独奏教育上，那他们就失去了再改投其他行业的可能[7]。

事实似乎明摆在那里，独奏学生只有参加函授课程，别无他法。但现实要复杂得多。学生们往往采取两种态度：部分学生肯定父母为他们做的决定，进入函授教育系统学习，全身心投入独奏教育；其他学生则犹豫再三。独奏老师反对除函授课程外的所有选择，并对学生施压，让他们做出"正确"的决定。

大多数独奏学生尽可能缩短常规学习所占的时间。一些学生表示，选择何种类型的学校由他们自己决定：

> 我的父母也是音乐家，他们对这个问题非常清楚。

> 当我进入巴黎音乐学院时，我对他们说我想退学，在家好好练琴，所以只准备报一个函授班学习。他们不赞同我的想法，觉得我退学的年纪太小了。但我说：我得从早上 8 点练到 12 点，再从下午 2 点练到 5 点。我对练琴充满动力，不想再去学校上学了。所以学习问题最后是我自己拿的主意。

这位受访者在 13 岁时就退学在家学习函授课程，16 岁结束了所有的常规教育，但她没有取得法国中学毕业会考证书。不用上学节省下了大把时间，这是选择函授课程的最大好处。另一个获得中学毕业会考数学（理科）证书的学生（其父母都是数学家兼音乐爱好者）则说：

> 我一直喜欢拉小提琴。自从发现一个人必须赚钱才能生存，我觉得自己不是非得成为独奏家，做个小提琴手也不错。我以后可以在乐队里演奏，也可以教人拉琴。我选择函授课程，它节省了我许多时间。我参加的是数学领域的考试[8]，因为数学对我来说很容易！另外，我没花很多精力准备这场考试，我在理科方面有很多技巧。

不过，选择函授学校并不一定意味着对独奏道路执着的信念和全身心的投入。对那些擅长某一学科的独奏学生而言，如果获得中学毕业会考相关学科的证书，他们就多了一个除音乐之外的其他选择。下面这位小提琴手就是如此：

即使住在巴黎，有那么多为艺术生开设的特别学校，我也从没去那里上过学，因为他们要让你参加 F11 考试（音乐专业考试）。可这考试不合我的胃口，好吧，是的，我是学音乐的。但如果我不能成为独奏家——这才是我想要的，我哪天说不定就改行干别的了。我对科学很感兴趣，特别是微生物和遗传学，所以我想报考中学毕业会考生物卷。但我每天要练琴七八个小时，根本没时间去高中读书。所以从六年级开始，我参加了函授学校。

另一种少见的做法是坚持上学，直到获得中学毕业会考的证书。采用这种方案的学生必须对练琴进度做出调整，以适应学校的课程安排。比如以下这位法国学生，尽管她对小提琴独奏充满感情，但还是想完成全日制教育系统的学习：

当我试图兼顾两者时，练琴和学习都变得很难。许多人问我是怎么做到的，是的，这真的挺困难。但我动作很快，每天先快速完成学校的作业，然后就开始练琴。那时我在马赛的一所全日制学校读书，我从没去特别的音乐学校上过学，因为在马赛，这些学校都和音乐学院有合作，但我不适合音乐学院——我的老师住在五百公里远的地方。我也喜欢文学，希望能获得中学毕业会考文学卷的证书。我母亲也说我十二三岁时就有大把空闲的下午时光不是什么好事[9]。上学对我练琴从来不是什么障碍。在会考这一年，我同时进行着高强度的乐器练习，因为吕博夫女

士开始给我上独奏课了。我做事很有动力，而且学校的功课对我来说挺简单的。我选择了会考的文科卷，因为理科不是我的菜；这是可能做到的，上学从没有占据我许多时间。然后我17岁就通过了考试，比一般人还提早了一年，因为我跳过了二年级。这真是合算。拿到证书后，我终于可以自由练琴了，这就是我的主要目标：为了有更多时间练琴，早日完成学业。

这个罕见的例子并不能说明，上学的独奏学生缺乏对其职业投入的决心。在该案例中，有两个重要的影响因素：首先，这位学生母亲的职业是学校老师，因此可以安排好女儿的学习生活，在她需要外出参加比赛时与学校方面打好招呼；另外，她两个参加函授课程的哥哥没能完成中学教育，让母亲觉得问题正是函授学校缺乏对学生的有效监督。然而，参加函授学校有时并非出于自愿，而是被逼无奈的决定，比如下面这位移民学生：

> 我在法国学校里遇到很多问题，因为从入学第一天起，我就已经落后好大一截了。我语言不通，我的父母也是，没人可以帮助我。班上同学的年纪也都比我小，而且我还老是因为演出和练琴的关系缺课。所以我父亲给我报了个函授班，但难度还是太大了，我越来越跟不上。可演出还在变多，于是，我只是在一家函授学校注册，以证明自己还在上学，但其实我花在学习上的精力很少。

这名学生连小学都没念完，移民因素在独奏学生上学问题中的重要影响可见一斑。最后，还有部分学生不愿放弃与同龄人在一起的学校生活，因此拒绝接受函授课程。结果，他们选择去音乐学校上学。马里恩就是如此，她母亲向我讲述了她的情况：

> 我一直希望她参加函授学校，雷吉纳老师也这么说。我觉得布莱恩学校就很不错，他们有优秀的师资，每周上一次课；而且他们认真负责，这正是许多函授学校缺少的。但马里恩根本不听这些，因为她的班级（特色班）气氛很好，她还有自己的朋友等等。她担心，如果自己退学在家，就不会再收到派对邀请了。她这个年纪的孩子把聚会什么的看得特别重。但她的朋友们又不上独奏班，他们只是在音乐学校学小提琴，花在练琴上的时间比马里恩少多了。我等这个学年结束就让她回家，而且我觉得雷吉纳逼我们选择函授课程，否则她要把马里恩赶出独奏班了。

我们可以这样认为，独奏学生与全日制普通学校的关系反映出他们对小提琴独奏职业的投入程度，就如同前一阶段家长与孩子所在学校的联系，体现了他们重视孩子独奏教育的程度。然而现实并不总呈现出这样简单的因果关系。有些学生对独奏事业满怀执着和理想，但依然去普通学校上学；而在选择函授学校的学生中，也不乏踟蹰不决的独奏学子，函授课程恰恰为他们提供了从事其他职业的可能，这另一条道路与独奏教育并行不悖。选择何种教育系统取决于学生的不同情况，比如移民因素，或是像马里恩这样，出于社

交考虑等个人因素,追随朋友们继续在常规学校上学。

向我讲述你的生活,我就告诉你,你的目标价值

对独奏事业的全情投入,必然导致学生独特的生活方式。小提琴课、比赛、音乐会、练琴,以及来自独奏界的某些奖励(比赛奖金、奖学金、"圈中名人"对自己的支持行为),都是构成这一生活方式的重要元素。独奏学生从很小年纪便开始成为职业独奏圈中的一员。正如贝克尔和斯特劳斯在他们对各种职业的研究中所指出的,这种早熟的职业参与十分重要。两位作者以小提琴手为例,阐述了这一参与的重要性。[10]

独奏学生很早就走上了由大人明确规划好的职业道路。当意外降临,打破了他们的日常生活,其独特的生活方式便淋漓尽致地展现出来:

> 我的手需要做一次手术,这本不是什么很严重的事。但我突然意识到自己无事可做了!每天不用练六个小时琴、没有小提琴课、没有和钢琴师的排练、没有旅途的奔波。我发觉自己度日如年,掐指算着还要熬过多少天这样无所事事的日子,而不是庆幸终于有这么大把的空闲时间,可以像同龄人那样正常生活——看电影或是聚会。我吓坏了,我该怎么生活?两个月没有小提琴的日子,我会闷死的!我会失去原有的一切!

这些少有的突发状况，让独奏学生们意识到自己已然在小提琴上投注了多少心血。他们的生活与同龄人截然不同，大多数青少年学生除了学习外，都享受着运动、交友、早恋等丰富生活的愉悦。

　　而这些年轻的小提琴手呢？在独奏教育第一阶段，他们生活在家长和老师共同搭建起的狭小生活圈子里。如今，他们改造着这个生活圈，开始疏远父母，但依然与世隔离。在老师的支持和引导下，他们继续走在小提琴独奏这条独特的职业道路上。独奏学生们开始将老师视为楷模，并相信这项他们如此熟悉、如此倾情投入的事业，确实是为自己存在的。他们把独奏大师视为奋斗目标，因为大师们完美地走通了这条充满荆棘的独奏之路。

三　独奏教师及其班级

一种模式，多种实践方式

独奏界一个非常有趣又十分重要的现象，即独奏老师的教学模式，它直接影响着师生关系。

每个独奏大师都有自己的教学风格，他们与学生的关系也因此迥然不同。这里先考察独奏界普遍认同的"理想"教学模式，然后再呈现几个模式的"变体"。这些对独奏老师教学风格的分析将组成后文分析师生关系的框架。

理想模式通常出现在那些称颂性叙述中，比如某独奏家的传记，或是某个学生说起自己的独奏恩师。他们往往会用到"家庭"这个词，比如：

> 杨克列维奇的班级就像个其乐融融、大伙共同工作的大家庭。伴奏师也是班上真正的一员，并得到众人的尊重。即使学生完成独奏教育离开了班级，杨克列维奇也不会与他们中断联系。他一直都是学生们生活中的良师益友。[11]

这一家庭特征在其他几种特殊教班级（体育和戏剧团队）中也普遍存在。独奏老师在班中承担着家族领袖的角色。他们言传身教，以具体行为教导学生，这一点也与家庭教育相似。此外，独奏班上的学生年龄参差不齐，整个班级就像一个大家庭（普通学校和音乐学校的乐器班很少有这种情况，学生基本都按不同年级分班）。除了练琴，独奏班同学还在一起度过了大把时间。有时，他们共同住在一间宿舍里，远离家人；他们的父母可能不在这个城市，甚至与他们分处不同国家。此外，老师每周要在学校和自己家中给学生们上好几次课，一个家庭般的独奏小团体日渐形成。

在回忆中，杨克列维奇的弟子强调了独奏班"共同工作"的特征。从这一点看，独奏班级与一般家庭概念有所不同。在西方主流社会（特别是欧洲），家庭的运行并不是围绕工作展开的。但这一区别并不妨碍独奏师生共同努力以达到他们的主要目标——通过乐器练习使学生获得更高水平的演奏技艺。而最后一个独奏班特点——许多独奏老师也对此津津乐道——是学生完成学业后，依然与老师保持着长久联系。老师介入年轻独奏者的生活，不仅提升了独奏班的"家庭"形象，更将其与普通的小提琴班区分开来。

然而学生和家长并不认为独奏班如此团结和睦。老师、学生、家长的三方争执来源于班中的等级差别。如果说老师喜欢用"家庭"来形容他们的班级，那么学生和家长的表达就截然不同了——比如军队的"军营"，或是"网络"等。独奏学生经常提及班级的"气氛"问题，正好是了解某独奏班成员真实关系的好机会。事实上，学生或家长间的交流也常常涉及"班级气氛"这一话题。

经历独奏教育———一些描述

独奏老师异口同声地用"家庭"来比喻独奏班。不少学生对此的描述也惊人一致,但他们也声称老师按自己的喜好和风格随意塑造独奏班,并主导着师生关系;因此,各独奏班的差异主要来自老师这个重要人物。学生们的描述涉及老师的教学方法和种种行为,包括教室的装饰布置等。他们把独奏教育的这些方方面面都归为"班级气氛"。

接下来将通过一些课堂案例,展现独奏课的实际情况与老师们津津乐道的理想模式有着怎样的差距,而老师不同的课堂风格又对学生的独奏教育产生了怎样的影响。

剧院型课堂[12]

第一类独奏班很符合许多人(包括音乐界人士)对艺术教育的期待。上课教师都是在小提琴界享有声誉的大师[13]。他们在观众的注视下给学生上课,因此非常照顾公众的反应,并竭力迎合他们。

上课过程中,大师一直面向观众,时而与他们交谈,时而向公众解释自己的教学方法。他们在舞台上走来走去,时而演奏自己的小提琴作为示范。然后,他们手把手地教学生动作——有时也会与学生对话,并做出很显眼的姿势,好让观众看清舞台上的每一幕。

我观察了好几次鲍里斯[14]的大师课。他非常注意形象,不仅喜欢展示其高超的演奏技艺,还很愿意向大家证明自己掌握了多国语言。课间休息时,鲍里斯会向每个观众询问到场的原因[15]。上课过程中,他有时还指向观众,寻求在场者的意见。一位以色列老师来听

他上课,但不懂俄语,于是鲍里斯把他一部分的评论和建议翻译成德语说给该老师听(这位以色列老师通晓德语)。他把每句话翻译完后,还加上一定的解释,并问我:"你跟得上我吗?你是否需要翻译?"他说这些话时总带着戏剧性的夸张表情。如果学生无法纠正原先的错误,鲍里斯会变得很暴躁。一次,他跺着脚大叫道:"不,不!不是这样的。你得这样(他示范了一遍),我告诉过你!"而他一旦感到满意,便露出微笑,恭喜学生掌握了要领,并说些鼓励的话。

对老一辈小提琴大师独奏课的描述也与上述情形相似。杨克列维奇的伴奏师以杰夫斯卡娅(N. Ijevskaïa)曾说:

> 和所有艺术家一样,他(杨克列维奇)热爱观众,很享受与天赋异禀的学生们一起在坐满观众的教室里练琴。如果一首曲子被演绎得特别完美,他就会看一眼观众,期待读出这美妙音乐所激发的感情;这一眼就好像是在说:很棒,不是吗?[16]

这类独奏老师的课堂某种意义上就像是剧场。大师在表演厅里搭起舞台,以配合自己的教学艺术。学生参与到这一环境中,他们开始熟悉舞台表演,开始习惯在观众的注视下演奏小提琴。这种上课方式对学生们的演奏产生了巨大的影响。

毕业多年、已赫赫有名的杨克列维奇的学生们,把当年的独奏课描述为充满愉悦和快乐的时光:

杨克列维奇非常关注学生的演奏，甚至到了忘我的境界。每堂课都是一场盛典。如此特别的课堂气氛感染了每个学生，他们用自己独特的方式演奏着小提琴。[17]

然而年轻独奏学生的看法则截然不同。对学生而言，与大师合作、参加大师的独奏班并在众目睽睽下表演，就是把自己的演奏水平置于任由众人评判的境地之中。他们非常担心自己技艺欠佳，因此在公开课前拼命练琴。同时，老师演戏似的夸张动作和个性也给他们留下了深刻的印象。

在那样的环境下演奏真不容易。我仿佛置身于剧院里，由老师领衔主演这出秀！音乐厅里几乎坐满了人，还常常有电视台来拍摄这样的大师课。老师在舞台上踱来踱去，做出各种各样显眼的动作。这就是一场秀！比如，上周他对坐在我前面的学生说："这是怎么了？难道西乌克兰的人都拉琴不着调吗？"他最后又加了一句："等你调整好了再回来。"之后，就突然轮到我演奏那首奏鸣曲了。我需要放松下来，但在他，在这位全世界最重要的小提琴家面前演奏真的很难，而且还面对着那么多观众。这哪是小提琴课啊！我突然听见他说"放松孩子"，然后他向我示范该怎么拉这首曲子。他说话时身子一半对着观众，一半朝向我。然后，当我演奏得还不赖时，他那骄傲的神情就好像是自己在拉小提琴似的。

另一方面，独奏大师通过这种教学风格，使学生更充分地做好进入成人职业生涯的准备。几乎所有老师都要求学生立刻纠正原先的问题（并且是在观众面前），这促使他们能更好地控制自己和自己手中的乐器。这类独奏课也对学生参加音乐比赛很有益处，因为在经历了"剧院型课堂"的洗礼后，他们对公开演出和比赛有了更强的适应能力。

办公室型课堂

我只在两位独奏老师那里观察到这种教学风格，将它命名为"办公室型课堂"。这类独奏课与先前的"剧院型课堂"截然相反，没有老师的倾情投入，没有舞台，也没有对观众的特殊照顾。主导"办公室型课堂"的老师显得缺乏激情，只是重复、机械地教导学生完成动作，课堂气氛非常沉闷。一位43岁、以严谨踏实著称的老师就让我感受了一回这样的独奏课。他班上的学生都希望整个学年接受有规律的小提琴辅导。尽管这类课程对外开放，但前来旁听的观众却寥寥无几。这位老师的上课语调乏善可陈，我从未见他做出过大幅度的动作，他也从不面向观众（通常每节课仅有一个旁听者）。上课期间，他在椅子上坐着，把小提琴放在自己膝盖上，就这样向学生面授机宜。他总是准点下课，从不拖堂。除了演奏的曲子有所不同，每个过去、现在的学生在他的眼里好像都是一样的——他以几乎相同的方式对待每一个人。有些学生觉得这样的独奏课枯燥无聊：

这里什么都是一样的：指法、他的声音、他对每个学生的态度。但好处是上课时间很规律，我想这就是为什么还有好学生来上他的课。但我们好闷啊……这不是什么好的练琴气氛。

这份上课的枯燥感似乎是音乐精英界的例外，但这位老师仍是其中的一分子。他的学生在小提琴比赛中有所斩获，不过就我参与观察的这段时间看，没有学生获得梦寐以求的冠军。如果独奏学生是因为"严谨踏实"慕名来上他的课，那么大多数不久便离开了。因为据学生们介绍，这样缺乏鼓励和动力的小提琴课，是独奏教育的大忌。

自助餐厅型课堂

我还观察到一种与上述两类课堂形式都有所不同的独奏课，其气氛更像是大学的自助餐厅——一个弥漫着咖啡和点心香气的社交场所。这种独奏课的教室门常常敞开着，人们进进出出，互相交谈。待在教室里的人要么是来学琴的，要么是来旁听某一节课的。学生说这样的课堂气氛轻松自如，但也有些过于马虎，因为老是有人打断进来。学生们甚至都不知道一节课开始的确切时间，因为大师（一位六十多岁的女士）告诉他们"稍微晚些到，我们看情况"。据她的助手（曾经是她的学生）介绍，这位老师上课时经常被打断，特别是手机铃声。这样的学习环境当然不利于学琴，学生抱怨老师对这些课程不够专注。

> 有时……不是有时,是经常会有人开门进来跟老师打招呼,还跟她聊天。于是乎,我们都呆坐在那里……简直就像阿拉伯国家的露天市场[18]!而且你一天得来好几次,这种情况下,你就会变成那个打断别人上课的人,因为老是要问别人你的课到底什么时候开始。实际上,这些课从来没准时开始过!想好好练琴非常难,即使这很酷。挺遗憾的,因为她(这位老师)给出的建议其实不错……当然是在她有这心情给出建议时……

尽管几乎所有学生都抱怨她的课程组织不力,但这位老师依然能留住不少学生,因为他们看重她光辉的过去和独奏界女强人的地位。然而,这种"很酷"的上课方式只能短暂吸引学生;等新鲜劲过去,许多学生都选择了退课。据一些该课程参与者介绍,这样的独奏班并非罕见。在轻松的表面之下,学生实际上持续感受着压力。

许多学生告诉我,他们面临的主要问题并不在于课程本身。一旦置身课堂,学生就能充分领略大师精湛的教学水平和演奏技艺,再加上她的现场监督指导以及众多的在场观众,这些都对他们的独奏教育十分有益。但问题是,这位处于职业生涯末期的老教师招收学生的数量超过了她课程计划所允许的范围——许多著名的音乐老师也会这样做。课程计划是由该老师所在的一所著名音乐学校制定的,但她不断招收比限定名额更多的学生进入班级。为了保住自己在班上的一席之地,学生们需要懂得人情世故,并与其他学生和家长展开有效的协商。这些协商绝非易事,而且隔三差五就要进行

一次。经常有学生发现自己的位置被抢占了，因为其他学生和家长通过直接或间接的方法提前预定了班上的名额。几个学生抱怨道："每节课都要抢位子，简直就像在打仗。课堂气氛紧张极了。"

上述案例不仅体现了老师如何左右着"班级气氛"，我们还可以从中看到这一气氛（这位老师的名气总是让新来者趋之若鹜）及老师的课程组织所造成的影响：尽管课堂气氛良好轻松，师生关系也很融洽，但还是有不少人因为学生间如此激烈的名额竞争，选择退出这个班级。

竞赛型课堂

与高水平运动员大赛前的训练相似，独奏班上从不讳言竞争。在我观察到的第四类独奏课堂中，老师不断比较各个学生的表现，不仅如此，还以过去的优秀学生为标杆，衡量纵向的差距。在一堂课上，我好几次听到老师对学生说："在你这么大时，弗拉西斯卡已经能够演奏帕格尼尼的第 24 随想曲了。哦，她演奏得多棒！！"或者，"卡拉跟你差不多大的时候赢得了苏黎世比赛的冠军。她那时才 12 岁，却比 22 岁的小提琴手还要出色！"

与之前我提到过的一些老师"冷静而轻松"的上课方式不同，将教室转变为赛场的独奏教师，对建立什么家庭般的课堂氛围毫无兴趣。学生要在课堂上竭尽所能，证明自己有能力赢得比赛。这类老师对待每个学生的态度大同小异，但会在某些有潜质获胜的学生身上多下些功夫。

课堂同样对公众开放，总会有家长前来旁听（直到孩子进入青

春期)。每节课,学生都会收到明确的目标指示:"你用 1/4 音符演奏第 36 小节,节拍器调在 120 拍。练 15 遍。"或者,"你花两周时间准备好用最高速度演奏这首协奏曲。"(这个学生要准备一首非常重要的曲子,但他之前完全没有练过。老师竟还要求他以作曲者规定的速度来演奏,这通常很难在几天之内实现。)

在"竞赛型课堂"上,老师很少自己示范动作,他们更多的是描述学生需要达到的目标。这一严肃的课堂纪律让人很容易联想到"军队",因而似乎有违独奏教育的初衷——即培养学生的创造力和独立,以符合"艺术家的形象"。

团队型课堂

乍看之下,下面这个独奏课案例似乎与"竞赛型课堂"类似。老师同样向学生灌输竞争意识,但方法有所不同。这类独奏课只见于斯托利亚尔斯基学生们的文字描述。20 世纪初,这位小提琴家在乌克兰敖德萨市同时给数量众多的学生上课,他不但善于鼓励学生,还让他们彼此竞争、取长补短。这些学生中,有的后来成为有名的独奏家(米尔斯坦、奥伊斯特拉赫等),他们评价说斯托利亚尔斯基的班级气氛并不压抑,他们也没有感到束手束脚。

> 斯托利亚尔斯基上课的地点是他自己的公寓,每天都有 10-15 个小孩子前来上课。大师家的四个房间一直都会传出吱呀吱呀的练琴声。他经常让我们一起演奏他挑选的曲子,这些曲子都是适合齐奏的。这样,他就能更好地

管理那么多的学生，同时这也对我们有帮助：通过同时演奏一首曲子，我们可以互相比较，看谁的水平更高。[19]

该作者把他经历过的独奏班称为"音乐集体庄园"（musical kolkhoz）。这一课堂组织形式后来得到铃木教学法的部分继承，以用于同时向多名学生进行小提琴教育。

"炼狱之室"

另一些学生的描述，完善了我对独奏班各组织形式的概括。一位独奏家在说到伊万·加拉米安的课堂时，用"炼狱之室"（torture chamber）来比喻笼罩于他课堂上令人生畏的紧张气氛[20]。事实上，许多独奏老师在上课时都十分威严，不苟言笑，不断向学生施压。学生们因此对独奏课普遍感到恐惧。我好几次看见一些学生当着大家的面，在课前或课堂上害怕地哭泣。一位50岁的钢琴师母亲告诉我，她16岁的儿子经常在小提琴课上突发哮喘：

> 我早就知道原因了。乔尔一上课就会发病，我一直在包里备着喘乐宁。没有药，他根本无法上课。乔尔很怕这个老师。后来我们给他换了个班，他就很少再发作了。

不少家长都为孩子受到的持续压力深感忧虑。他们经常提及这份担忧，却很少狠下心来给孩子更换老师，他们似乎确信这份压力属于独奏教育的一部分。莱奥波德·奥尔[21]的前学生，以教学苛刻

著称的内森·米尔斯坦就证实,独奏老师向学生施压有助于提高他们的演奏质量:

> 老师显得捉摸不定、脾气暴躁是很有必要的。只有这样,学生才会更加努力以避免出丑或是遭到惩罚。说到底,这种生存本能会提高他们的演奏质量。[22]

我观察到,许多独奏教师在其课堂实践中都十分重视向学生施压的必要性。师从一位严厉、苛刻的老师,年轻的小提琴手就能持续经历一种与比赛、考试和音乐会演出相仿的紧张气氛。而这些正是一个音乐精英需要经常要面对的。

理想型课堂

已进入独奏教育最后阶段的学生与我交谈时提及的重要一点,是他们苦苦寻找着能全身心投入独奏课的老师,而之前描述的几类课堂都与他们的期望相差甚远。他们说起一位著名老师的独奏课,他从不缺课,并且对自己的课堂极为投入。这类独奏课可能会拖堂很久,而且中间少有休息。

我观察到一节与之十分接近的独奏课:老师语气缓和、行动友善,嘴角常挂着微笑,看起来心情尚佳。在他的课上,似乎只有老师和学生存在——他不会为了照顾观众情绪而表演起来,或做出夸张的动作。他只静静地观看前面学生的表现;除了老师和正在演奏的学生,课堂上鸦雀无声。只有课间休息时,旁人才被准许向老师

提问。没有人知道这堂课何时结束。老师向新来者解释说：

> 我的课根据需要可长可短，有时五分钟，有时五个小时。如果学生值得我花十个小时的功夫，那这节课就会持续十小时。

这位老师在独奏界相当少见。他上课非常努力，从不因为其他事情（比赛或大师班）而缺课；而有些独奏老师却把这些副业当成自己的主业。他在一所顶尖音乐学校开设独奏班，班上有十名学生从不支付额外的课程费用，即便这位老师给他们加课的时间已超过原计划的四倍。

他班上的学生中，有数名成为了小提琴独奏家，其中三人刚毕业就已颇有名气。有一位学生（现在既是独奏家又是独奏老师）试图效仿自己的恩师，以类似的专注度和课堂形式教导学生。但由于身兼二职本身已相当困难，他的独奏课还是与这位名师相去甚远。

理想与现实的差距

一边是为独奏老师和老一辈学生津津乐道的理想教学模式，一边是当代独奏学生的描述和我亲眼目睹所呈现出的各种课堂实践形式，两者的差距不言自明。造成这一差距的可能解释是独奏教育的结构改变。在上世纪 80 年代左右，随着东欧政局风云突变，那些最为优秀的独奏教师经历工作环境上的改变，其独奏班的运行方式亦发生了变化。现在，这些大师级老师只在少数一些城市教琴，但

他们往往会在不同国家间奔走，每节课的学生数量达到几十人。这种情况下，他们的课堂形式与大师班类似：课程集中（比如每两天一次课）；老师常常缺席，因为他们同时给几个班级上课，并且经常由其助手代课。

在上述所有的课堂形式中，最后一类独奏课与理想模式最为接近——老师非常投入，上课条件极佳，学生因此可以有规律地得到老师认真负责的小提琴指导。究其原因，是因为该老师没有同大多数独奏老师一样同时从事数个教学项目，如在几个城市开设独奏班和大师班课程、帮助学生准备比赛、担任比赛评委等。分散了如此多的精力后，大部分独奏老师自然不可能做好自己的本职工作，给学生上好小提琴课。

四　职业接合过程

为了日后拥有成功的职业生涯，独奏学生必须与老师建立起良好的关系。他们寻找着这样一位"大师"，藉此自己可以得到所有关于演奏艺术的专业知识。通过对一些独奏学生的访谈，似乎可以得出这样的结论——寻求与名师建立关系，正是学生在独奏教育第二阶段的重要目标。这些受访者完全赞同在这一关键阶段师从名师的重要性。其中一个表示：

> 是的，当然！我们需要找到一个可以效法的楷模，否则就可能一事无成。老师的建议是一回事，但有一个可以模仿的对象同样关键。

另一名学生则认为自己的遭遇正是因为当初错失了投入名师麾下的机会：

> 如果父母在我12岁时接受了布里洛夫（一位独奏教师）的邀请，送我去他那上课，那我现在肯定不会处于这个水平境地。说不定我18岁就能参加重要的音乐比赛，甚至进入决赛；但我却没有跟着布里洛夫学琴，以至于到现在还在纠正技术。因为我从14岁开始，已经更换过四

个老师。好吧，我现在终于找到了一个不错的老师，但他们六年前犯了大错，竟然拒绝送我去布里洛夫的班上学琴。真的很可惜，而且这可能给我的独奏生涯带来不可挽回的影响。

学生们需要找到人师，但双方建立关系离不开互动。因此，独奏老师和学生都在这一职业接合的过程中扮演着重要角色。

相互依赖，互惠共赢

职业接合的过程涉及独奏师生双方的互动。对于学生而言，他们进入音乐精英界的社会化显然离不开精英界成员——独奏老师的教育。而老师也有必要与未来的音乐家进行合作，因为他们的主要成就（部分甚至全部）来源于自己的学生。大部分独奏老师已经停止每天六到八小时高强度的乐器练习。因此，他们事业的成功就与学生的独奏生涯紧密相关。

上世纪 90 年代移民国外的东欧小提琴教师尤其体现了这份依赖关系。东欧教师把自己最好的学生视作"名片"，想尽办法把他们带到欧美地区演出。如果没有这些明星学生，老师的教学生涯很可能毁于一旦，因为他们必须在新环境下再次从头开始，而早年苦心经营的名誉只能被抛在原来的祖国。这些独奏教师似乎从不需要接收新学生，因为名师"总是非常繁忙"。但对于独奏世界的近距离观察使我发现，他们尽管看上去不可接近，但其实一直准备着考察新来者，开始一段全新的职业接合。这一职业接合的过程可以分

为三个主要阶段：磨合、积极合作和消极合作，是建立在师生关系之上的奇妙社会化过程。

职业接合中的合作

相互合作是职业接合的基础。这里我使用"合作"一词意在强调，不仅是学生从他们的大师那里学到了知识和技艺，独奏老师也通过与学生合作获得收益——这一点很少为人注意。事实上，独奏教育及其他类型的精英教育[23]，由于其高度的专业性，都建立在两种职业类型——大师和学徒——相互建构的基础之上。

在独奏课堂上，学生收获到的不只是演奏的知识，还与班上的所有同学一起受益于该独奏大师卓越的声誉——即学生所说的自己的"招牌"，老师则称之为学生身上的"大师印记"或"标记"。学生的表演成果即是师生合作的最终产品，它与双方的名誉都休戚相关：如果学生在台上表现优异，该生的成名自不用说，老师的声誉也会进一步得到稳固（或首次建立起来）。正所谓"大师通过自己的学生进行表演"，独奏老师的教学生涯与其学生的独奏道路密不可分。双方的职业前景取决于彼此共同的努力。

五　磨合阶段

架起桥梁

　　磨合过程包括选择合作者及尝试合作两个阶段。当学生找到了看似符合自己要求的老师,并且这位老师也愿接受其来自己班上学琴,两者便就此进入磨合期。在这一过程中,合作双方不断调整彼此的期望值。学生和老师都在观察他们的共同选择能否奏效,对方是否会成为自己的理想搭档。而大师班正是双方进行磨合的理想场所。

　　为了体现不同阶段的师生关系,接下来会描述三堂独奏课。第一堂课的学生还在寻找适合自己的老师——即磨合过程的第一阶段;第二个学生进入了磨合期次阶段,即与老师尝试进行合作;而第三堂课上,师生双方已开始进行积极合作。对这三堂课的细致描绘,将使我们明了独奏界的职业接合过程。

师徒关系

　　通过大师班,独奏学生得以追随在导师左右。对一些学生而言,普通独奏班与大师班的区别与他们的地位有关:一整年(或常

年)都能与大师一起练琴的学生,与只是通过大师班偶尔与大师合作的学生,地位截然不同。下面这些例子对这两类学生都有所涉及:第一个学生只是参加一位大师不定期举办的大师班,第三个学生是这位大师常年的学生,第二个则希望在大师的独奏班上取得一席之地,而她当前还只能通过大师班来与该老师合作。

这三堂课清楚地体现了独奏界的特殊现象。大师在课堂上的所有行为——特别是在公众面前的一举一动——都为独奏教育第二阶段所特有。他以戏剧化的动作扮演着自己的角色,这一点历来是小提琴界的传统,并符合戈夫曼所做的描述:"值得注意的是,在某些情况下戏剧化的夸张动作是无可厚非的。因为这些动作有助于某些核心任务的完成,并且,从传播角度来看,它们也更鲜明生动地传达了表演者所需具备的特点和属性。不管他们扮演的是竞技者、外科医生、小提琴家还是警察,其意义都是如此。这些动作被赋予如此丰富的戏剧化自我表达,使得那些出众的行为者——不管是真实的还是虚构的——在由商家策划出的共同体想象中拥有了特殊的地位。"[24]

在独奏界,这一传统已经被保留多年。接下来提到的大师,便是独奏教学方面的一位著名表演家。他在确保事业获得可观经济收益的同时,也成为了学生们通往独奏界的介绍人。

六 三堂独奏课

这三节课由同一个老师执教，同一个钢琴师伴奏，发生在一天里，上课地点也是相同的。这些相似条件有助于控制其他变量因素，从而更容易对于师生关系本身做出分析。并且三堂课都由我个人观察，也就除去了因测量工具不统一所造成的偏差。

这是 20 世纪末的一个冬天，在某欧洲国家的首都，俄罗斯文化中心，一座 20 世纪初建成的房屋顶楼。当地一所私立音乐学校经常借用这间 40 平米的教室。在这狭小的空间里，挤着一架粗制的钢琴、一些老式条凳、一张桌子和几把椅子。教室一半空间被腾出来，留给站在钢琴边演奏的小提琴手，钢琴旁还有一个乐谱架。在这样的环境中举办大师班是很少见的，因为在欧洲，大师班的上课地点往往选在金碧辉煌的高档场所（如城堡或古老的教堂）。

学生需为每节课（60 分钟）支付 150 欧元。上课日程在开课前一天排定，前来报名的学生都要在进口外侧，面对老师表演一小段曲子。在我结束此次大师班观察两年后，这位大师告诉我，他在一本从不离身的笔记本上记录下那些前来报名的学生所演奏的曲目、难度及其他评语，但记录对象只包括他认为具有独奏潜质的学生。因此，这本笔记本自然成为了学生相互交流时的保留话题。由于这位老师在独奏界的地位举足轻重，所以，如果名字能出现在他的笔记本上，那就是对该学生潜质的极大肯定。

这位 55 岁的大师名叫安德烈,出生于俄罗斯,但已在德国居住多年。这天早晨,他与往常一样身着西装和白衬衫,系着领带。安德烈体形保持得不错,说话语速快,且嗓音洪亮,配以敏捷、富有表现力的动作,给人以做事雷厉风行的印象。随他一起走进教室的还有 45 岁的艾娃,他的伴奏师。

和安德烈一样,艾娃也来自莫斯科,现居德国。她已经与安德烈一起工作了数年。上课期间,她几乎一直坐在钢琴前。当有学生上台表演时,她便给其伴奏。前来旁听的观众并不多,这对于如此高级别的大师班而言实属罕见[25]。安德烈还有一名 35 岁的女助手,不断记录着他上课期间做出的评价和建议。

每节课,轮到的学生都在家人陪同下进入教室,接受大师辅导。我要描述的这三位学生中,只有第一个学生独自前来上课,第二个小提琴手由她的母亲和姑姑陪伴,第三个则与其阿姨一起进入课堂。我以音乐老师和社会学家[26]的身份和其他观众坐在一起,不断做着笔记,这倒也符合现场的气氛。通常情况下,参加大师班的学生都会旁听其他人的课程。但由于这场大师班条件方面的限制,加之缺乏宣传,观众席上人数寥寥。并且,除了参加大师班的学生之外,所有观众还需支付半天 15 欧元的旁听费。

第一节课——10 点

第一位学生名叫艾琳娜,现年 18 岁。她出生在保加利亚,现居奥地利。课后我才得知,这已是她第三次来参加安德烈的大师班。艾琳娜提前 10 分钟来到教室,打开小提琴盒、给小提琴调音

完毕后，她把琴放在桌子上，然后开始安装摄像机[27]。9点55分，艾娃来到钢琴前，并喝了些水。三分钟后，安德烈小跑着进入教室。他脱掉外套，向在座各位致意，然后取出自己的小提琴盒放在桌上。他向艾娃解释说自己今天的第一堂课（在他的旅馆里进行）结束得晚了些。安德烈一面浏览着日程表，一面请学生开始。

他用德语对艾琳娜问道："你今天演奏什么曲目？"

"沃克斯曼的《卡门》[28]"，女孩轻声回答。

"好，我听着了……请开始……"

艾琳娜在房间中央站定，开始和着钢琴演奏起来。可从她小提琴响起的第一刻起，安德烈就紧绷着脸，示意他不喜欢艾琳娜的拉琴方式。他用脚步打着拍子，把节奏加快（显然艾琳娜的演奏速度太慢了）。后来他又脱下西装，安静地听完了整首曲子。艾琳娜停下后，安德烈疲惫地低声说道："再来一次！"

这一次，艾琳娜刚奏出几个音，他便打断："不是这样！啦……啦……唔（他哼唱着曲调，并用双手模拟拉琴的姿势）。要这样来！（他尖声说）这是一首西班牙曲子！"

安德烈躁动起来，语速极快地描述着这首曲子的背景：英勇的斗牛士、扣人心弦的斗牛场景、奔放的热恋、卡门的故事……他似乎很讨厌举这些例子。说罢，他又哼唱了一遍这首曲子的旋律，再次用手比划动作，充满激情，语调高昂，看上去非常亢奋。

艾琳娜观察着老师的动作，不时点头示意自己理解了意思。她一举一动都很缓慢，好像丧失了所有的能量。她显然有些被震住了，但同时似乎也预料到课程会朝这样的方向发展。艾琳娜又一次把小提琴架到肩膀上开始演奏。可还没奏出几个音，老师又让她停

下。这次安德烈拿起自己的琴演奏了一段，然后让艾琳娜重复。几分钟后，安德烈又打断她，让她再来一遍。曲子的每一段都这样重复了不下二十次。

这位老师只纠正学生音乐演绎方面的不足，而不管她是否走音，或是技法上的问题。艾琳娜也确实在某些段落上有技术性缺陷，但安德烈只管告诉她应该以怎样的方式演奏。同时，如果艾琳娜练了十分钟还未见起色，他便跳过这段，转入下一段的辅导，并疲倦地说道："你真的还差好多！"这一过程中，钢琴师艾娃跟着师生双方一遍又一遍重复相同段落中的钢琴部分，她看上去也很疲惫。只有当安德烈讲解动作时，她才停下。有时她只用一只手弹奏，尽管曲目要求的是双手弹琴。艾娃望着自己的另一只手，看上去对课程进展并无多大兴趣。有一刻，她突然站起来，点头向安德烈示意后离开了教室。

但辅导还在继续，老师挑出曲子中的小提琴独奏部分让学生练习。五分钟后，艾娃手拿一杯热水回到教室。坐下后，她继续只用左手弹琴，右手托着杯子，直到安德烈拿起小提琴开始演奏《卡门》中很长一段时才把杯子放下。然后艾琳娜开始重复这一大段，期间安德烈跟唱了几小段以给表演注入活力，其他时间则咬着指甲。忽然，艾娃没有跟上小提琴而停了下来；安德烈对她用俄语说道："你最好集中点注意力，免得跟不上。"

"是这女孩跳过了你刚才做改动的那段！"艾娃反驳说。显然，三个人都有些烦躁。于是，安德烈又不耐烦地用德语给学生解释自己的改动，以及一些演奏上的建议。

他的助手此时举手询问"Ruhe[29]"在德语里是什么意思。安德

烈却依旧用德语疲惫地回答"nicht so laut[30]"（这是老师注意力不够集中的表现）。10点40分，下一个学生——一个14岁的女孩——在两位中年妇女的陪伴下走进教室。安德烈向他们报以微笑。他看看表，叹了口气，然后又一次提起小提琴，在钢琴师的伴奏下给艾琳娜做示范。这时教室里的旁听者渐渐多了起来。

突然间，安德烈和艾娃用俄语争吵起来，语气中充满火药味："我叫你弹强奏！"安德烈强硬地说道。

"我就是照着曲谱弹的！这里写着'弱奏'！"艾娃回击说。

风波过后，安德烈试着继续与艾娃合奏，但断断续续重复了三遍。最后他怒气冲冲地把自己的小提琴放回琴盒里，不再向学生讲解曲子的最后部分。等安静下来，安德烈要求艾琳娜再最后完整演奏一遍《卡门》。此时，钢琴师把自己小指上的绑带解开，再重新缠上去（艾娃有咬指甲的习惯，据她说，指甲经常会被咬破并感染）。整堂课都做着笔记的助手此时突然站起来，走上前来看着钢琴师的乐谱。这节课行将结束时，安德烈说道："把音拉准[31]。"

"拨奏时，你一定要放松！"他说这话时语气干巴，一点不友好。然后安德烈又拿出小提琴演奏起来，并用德语混杂着英语，几乎尖叫着向学生再解释了一番。说罢，他躺倒在扶椅上，用德语说道："都清楚了吗？好了，谢谢，请下一位！"

艾琳娜把小提琴收进琴盒里，停止了摄像机。她向老师说"再见"后离开了教室。

这第一堂课可以被划分为几乎相等的三个部分：学生演奏、老师演奏以及他的口头解说。

第二节课——11点

这节课的学生是14岁的西班牙女孩法比奥拉。随她一起前来的有她的母亲和姑姑。法比奥拉的母亲是西班牙人,后来嫁给了一个俄罗斯丈夫,夫妻二人都是小提琴手,现居西班牙。姑姑不通西语,所以两人交流时要把各自的母语翻译成英语。她们穿着高雅,笑容可掬,上课期间既不录像也不做笔记。

法比奥拉还未正式进入安德烈的独奏班学习,她希望通过大师班寻求与安德烈长期合作的可能性。她站在教室中央,看上去一脸专注。法比奥拉演奏的是柴可夫斯基的谐谑圆舞曲。她动作迅速果断,显得比前一个学生更为自信,嘴角还挂着一丝微笑。在她第一演奏遍时,安德烈始终放松地坐在扶椅上静静听,原先紧绷的脸松弛下来,甚至有些喜形于色。

学生停下后,大师用俄语说道:"今天好多了。你的母亲看上去还是不太满意(他这时面向法比奥拉的母亲,微笑着说),不过今天真的进步了很多很多。现在我们可以来解决你音乐演绎上的问题了,这是我第一点评价。第二点,抒情部分好些了,但颤音部分有时还有问题(他走近法比奥拉,指了指乐谱上的一小节),比如这里。韵律还是没有起色,因为你给琴弓分配的力道不对劲,密接和应(stretto)要有所改进。"

法比奥拉的姑姑把老师一部分建议翻成英语,说给母亲听,但后面一些评价就无人翻译了,安德烈这时突然说:"下面这部分谁来翻?你们俩都说俄语,不是吗?"他转向法比奥拉的母亲:"你什么都不明白?不会吧,我看你什么都明白!"他说着就大笑起来,

同时指着乐谱继续上课:"我们昨天练到这里。"然后他握着法比奥拉的左手指,拿起她的琴弓,手把手教她如何拉出颤音。整个过程他一直微笑着:"对了!好多了!西班牙语'好多了'怎么说来着?Mucho? Muskitos?"法比奥拉也忍不住笑起来。

 显然,老师非常享受与这位学生的合作,因为她一听就懂、一懂就会。法比奥拉不停演奏着,忽然安德烈笑着大声说道:"别那么突兀!不要'妈妈看着我了,我就要快些再快些!'"他走到法比奥拉背后,用手移动她的肩膀以纠正演奏姿势——他对上个学生并没有这么做。安德烈直接用英语要求法比奥拉尽量放松些,然后再把这段拉一遍。当她领会了老师的意思后,安德烈继续说道:"好,你现在开始演奏谐谑曲,对……(法比奥拉演奏着)看到吗,你可以做到的!!(他爆发出一阵欢呼)。你母亲每天会监督好你的,让我们拭目以待你的巨大进步吧!"他又笑了起来。他又转用西语:"你手势不错,继续保持!"与上一个学生相同,法比奥拉也需反复练习每一段落,但有所不同的是,安德烈并不怎么打断她,而是在她演奏的同时给予鼓励和建议。所以法比奥拉几乎一直不停地演奏着……

 直到安德烈忽然打断进来,并用德语说道(这感觉就好像他猛然从睡梦中醒来):"这里很糟,乱了乱了!"学生试图纠正之前的问题,而伴奏的钢琴师此时有点跟不上法比奥拉的小提琴[32]。老师很欣赏这次改进:"Muchos buenas(很好)!我西语说得如何(他又用俄语问道)?比你母亲的俄语说得好吧?"法比奥拉没有听懂老师对他说了句西语,所以她对老师的问话一头雾水。"看看,她现在连西语都听不懂了!"安德烈开玩笑说,教室里立刻爆发出一阵

笑声。整节课看上去进展得很顺利。法比奥拉继续演奏着,老师也接着进行指导。"别混音。组织好你的谐谑曲!"安德烈突然把着法比奥拉的右手,给她纠正姿势。女孩"啊"地尖叫了一声,笑着继续演奏下去。

安德烈又用自己的小提琴模仿法比奥拉的动作,再重复演奏了这一段,指导她该如何演绎这一部分(他始终没有开口,只是通过脸部表情示意正确的版本)。然后法比奥拉试图纠正自己的问题,他补充道:"悲伤,你要表现得悲伤……对!这样就更有感染力了!"他同时跟着音乐哼唱起来。"这段渐强部分,你昨天演奏得不错,今天要保持。啊!很好,今天和昨天一样!"他又指着乐谱,从俄语转为英语(到目前为止,安德烈大多数的建议都是用俄语说给法比奥拉听的,法比奥拉的姑姑则把俄语转译为英语说给她的母亲)说道:"你这里有一段钢琴五重奏。"他面向钢琴师,语气轻柔:"艾娃,请你从这里开始好吗?"又帮她指出了钢琴部开始演奏的位置。而后老师打断法比奥拉说:"请你更深沉些。"安德烈此时非常注重学生演奏的细节。法比奥拉在每一段落上都要重复 5-10 遍。当她领悟了老师的意思,或是安德烈判断法比奥拉知道要在课下花更多时间练习某一段落时,他们就进入下一段的操练。

过了一会儿,老师指着乐谱说道:"这里,你需要这样来拉……"他做了一遍示范。突然他大声叫道:"请你在这儿做弹性速度[33]!不要加速……""节奏,节奏!"他用自己的琴弓在桌上打着拍子。法比奥拉持续地演奏着,安德烈围着她时而唱歌,时而跳舞。突然她走调了,老师顿时做出小丑似的鬼脸,表示自己

很郁闷。然后他坐上桌子,示范了这一乐段,边演奏边说:"这里要轻快些,不要像河马般笨重!"进入下一段时他又说:"别这么快。"法比奥拉又重复了一遍,他这一次把头埋进手臂里,遮住耳朵:"啊!半音符。"

12点时,安德烈低头看了看表,简单地说了一句:"非常感谢。"现在轮到下一位学生了。

第三节课——12点

就在法比奥拉的课到点之时,14岁的爱尔兰女孩简走进了教室。她现住德国,就是为了能在安德烈的独奏班上接受小提琴教育。老师的大师班办到哪,她就跟到哪,因为她不想错过安德烈的任何一节小提琴课。简的父亲是一位爱好音乐的富有企业家,因此支付得起女儿昂贵的教育费用。她的姑姑陪伴侄女四处奔波,如今与简一起住在德国。姑姑利用此次来到这一城市的机会,准备给侄女挑一件音乐会演出服。"比起都柏林,这里的衣服又便宜又漂亮。"她说道。简非常从容地在教室中央站定,打开录像机以记录下自己这一堂课的表现。

她从头到尾演奏了尼科莱·帕格尼尼创作的小提琴曲《钟声》。安德烈的教学方法总是先完整听一遍学生的演奏。这一次,他微笑着,不时与助手交流,说他为这个学生感到骄傲,接着让简又完整演奏了一遍。当她进入高难度部分,节奏加快并屡屡犯错时,老师大笑着横躺在桌上,从另一个角度观察学生的表演。老师做着鬼脸,意思这段已经走调了,但看上去依然感到满意。

简的这一遍完成后，安德烈用德语说道："总体不错，但如果你想要达到顶尖水平，我们还要做出更多改进。"然后他开始解释细节，使用各种音乐术语告诉她什么时候该怎样演奏，就像在和一位成人音乐家对话。他大概花了四分钟给出自己的建议，其中只涉及音乐演绎方面的问题。之后，简照着老师的建议分段练习，但她的乐段划分要比前两个学生长得多。

课上到一半，这所私人音乐学校的校长走了进来，递给安德烈一杯热水。与此同时，两个 50 岁的妇女在观众席就座。老师边喝水，边听简的演奏，"好了很多，但你得找到另一种风格。"他站起身并把着学生的肩膀，"不需要很快，但要让它唱出来。"说着，他拿过简的小提琴帮她调音。这是我第一次见到老师在大师班上给学生的小提琴调音。这一做法一般只针对年幼的独奏学生，而在这里，我们也可以读出师生间的亲近关系：毕竟安德烈每周至少给简上三次课，她绝不是大师班上的某个匆匆过客。老师把琴交还给学生后继续解释道："你要学着更有想象力些。"

他们大体上每十分钟解决乐曲中的一分钟。"还不错，但这里别太响！"每次简开始练习，他便走开抿口水喝；而如果他走到一半折了回来，便是又要纠正简的动作："颤音！从你们的爱尔兰口音里到处能听到的颤音哪去了！"安德烈说着就向学生挠痒痒[34]。简咯咯大笑，但没有停下来。老师补充说："你的食指很有问题。"

与这节课前半部分相比，安德烈此时投入了许多。我们发现他对每个细节都很关注，频频纠正学生的问题，甚至连喝口水都顾不上。他全神贯注地听着简的演奏，看上去非常着迷于学生的音乐。他走近钢琴师，用俄语说道："艾娃你看到了吗？她的音乐和个性多

么有激情和张力,听上去就像歌剧《叶甫盖尼·奥涅金》!"

艾娃疲倦地答道:"不,我不知道。"

突然,简战战兢兢地向老师提问——这是我在这个早晨第一次见到学生直接向老师发问(事实上,许多大师班都是这样):"您觉得我这一遍比前面好些了吗?"

安德烈惊呼:"当然啦!这还用问?!"他接过简的琴弓,紧挨着她,用自己的手代替学生的右手,而让她接着用左手在小提琴上演奏。师生两人就这样共用一把琴演奏了一段,安德烈同时说道:"别加速……要慢……"之后,安德烈把琴弓还给简,让她继续独自演奏,并不断纠正她右手的动作。没过多久,安德烈又打断她说:"看我的演示!强奏的重音和'弱音'是不同的(简这一次刻意强调了两者的区别,以告诉老师自己明白了)。非常好!!你现在的表演充满爱尔兰的激情!哦哟,看哪,你的琴弦断了!"简对此竟毫无察觉。为了防止受伤,立刻更换琴弦此时是必须的。在学生换弦的几分钟里,老师终于得空喝上几口水。

简回到教室中央,给小提琴调了音。安德烈立刻拿起自己的琴,边拉边说:"听着,你已经比以前好了一千倍,但还称不上'足够好'。你演奏巴斯克随想曲时也是这个问题。"简不顾老师的琴声继续演奏起来,但她糟糕地走调了。安德烈打断她说道:"现在我们还是听听你的柔板吧。"

简右手持琴,试图单用左手把曲谱放到乐谱架上,却一不小心把它们掉到了地上。安德烈一边替学生收拾起散落一地的琴谱一边说:"你快坐一坐乐谱。"简以为自己德语不佳,误解了老师的意思,于是困惑地看着安德烈,钢琴师艾娃同样感到不解。于是安德烈又

用俄语重复了一遍刚才的话,并做出大幅度的动作,好让简和在场观众明白自己的意思——原来他要学生坐在刚散落的琴谱上。这是一种"迷信",其说法是:"如果一个音乐家不坐一坐被自己不慎掉在地上的乐谱,他以后的音乐会将会很糟糕。"大师的助手表示自己只听说过捡起掉在地上的面包时,要亲吻一下它,以防以后遭遇挨饿的厄运;但从没听过在音乐界还有这么一说。安德烈也很惊讶,因为教室中除了自己,所有人都从未听说过这个传统。

简迅速地在乐谱上坐了一下,立刻站起身开始演奏柔板。此时一个16岁男生走进教室,安德烈用俄语对他说道:"我让你来之前先打电话给我!"显然,闯入者是安德烈独奏班上的一名学生,他手里拿着小提琴盒。"可您的手机关机了!""这很正常,我上课期间当然会把手机关掉!你应该在早上九点前或晚上九点后打给我。你知道的,我现在没法听你演奏。三点以后再回来吧。"他俩对话时,简并没有停下来。她演奏完毕后,老师说道:"好的,最后让我听听结尾部分。"他边说边穿起外套,做好离开的准备。他把小提琴放回琴盒里,关上,对学生结尾段的演绎给出了几句建议。结束整堂课前,安德烈最后嘱咐道:"你得这样练下去。一段时间后,你会提高的!"说罢,他便走出了教室,助手则紧跟其后,再后来是晚到的那个男学生,以及音乐学校校长。简瘫倒在她姑姑的怀里,姑姑在她脸上亲了又亲,重复说着"你太棒了,太棒了"。

以这些课堂观察作为引子,结合其他实证数据,我将在下文展开对独奏师生关系的分析。首先让我们从他们之间的冲突及其起因开始。

七 大师与学生间的冲突

许多师生冲突的发生,都是由双方彼此预期上的差异造成,即一方令另一方在某种程度上感到失望。老师希望独奏学生在公开课上采取适当的态度。对丁这一要求,独奏学生是可以做到的,因为他们在独奏教育最初阶段已开始接受独奏界特定行为和惯例的社会化。

这一社会化结果十分清楚地体现在我所观察的三堂课上:这三个来自不同国家和文化、年纪也并不相仿的学生,在课上的行为却十分相似。尽管她们显然有着不同的性格,但在课堂上几乎都默不作声,明白自己该什么时候演奏、什么时候听老师讲解,并且对老师的礼貌态度也很接近。然而大师的指导对她们各自产生的效果却截然不同,这一点直接决定了富有差异的师生关系。独奏老师往往从三个方面要求学生:一、技术层面,即对小提琴的掌握;二、态度层面,即学生的课堂表现;三、"个性"层面(安德烈对简的评价),即对于乐曲的演绎。而最后一方面则事关学生在舞台上的表现及其未来独奏生涯的前景。

技术要求

独奏老师对学生最基本的要求是能熟练驾驭小提琴。进入独奏

教育第二阶段的学生必须具备非凡的小提琴演奏技艺，许多老师认为"磨练技术主要是第一教育阶段的事"。[35] 对于像安德烈这样的独奏大师，给学生做乐器技术（演奏姿势等）上的指导并不是什么有趣的事。如果从社会学角度，并使用该领域的术语来审视独奏教师的工作，那我们不妨把他们对学生技术层面的辅导称为"脏活"[36]（dirty work）。

尽管技术指导也属于独奏教师的本职工作，但他们视其为低级、无趣的活动。与几乎所有职业一样，独奏老师会让助手分担自己的部分工作。另一方面，对乐曲的精致演绎和对音乐表达的细致打磨才是独奏大师的专长，因而只有上完大师班的独奏学生才能演奏出最为出色的音乐作品。独奏老师声称他们更喜欢从事的是"艺术，而非手工劳动"，而且"独奏老师的真正职责应是音乐方面的"——这种态度相当普遍。不过也有例外：我观察到一位老师，他对学生技术上的指导和音乐演绎方面一样细致。对这类老师而言，解决技术问题是独奏教育各个阶段都不可或缺的部分[37]。

大多数老师都指望来自己班上学琴的学生没有重大的技术"缺陷"，并且拥有较为"固定的演奏姿势"，即他们能熟练掌控小提琴。如果学生在技术方面存在不足，或者说得好听些，与老师期望的演奏技艺尚存差距，他们便没有达到老师的预期和要求。在这种情况下，独奏老师只得先放弃他们的"高级工作"——指导音乐演绎，转而纠正学生的演奏姿势，"改造学生的技术"。这一过程可能会持续数月，既耗时又痛苦，对老师毫无乐趣可言。因此，就如许多其他职业的从业者会对自己的工作安排做出预估，独奏老师在决定一个学生"是否值得"自己对其技术进行纠正前，会预估该学生

的潜质。老师愿意承担纠正学生技术问题的"脏活"的情况有以下这些：首先是学生在自己心目中的地位。上述三名学生的地位各不相同：艾琳娜一年只参加安德烈几次大师课；法比奥拉即将成为安德烈班上的学生，并开始接受他大量的小提琴辅导；简则已经是他独奏班上的学生。因此大师在第一位学生上投入的时间精力和后两者是不同的。第二个因素是对学生潜质的评估：如学生改正错误的速度、"个性"——这一点很适用于预测该学生未来能在独奏界所取得的地位，是评判学生潜质的主要标准。最后一个因素是学生的近期计划，比如是否要参加音乐会或比赛，这也会对老师工作精力的分配产生重要影响，并进一步作用于师生关系。

先前描述的三堂课中，每位学生都处于不同的状态。第一堂课上的艾琳娜只是一个匆匆过客；她反应迟缓，腼腆，又不具备能让安德烈满意的小提琴技术。因此，他并不试图改变艾琳娜的演奏姿势，进行所谓的"技术纠正"[38]。大师只关注她的演绎问题，但由于该学生无法及时做出改进，安德烈又始终处于沮丧情绪中，导致安德烈与钢琴师的合奏反倒占据了这堂课的相当部分，好像这样做能弥补他损失的时间似的。哀声叹气、各种丧气的表情和动作、毫不掩饰地抬手看表，这些都反映出安德烈觉得自己在浪费时间。

第二位学生法比奥拉就得到了大师的技术指导：安德烈教了她一些与技术基础有关的动作，比如如何演奏颤音。他欣然接受了这项工作，因为他能很快收获自己想要的结果。因此，安德烈在进行技术纠正的同时，可以兼顾法比奥拉音乐演绎方面的问题。他之所以如此用心地与法比奥拉合作，正如她母亲告诉我的，是因为她们正计划把法比奥拉送到安德烈的独奏班中上课。所以她正处于一个

地位过渡期——由大师班学生向大师的独奏班学生转变。

按照惯例,新来者需要经历一段技术调整期。在大师班上,安德烈已经开始与法比奥拉展开这方面的工作。他已经为这位准学生制定了计划,因为安德烈独奏班的开课地点正是法比奥拉所居住的城市,这也就意味着她将是班中新来的当地学生。而如果自己的班上有当地学生存在,老师就极有可能享受到当地的私人赞助和公共资源。事实上,法比奥拉也确实在几个月后成为了安德烈的正式学生。

老师对学生的行为要求

第二个影响师生关系的因素是学生行为。在这一点上,独奏班级与全日制小学和中学的普通班级存在很大区别[39]:独奏老师与学生的关系主要是两个个体之间的;而在普通学校里,老师往往把师生关系视为与整个班级学生的总体关系。因此,后者个体间的冲突无法与前者相比。

独奏老师对学生的行为要求与他们是否服从老师的指令密切相关。上一个社会化过程(独奏教育第一阶段)已在学生身上留下了这方面的印记,这一点我们可以从上述三位学生一致的顺从态度中看出。这份表面的言听计从,很容易让独奏外行误以为师生间不存在什么冲突。但事实并非如此。比如老师突然对学生提高嗓门,因为他要求学生演奏弱音部分,结果学生却演奏了强音部分。这一行为在音乐界就会被视作纪律问题。所有独奏学生都能在乐谱上分清楚弱音部和强音部,因此如果没有按老师的要求去做,那便是有意

而为之。这显然有违独奏老师要求学生绝对服从自己意愿的原则。在独奏教育的第二阶段中，学生需要频频听从老师对演奏技术和音乐演绎的要求，因服从问题而引起的师生争执时有发生。一位老师的抱怨就反映了"学生的纪律问题"：

> 我不知道该拿他怎么办。他一点不听我的话：我教他这样演奏，他偏要那样做。我很清楚他什么都明白，但他不再听我的话了。我做学生时，从不敢这样抵触老师。除了听话，我不知道还能怎么做。而他呢，他好像比我更懂得该怎样演奏！我真是拿他没辙了！

然而，独奏学生需要在自信和顺从之间找到平衡。他们得仔细考虑自己的一举一动：既不能显得过于腼腆以至胆怯，但又不能太过放松，给老师留下狂妄之感。此外，学生不光要在课堂上注意自己的行为举止，还需在舞台上接受其他老师对自己态度的检验。一个年轻的独奏老师抱怨自己的学生在一次音乐考试中遭到了其他老师的强烈批评：

> 他们（与她在同一所音乐学校工作的其他教师）对我说，柳巴虽然演奏得很完美，但"过于做作"；说什么她好像在拍电影似的，眼睛一直直视着评委们！所以在评议阶段的十分钟里，他们只纠结于这一点的讨论，全然不顾演奏水平本身。他们完全忘了柳巴还只是一个九岁的小女孩，却已具备超出同龄人三年以上的水平。再说了，在舞

台上显得放松些有什么错吗！对他们来说不是这样的，学生就得有学生的样子，不该表现得像明星一样！伊达·亨德尔（Ida Haendel）这样伟大的独奏家，在表演时总是面对着观众。噢，她能这样做，我的学生就不能吗？！柳巴演奏得非常棒，但评委只给了她15分（满分20分），就因为她的演奏方式"太过成人化"。

也许是因为年纪轻轻缺乏经验，这位不到30岁的独奏教师对于学生应该在舞台上怎样表现自己，持有与多数老师不同的看法。在她看来，演奏本身应是评价独奏学生最为重要、甚至唯一的标准。她的学生柳巴听从了老师的建议，专攻音乐演奏本身，结果却未能博得评委们的芳心。可能是经验不足的关系，这位老师并没有让学生做足准备，来迎合评委对舞台表演者态度上的要求。结果，这名年幼的小提琴手确实吸引了评委们足够多的注意力，却是因为她违反了此类情况下显而易见的行为规则。

老师所期望的学生性格

第三个影响师生关系的方面是学生性格。独奏圈中人所理解的性格包括一个学生在舞台和课堂上，以及在课余时间的一系列行为。老师希望自己的学生有某种"个性"，但又不能在接受独奏教育时显得"太有性格"。我常听到独奏老师这样批评学生："那位演奏起来就好像已经成了独奏家似的，但毕竟还只是个学生。"另一方面，一个学生如果没有鲜明的个性，又会被视为独奏道路上存在

障碍。老师说"没有个性"的学生会使观众昏昏欲睡，因为他们的演奏"平淡无奇"。还有一些老师告诉我，他们认为良好的独奏者性格还包括抗压能力。那些脆弱、敏感的学生很难承受课堂上紧张的师生关系，就如艾琳娜的例子。独奏教师普遍认为，他们无力改变学生的性格。他们可能会在技术层面上，试着去纠正学生的问题。但改变学生"性格"和"个人态度"上的不足，超越了他们的职责。一位老师在某次随意的交谈中对我解释说，他并不负责解决学生的心态问题，或是可能发生的情感脆弱：

> 我可没有时间充当心理治疗师的角色。这个职业竞争残酷，所以你必须坚强。我只负责他们的演奏问题，这一点已经够我忙活了。如果我的学生表现糟糕，我告诉他们得靠自己去纠正。我从不重复第二遍。

独奏学生不该表现出自己心理或情感上的脆弱，因为这一性格弱点与理想的独奏家形象背道而驰——独奏家应该拥有一颗强大的心灵。如果学生流露出脆弱的一面，老师就可能对其失去兴趣，并逐渐疏远。面对敏感、害怕或是过于谦逊的学生——比如艾琳娜，老师会觉得给这样的学生上课是浪费时间。当然，尽管大多数独奏教师都持有这样强势的观点，也有部分老师见解相反：他们认为这些弱点可以随着时间的推移被逐渐克服，比如青春期的性格转变就可能带给学生正面的变化。在拥有了一些别样的人生经历后，学生的秉性自然会发生改变——下面两位男老师就是这样认为的。他们在谈及一位女学生时开玩笑道：

> 这个女孩演奏的样子简直就像个睡美人，浑身上下都冷冰冰的。我真希望她能陷入疯狂的热恋中，这样她就不会再这样中规中矩了。到那时，你将惊叹如此完美的《小提琴卡门幻想曲》会从她的指尖迸发出来！！目前她还缺乏激情，但当她开始与别人做爱时，一定会拥有足够狂野的演奏风格。

师生关系紧张的另一大来由是学生个性太强，老师视之为传授知识的一大障碍。某独奏老师对一名17岁学生的父母说道：

> 你们的孩子非常有天赋，但我无法和他继续合作下去。他太有个性了，从不听我的话。你们知道吗，这对他一点好处都没有，因为他还有许多演奏姿势问题需要纠正。你们的儿子真挺可惜的，如果他能克服这些缺陷，一定能演奏得很棒。但我没法再教下去了，也许他需要找一个更严厉的老师。现在，他甚至连我的课都不来上了。

在态度及性格问题上，每个独奏学生都要竭力迎合老师的期望和要求。学生们必须小心翼翼，既不踏入性格软弱的雷池，也需远离过分张扬的个性。

不对称的师生关系

上述三堂课很好地浓缩了我在田野调查中遇到的各种情形。这

三名学生的课堂行为似乎完全符合独奏界的现行标准。尽管如此,老师与他们各自的关系却迥然不同。从学生一致的服从态度中可以看出,老师是这三堂课上占据主导地位的一方,对她们有着绝对的权威。三名学生都尽量控制自己不露声色,只是默默地回应老师的建议和要求,她们与大师的交流方式仅限于非言语性的谨慎表达。为了更好地理解独奏大师所扮演的角色,我们可以借鉴欧文·戈夫曼关于"表演"一词的说法:"表演可以被定义为某场合下的某个参与者对于其他任何一个参与者从任一方面产生影响的所有行为。如果以这一特定参与者及其表演作为基本参考点,那么我们可以把其他在场、并对该表演发挥一定作用的人称为观众、观察者和参与者。"[40]

通过上课,老师完成了此类表演;学生们则在此过程中配合以适当的行为,扮演好他们自己的角色。这一点很明显地体现在师生间一问一答的交流模式中:老师负责说话和发问,学生则只被动做出回应——即对于大师的指令,他们最好只做不说。在这三堂课中,只有一个学生敢于提出、也仅仅提出了一个问题;另一个学生有一些口头上的回答,但绝大多数时间都在默默演奏。三个学生的行为是如此相似,我们只能通过老师的表现,才能更好地理解安德烈与艾琳娜、法比奥拉和简各自的关系。尽管独奏教育的师生关系似乎也是一个双向互动的过程:老师先提出意见;作为回应,学生接受老师的指导,试图尽可能接近老师的要求;老师再对学生纠正的效果做出是否满意的反应,并直接引出后一系列的指令。因此,学生的行动确实影响到了师生关系。然而这样的互动是不对称的,因为它完全由教师这方主导:他们向学生施以某些特定标准,对此

学生没有选择的余地，只有是否符合这些标准的区别。上述三堂课充分体现了这一互动机制；同时，能与老师取得最好关系的简，正是三者中最能迎合老师期望和要求的学生。

对于师生关系的分析，已有众多研究。但贝克尔关于师生教育关系（pedagogical relationships）的分析似乎与我的研究最为贴近[41]。在贝克尔看来，不同的师生关系来源于老师对学生（客户）的印象与学生实际行为间不断变化着的张力。正是在这一变化中，产生了行动双方（老师和学生）的矛盾。贝克尔称，在公立学校中，老师对学生的印象与现实之差距，与学生的社会出身有关。这一张力体现在学习、服从纪律和道德品质三个方面。

在独奏老师与学生的关系中，社会出身问题似乎并不存在。大多数学生都来自社会背景类似的家庭，且与老师的社会出身也紧密相连。即使有少数出身略有不同的学生，他们也会在独奏教育首阶段中经历职业文化的熏陶，逐渐被同化——在独奏教育过程中，这种文化习得是很有必要的。因此，独奏班中不同的教育关系更源自老师对学生未来生涯的想象与该生现实行为之间的差距。

第一名学生艾琳娜不懂得如何迎合老师的期望。她缺乏"独奏个性"，反应缓慢，这都是独奏老师不愿看到的。独奏教育中老师对学生的三点要求，艾琳娜都没有达到，因此安德烈显得非常不耐烦、焦躁、甚至不够友善，不顾及学生的感受。当艾琳娜演奏时，他大喊大叫，既不尊重学生，也全然不顾自己过激的反应可能造成的伤害。他毫不掩饰自己的不满，因为艾琳娜无法充分理解他的指令，因为他在该学生身上无法展现自己的教学艺术，他在公众面前树立光辉形象的机会被剥夺了。艾琳娜的表现与理想的独奏学生相

距甚远，老师的期望与实际间的张力大到无法调和，于是这位老师无法再继续扮演独奏大师的精英角色。

安德烈失去了对师生关系的掌控。他的说话方式发生改变：他大叫着，语气甚至带有敌意。同时，他改变了自己惯有的面部表情和身体动作，用夸张的手势示意艾琳娜她什么都不懂。另外，安德烈似乎失去了对课堂的绝对掌控权，这让他非常不安：他紧咬指甲的动作只出现在这第一堂课上。这位老师对自己无法顺利工作感到十分不快，他不管不顾地向艾琳娜施压。他变得像暴君一样霸道，比如要她模仿自己完美的演奏。这些行为与小提琴独奏大师的惯有形象是不符合的。

另一名独奏老师盖达莫维奇引用他老师杨克列维奇的话，来解释独奏大师应在多大程度上保持自己的权威形象：

> 尽管杨克列维奇的严厉和不容质疑的说服力是出了名的，但他从不会对学生施加过多的压力。他曾说：我们需要非常谨慎地处理好师生关系。专横跋扈是万万不可的，绝不能要求学生像宠物一样服从于你。相反，他的顺从应该基于对老师建议的认可之上……高压式的教学方法可能有助于提高学生的演奏水平，却无法把他们培养为真正的艺术家。每个学生都有自己的特质，即使他不长于独奏，也可能拥有广博的知识面和视野。所有学生都有权利领略和享受生活，这是独奏教育中最需珍视的。[42]

凭借自身的品质，第二名学生法比奥拉比艾琳娜更为接近独奏

者的标准。安德烈对她的指导非常投入。他松弛下来,更为关注法比奥拉对自己指令所做出的反应。尽管法比奥拉自始至终没有开口说话,但我们很容易从她的专注和热情态度中看出她对这堂课的积极参与。她的能力和潜质激发了老师的兴趣。安德烈知道该如何让法比奥拉明白她有可能取得巨大的进步。他此时的行为方式既允许学生认识自己的能力和潜质,同时也让她意识到老师在这一过程中所扮演的角色,即她的成长最不可或缺的正是这位老师,而不是其他人。

模范独奏老师杨克列维奇的弟子也阐述了这一与安德烈相似的行为逻辑:

> 当我们达到了一开始以为无法企及的高度时,我们会不断激励和加快学生前进的步伐。他们此时逐渐意识到自己的价值和能力,并且给予老师所有的信任。[43]

最后一堂课的进程表明,简是三者中最接近安德烈要求的学生。老师忘我地投入到向学生传授知识的行动中:简以最快的速度——几乎是立刻——将他的指导付诸实践。安德烈的全情投入清楚地体现在他的语调,以及他们一起打磨的每个乐段的长度上。简也是三者中唯一一个整堂课上一刻不停、不断演奏的学生,因为她执行老师的意图毫无困难,这就给了安德烈一种职业成就感。在场观众很容易注意到这富有成效的合作所带来的立竿见影的效果:每个高难度段落都在很短时间里得到了改进。尽管这名学生与老师的个人关系非常紧密——这可以从安德烈向简轻轻呵痒等亲密行为、

时不时爆发的笑声中看出——但课堂的总体气氛却一点也不轻松。这对独奏师生按时完成了任务；通过他们的良性互动和高度集中的注意力，两者的合作收获了丰硕的成果。

在最后一堂课上，安德烈的表现完全符合精英大师的形象，他以独奏界通行的行为准则扮演着独奏大师的角色。他之所以能做到这一点，是因为简相应地做好了独奏学生的本职工作。而当他的合作者无法胜任这一职责时，这位大师会失去其通常的"职业态度"，也就自然偏离了精英大师的形象。师生的公开合作顺利与否，直接影响到双方的关系。独奏老师希望通过得意门生的演奏，反映出自己的教学水平，从而给在场观众留下深刻印象。

独奏学生对于老师的期望

如果说独奏老师对于学生有一定的期望和要求，在心中设定了一个理想学生的标准，那么独奏学生也同样为自己描摹了一幅理想的师生关系图景，试图建立和维护这份师生关系。但独奏教学的理想模式与老师在实践过程中各自不同方式之间，确实存在着差距。学生意识到了这个问题，所以他们常苦苦寻找那个可以与之结成理想关系的独奏老师。

在这一阶段，学生们已经历了数年的小提琴教育，体验过各种各样的师生关系。所以，他们心中也已有了自己所期望的合作模式。大师加拉米安的两个学生就曾对他们的学习时光进行描述[44]：

伊扎克·帕尔曼青少年时期在草山音乐学校[45]度过了八个夏天

的时光,他如今依旧记得当时的情景:

> 我享受在那里的每一分钟。在那样的气氛下,你很容易取得长足的进步。周围每个人都不断练习着,向你展示他们的水平……

然而另一学生阿诺德·斯坦哈特(Arnold Steinhardt,现在是瓜奈里四重奏[Guarneri Quartet]的首席小提琴手)却说:

> 我们天天像奴隶般练琴,太可怕了。你每天从早到晚都在不停练习,他以和尚般的清规戒律要求你。我们每个人都怨声载道,发誓不会再来第二次了。但到头来,大家都会想念在那里的时光。

当被问及"在你看来,独奏老师应该是怎样的",许多小提琴学生都迅速给予了回答。他们几乎不假思索地描绘了自己心目中的理想老师,如此快的反应说明他们平时经常思考这个问题。而事实上,这也是独奏学生间必不可少的话题。在独奏教育的第二阶段,学生和老师能持续合作多长时间,很大程度上取决于师生双方关系的发展和学生逐渐形成的诉求。这里,东欧与西欧不同的独奏教育传统、学生先前的职业教育轨迹、他们的成功与失败、他们和前几任老师的关系、学生所说的"教师性格",共同构成了独奏学生对老师所持的一系列期望。然而,他们如何向老师阐述自己心目中的理想师生关系?这一过程是否能帮助他们找到符合期望标准的

老师[46]？学生到底希望从独奏老师那里获取怎样类型的关系呢？

两种不同独奏教育传统下的师生距离

对于众多学生的采访表明，他们理解两种类型的独奏老师所带来的不同师生关系。这一类型划分与独奏教育的地理位置有关。根据学生的说法，在"东欧传统"中长大的独奏老师和接受"西方传统"独奏教育的老师是不同的。下文这名经历过两种体制的学生对此颇有发言权，在此作为对这个问题进行对比分析的起点。该学生先是在苏联体制下学习——即俄罗斯音乐学派著名传统的延伸[47]，然后又进入法国体制，即西欧教育的一个代表。通过他，我们得以一窥两种独奏教育体制的主要特点，同时也可以走进学生的内心世界，了解他们的主观感受及对于大师的期望：

S：两种教育传统下，大师与他们学徒的关系有何区别？

在亚美尼亚（属于前苏联的一部分，受到俄罗斯音乐教育传统的影响），老师经常把我们置于管控之下。我们每周至少要上两次课。而在这里（法国），每周只有一节课，剩下的时间都由大师的助手与我们合作，我们在这里有更多自我支配的练琴时间。我认为能在法国取得成功的学生都只相信他们自己；而在亚美尼亚，老师会担负起所有的职责。

S：那么，你更喜欢哪种师生关系呢？"俄式"还是

"法式"?

两者折中吧。最重要的是,我不想要"父子"般的师生关系,这是最糟糕的……我只知道有一个例外,是关于奥伊斯特拉赫的。我觉得他是……一个奇才,因为他能同时扮演好老师和父亲的角色……他必须是个心理大师才行。他的儿子由他亲自教琴,但你不能指望每个人都变成大师的儿子!

这段访谈涉及的基本问题是独奏教育第二阶段中,师生双方该保持怎样的距离最为合适。该学生提到的第一种师生关系,来自斯拉夫传统。一位擅长辅导"神童"的老师的介绍证实了这一传统的存在:"每节课前你必须首先问每个学生他们是否准备好了——有没有挨饿或是口渴,是不是拥有好心情。这些问题会困扰音乐学生,使他们的练习效果打折扣。所以老师要在合作开始前先向学生问清楚这些问题。"

斯拉夫教学传统的特点在于老师对学生的细致关怀,以及由此形成的紧密的、超越于音乐教育框架之外的师生关系。这里,我再次引用教师典范——杨克列维奇——的学生们对恩师的描述:

他(杨克列维奇)对于我们而言,是最广泛意义上的老师。他不仅关注我们的小提琴教育,也关心我们遇到的其他问题,并帮助我们去解决。他待我们就像父亲般充满爱意。[48]

他对于学生来说,不仅是良师,更是益友。他关

心你的生活，在困难时刻给予你建议，甚至是经济上的资助。[49]

相比之下，西欧教育传统下的师生关系就要疏远得多：他们在一起的时间并不多，且仅限于音乐合作。在西欧独奏老师看来，学生的个人生活与师生关系毫不相关。我曾访谈过一个从俄罗斯来到法国学琴的16岁女孩，她对于老师态度的失望之情溢于言表。她不仅付不起房租，甚至连吃饭都有困难。我建议她求助于自己的老师，但从她的回答中，我体会到这对师生间的巨大隔阂，以及这名学生多么注意保持这份距离。

> 他一点不在乎我经济上的问题。他只关心这里的"钢琴"部分、那里的"强音"部分。他是艺术家，所以当你来到他的课堂上，你们讨论的问题就仅限于音乐，而不是什么个人麻烦。
>
> S：但你是他最好的学生，而且你的父母都是俄罗斯音乐家。但他们现在无法给予你足够的经济支持了，你老师知道这个情况吗？
>
> 当然知道！他又不是傻子。他每年都去俄罗斯演出，非常清楚那里的情况。但他觉得既然有许多拿奖学金的机会，我就得靠自己。不幸的是，奖学金一年比一年少，现在并非人人都能得到了。但他完全不在乎我来上他的课前有没有吃过东西。

这个学生希望得到现任老师的更多支持，因为她习惯了从前的俄罗斯老师总在每堂课前询问她生活是否一切顺利。她在师生关系普遍较为密切的环境中长大，所以目前的处境让她感到陌生。然而一些来自西方教学传统的老师也会采取与东欧教师相同的做法，比如美国茱莉亚音乐学院的名师多萝西·迪蕾。她曾做过俄罗斯小提琴大师伊万·加拉米安整整二十年的助手，后者向她灌输了不少俄罗斯传统下的师生关系元素。因此，迪蕾也是一位与学生走得很近的独奏教师，她与学生保持着东欧式的师生关系[50]。

独奏学生们能够清楚地辨识并解释这两种师生关系，同时他们也在自己心目中规划出了与老师进行合作的理想模式，对于师生间该保持怎样的距离都有自己的理解。当然，能与自己的老师建立起紧密联系，往往是学生们首先提及的一点，有时甚至是唯一一点：

> 我心目中的理想老师？对我来说，他需要是一个好父亲，我和他就像家人般相处。他可以随时让我们练琴，甚至我们在精神上也是一个统一体。是的，我的理想老师是这样的：他安排好一切，是我精神上的父亲，我们都很敬重他。我不在乎他是否有名气，或者要我们跟着他练习什么。

许多学生都有着类似的观点。一个前法国学生表示，只有脱离了制度语境，师生间才可能出现更亲近、更"有人情味"的关系。与大多数受访学生不同，她从未和任何一名来自东欧的独奏老师合作过很长时间：

> 我认为远离学校制度是很重要的，我更倾向于卢梭式的教育方式：在家里向大师学琴。我们不去音乐学校上学，因为这些组织机构都有所弊病。特别是，我们都接受过这样的全日制教育，现在该脱离这一切了。我们需要和一个独奏老师建立起富有人情味的关系，并得到许多音乐上和人性上的尊重。要成为音乐家，你需要一个大师。

在谈及他们的理想老师时，很少有学生提及他们对老师技术上或音乐层面上的期望，似乎这一点是完全次要的。[51]而以下这个学生是个例外：

> 我心目中的理想老师是一个关注学生、在小提琴技艺上做过许多教学法思考的老师——比如每一个音、琴弓的每个动作、左手的位置等，同时给予我们许多音乐层面上的讲解。这些正是我现在的老师Z女士所欠缺的。在这方面，我认为她做得并不够好。她上课很有趣，但她不会把我们推向极限，来考察我们还有多少余地。

在独奏教育的第二阶段中，学生对于师生关系的期望越发明晰。对一些学生而言，仅仅占据某位大师独奏班上的一席之地并不能让他们满意，他们渴望与自己的老师建立起紧密的私人关系："好问题！一个好的独奏大师应该会主动调整自己来适应学生，而不是与此相反。应该像奥伊斯特拉赫这样。"这个回答十分明确：学生们希望得到的是个性化的、为每个学生量身定制的师生关系。

面对现实，调整期望

每个学生都试图根据心目中的理想标准去寻找与之尽可能接近的老师。正处于独奏教育第二阶段的受访学生中，很少有人对他们与现任老师的关系感到满意[52]。他们的回答大多较为保守，比如：

> 相比之下，我老师的上课次数算是多的。他很少缺席，不像有些独奏班，从来见不到老师的影子。我们班上有些学生看到老师很害怕，但我可不是。面对我，他通常较为平静，但有时也会向我施加些压力。他是个很排他的人，如果你去见其他老师，哪怕是去其他人的大师班上课，他也会十分不高兴。

这个受访学生在六个月后更换了老师。这一例子中，该学生认为"尚属正常"的师生关系的确给他的职业教育带来了一些好处。因此，他不断斟酌着与老师合作下去的利弊。尽管这份师生关系并不让他感到高兴，但他还是坚持了数月。

另有一些已与大师合作了相当长时间的学生，他们描述起这份师生关系并不容易：

> 有时我觉得她（这个老师）很具侵略性，每周频繁给我上课。每节课持续时间不超过两个小时，但一周通常有四五次。她从不事先定好下一节课的时间，总在每堂课结束时才告诉我下一次什么时候上课。有一次，她连续给我

上了 15 天的课，因为我要参加一场比赛。每节课结束后，我都要回家按照她上课时的建议练习。但有时，我希望按自己的节奏练琴。我有种被她压得喘不过气来的感觉，但又没权利浪费时间。我好像就该这样练习……

S：这份"窒息感"有没有困扰你呢？

是又不是。我确实感到一些困扰，但同时，我找她就是为了在这种方式下学琴。尽管我有所抱怨，但它不会妨碍我看到与这位老师合作好的一面，比如我现在这个程度。所以我还是和她保持着合作。

我也找到了一些讲起自己与老师的关系喜形于色的学生，比如这名 21 岁的小提琴手——当然这份津津乐道实属罕见：

他是这个世界上最出色的独奏大师，几乎所有在舞台上表演的独奏家和大型比赛的优胜者都是他的学生。在来他这学琴之前，我对怎样演奏一无所知。是他教会了我一切，我欠他这一切。

学生的期许及其与过往老师的合作经历，帮助他们设定了一系列独奏老师所应具备的理想特点。更换老师，还是继续与现任老师合作，便是现实情况与学生理想模式兼容与否的结果。有趣的是，在独奏教育的最后阶段，学生选择老师的标准与先前我所提到的这些考虑因素有所不同。在第三阶段中，一些受访者表示老师的名气是他们择师时最主要的考虑方面。一名来自波兰并在德国接受教育

的小提琴手说道：

> 当你 24 岁时，你靠的是自己。师从某位老师并不是为了去学些什么，因为你已经知道了该怎样演奏。你去找他们的目的是获得通往舞台的万能钥匙——是足够大的舞台，不是小场面！你得在这个圈子中具有名气。

另一名在欧洲和美国接受教育的同龄小提琴手则说：

> 我选择这位老师是因为她享有世界范围内的声誉。确实，她很少给我上课。我从她那学不到新东西，但这没有任何关系。重要的是，我能在简历中写上我是她的学生。

在独奏教育的两个不同阶段中，学生选择老师时分别采取了不同的标准。在第二阶段，我们可以说，几乎所有的人情因素、技艺和音乐方面的考虑都是重要的；然而到了最后阶段，学生只看重老师的名气，以及某个老师所能带来的人际支持网络[53]。

如果说老师的声誉是独奏教育第三阶段最关键元素，那么它在第二阶段学生的择师过程中同样起着重要的作用。一个师从著名小提琴大师，或在知名独奏班上学琴的独奏界新人，比那些背景默默无闻的学生更有可能取得成功。为了优化合作成果，师生双方需要在技术和名气两个方面都较为匹配——很难想象一位享有很高地位的独奏老师会和某个独奏界的无名小卒进行合作。每位老师都会

对一名学生能否与自己进行职业接合的潜质做出预估。小提琴学生吉诺的例子就体现了这一点。吉诺出生在罗马尼亚一个拥有吉普赛血统的音乐家庭,他同时与两位老师进行合作,我对两人都做了采访。

> 第一位老师现年56岁,出生于俄罗斯,现居法国:"吉诺是个吉普赛人,他会成为一名出色的音乐家。但他不动脑子——他既没有丰富的文化背景作支撑,书义读得不够,所以他演奏靠的只是直觉。这样的演奏方式非常适合萨拉萨蒂[54]的曲子,但他也就只能做到这些了。……而且,他不懂礼数,经常忘记付钱给我,以至逼我去讨债:听着吉诺,你父亲是不是忘记帮你付钱了?他回答:哦是的,我忘了!但他只付给我一部分钱,因为'父亲准备下次再把所有钱付清'。但我很清楚,他的父亲把所有该付的钱都给了他,是吉诺私吞了一部分。好吧……这就是他的个性!"
>
> 另外一位老师则说:"吉诺绝对是天赋异禀的学生,他的演奏方式独一无二。他会学会莫扎特的曲子的,他一定能做到。他现在的进步非常大。"

综上所述,职业接合过程的决定性因素是师生双方的匹配度,即两者在声誉和期望值上必须互相符合。从这一规则出发,安德烈第一堂课的学生艾琳娜与他并不相配。她无法赢得任何一项比赛,也从未在知名独奏班上学琴。同时,行家可以清楚地看到她的年龄

(18岁)已经偏大了,这不利于她进一步提升在独奏圈中的地位。她的独奏前景若要有所起色,只能期待奇迹发生,好让她具备与另两名学生一样迅速的纠正能力。在安德烈看来,艾琳娜没有任何价值。

相比之下,法比奥拉年纪(14岁)要小很多,并且更有天赋——她参加了一些电视节目的录制,在一些年轻组的比赛中进入决赛,并且已在她的祖国小有名气。因此,经过数年刻苦的练习,她是有可能跻身独奏家行列的。

法比奥拉的这堂大师课很好地诠释了她与安德烈在职业接合时期进行相互匹配和适应的过程——什么都还没有尘埃落定,双方都有可能中断合作:法比奥拉尚未进入安德烈的班上学琴,安德烈也并非法比奥拉演出的"招牌",他只是她的大师班教师,而不是全年都为她上课的导师。不过在接下去的一年中,法比奥拉进入安德烈的独奏班,成为了他的正式学生。磨合阶段已经过去,迎接她的是职业接合的下一个阶段——积极合作期。

八　积极合作

拉近距离

此时，大师与其学生进入了职业接合阶段的第二个时期——积极合作期。这一合作只存在于独奏大师与他们先前相中的少数几个爱徒之间，具体形式包括老师愿为这些罕见的天才学生投入额外的时间精力，以及他们开始介入这些学生的职业发展道路。

师生双方不断拉近彼此的距离，为对方倾注一定的心血，共同参与某些项目。按独奏师生的说法，这种密切关系将有助于产生"合作的火花"，"对于优化合作成果至关重要"。针对有些学生，老师们开始变得随叫随到，因为他们知道与这些学生合作可以保证独奏练习必需的工作质量。

杨克列维奇则是个特例，他不像其他独奏教师那样选择性地投入精力：他同样会照顾和支持那些已经不可能成为独奏家的学生。杨克列维奇的助手茵娜·高克曼描述道：

> 兹沃诺夫（杨克列维奇的首批学生之一）的意外是杨克列维奇与学生保持长期联系的一个生动写照。经过测试，兹沃诺夫被莫斯科柴可夫斯基音乐学院录取，开始师

从杨克列维奇。然而好景不长，夏天时他的左手严重受伤，肌腱无法痊愈，不得不放弃小提琴。兹沃诺夫出生于一个莫斯科郊外的工人阶级家庭。当我收到他绝望的来信时，我把这件事告诉了杨克列维奇。二战后，我们遭遇大量因伤致残的人，但杨克列维奇还是把兹沃诺夫请到了莫斯科市中心，克服种种困难，给他安排了一年的理疗和沐浴治疗。杨克列维奇觉得兹沃诺夫有成为优秀小提琴手的能力，所以竭尽所能帮助他重归音乐世界。[55]

大师与某些学生逐渐拉近的距离，使独奏圈中人得以辨别出哪些学生可能享受到特殊待遇。比如，一个老师在家中开设的课程只针对他的明星学生。班上的其他同学都将此视作老师特殊照顾这些"被选中学生"的标志。这种做法将班上学生一分为二，即明星学生和普通学生。这些享有亲近老师特权的学生位于班中等级的顶端，他们对于老师的教学生涯具有更大的潜在价值。正是通过他们，老师才得以巩固优秀独奏教师的名誉。几乎所有学生都希望获得这一特权，努力跻身明星学生的行列，但只有少数几人能享受到老师的特别关注。

高强度的上课节奏

独奏班上不同的上课节奏，基本介于两个极端情况之间：即"紧要关头"和"平常时期"的工作节奏。上课强度取决于是否面临重大项目和该项目的紧迫性。在平常时期，重大项目处于遥远的

将来，并且老师也有充足时间打磨学生的演奏技术，这时的上课节奏相对舒缓，师生双方对新曲目的演练在较无压力的情况下进行[56]。同时，平常时期的上课频率也较低。随着考试、音乐会或比赛的日益临近，独奏老师会逐渐增加额外补课的时间和上课次数，并几乎延长每一堂课。老师逐渐给学生加压，迫使他们在课堂和平时的个人练习中投入更多精力。这种情况下，学生自然吃力地朝前进发，一刻也顾不上休息。

"紧要关头"的独奏课上，最亟需解决的是如何把演出的曲目演绎到极致。其他问题，诸如技术缺陷、练习新曲目等，都留待平常时期再解决。由此，两种不同的乐器练习节奏有机地结合起来。

平常时期，一些学生会产生止步不前的感觉。有时老师也同样感到平静期过长，进入"高速模式"可能更有利于学生的成长。为了激发某方的积极性，另一方有时会耍一些小花招，使平常时期转变为"紧要关头"。比如，老师或学生可以设定一个练习某曲目的截止时间。为了在截止日期前完成目标，平时松散的课程组织会转为高强度的工作节奏。这一节奏转变构成了积极合作期的一个典型现象，它是独奏教育第二阶段和职业接合过程中的重要组成部分。

私人与职业空间模糊的界限

在家给学生上课是东欧小提琴教育的一大传统。这其中有教学条件不佳的原因，更重要的，这是老师名望的象征。一名前独奏学生的回忆很具有代表性：

苏联普遍存在着住宿条件混乱的情况,在这样的大背景下,独奏老师要与学生同吃同住并非易事。尽管如此,还是有不少老师选择这样做。这类老师总被人包围着,简直就像被大臣尾随的皇帝:大师从不会单独行动,总有两个以上的学生、伴奏师、家长或是助手陪伴在他们左右。这是一个真正的宫廷!在音乐学校的走廊上你可以清楚地目睹这一盛况。一些老师会让学生住在自己家中,但我老师的公寓太小了,实在容不下学生。即便如此,每天一大早,整个宫廷的成员都会聚在那里:一个学生负责照看老师的机票;另一个在为排练寻找音乐厅的钥匙;还有人和老师讨论曲子上的问题。或者像我这样,在那里无所事事。总之,老师的周围总有人相伴。

当然,并不只有生活在东欧传统之下的独奏老师会安排学生在自己家中食宿,那些出生于东欧但旅居西方的大师也选择这么做。

俄罗斯教师伊万·加拉米安在他位于曼哈顿的公寓中同时接待过数名学生。大卫·纳迪安[57]是"在加拉米安家中借宿过的学生之一。加拉米安留给他的回忆要比斯坦哈特[58]温暖得多"。这可能是因为,他与加拉米安的接触是从如此近距离的公寓中开始。

加拉米安的公寓中有一条长长的走廊,两旁分布着许多房间。加拉米安的工作室位于走廊最前面,而我们则住在走廊尽头的几间房间里。每天我们都会在那里练三四

小时琴。整个公寓的气氛非常宽松，我们都很享受那里的时光。[59]

老师的职业生活和私生活常常交织在一起。这一点在精英教育上体现得尤为明显，因为老师开始与某些学生走得很近，后者自然愿意置身于老师的羽翼之下。不过，我们也应注意到杨克列维奇的例外：这位著名大师从未在家中上过课，不过他曾组织学生来自己家中一起赏析古典乐唱片。铁幕时期，苏联的国民与世隔绝。杨克列维奇却拥有去他国旅行的特权，他每次回国都会带来一些国外唱片。他的媒介图书馆也因此在莫斯科独树一帜，颇具传奇色彩。杨克列维奇的公寓成了他与学生们进行高层次接触的聚会场所。据他的一名学生回忆，他们在杨克列维奇的家中体会到了音乐文化[60]：

> 这些夜晚绝不普通。他告诉我们怎样聆听、怎样尊敬并热爱数代音乐表演家留给后人的遗产。他教会我们如何去诠释自己所理解的音乐，因为他知道对一首曲子的演绎方式从未停止过演变的步伐。

然而在西方国家中，并非从东欧传统里成长起来的独奏老师，则很少在家中安排学生的食宿。我只找到一位法国大师朱勒斯·布切利（Jules Bucherit）招待学生的例子，并且发生在二战这一特殊的时间背景之下。

一个以色列组委会专门负责褒奖那些在纳粹统治时期冒着生命

危险阻止暴行发生的正义人士。法国小提琴家戴维·埃赫里在写给该组委会的信中，描写了恩师在自己家中安排他住宿的事迹：

> 他对我的照顾，我将毕生感激。但最让我难以忘怀的是，不管战局如何变幻，他从未让我中断过小提琴练习，也从未向我索要过任何报酬，并始终不遗余力地辅导我。他还曾带我和另一些学生去马赫洛特岛度假。1944年6月，当得知我的父母无法再提供给我任何支持时，他主动邀请我去他家中居住。要知道，我的存在便意味着危险。我一直住到了那年夏季结束，甚至等到了巴黎解放。[61]

这是师生关系密切的一个极端案例。在小提琴教育中，这份亲近的师生关系并非只是"尊重传统"遗留下来的习俗，它更是双方合作的一种组织形式[62]。

合作的组织形式

在大师班、比赛中频频接触，有利于缩小师生双方的距离。而这些活动的发生地——教堂、城堡和弃用的学校，它们相对封闭的空间也有助于阻隔外部世界的影响，进一步稳固师生间的联系。

同时，师生一起参加的各项音乐活动，如音乐会、艺术节等，更是起到了加固作用。他们常常住在同一个宾馆。有的老师往往借此机会给学生加课，这些课程并不在大师班的合同计划之内。事实上，独奏大师几乎从不按日程计划给学生上课。许多课程都是临时

敲定的，时间常常定在深夜或清晨。因此，这些学生需要随时听候老师的召唤。

这样的合作环境给师生双方的个人生活都带来了不小的影响，两者的生活因此紧密结合起来。即使是用餐时间以及少有的空闲时光，也经常为这对合作者共享。他们的工作地点十分接近（学生在练琴房练习，而老师在同一幢楼里上课），并且双方始终保持着接触。有时老师和学生在歇工期也会呆在一起。我曾看到一位俄罗斯教师与自己的爱徒下棋，据老师介绍，国际象棋有利于提高年轻表演者的专注度。还有独奏家爱好足球，师生也可能一起踢球。

不过学生有时得费些力气才能与老师共度空闲时光，这个18岁的受访者就是其中之一：

> 我对足球从来不感兴趣。但自从有了新老师亚当，我就开始和他一起看球。我在他家上课时，他有时会打断我："好了，我们现在需要一点休闲时光。让我们看场球吧。"说着他就插上电视机的电源，于是我们就一起看足球了。感觉并不是很糟；我之前不懂这项运动。但我的老师提议在课后一起看球来释放压力……我的老师喜欢这项球类运动。

一次，我看到一名学生跟着老师进了教堂。该学生并没有宗教信仰，他进教堂就是为了陪在老师身边。他知道教堂在老师心目中占据着重要位置，想要"取悦"这位大师。学生参与到老师的业余活动中，目的之一就是向后者表明自己随时听候召唤。

在课下一起度过的时光里,双方自然会聊起音乐以外的话题,比如学生的个人问题。他们的真情流露,更增加了彼此间的熟悉和感情。有些老师认为,这份亲密对于高效的乐器练习必不可少,因为他们得以更全面地了解该学生。杨克列维奇曾说:"老师需要体会每个学生的生活,深入探究他们的个性和心理,并紧跟其成长轨迹。"[63] 杨克列维奇确实是这方面的典范。他每年夏天都会陪学生准备比赛;期间,他与他们一起漫步森林,告诉他们音乐的历史。他与学生分享自己的其他爱好,比如植物学。

然而,这份密切关系并不只存在于师生高强度、满怀激情的工作阶段,它也伴随着双方对这份关系理解的不断调整,正如一个19岁女孩所说:

> 她(这位老师)想充当我母亲的角色,这让我不知该如何是好。我不想向她汇报我如果晚归去了哪里。我想她现在应该明白了这一点。但她也有充分的理由掌握我的动态,毕竟她只是希望我刻苦练琴,我对她感恩戴德还来不及呢。这也就是为什么她对于我而言,同时是个暴君似的人物。她在我身上投入了大量心血,而我并不需要额外支付费用,因为她说我是展现她知识的载体。同时我们非常紧密地联系在了一起,我们还有共同的爱好,就是这样。

师生双方互帮互助。一些情况下,学生帮助老师度过难关也是可能的。[64] 当然,大多数支持还是来自老师这方。不少老师会帮与其私人关系良好的学生解决困难,如获得行政文书、处理移民事

务、寻找住宿、申请奖学金，甚至借给学生一把质量上乘的小提琴。有些老师还会借钱给学生，在学生等待奖学金或合同期间遭遇经济困难时，好让他们有钱买琴甚至是维持生计。

几名杨克列维奇曾经的学生也曾提到大师对他们的支持。其中之一是俄罗斯小提琴家维克多·特里基亚科夫（Viktor Tretyakov），他说道：

> 高罗定（他的第一任老师）给当时莫斯科有名的小提琴教师们写信，请他们试听我这个"神童"的表演。但除了杨克列维奇之外，所有人都婉拒了。于是，1954年，七岁的我在父母的陪同下来到首都。杨克列维奇考察了我的水平后，接受我到他的班上学琴。就这样，我开始了自己的小提琴"独奏生涯"，并得到了他巨大的恩惠和照顾。杨克列维奇收我为徒后的第一件事，便是想方设法让我父亲获得移居莫斯科的批准。由于我的父亲还在参军（他是一名军队音乐家），就使得这个过程非常困难。然而杨克列维奇没有放弃，他找到红军交响乐队的指挥佩特罗夫将军，最终获准通过参谋长联席会议主席将我父亲调至莫斯科。直到今天，我仍可以想象杨克列维奇当时所费的周折。[65]

那些接近、理解并帮助学生的老师，自然与前者建立了良好的师生关系，使得学生以最饱满的精神和最大的努力投入到独奏教育中。一种特定的执教方式不仅可能激发出学生对于乐器的热爱，更

让他们产生了对该老师强烈的依附感和排他性。这一特定的执教方式，与其他精英教育，如体育、其他艺术形式和科学相似。

严格监督年轻小提琴手

在独奏教育的第二阶段，老师逐渐取代了家长原先所起到的激励、监督学生练琴的作用。无论如何，他们总想避免"浪费时间"，避免学生落后于自己原定的教学计划。因此，把其他学生的成功案例拿来作为示范，不失为指导学生在独奏道路上闯出一片天地的有效办法。

此外老师使用的手段包括持续向学生指出新的阶段性目标，并用不同方式施加压力。比如，在一次音乐会期间，老师手持乐谱走进三位刚完成表演的学生的宿舍：

> 总体还不错，我们会在下一次课上推敲细节。不过我带来了你们下一阶段演奏的新曲子，指法已经写在了琴谱上。扎里亚的新曲子是西班牙幻想曲；卡罗林，你的下一个任务是攻克贝多芬协奏曲；扬下阶段目标是茨冈；都是很优美的曲子。为了周一的课，你们可以抓紧练起来了。

以中间目标（intermediate goals）作为监督学生的"工具"，这一做法并非音乐界独有。而通过这样严格的方式来激励、监督学生，亦不仅限于独奏师生之间。

在《国家精英》（*La Noblesse d'Etat*）一书中，布尔迪厄写道，

预备学校的学生们忍受着极重的负担。他们被置于学校的严密监控之下,除了学业,没有其他任何活动。这些学生在报名参加预科班之前已经清楚,严格的监督是预备教育的一大特征,他们必须咬紧牙关,度过这段特定的高强度学习时期。他们大体有两种选择:是接受两年苦行僧似的预备教育后进入顶尖名校,还是注册普通大学系统,获得学术生活以外的业余时光。

但独奏学生的情况与之不同。他们从小接受的训练就是为高强度练习做好准备,已熟悉每天从早到晚不断练琴的生活方式。他们从不质疑这一概念;比如,独奏学生不会问:"明年我要和 S 先生合作,他会让我每天练七小时琴吗?"在独奏教育中,家长从小就把严苛的练琴节奏深深植入孩子的生活中,老师也配合着鞭策学生,适时给予后者所期望的回报。这些年轻小提琴手都肯定自己"有练琴的需要",异口同声地表示,每天远离小提琴哪怕几个小时,他们都会感到不安。

老师利用繁忙的日程维系学生的依赖,不断施加影响,引导他们走在自己设计好的轨道之上;也会适时给予努力练琴的学生一些特殊奖励。我所观察到的成功学生都未曾质疑过刻苦练琴的意义。只有那些感觉自己的独奏之路会以失败告终的学生,才会对他们所接受的职业教育有所怀疑。如果没有强大的信念支撑,没有人会付出足够多的努力,而这正是独奏教育所必须的。这也就是为什么老师需要维持学生对独奏教育有效性的信心,让他们坚信职业道路将通向成功。

比赛的奖项、在重要场合公开表演的机会、媒体的关注度,都被视为一名独奏学生成功道路上的指针,不断巩固着他们未来作为

独奏家的地位。所以，独奏学生最主要的目标就是不断积累自己的成功。为了做到这一点，他们试图增加可能获得成功的机会。一个数次为大型小提琴比赛伴奏的钢琴师告诉我：

> 每年仅仅参加一项比赛是不够的，尽管有人确实如此。有必要多尝试几次，五次或六次，头两次很有可能遭遇直接淘汰的命运。接下来两次，你可能会进入比赛的第三轮。而最后一项比赛，你得力争进入决赛。有一天，胜利女神终将来到你的面前。但你获胜的方式并非是因为你每次都能赢，而是不断做出努力和尝试，以获取更多赢的机会。

建立名誉

通过比赛和公开场合的表演，一对独奏师生共同建立起各自的事业。整个独奏界也迅速得知这对师生的职业接合。当一名小提琴手演奏时，其他小提琴家能够辨别出其音乐演绎的细节和演奏方式，这些正是某个大师在该学生身上留下的印记。老师带给学生的不只是教学训练和心理准备，还包括一种"微妙"的职业细节——存在于细小的手指动作、琴弓的优美划动和悠扬的琴声中。比赛中，评委同时评判着学生的水平和老师的教学艺术。对行家而言，"大师之手"是可见或可听的，他们能迅速识别某个老师的执教风格。

在独奏界这样一个小范围的精英世界中，圈中人士通过唱片、比赛讯息、电视节目了解他人：一个演奏者的水平和进步，很快会

在独奏圈中传开。而这些信息正是该独奏者建立自身名誉的基础。职业接合的过程与建立名誉紧紧相连，最好的学生师从最杰出的独奏大师，"马太效应"[66]可以解释这一过程。此外，独奏界认识一个默默无闻的表演者也是从其名声在外的职业合作伙伴开始。所以，一个不知名小提琴手遇到的第一个问题常常是："谁是你的老师？"相应地，老师的不良声誉也会给学生的职业生涯带来负面影响，比如，一位德国交响乐队的指挥就曾建议一名20岁的年轻小提琴手，需要慎重考虑与某老师展开积极合作：

> 你一定要小心，加入他的班级可能很危险。他在德国的名声并不好。一旦你成为他的学生，可能连参加比赛都困难。也许只有当他成为某些比赛的评委时，你才可能赢得这些比赛。把这些问题都想清楚再做决定。

不过老师的名声并非一成不变，"丢失名誉"的风险始终存在。当这样的不幸降临于某位大师时，其学生也会失去赢得比赛的可能，无法维持原先所取得的成就。于是，在合作一方失去名誉，与之关联的另一方必须终止这一职业接合，并将此情况告知独奏圈中的其他人。

这正是一名英格兰小提琴学生的经历。她从11岁到15岁间，一直在一位著名德国大帅的独奏班上学琴。然而当他名誉扫地后，她更换了独奏老师，开始与一位刚加入教师行列的独奏家合作。她对自己曾经的老师只字不提，尽管正是依靠这位旧师，她才奠定了杰出小提琴手的地位。她与新老师合作的时间只有一年左右，这对

于培养独奏家远远不够。但她又不可能再次跟随此时已声名狼藉的旧师。于是，她中断了职业接合的过程，与另一位拥有良好声誉的小提琴家建立全新的合作关系。这样，独奏界很快得知她更换了职业接合的对象。

九　关系的破裂

师生关系的发展决定了一名独奏者的整个职业教育过程。一方面，老师的行为需符合学生心目中的理想；但另一方面，所有的师生关系应是动态、灵活的。随着年龄的增长，独奏学生逐渐转变自己的行为，他们对于周围人的期望也发生了改变。在独奏教育的第一阶段中，老师向学生灌输知识，期望得到某种结果。而到了第二阶段，独奏学生似乎开始明晰他们自己想要学习和得到的东西。能顺利完成从第一到第二阶段的过渡、维持并使关系走向成熟的独奏师生并不多见。一名18岁小提琴手描述了她的过渡经历：

> 我从12岁开始在格雷戈尔的班中上课，花了整整一年来理解他的教学方式。他是一位小提琴家，一位音乐家。但我那时还太小，无法看到这些。但随后我们共处的三年过得很棒。他对我照顾有加，我也很崇敬他的演奏水平。后来，我意识到自己想把步子迈得更大一些；虽然他也向我承诺了许多东西，但最后付诸实施的却很少。而且他在辅导演奏技艺方面也不是一个好老师。他的课逐渐沦为二流，音乐会也失去了原有的高水准。我自然开始感到失望。更糟的是，我开始进入青春期，变得爱胡思乱想。

我最终离开了他的班级。现在回头想想，我也许还能从他那里得到一些音乐演绎方面的收获，一些特别的途径。但他的教学方法真的很一般。他以前曾是世界上最好的独奏班的学生，但他无法把学到的东西转达给自己的学徒。他对我的离开表现得很失态，直到现在他依然生我的气。我们分开之后就再也没有过任何联系。

当师生关系变得紧张，并达到一定程度上的争执时，学生往往选择离开原来的独奏班，以在更好的条件下继续其独奏教育。多数情况下，终止师生关系都是由学生这一方所做出的。安塞姆·斯特劳斯在他关于师生关系的分析中评论道："当师生关系开始给学生的'潜质'带来危害时，学生有责任做出最终的判断（……）老师可能出现判断上的失误，因为他们对于学生过分的爱憎可能蒙蔽其双眼，当然老师也可能只是漠不关心。学习者有义务经常对自己的处境做出评估，无论自己是处于被伤害还是被帮助的状态之下，即使他师从的是一位传统意义上非常有学识的老师，也应该如此。巨大风险和危险的反面是信任和信赖。"[67]

当学生做出更换班级的决定，他们往往会选择以下两种离开方式。一是逐渐做好准备：在一段时间内（一个月至几个月）同时到两位老师的班上学琴。通常情况下，原来的老师对此并不知情。如果得知某学生还在其他班级学琴，多数独奏教师会断然拒绝给该学生继续上课，除非这个新任老师是原先老师的助手。独奏学生艾娃准备更换老师时的情形就属于这种类型。

我和拉斯洛在一起有十年时间，也就是说我和他一直合作到 16 岁。我的朋友亚当也曾是他班上的学生，他在四五年前离开了。拉斯洛对待学生非常苛刻，有时甚至在无意中伤害了学生，而且他的苛刻也并非仅限于音乐方面的要求。他很强势，有时显得咄咄逼人。有的学生可以忍受他的高压教学方式，有的则无法忍受，亚当就是其中之一。好吧，他忍受了几年，后来再也不堪重负了。拉斯洛的学生相继离开了他。哎……（艾娃叹气）拉斯洛是一位非常出名的小提琴家、杰出的音乐家。我想他对我最大的影响在于激发了我的成才渴望，因为师从这样一位有能力的老师，我希望能像他一样出色。

然而拉斯洛在日常教学上投入的时间非常欠缺。他给我上课的时间对于独奏教育进度是不够的。现在回头想想，与他合作是在浪费我自己的时间，因为拉斯洛不是一个好老师。他的教学法没有任何明确、固定的方向，课程组织不佳；尽管他拥有完美的技艺，但不知该如何把这些技巧教授给学生。所以，当我意识到他无法再给予我合适的指导时，我去拜访了卡琳娜女士。在拉斯洛那里，我感到自己有一些无法纠正的缺陷，一直停滞不前。就在此时，我与亚当取得了联系，他建议我加入卡琳娜女士的独奏班，此时他已经在她那学了两年多琴。

S：你是怎样离开拉斯洛的？

过程很艰难。亚当在两年前离开了他的班级，他和

拉斯洛以非常不快的结局收场。至于我,我从没告诉拉斯洛我准备离开,我只是选择了离开。他不是那种会试图把学生追回来的老师,现在也不会。他已经上了年纪,非常疲惫,有许多问题要解决。所以我决定不正面告诉他我准备更换老师。过了一段时间,我对他说我需要牺牲练琴的时间以取得更好的学习成绩。我想他现在应该已经知道了我身处何方,在干什么。

S:你觉得他会在你未来的职业生涯中给你制造麻烦吗?

不会的,他已经没有如此大的影响力了。不过我无法再参加拉斯洛创建和主持的音乐比赛倒是真的。(艾娃说着大笑起来)

第二种更换老师的方式是先离开原来的老师,然后再寻觅继任者。此时,学生并没有想好下一步该怎么走,这样的情形较为少见。

进入新的独奏班需要经过几个特定步骤:联系新老师、试奏、参加该老师的私人课程和大师班、退出原班级。某些情况下,最后一步伴随着原师生关系的破裂以及非常私人化的冲突。从来没有老师教导学生该如何离开独奏班,因为任何学生都不该离开自己原先的老师。因此,从原班级中全身而退绝非易事。在学生离开独奏班前,很少有老师察觉到他们的打算。从艾娃的例子中可以看出,她离开的准备是在好友——同时也是她曾经的同学——亚当的帮助下

完成的，因为他已开始在卡琳娜女士的班中上课。有了如此充分的过渡准备，艾娃的离开过程非常迅速。

独奏学生更换老师的过程中，他那些学琴的朋友或圈中熟人，比如家长，扮演着重要角色。一位独奏学生的父亲拥有光辉的职业生涯，他对正准备更换老师的孩子说道：

> 如果你愿意，我可以给你两个地址。你亲自上门去看看他们的水平。不过我更向你推荐我的朋友，去给他打电话，说你从我这里拿到的号码。先在他的班上试听两三节课，然后自己做决定。这样一来，让我的好友和我的儿子合作，岂不快哉！当然，除了透露我的朋友现在对你的音乐演绎有所指导，我们不会向你现在的老师说什么。他是一位很棒的老师、杰出的小提琴家。我相信他不会让你失望，你们肯定能理解彼此。也可以去其他老师的班上听听课，然后拿来一起作比较。只有你自己知道什么是对你最好的、什么是你最需要的。

试听完某位老师的课程后，学生做出决定，是否与其合作。独奏学生相信他们有把握准确评价老师的水平，做出明智的判断。通常情况下，当一个学生上完未来老师的大师班后，更换独奏班的时刻就会最终来临。

但一个与此截然不同，同时也较为少见、更为特别的换班方式同样存在。老师也可能主动替学生做出换师的决定，他们这样做的原因有许多：为了学生更好的发展，或不想再延续与某学生的合

作。前一种情况下,原先的老师主动联系自己的继任者,候选人来源于其朋友圈子。之后的步骤与多数学生的换班过程相似。在辅导完新生一些私人课程后,老师几乎都会把自己所在的音乐学校告知学生。经过该校的入学考试(或者干脆都没有考试),学生在新班级中注册,随之融入新的职业网络中[68]。

更换大师,进入全新的合作和支持网

独奏学生一直都清楚自己是整个独奏界的一部分,他们的一举一动都与老师建立起来的合作及支持网络相关。作为某独奏班的一员,学生可以从这个复杂组织所有成员的共同努力中获益。这一运行特点并非为小提琴界独有,其他艺术领域也有着类似现象[69]。然而,作为在这一人际网络中所扮演的一个角色,学生需恭恭敬敬地对待老师。参加哪个比赛、用何种方式演奏一首曲子的所谓"共同决定",其实都由老师说了算。因此,当与老师终止合作的时刻来临,学生原先所处的世界几乎整个崩塌。也正是在此时,学生开始打量独奏老师提供的支持网所发挥的作用。斯特劳斯在他关于师徒关系的研究中指出:"如果师徒关系在'产生效果'前半途而废,这对于合作双方都有潜在的危害,特别是对学习者这一方。"[70] 学生被迫接受老师要求的原因众多,这便是其中之一。离开了老师及其人际网络的支持,学生的独奏教育将无法继续下去。

进入独奏教育第二阶段后,所有学生都已熟知独奏界的这些"游戏规则",不过并非所有人都会乖乖买账。有些学生觉得自己仿佛被困于一个金色的牢笼中,需要屈从音乐界内部的条条框框,才

能获得开启独奏生涯所必须的良好声誉。此时，独奏学生开始与支持他们前进的人际网络产生矛盾。我们同样可以见到拒绝服从的学生会遭到其支持网络怎样的制裁。一名学生如是说道：

> 进入独奏班，你就仿佛置身于一个宗教团体中。你属于自己的老师，必须符合他在技术和音乐演绎方面的要求。你用的是他的小提琴制作师借给你的琴；你在他朋友组织的音乐会上表演；你参加哪场音乐比赛由他决定，他会在比赛上做出有利于你的评判；甚至在假期中，你也常常和他在一起，比如上大师班、陪他一起出席音乐节或音乐会。总之，你的日程安排由他一手掌控，你生活中的大部分时间都与他在一起。你还和他的钢琴师合奏，在他的人际圈子中活动，在他朋友的工作室里录制唱片。然而当你有一天离开了他，你就孑然一人，什么都没有了。

为避免这种孤立无援的状况，独奏学生往往在换班前就开始做好准备，以期迅速找到自己新的支持网。独奏老师们并非总是对新生充满兴趣，但也基本不会放弃欢迎新人加入自己阵营的机会。老师可能在任何时候以巡回演出或是其他事务为由，表示自己没有时间接待新生。同时，为了吊住新生的胃口，老师也会偶尔给他们上几节课，或者让他们去联系自己的朋友："我的朋友和我在同一个学校上课，他的上课风格和我非常相似，我对他充满信心。"

对老师而言，他们费的这些周折是必要的，因为找上门来的新生毕竟可以用作备用生源。至于要花多少精力应付，则要视其影响力而定——如果一个老师人脉很广，那么他大可委托自己的朋友或助手接待新生。这样可能产生几种结果：一是学生同意与老师推荐的助手合作，并最终满意这一结合。此时，助手会为该学生做好进入名师课堂的准备[71]。另一种可能是由该老师朋友圈子中的某人给新生上课（加上还未终止合作的旧师，学生就等于同时拥有了两位独奏老师的人际网）。

当人际网络的运行被打乱

学生换师有时会打破整个独奏界的环境平衡，从而引起老师的介入。这些老师希望维持教师间原有的合作关系——即不同独奏老师人际网络的共存。

一位从俄罗斯移居国外的独奏教师助手讲述了整个过程；后来我又从另一名参与者那里确认了这些细节：

> 我的一项工作职责是帮助学生更换他们的老师。但有个叫帕布鲁的年轻学生却把这件事弄糟了。应瑟吉（一位独奏家和独奏教师）的要求，我花了一整年时间与他合作，就是为了让帕布鲁做好去瑟吉班中上课的准备，因为瑟吉所在的花城音乐学校要对新生进行入学考试。帕布鲁是个吉普赛人，他有潜质成为出色的音乐家。但他缺乏足够的智慧，没有丰富的文化背景作支撑，书又读得不够，

所以他演奏靠的只是直觉。这样的演奏方式非常适合萨拉萨蒂的曲子，但他也只能做到这些了。……所以瑟吉把这个男孩送到我这，让我对他进行调教。过程很艰难，但非常有效，连瑟吉都对这样的成果感到惊讶。可是夏天过去后，我再也得不到帕布鲁的音讯。直到两个月前，我才在别处看见他。原来他在阿扎那里学琴。最近我和阿扎有所接触，她告诉我帕布鲁在蓝城音乐学校她的独奏班中上课。我知道阿扎非常熟悉瑟吉，所以我告诉她帕布鲁应该在花城瑟吉的班里学琴，而不是她那儿。于是阿扎立刻打电话给瑟吉，解释自己对帕布鲁的情况并不知情，让帕布鲁来她班上学琴并非有意为之；如果知道帕布鲁的具体状况，她绝不会让他缺席瑟吉的班级。

这个故事反映了独奏界运行中的一段小混乱。帕布鲁违反了独奏界三条众所周知的行事准则。首先最重要的一条是对老师瑟吉的忠诚。瑟吉把他引介给自己的合作助手，希望后者帮助帕布鲁通过音乐学校的入学考试。然而帕布鲁却没有及时告知瑟吉自己计划有变，准备与其他老师合作。第二点是，他有义务告诉阿扎自己本来准备到瑟吉的班上就学。最后一点，帕布鲁违背了更换老师的"递进"原则，即独奏学生离开原来的老师后，应该选择一位处于更高地位的独奏教师[72]。帕布鲁制造的状况给涉及其中的三位老师带来了尴尬，因为他没有正视瑟吉和阿扎的不同地位。在俄罗斯，瑟吉是首都著名的小提琴独奏家、曾经的音乐神童，他在小提琴演奏者中享有最高一级的地位。而阿扎在俄罗斯时只是某个省城独奏班上的

一名助理教师。在他们移居国外后，瑟吉的独奏生涯每况愈下。为获得稳定的收入（以及社会保险和退休金[73]），他在欧洲某国家首都的一所郊区音乐学校教琴，而阿扎却在该首都市中心的一所著名音乐学校就职。也就是说，这两位独奏教师移民后的职业地位发生了巨大的转变，不过这也仅仅是从教师这一职业而言。由于过去在东欧国家中业已建立的等级排序，这一转变并非彻底——即瑟吉实际上还是比阿扎享有更高的地位。而帕布鲁无意间违反了更换老师的"递进"原则。

为了采取适当行动、遵守规则，帕布鲁的新任老师阿扎赶在瑟吉从别处获知帕布鲁的情况前，主动与瑟吉取得联系。新老师会拟一封道歉信交与帕布鲁的旧师，然后这个混乱局面将得以澄清。瑟吉最终拒绝接收改变主意的帕布鲁来自己班里上课，因为这场混乱的补救措施来得晚了些。不过，我们还是可以从中看出这三位老师的确切地位。瑟吉遭到学生帕布鲁的"背叛"后，后者的新任老师主动向他道歉，说明她不愿与瑟吉把关系弄僵。而这个故事的口述者——助理教师，则怀疑阿扎有意挖去自己费尽周折才培养出来、准备好入学的新生。在三位老师都对这一局面颇感尴尬的同时，瑟吉和助手教师都没有表现出要追回帕布鲁的意思，因为帕布鲁的性格与"独奏学生"不符。老师们指责他没有教养，是公认的"难以调教"的学生。也正是由于帕布鲁的性格缺陷，这场风波没有给几位老师的关系带来多大影响。他们在误会澄清后的交涉，更多是出于重建独奏界内部的平衡，而非针对这个不知感恩的学生；因为在了解到帕布鲁的所作所为后，局面立刻平息下来。

尽管阿扎并非对瑟吉有所求，但她修复关系的努力却在两年后

得到了回报。在一次音乐比赛中,这两位老师双双担任评委。两者之前所建立起的交情,此时帮助他们各自达到了目的——他们的学生都被评为了获胜者。这一做法符合独奏界的一项行为准则,即来自同一(或类似)教学传统的老师应该相互建立良好关系,以便在必要时成为采取共同行动的基石。

十　年轻演奏者的解放

在独奏教育的第二阶段，学生孜孜不倦地寻找着一位能发现其天赋、培植其自信、带领他们走向成功、给未来带来希望的大师。然而与前任老师的紧张关系，往往会给学生的这一美好信念蒙上一层阴影。新任老师必须避免这一危机的发生。大多数深受师生关系困扰的独奏学生最终都另寻他师，只有极少部分人可以与原先的老师捐弃前嫌，重新建立关系。在第二阶段末期，师生双方的互动演变成真正意义上的合作，而非单方面的知识传授（从全知全能的老师到听话顺从的学生）。

师生冲突的走向，取决于学生对自身职业发展的评估，以及自己与现任老师合作到底是利大于弊，还是弊大于利。举例来说，一名学生如果在演奏的音色方面有所不足，他可能会找一位专家老师专攻他右手的动作，然后再与另一位以辅导"音乐演绎"著称的老师合作。在这些转变中——也正是通过这些转变，学生意识到自己在乐器演奏方面的未来实际上掌握在自己的手中。他们开始明白自己原先的梦想——即师从某位能带给自己一切的大师，然后照着大师的话按部就班去做，就能大功告成的想法其实远非现实。尽管他们对老师高大全形象的期待有所减弱，但依旧需要与某位大师进行合作。逐渐地，独奏教育中师生间的鸿沟开始被填上。年轻演奏者获得了足够多的经验，他们跨过鸿沟，走向独立。独奏学生再也不

会单单为了乐器指导去投靠某位老师。这份从老师那里获取的独立感是有必要的,它是独奏学生顺利进入下一个教育阶段的前提。也正是在此时,与其他独奏学生关系的重要性开始凸显出来。

亦敌亦友?同龄人间的关系

在独奏教育第一阶段的末期,学生从被家长和老师共同监督的境地中解脱出来;与此同时,他们开始认识到与同龄学生关系的重要性——在第一阶段中,这份关系部分是基于家长和老师所营造的竞争气氛而言的。而到了下一阶段,学生们开始懂得如何进行交流,这就使他们彼此间的经验分享成为可能。学生之间形成的纽带对于独奏教育非常有用,因为他们可以持续地交换自己获取的信息。其中,同班同学的关系又与来自不同独奏班学生的联系有所差异:首先,同班同学间的交流往往非常实际,比如传阅一本曲谱,记下指法和琴弓动作的细节;其次,他们也经常谈及日程上的改变——学生互换上课时间是多数独奏班中的一个普遍做法。而来自不同班级的学生,则更多交流各自班中的情况,特别是关于老师的信息——老师是怎样教学的,他们的方法如何,他们是长时间打磨一首曲子呢还是常常更换曲目,他们还接收新学生吗,他们的执教特点是什么,他们对小提琴学生之外的人感兴趣吗,他们的兴趣有哪些,他们是怎样生活的,学生是怎样最终进入他们班级的,等等。

其他讨论话题还涉及小提琴制作师:比如到哪里去找一位优秀的制作师,他们中有谁出借古老且品质上乘的乐器。值得注意的

是，尽管学生们心甘情愿地分享自己小提琴维护方面的心得，但谈及小提琴出借时却小心翼翼。毕竟古老优质的小提琴数量非常有限，而大家都希望能有机会演奏这样高质量的乐器。

此外，小提琴学生常常会聊起大师班的内幕消息：课程费用、组织形式等。他们寻找便宜实惠的大师课程：即课程需由大师本人负责，而非其助手代劳；一对一教学，而非集体上课；上课频率要高，一周几次但又不贵；上课环境必须不错，有良好的音效和宽敞的空间，配备一架优质钢琴（为小提琴手们调在 A 音符基频 440Hz）；最后，还需有一位优秀的伴奏者（看得懂小提琴乐谱，并且是出色的钢琴师）。最后一项重要信息事关公开"热身演出"的可能性。对正在准备比赛的独奏学生来说，能在赛前获得公开演奏比赛曲目的机会是再好不过的了。

较少为学生共享的信息还包括经济支持、奖学金以及潜在赞助者的姓名，因为获得这些支持的机会非常有限。通常情况下，只有在自己无法申请到某项支持时，学生才会将相关信息透露给别的学生。无法申请的原因有几种：比如超过了规定年龄、国籍不合，或者该学生已申领过这项赞助，不能再重复申请。

这些信息交流并不仅限于独奏班内部。在音乐比赛、大师班甚至音乐会等场合，独奏学生同样会聊起这些话题。由于独奏圈并不大，独奏学生因此经常有机会碰面，一年见上几次是常有的事。比如学生爱丽丝与弗兰克在 8 月份苏黎世举办的一场大师班上相遇；紧接着，他们又在 9 月份意大利的一项比赛中见到了对方；两人又于同年 11 月在巴黎音乐学院一起上课。通过经常性的共同旅行和活动，这些独奏界的希望之星建立并保持着联系。正是借助同龄人

间的这些关系,一名学生才得以逐渐走向独立,而这对于独奏教育的最后阶段至关重要。不过,此时独奏学生的独立并不是完全意义上的,如同许多人所想象的"凭借自己的非凡天赋,在毫无他人帮助的情况下,有声有色地开启独奏生涯"。这里所说的独立,是指学生从家长和老师各自的积极介入(分别为独奏教育第一和第二阶段的主要特征)中所获得的部分独立。在强烈依赖他人多年后,独奏学生获得的解放只能是部分意义上的[74]。后援团继续给予这些年轻小提琴手职业上的支持:家长不只是提供经济支持,而且给学生进行心理调适和精神鼓励;老师则通过自己或其人际关系网的行动,带给学生帮助。

独奏班内部

当提到同一独奏班中的学生关系时,班里的等级问题不可忽略,它对所有的同学关系都有所影响。在无私奉献、互帮互助和形同陌路、毫无交流这两个极端之间,我们可以见到数种班内联系。通过一段我与19岁少女萨拉的交谈,可以充分领略到独奏班同学间的复杂关系:

在斯迭潘的班上,我们彼此熟悉,相处融洽。
S:那么左拉女士的独奏班是否也有这样好的氛围呢?
不,其实气氛并不好。我是她班里最年长的学生。班上有许多年纪轻轻的孩子,这就使我们相处起来有些困

难。他们都不是我的朋友，不像在苏黎世（斯迭潘的独奏班所在地），我认识班上绝大多数同学，并与他们交朋友。是的，我们甚至还在课余时间一起组织交响乐队。

S：你们课下也待在一起吗？

当然啊！我们同吃同住，不像在这里，每个人都是孤身一人。我现在只和一个学生还处得来，因为他和我差不多大，而且我俩已经认识很长一段时间了：他在苏黎世时也是我的同班同学！但班上的其他学生……特别是米赫娅（在萨拉来到这个独奏班前，米赫娅一直是班上的明星学生），她比我年纪小，但不是因为这一点……她的母亲总把女儿逼得很紧，然后就产生了一种对我的嫉妒感……米赫娅和她的母亲都不喜欢我，就是这样！弗兰克曾是我在班上惟一的朋友，但他已经离开了……我和他还有联系。

S：在你现在的班级里，你们这些年龄大一点的学生会互相交换乐谱和指法吗？

从没有过！在苏黎世时是这样。

通过这名学生所做的简短对比，我们可以总结出联结独奏班同学关系的各个因素，包括：住址相近、集体行动、共同爱好、年龄相仿——一个独奏班中，学生年纪相差十岁是很常见的情况，但这样大的年龄差距却给人际交往带来了很大障碍。另一障碍是家长

在其中扮演的角色,他们有意无意地把孩子与同龄人隔绝开来(在独奏教育第一阶段中,这一做法非常普遍)。班中的其他学生很容易被家长视为自己孩子的竞争对手(如上述例子中米赫娅的母亲)。这一行为与班中学生的等级排序密切相关,它对同学友谊的形成构成阻碍。独奏班中的同学关系多种多样,有时人际阻隔和交往在一个班里并存。也有的学生主动把自己隔离起来,就如现年 30 岁的小提琴手艾娃在学生时代所做的:

> 通过交流,我现在才意识到自己的青春期有些不正常:我从不和朋友出去,总是独自待在家里练琴。所以我去年小小地体会了一把晚到的青春期,有了更多的社交生活。我还遭遇了"青春期危机",因为我以前压根就没有这方面的经历!

直面竞争还是避免竞争?——国际比赛期间的独奏学生关系[75]

独奏者之间的竞争相当激烈,因此一般人猜想它定会限制选手间的关系发展。然而,这些关系可能逐步形成各种样式,其建立的过程也非常有趣:首先也是最重要的步骤始于个人交谈,它为创造社交群体提供了可能。这一讨论圈子最容易在那些地理来源相近的独奏学生间形成(首先是出生地,其次是现在的实际居住地)。就我观察到的几项比赛来看,其大体过程都与下面这个案例相仿:

这项比赛的举办地位于德国。在一周多的时间里,65 名参赛者大多住在同一座古堡中。城堡的周围是一个巨大的公园,将其与

外界隔绝开来。此外,城堡底楼有一家餐厅和咖啡馆,这样的条件十分适合参赛选手间的交流。我观察到两种搭讪方式:通过一群已经相识的朋友介绍,或自己主动与他人交谈的个人行为。

相比之下,第一种方式较为常见。原先的小圈子和那些与自身"同属一类小提琴学校"的学生交流,由此吸收后者进入朋友网络中,并借机扩大圈子的规模。比如两位曾是同学的独奏老师,他们的学生就会以这一方式产生互动。这个类似于"大家庭"的人际圈子会自然而然地扩大,特别是没有语言障碍并且圈子中的一些成员在赛前就已相识。有趣的是,构成这一社交圈子的不只是学生,还包括他们的家长。这些家长在比赛结束前一直保持着密切联系,而学生则总是在寻求新的接触。

比赛次日,我发现学生形成小团体的关系基础是类似的出身——具体的居住地倒不重要,最关键的是拥有相同文化背景、说着同样的语言——这些才是促成学生交往的主要因素。往后的几天里,选手间的交流才逐渐超出上述限制——这些关系的形成往往出现在比赛尾声阶段,即通过层层选拔幸存下来的学生开始互相认识。

第二种搭讪方式是学生个人主动去寻求交流,而与共同的出身或文化继承无关。这类学生从比赛开幕伊始,就与不同的参赛者打交道。他们大多通晓两国或多国语言、拥有多重文化背景和丰富的比赛经验。他们可以迅速和别人打成一片,而且寻求新接触的态度也非常鲜明,因此很容易将自己与那些总是通过群体交流与他人结识的参赛选手分开。比如一个18岁的荷兰少女,她住在德国,会说三国语言;还有一个14岁俄罗斯男孩,现居奥地利,他同样通

晓三种语言。有的孩子和青少年确实同时拥有几种文化背景。14 岁至 19 岁的参赛选手[76]，主要用英语进行交流，有时还使用俄语。而德语及其他语言（罗马尼亚语、波兰语和意大利语）则较少听到。

 结识之后，这些年轻的音乐家们便开始一起度过空闲时光。他们离开练习地点和比赛大厅，在公园里漫步，或打乒乓球。到了晚上，学生们相约坐在城堡前的条凳上，互相讲着故事，谈笑风生。年长一些的选手则在一起吸烟喝酒。通过这些活动，他们得以摆脱日益加剧的比赛压力，逐渐了解自己的竞争对手和其他参赛者。参赛者们在比赛期间互相认识，结为朋友，这并不寻常。因为他们都是独奏学生，即使是一个独奏班的同班同学也不会出现如此亲近的关系，彼此分享自己的个人经历。这份对某一集体的归属感，在青春期非常关键[77]，对独奏学生也是如此。他们喜欢参加这样的比赛，经常提到参赛的目的并非为了冠军，而是希望能与他人交流。有时两名参赛选手还会约定在以后一起参加比赛，为的就是能再见到对方，尽管他们十分清楚某项比赛并不公平。比如在热那亚举办的帕格尼尼国际音乐比赛，就因为享有"良好氛围，并且很容易结识他人"的美誉，而吸引了众多独奏学生相约参赛。

 然而并非所有参赛者都能以上述方式经历音乐比赛。有的学生在比赛期间无法自由支配时间，他们的日程表被安排得满满当当，这种情况通常出自老师之手。这些学生除了在练琴间歇能下盘棋放松一下，根本没有其他时间空档进行社交活动。练琴以外的娱乐活动都必须以提高演奏者的身心状态为目的，因此"危险"的娱乐项目统统被排除在外。来自莫斯科的队伍尤为如此：他们完全把自己和其他国家的参赛选手隔开，整支队伍总是自顾自地集体行动。这

支代表队中除了学生外只有两名家长;而其他参赛者中,有一半是在家长的陪同下前来参赛的。此外,队伍中还有伴奏师和小提琴教师。比赛过程中,唯独莫斯科选手不需要主办方指派的官方伴奏师,因为其中一名学生的母亲会为该独奏班的所有学生伴奏。

据现年四十多岁、经历过多次国际性比赛的音乐家老师介绍:在柏林墙倒塌以前,苏联选手被禁止与来自苏联国家之外的参赛者接触,否则就会被视作觉悟不高,回国后将惹上麻烦。在我观察的这次比赛中,俄罗斯选手与世隔绝的迹象已没有当初那么明显,但住在国外、与他国选手交流,对他们似乎依然不太容易。

那么参赛选手在一起都说些什么呢?话题大多涉及比赛本身:如演奏曲目、使用的小提琴(制作于哪个时期、出自哪位制作师之手)、独奏班、辅导自己的老师、先前的音乐会(在哪里、哪个音乐厅、和谁一起演奏)和比赛经历。通过分享这些信息,交流双方极有可能找出彼此千丝万缕的联系,就此建立关系。此外,他们还一起预测比赛结果,互相打气,鼓励对方继续在独奏道路上走下去。而赛事主办方提供的"信息手册"也可作为谈资,上面详细记录着参赛者所有的个人信息(姓名、年龄、国籍、出生地和现居地、学琴的学校和师从的老师),配有照片,有时甚至还包括每名选手的简历。

有些独奏学生会旁听其他选手的表演,主要留意那些尽管默默无闻但实力不俗的选手。参赛者给其他选手排名的依据有两个:一是主办方提供的小册子,二是选手间进行的演奏批评。也有学生从不去听别人的演奏,或等到自己演奏完才听[78]。多数情况下,随着比赛的深入,选手们会逐渐聚在一起谈论彼此的演奏情况。不过,我

从未听到过任何针对某一参赛者的负面评价,因为几乎所有选手都遵守着一条不成文的规矩,即从道义上支持其他独奏学生。这不仅是为了参赛者本人,也同时意在照顾家长的情绪。面对即将上台的选手,"祝你好运"也就成了必须送上的祝福。

独奏学生很小就开始参加国际比赛,这使他们进行国际性社交活动成为可能。这些交往富有活力,建立在个人关系之上。参赛者间的社交活动往往以有共同兴趣爱好的人际圈为单位而展开[79]。从独奏教育的第二阶段开始,比赛也为年轻小提琴手建立自己世界范围内的音乐家通讯录创造了条件。这些人际关系成为他们的职业资本;在多种场合下,独奏学生会运用它们来重新审视其他学生在独奏界等级排序中的地位。选手之间典型的对话包括,"看啊,伊凡赢得了巴赫奖;可两年前在莫扎特音乐比赛上,他排在我的后面"或"奥利维现在兹沃诺的班上学琴。他马上要来科隆了,我很好奇他将会得到怎样的评价"。这是发生在一个16岁和一个17岁小提琴手间的讨论。

通过这些职业场合(比赛、大师班、音乐节),参与者得以互相认识,并以此为坐标来衡量自己在独奏界中的位置。有的独奏学生可能在国际比赛中与那些未来的著名独奏家相识,而这份相识也将提高他们自身的地位和声誉。一名小提琴手在观看某音乐节目时,突然惊叫道:"看哪!萨沙又上电视了……我记得十年前他还只知道吃曲奇饼干呢!我们经常一起下棋,他棋技和小提琴一样好!"[80]

在独奏教育的第二阶段,独奏学生间的联系往往是偶然的、零星发生的。但随着时间的推移,这些年轻的音乐家们逐渐学会如何通过音乐活动保持联系,不再受制于民族或语言上的界限。这些关

系随时可能被重新激活,比如一个出生于波兰、现居德国的独奏学生,在六个月的沉默后,突然通过互联网与另一名住在奥地利的乌克兰学生取得联系,询问是否可能在其住处借宿三天,因为某个著名老师要在那里给他上课。这两名小提琴手一年前在瑞士举办的一场大师班中相识,几个月后又在意大利的一项比赛中见到了对方。

比赛、大师班和音乐节是独奏学生们形成联系的平台,这些联系最终构成了他们各自的人际网络。在这一过程中,独奏学生学会了如何与比赛对手保持彬彬有礼的关系,也逐渐适应了竞争激烈的独奏界生活。同时,这些在相对封闭的环境中成长起来的小提琴手们,也得以通过此类社交平台,组成一个个拥有共同独特经历[81]的年轻群体。独奏学生十分清楚自己与其他年轻人的不同之处,一些人因此深感困扰。一个女孩非常罕见地成功兼顾了常规教育和高强度的乐器训练,并在全日制学校上学直到17岁。她向我诉说了独奏学生特殊的成长体验:

> 我很少参加派对,朋友也不多。只有几个交心的朋友,这就足够了。我也没有假期,特别是在学校里,我总感觉在"倒时差"。和我一样学习小提琴的学生们,我认识他们都只有两三年时间。以前我年纪小时,还不曾抱怨过这样的经历。但到了中学,与朋友出去玩的机会非常有限。同时,我无法融入班级,体会不到其他人的情绪。我想这和练琴以及我的个性都有一定关系吧。我比班上的其他同学都年长一岁;平时我常常在外学琴,几乎每周都要去科隆一趟,所以大家没有什么机会见到我。我好像身处

于另外一个世界。我也有几个年纪稍大的朋友,但他们已不再上学了。

大师班和音乐比赛正是这些年轻的独奏者互相认同及交流的平台。尽管各自语言可能不同,但他们都有着相同的职业经历、相似的兴趣和价值观。这些场合下,他们互相接触,分享共同的特殊文化[82]。尽管独奏学生间的交流多数是短暂零星的,在比赛或大师班结束后就会终止或告一段落,但也有些关系可能发展到一个特定高度——比如,某些相遇尽管短暂,却书写下一段罗曼史。当然,在比赛期间一见钟情的年轻情侣要面对跨国异地恋的考验;相比之下,那些在同一班级学琴或住得很近的独奏情侣,他们之间的关系就要稳定得多。一位老师曾以震惊的口吻告诉我,她班上的两个学生坠入了爱河:"上课期间,他们旁若无人地当众接吻!"这两名小提琴学生的职业规划是一致的:他们都希望未来能去美国继续接受独奏教育。

这类爱情可能经受得住时间考验。小提琴界曾在同一班级学琴的夫妇并不罕见。在美国的独奏班中,就出现了两对非常著名的伉俪:伊扎克·帕尔曼和托比、以及年轻一辈中吉尔·沙汉姆和阿黛勒·安东尼。他们都是多萝西·迪蕾在茱莉亚音乐学院的学生。

强烈的单飞愿望——独奏教育第二阶段的终结

独奏教育第二阶段是一段充满变化的时期,它不断修正着年轻独奏者与所处环境的关系。独奏学生懂得了如何进行职业和私人社

交活动。在他们的心目中，友情开始凌驾于亲情之上——而父母的陪伴曾是他们生活中最为关键的部分。但此时，同龄人关系的重要性开始凸显。通过职业信息的交流，学生们得以在独奏界中成功生存下去，做好准备进入业已饱和的古典乐市场。

而这一阶段的师生关系常常变得针锋相对起来。陪伴学生从孩童时代一路走来的独奏老师，往往难以适应学生渴望独立的诉求。这一阶段的典型现象——师生间的关系危机，最终以老师对学生管理方式的改变而告终。

施瓦茨提供了一个体现独奏教育第二阶段如何走向终结的好例子，来自20世纪最知名的小提琴家伊达·亨达尔。这位"以最小年龄师从小提琴大师弗莱施"的波兰神童，1923年出生在海乌姆。她超常的天赋在几位老师的指导下得到发展，而其中对她影响最大的当属弗莱施。伊达从小就师从后者，并以孩子的直觉演奏小提琴。但弗莱施希望她依靠当时尚不具备的智力来演奏。伊达野心勃勃的父亲（画家、一名业余大提琴手）不断逼迫女儿以激进的方式前进，也因此一路树敌众多。当他把女儿带到巴黎去面见埃内斯库时，弗莱施一气之下把伊达从自己的班中除名。尽管两人在后来达成了和解，但他们的关系始终无法回到当初的热络状态。虽然亨达尔也遭遇过一些青春期问题，但她仍然在非常年轻的时候就收获了不少成功，比如1935年维尼亚夫斯基比赛的特等奖——这对于一个12岁女孩而言绝对是一项巨大成就。[83]

十一　特定的专业文化

霍华德·贝克尔在《艺术世界》(Art Worlds)一书中写道:"职业文化界定了一群以特定惯例来经营艺术生意的职业人士,他们所掌握的知识大多从日常练习中得来。作为一项普遍规则,这一领域的参与者并不需要通过学习才能扮演好各自的角色(……)由惯例知识所界定出的群体,可以被视为艺术世界的核心圈子。"沿着贝克尔的分析轨迹,我们同样可以把独奏班看作艺术世界的核心圈:班上所有成员都分享着共同的工作惯例;同时,小提琴独奏文化囊括了一系列特定的本领——不光在演奏技艺和曲目演绎方面,还包括对于独奏界的知识了解。

在本章最后部分,我将重点关注独奏文化的特性——对它们的灌输贯穿于整个独奏教育过程。第一个方面关于独奏学生们预料之中的社会化,通过它,学生获得了一种对于精英音乐界的归属感;我还将分析他们常规教育的组织形式,它是独奏学生最为重要的生活元素之一。第二个分析点着眼于年轻独奏者文化中的国际化方面。尽管这一点在整本书中都有所呈现,但我还是会在下文中从社会学角度予以详细分析。值得注意的是,正如贝克尔所说,这一文化"处于持续的被阐释中,总是或多或少地变化着。那些进入这一互动关系的参加者则以该文化作为自己的行动参考点"[84]。在分析职业文化的某些面向时,社会学家常常把太多精力放在那些持续变化

着、有时甚至是稍纵即逝的现象上,尽管它们可能在某个特定时刻显得十分重要。

我们是精英中的一员

与法国预备学校中的学生相似,独奏班中的小提琴学生表达出一种共同的凝聚感。这些班级把同一班里的学生——无论年龄大小,统统聚拢在一起——他们对于音乐的理解是相似的,学习着类似的小提琴技艺和演绎风格;同时,他们在独奏界维护人际关系的本领也大体相似。尽管同班同学间的关系常常由于比赛竞争而变得紧张,但当一名学生最终完成整个独奏教育之后,回首往昔,他仍感到自己属于曾经的班级。

这样的情感可以类似于"团体精神"。布尔迪厄认为所谓的"团体精神"是指"一个集体内部的团结感,它建立在共同的理解、欣赏、思维方式和行动之上,并与一种精心设计好的、无意识的自反性共谋(reflexive connivance)相结合"[85]。我们可以区分出两种不同的集体归属感。前一种涉及独奏学生对于独奏师生代代相传关系的感知:即老师的老师、老师(某个独奏班形成的来源)以及学生。这份依附感在独奏界中很常见。比如,一名小提琴手首先提供的个人信息便是:"我在斯克利波夫的班上学琴,他自己则是拉扎洛夫的弟子。"

第二种归属感则与同班同学间的密切联系有关。在独奏市场上,来自同一独奏班的学生经常互帮互助,老师也在整个独奏教育过程中不断灌输这一观念,音乐家们则视之为一项"常规"。比如

一名年届二十、正准备踏出独奏市场第一步的学生，听见老师教导他该如何与学长联系，以寻求后者的帮助：

> 我现在要把你介绍给弗兰克。他只比你大四岁，但到处演出。与他认识对你很有好处，让别人看到你和他在一起很有必要。他并不比你演奏得好，但他很会与人打交道，因此获得了许多演出机会。

这种互助机制在独奏界非常普遍：比如独奏比赛时评委的决定、经济赞助的分配问题、录制唱片的人选等。通常情况下，帮助者直接给予其同班（同校）同学（后辈）支持，以体现彼此属于同一教育传统之下。

在维护这份集体感的过程中，前独奏班学生发挥着重要作用。布尔迪厄在他针对法国顶尖学府学生的分析中写道[86]："从顶尖学府走出来的学子坚信，他们属于社会精英界的一部分。而这些学校的校友则在维持、加强这份循环自信感中扮演着关键角色。实际上，他们以自己的成功为母校正名，其循环逻辑如下：我们出色是因为接受了高质量的教育；这份高质量教育从何体现？因为它培养出了像我们这样优秀的学生。"他们支持、照顾着自己的学弟学妹们。

尽管独奏教育中的赞助机制没有学术界那么正式，但我遇到过名杨克列维奇曾经的学生，他创设了一家赞助性基金会，专门向师从杨克列维奇各弟子的学生提供奖学金。换句话说，该基金会只向一位小提琴大师的学生或再传学生提供帮助。

这种基于校友关系的赞助，在音乐世界外也非常普遍，比如法

国的精英全日制学校，或巴黎政治大学、理工大学等。

至于支持是否正式，这一点在独奏界并不重要。在这个规模十分有限的世界里，小提琴家们很容易通过某一表演者的演奏方式，辨别出他的出身——"出身"即意为在哪个独奏班学琴。

独奏学生懂得该向谁寻求帮助，对哪些人则最好闭口不提。具体来说，老师会先与同窗好友或昔日弟子取得联系，然后再借助这份独奏班归属感，把现在的学生通过这位帮助者介绍到独奏市场中。例如，距一场国际比赛还有六个月时间时，一位老师对一名16岁的学生说道：

> 不用担心。这次比赛的评委会主席是我的朋友，就是他设立了这项比赛。我和他曾在同一个班里学琴多年，所以我会打电话给他。他过段时间会经过巴黎，到时我把你当面介绍给他。他一定会听你的演奏并给出些建议。

在接受职业教育的过程中，独奏学生逐渐掌握了寻找内部关系的本领，它是构成独奏者社会背景的组成部分。他们迅速认识到自己属于哪个音乐学派，以及作为音乐精英界一分子的事实。两名演奏水平类似的小提琴手，如果其中一个没有在独奏班上课的经历，那么他为进入独奏界所遭遇的困难将远比另一名拥有独奏班经历的学生要多。甚至可以说，如果没有这层社会关系作支撑，从事小提琴独奏简直是不可能的。

除了经常进出高雅场所，独奏学生的生活方式也与其他青少年截然不同，这就进一步巩固了他们的精英成员感。严格的训练模式

使他们习得了一些独奏职业所特有的处事性格。独奏教育把独奏学生和其他音乐学生区分开来,而两者最明显的差异在于,前者普遍认为自己没有义务去学习那些他们看来无关紧要、却又影响乐器训练的知识。独奏老师往往对这一态度表示支持,因此独奏学生有充分理由缺席交响乐课、室内音乐课和其他音乐综合课程。在音乐学校里,他们组成了一个与其他音乐学生相隔离的群体。

这种唯我独尊的孤傲态度也体现在独奏学生出席其他小提琴手的公开表演时。据我观察,他们往往把自己视为真正的小提琴演奏家。在某场音乐会结束后,独奏学生有时会声称,如果换成自己,将演奏得更出色。曾经有一名 18 岁学生听完某著名独奏家的表演后评论道:

> 我喜欢他演奏奏鸣曲的方式,但在狂想曲上,他和大多数人一样鱼目混珠。我本希望他下一首曲子能演奏得严谨些,可惜他没有做到。他没有努力,就是这样!有一把和他一样好的小提琴,我能表演得更好!我感觉自己上当了……

他们对独奏班以外的小提琴学生常常施以负面的评价。尽管独奏学生间有时也会恶言相向,但当他们与非独奏学生站在一起时,高人一头的强烈优越感会油然而生。在一场由普通小提琴学生参与表演的音乐会上,我看到独奏学生们互相打趣、嘲讽着演出质量。同时,他们也拒绝与在独奏班以外学琴的学生和业余小提琴手合作,或者说他们只是单纯意义上不愿与所有演奏水平和自己不在一

个等级上的音乐学生同台演出。这一拒绝行为体现了独奏学生与普通音乐学生间有意保持的距离,显示出他们凌驾于"常规音乐教学世界"的优越感和特殊感。独奏学生以此来建构自己作为"独奏者"的职业身份——"我们是精英成员,属于一个与其他音乐演奏者截然不同的群体"[87]。

这份精英情结不光体现在独奏学生与普通音乐演奏者之间,也存在于他们和非音乐从业者的联系中。独奏学生都是极能吃苦的工作狂,那些经常上台表演的学生,工作的努力程度与成年人没有什么两样;相比之下,一般学生就只需操心"学校里的问题"。独奏学生时常认为自己担负着重要责任和艰巨任务,因为他们要在金碧辉煌的音乐厅中表演,还需面对众多观众的睽睽目光。这些打小年纪就刻苦练琴的独奏学生明白,他们早已属于成人的世界。

此外,在职业生活中,独奏学生频繁接触着音乐界的名流。我常常听到他们报出这些人的名字,以显示自己与独奏界名人的密切关系:"我上次和维特科夫共进了晚餐,那是在他结束了音乐节的表演之后。他人还不错,邀请我们一起参加他的新项目。"所有这些对成人世界的依附,有助于形成并巩固精英成员感的元素,都并非为独奏界特有。布尔迪厄在他关于法国精英学生的研究中分析道:"预备学校和顶尖学府的学子不断被灌输着他们是多么与众不同的观念,这一做法客观上强化了他们与其他人的不同。毋庸置疑的是,通过把自己包裹在高尚和知识渊博的外衣中——特别是在同龄人面前,这些精英学生不仅确保了高人一等的做派,更使他们坚信这份优越感将贯穿于自己未来的工作和生活中,伴随他们去完成最为崇高的目标、进入最为顶尖的企业。"[88]

如果常规学校不存在该多好

另一个加深独奏学生精英成员感、与同龄人差异感的因素，是他们系统省去了同龄学生必须承担的学习任务。在多数欧洲国家中，当学生的年龄达到16岁时，其学习义务就此解除。而几乎所有东欧音乐学生都受益于音乐教育机构的"特殊教学"——它调整常规教育的比重，使其与高层次的音乐教育结合起来。在这里上学的音乐学生只需参与常规教育的部分课程。这类音乐学校，特别是莫斯科中央音乐学院，成为了耶胡迪·梅纽因在英国福克斯通创立的学校及纽约茱莉亚音乐学院学前分部的模板。

欧洲音乐学生完成义务教育的年龄各不相同，它取决于具体国家的音乐教育系统。比如在东欧（波兰、匈牙利、罗马尼亚、前苏联等），音乐学生在十七八岁通过一场类似于美国SAT的考试前，必须参加普通学校的课程。他们只有拿到该考试的证书才能继续接受乐器教育，因为所有更高级别的音乐教育都由东欧高等学府组织；而所有大学生还需在SAT型考试后，参加另一项单独的大学入学考试。因此，东欧小提琴学生没有选择退学的余地，他们必须进入那些特别为音乐学生开设的教育机构上学。与西欧小提琴手相比，他们别无选择。

例如，20世纪80年代以前，波兰的独奏学生都在音乐职校里上学。但这些学校只是将普通教育和音乐教育简单相加，学生们在大班里上课，有的人动不动就缺席数周。结果，普通课程的老师与独奏教师吵得不可开交。在这种情况下，波兰两大主要城市开始设立针对音乐天才的特殊班级。每个班上的学生不超过10人，其中

一半是小提琴学生。他们的普通课程比一般音乐学校要少一半,即每周 15 小时,而且学生也不一定要出现在课堂上。期末考试的卷子则由这些机构的老师自己命题。在其中一个特殊班级中流传着一则轶事:有一天,一位著名小提琴大师的班上来了个极具天赋却学业糟糕的学生。大师担心他无法通过常规课程的考试,于是组建了一个音乐天才班。在这个特殊班级学习了六年后,这位天才学生的学业成绩已足以拿到学士学位了。

相比之下,西欧学生的选择面就宽得多。对于法国音乐学生而言,他们可以选择那些颁发音乐专业证书的特别公立学校。不过独奏老师十分抵触该教育体系,因为这些学校紧张的日程安排会耽误他们学生高强度的乐器练习[89]。

第二个方案是通过函授课程(等同于今天的网上远程教学)接受普通教育。法国著名小提琴家吉拉·普雷(Gérard Poulet)和丰塔纳罗萨(Patrice Fontanarosa)都是从该教学系统中成长起来的。实际上,大多数法国独奏学生如今都以参加函授课程的方式进行常规科目的学习。在法国,函授学校属于国家级的教育机构[90]。

这一教育体系使学生得以自由支配时间,协调自己的练琴计划和准备常规科目考试,不用受制于全日制学校时间上的束缚。函授课程还有另一大好处,即学生可以自由选择他们自己的专业(包括文学、经济学及科学,这些专业常常被视为最难、同时也是最一流的学科)。而特殊音乐学校的学生,他们参加的是音乐专业的考试,虽然其中也包括对常规科目的考察,但这一专业的证书声誉不佳。对于拿该证书的学生而言,未来的职业选择非常有限,他们往往只能从事音乐教学方面的工作。

可以同时兼顾独奏教育和"典型"全日制教育的学生极为罕见。我只遇到过一名坚持在普通学校上学、最终获得文学证书的学生。她常常缺席学校里的课程,所以她的母亲———一位老师——与校长和女儿的任教老师不断协商,为女儿的缺课辩护。对多数独奏学生来说,决定继续留在全日制教学系统里,便意味着被迫放弃独奏训练,一名前独奏学生(父母都是物理学家)回忆道:

> 我小提琴曾经拉得很好,演奏技艺达到过很高水平。高中以前,我在一个小提琴班上学习,其他学生也都非常出色。我还上过大师班,小时候就演奏过不少高难度曲子:巴齐尼、帕格尼尼、《魔鬼的颤音》小提琴协奏曲……后来,当我想要参加函授课程时,遭到了父母的强烈反对。所以进入高中后,我的小提琴生涯就完结了。我如今在医学院读书,再也没有那么多时间练琴了。我没有什么空余时间,很遗憾。一旦停止练习小提琴,你的技艺很快就会丢失,难以重拾原来的感觉。

从全日制学校退学

要独奏学生详细回忆全日制学校的上学情形是极其困难的,因为在高度国际化的独奏界中,他们往往经历过好几个国家的不同的教育系统。但几乎可以下一个结论:在拿到中学毕业考试证书前就选择退学的大有人在。有些人14岁至16岁时就放弃了他们的常规教育,具体年龄取决于当地的义务教育年限。大多数独奏学生的退

学时间都在高中，正如一名法国独奏者的个人经历所示：

> 我在高二时选择了退学，因为我开始接受函授教育，并且那时正在美国学习。美国学校要求我参加他们的音乐证书考试，他们不承认我在巴黎音乐学校拿到的文凭，因为我的年纪太小了。这个受教育过程还是挺有趣的，所有教材都用英语，甚至连音乐理论也是。我并不觉得那是浪费时间，但我从法国的全日制高中退学了。

尽管大多数独奏学生退学的年龄都在15岁左右，不过我遇到过一个小小年纪就远离学堂的独奏学生。这个学生名叫瓦西亚，一名23岁的俄罗斯小提琴手。他七岁来到法国，并因此"逃过"（用他父亲的话说）法国教育系统中一年的时间（法国的孩子需要从六岁开始上学）。后来，他在一所普通公立学校上学，不过仅仅持续了几个月，因为他父母意识到法国孩子原来要在小学里待到下午4点半，而不是中午12点半（俄罗斯小学的作息制度）。这对家长对此颇为震惊，他们不理解为何孩子需要在学校里呆那么久。于是，瓦西亚被送到了一所私立学校读书，那里的日程表是为他量身定做的，并且他每周只需去学校上一次课。可是瓦西亚那时已经赶不上法国的小学生了：他法语说得流利，但写作很糟。结果他只能和比自己小三四岁的孩子一起上学。瓦西亚一家对常规教育缺乏兴趣，而且他们也不可能在家里给孩子补课（这对父母的法语非常一般），以至于瓦西亚甚至连小学文凭都没拿到就退学了。不过在法国，缺乏足够的常规教育并不会对音乐职业教育产生什么影响。

以上两则学生的个人经历表明：居住国家、教育系统的更换及语言障碍，都会对独奏学生的退学决定起到一定的推动作用。当然，退学并非移民学生的专利。在单一教学系统中上学的独奏学生也可能早早退学，究其原因，用他们自己的话说，就是"希望摆脱全日制教育的束缚"，投入更多的时间来练琴。

20 世纪独奏家们的常规学校生活

通过阅读独奏家们的个人传记，我注意到他们也往往把常规教育置于小提琴训练之后。然而，20 世纪初的语境似乎有所不同——常规教育在每个独奏学生的家庭生活里扮演着不同的角色。在中产阶级家庭，私人教师被请来辅导孩子的常规教育，由母亲代替小学教师、全权负责孩子教育的做法也非常普遍。内森·米尔斯坦在俄罗斯、耶胡迪·梅纽因在美国长大时，接受的都是家庭教育。斯特恩学生时代被迫接受过学校管理部门的智商测试，以预测他是否会因为完全脱离学校而成绩落后。结果，斯特恩通过测试并取得高分，学校因此豁免了他的常规学习义务。[91] 弗里茨·克莱斯勒（Fritz Kreisler，1875—1962）在学琴的同时还学过医；出生于 1971 年的吉尔·沙汉姆则修过数学。克莱斯勒拥有私人教师，他因此得以两头兼顾。而沙汉姆和许多独奏学生一样，曾在针对音乐天才开设的特殊学校上学，后来成为了罕见的、拥有另一专业知识的小提琴独奏家。

国际文化

独奏学生的精英成员感与顶尖学府的学子相似,但其职业文化中的国际面向又使他们有别于其他社会精英。拥有国际文化是从事独奏职业不可或缺的条件。就这一点而言,我们可以把独奏学生与居住在法国的外国经理人作比较。拥有国际文化背景可以被视为一种资本的形式。"国际文化意味着同时拥有多种资源——掌握多国语言、适应多种生活方式、手握地理分布广泛的家庭和朋友关系、跨国开展工作的可能性,所有这些组合为一种语言、文化、社会、职业、经济和象征上的多重资本。"[92]

独奏班上课地点的多样性、频繁的地理迁移以及独奏班内部各学生所使用的不同语言,都组成了独奏教育的这一国际化特征。

尽管自20世纪80年代以来,独奏学生并非唯一在各个不同国家接受教育的学生群体[93]但他们旅行和迁移的频率还是比其他学生高得多。与许多在单一国家完成教育的大学生不同,这些年轻演奏者从小就处于不断的奔波状态中。独奏家的世界从不受制于地理边界,并且这一流动性亦非最近才涌现出来的现象——绝对不是!流动性是独奏界的传统,是成功的标志。音乐家、包括独奏学生的国际间流动已是持续了几个世纪的事实和传统,并在最近20年进一步增加。东欧国家边境的开放,使这些国家的音乐家也有了出国旅行的机会。而许多年轻演奏家也跟随老师,从前苏联和其他东欧国家到了西方(即西欧、美国和以色列[94])。这些独奏学生的国际流动不仅包括短期旅行,许多人或单独或与父母一起改变了居住国,为的就是能在他们选定的老师(或相中自己的老师)的班中继续接

受独奏教育。

从小在多元文化中成长，使得独奏学生往往通晓几国语言。这些年轻的小提琴手从独奏教育伊始，就已做好了经常穿梭于各个国家和不同地区的准备。为了节省费用，他们往往独自一人旅行。离开父母的照顾，他们自然需要很强的语言能力。掌握几种语言不仅为异国旅行提供方便，最重要的作用更体现在独奏课上。由于独奏老师不一定会说班上学生的本国语言，因而能流利听说多语种的本领也就成了独奏教育的组成部分。除了英语，通晓独奏界的其他小语种，比如俄语，是非常有用的：它使学生得以获取特权，与来自前苏联的独奏大师进行近距离接触。会说俄语在音乐比赛中也用处极大：与评委成员的非正式交谈、排练期间以及与其他学生的交流都可能使用到俄语。参与本研究的独奏学生大都基本掌握了这门语言，因为这一直以来都是小提琴独奏教育传统的一个部分。

正是由于极强的流动性，几乎每个独奏班都由来自不同国家的音乐学生济济一堂。拿某巴黎独奏班学生为例：该班级 13 名学生中，有六个法国人、三个俄罗斯人、两个波兰人，另外两个学生一个是意大利裔日本人、另一个来自美国。国籍多样性在欧洲独奏班里非常典型，不过一般情况下，亚洲学生的人数要比这个例子来得更多些。这一国际面向在独奏者的关系网中也十分明显：独奏家和独奏学生的社会世界由无数超越地理边界的人际网络组成。他们坚称，以关系网为基础的这类组织形式[95]是音乐家们的传统。然而，音乐界存在等级之分，音乐家的受教育地对该等级有着重要影响。人们很容易注意到，来自东欧和犹太文化[96]的小提琴家常常占据着

统治地位,一些独奏圈中人感到"俄罗斯音乐家无所不在",是一支"独奏市场中的统治力量"。为本研究提供信息的音乐家和家长们,常常用"俄罗斯帮"(Russian mafia)来表述活跃在独奏界的东欧关系网。在法国举办的一次大师班上,一名学生的母亲(法国人,音乐会策划人)向我随口说起小提琴手普遍引用的一句话:"日本人音准、法国人悦耳,而俄罗斯人两者兼备。"

"最棒的小提琴家"、"杰出的音乐家"、"罕见的艺术家",从俄罗斯乐器教育传统中走出来的演奏者,他们获得的声誉是有关标准被强行施加的结果[97] 不过,如今并不只有俄罗斯人对整个独奏界施加着自己的影响。凭借全心投入和极高水准,亚洲小提琴家逐渐改变着这些演奏标准。随着接受小提琴训练、参与比赛的亚洲学生日益增多,他们严谨的演奏风格正愈发受到重视[98]。

在分析独奏教育的国际面向时,呈现独奏学生与国家小提琴教育间的这层特殊关系很有必要,比如享誉全国的音乐机构——波兰的华沙音乐学院、法国的国立巴黎高等音乐院等。住在法国的独奏师生接受采访时表示,"进入国立巴黎高等音乐院"既不是他们的目标,也不是成功的标志[99]。一位独奏老师的回答颇具代表性:

> 国立巴黎高等音乐院不是国际独奏学生接受教育的地方。如果你想在法国的交响乐队或音乐学校里工作,它是个很好的选择。但对小提琴独奏者而言,这还远远不够。它在法国人心目中的地位很高,但他们给予独奏学生的准备再也不够充分了。

1945 年后出生的法国独奏家从国立巴黎高等音乐院毕业后，在正式进入独奏市场之前，还需在法国以外的地区完成自己的独奏教育[100]。不过，从茱莉亚音乐学院、柯蒂斯音乐学院、印第安纳大学布鲁明顿分校，或莫斯科、圣彼得堡音乐学校毕业的独奏学生就不必如此，因为这些学院都已具备了足够的国际品质。

当法国音乐家面对媒体、指出自己是哪位著名海外大师的学生时，他们意在告诉公众，其音乐教育中最重要的部分在于与某位国际大师进行的合作。法国音乐杂志《音域》在一篇《年轻、天赋、猛烈，他们是法国乐器演奏的精英》的文章中写道：

> 当被问及是谁激发了他们对音乐演奏的兴趣，或谁为他们的音乐教育做出战略规划时，许多人都提到了自己的第一任法国老师以及他们在巴黎音乐学校所接受的教育。然而他们更多强调的，是与国际顶尖音乐家的会面和参加大师班的情况。[101]

尽管独奏学生对于巴黎各大音乐院校的名声不以为然，但一些人还是选择加入其中。对他们而言，在这些音乐学校中接受教育为自己提供了战略意义上的解决方案[102]，比如奖学金、借取小提琴以及更多登上法国音乐会舞台的机会。而通过在法国音乐学校注册，外国学生也可能从长期留法工作中获得好处。

总体上，对于在国际独奏班中接受教育，或其教育地与出生地不是同一个国家的学生而言，何为优秀的国际标准，与那些在国家音乐教育系统中成长起来的乐器演奏者所沿袭的标准道路亦有

所不同。多种民族文化的混合并没有给独奏班的运行带来阻碍，因为来自类似班级的学生们拥有一种共同的、来自独奏世界的文化背景[103]。独奏学生小小年纪就已深入接触独奏世界，正是通过这份早熟，他们习得了这一包含着国际面向的独奏文化。

注释

1 亚洲音乐学生例外。有的学生即使已经完成了所有的独奏教育,依然会在母亲的陪伴下参加比赛。
2 具体案例可见施瓦茨(Schwartz, 1983)。
3 在法国及其他部分欧洲地区的高中(lycée),学生们都希望在18或19岁时通过重要的"中学毕业考试"(Baccalaureate)。
4 过去,大多数神童演奏时都是一身短打。
5 库朗容(Philippe Coulangeon, 1998)在他对爵士乐器的研究中阐述了这一问题。
6 在东欧国家的教育系统中,学生可能在18或19岁时通过中学毕业考试。法国学生可以选择函授学校或进入正规教育系统。有些学生会去偏重音乐教育的学校上学,但这些学校依然无法保证独奏学生高强度练习所需的时间。
7 在独奏教育的第三(最终)阶段,没有独奏学生再会同大多数同龄人一样去读高中或大学,除了某些音乐学院。
8 在法国,人们认为中学毕业会考的理科试卷(bac S)具有相当难度。取得该证书是申请许多法国重点大学的必备条件。能通过这场考试也是学习成绩优异的象征。
9 在法国、意大利和西班牙的学校系统中,学生们必须在学校待到下午5点才能回家。家长借此确保孩子得到了妥善的监督。
10 见Becker & Strauss, 1956
11 见Arcady Fouter所写的《杨克列维奇与俄罗斯小提琴学校》(Y. Yankelevitch et l'école russe du violon, 1999: 331)。我们可以在奥伊斯特拉赫、雅克·蒂博、梅纽因、艾萨克·斯特恩、维尔柯密尔斯卡、贝斯维茨(Bacewicz)等其他著名小提琴家的传记中,看到与杨克列维奇的独奏班相类似的描述。有一个相反的例子出现在米尔斯坦(N. Milstein)和沃尔科夫(S. Volkov)合写的米尔斯坦传中——米尔斯坦激烈批评了独奏教育的运作。
12 这一班级类型我还会在后义关于大师班的部分涉及。
13 我观察了8位大师的独奏课,发现他们的上课方式十分类似。
14 鲍里斯·贝尔舍(Boris Belkin),俄罗斯著名小提琴家,生于1948年1月26日。
15 得益于我之前的职业,我介绍说自己是音乐教学法方面的专家。

16 见《杨克列维奇与俄罗斯小提琴学校》(Y. Yankelevitch et l'école russe du violon, 1999: 337)
17 同上,第284页。
18 Souk,用以形容一个混乱、人满为患的环境。
19 见 Milstein N. & Volkov S., 1983: 6
20 见 Lourie-Sand, 2000: 48
21 见 Leopold Auer(1845—1930),匈牙利著名小提琴演奏家、作曲家、音乐教师。
22 见 Milstein N. & Volkov S., 1983: 26
23 见 Wanger, 2006
24 见 Goffman, 1973: 40-41
25 究其原因,可能是主办方宣传不力,少有人知道这次大师班。
26 两个身份中,安德烈更熟悉我作为音乐老师的角色。
27 独奏老师普遍认可学生在课上使用记录设备,因为上课的视频或音频有助于平时的个人练习。
28 《小提琴卡门幻想曲》是小提琴家弗朗茨·沃克斯曼(Franz Waxman)根据乔治·比才(George Bizet)的歌剧《卡门》改编而来的一首出色的小提琴演奏曲目。
29 (德语)安静。
30 (德语)不要这么大声。
31 走音是演奏小提琴和其他一些乐器时要攻克的重要问题。钢琴或吉他的两个单音之间最少也有1/2个音;但小提琴、中提琴、大提琴和低音提琴则不然,演奏者可能会在两个单音间演奏出好几种声音。要奏准音,演奏者必须对乐器有出色的掌控力,否则即使是左手1毫米的偏差也会可能造成走音。
32 伴奏者需要在乐谱上找到独奏学生开始演奏的地方。如果学生从某一段的当中开始,而且也不告知一声,伴奏者找起来就会有些困难。
33 Rubato:弹性速度,指整体保持乐谱上所指示的基本速度,而在其中各个单拍的拍速上稍有不同变化,如有些音符时值略延长,另一些则相应缩短,以使演奏更富表现力。
34 独奏老师会经常轻拍学生的背部、手臂或是头颈,以查看它们是否过度紧绷。
35 本书先前章节中对于玛格特(Margot)的独奏课描述,就展现了独奏教师是如何指导学生小提琴技艺的。
36 如休斯(Hughes, 1996: 72)

37 这类老师向学生详细阐释自己的演奏技艺，传授一些独门诀窍。他们深信，学生通过不断练习可以掌握老师的技术，从而系统性地纠正他们的技术问题。学生技术水平的提高与音乐演绎方面的提升，都能给他们带来工作上的满足感。但这样的老师实属罕见，我只见到过两位。

38 改变琴弓或左手的动作被称为"小提琴演奏姿势的改变"。这一纠正只涉及演奏姿势的某一部分，并非巨大的改动。

39 见 Becker, 1951; Masson, 1996

40 见 Goffman, 1973: 26-27

41 见贝克尔（Becker H.S., 1951）博士论文法语版翻译。

42 见 Brussilovski（1999: 249）书中对盖达莫维奇的引用。

43 同上，p.67

44 见 Schwartz, 1983: 549

45 草山音乐学校（Meadowmount School of Music）：由伊万·加拉米安于1944年创建。该学校位于纽约北部的西港（Westport），旨在为优秀的年轻小提琴手、大提琴手、古提琴手和钢琴手提供为期七周的暑期职业培训。前来学习的学生每天至少要练琴五个小时，并得到室内音乐和演奏技艺上的指导。在暑期培训期间，每周都会有三场学生音乐会，其中还有不少是国际学生。——译注

46 一些学生非常执着地相信，他们一定要师从某个大师，而不是其他任何人。这一想法可能正是独奏老师所普遍追求的目标的结果。老师们不仅希望获取学生对自己的信心，更寻求坚定他们的选择，从而使自己在学生心中的良师地位更为稳固。

47 见 Schwartz, 1983

48 见《扬克列维奇与俄罗斯小提琴学校》第29页布鲁斯洛维奇（Brussilovsky A.）的话。

49 福特（Fouter A.），同上，第331页。

50 我这里仅仅指的是师生距离方面，而不包括音乐演绎或演奏技艺上的教学方式。当然，迪蕾也得到了俄罗斯传统小提琴教师这一教学模式上的传授。

51 所有受访者都知道我毕业于一所音乐院校，并且理解独奏教育的音乐层曲（特别是小提琴方面）。

52 社会学家需要注意这份偏见——当你问及某受访者数年前的某一情形时，他给出的回答可能与当时的感受并不相同。相比于现一阶段的老师，独奏学生更为津津乐道于独奏教育较早阶段中与他们合作的大师。

53 我还会在下一章节中详细展开这一问题,这正是独奏教育第三阶段的特点之一。
54 Sarasate,西班牙作曲家和小提琴表演家。
55 《杨克列维奇与俄罗斯小提琴学校》(*Y. Yankelevitch et l'Ecole Russe du violon*)第312页。
56 在前面的部分中,玛格特接受的是一堂典型的、在无紧迫压力下进行的独奏课;而安德烈给简上的大师课的节奏堪比"紧要关头"的独奏课,但这位老师关键当口没有给学生拖堂,也属少见。
57 大卫·纳迪安(David Nadien),纽约爱乐乐团首席小提琴手。
58 阿诺德·斯坦哈特(Arnold Steinhardt):1937年出生,美国小提琴家。其最著名的身份是瓜奈里弦乐四重奏(Guarneri Quartet)的首席小提琴手。——译注
59 Lourie-Sand, 2000:50,另外,老师把自己的家改造成工作场所的做法相当普遍。一个学生告诉我,他的老师(一个单身女士)把自己的四居室加以改造,用来提供练琴场地给等候轮到自己上课的学生。
60 见 Broussilovki, 1999: 266
61 见索里瑙(Sorinao)所写《朱勒斯·布切利回忆录》(*Souvenirs de Jules Boucherit*, 1993: 16)。
62 这份密切的师生关系对双方都十分有利:如果学生长时间待在老师的居住地,就能随时接受老师的辅导;另一方面,如果老师正为自己的学生做赛前的准备,那么老师就无法跟随家人出去度假,他需要组织好自己的时间,不间断地给学生上课(逻辑有点怪)。
63 杨克列维奇的学生盖达莫维奇给出了几个这方面的例子,《杨克列维奇与俄罗斯小提琴学校》(*Y. Yankelevitch et l'Ecole Russe du violon*),第260页。
64 比如奥尔在1917年十月革命、加拉米安遭到苏联政府放逐,各自逃到美国时,其学生都给予了帮助。
65 《杨克列维奇与俄罗斯小提琴学校》(*Y. Yankelevitch et l'Ecole Russe du violon*),第315页。
66 见 Merton, 1996: 318-323
67 见 Anselm Strauss, 1959: 115
68 在欧洲,多数独奏教师同时在几所学校教琴。这种情况下,老师会决定新生去哪里注册入学,老师的考虑因素包括该学校是否方便学生就学、该校的课程组织情况、学生参加其他班级活动的负担(如交响乐班)、学校证书的名誉,或者只是考

虑学费因素。

69 见 Becker, 1985, 1988

70 见 A. Strauss, 1959: 114

71 名师往往会推荐新生与自己的助手合作（为了正式进入自己的独奏班或只是增加额外的课程）。如此一来，名师助手的班上也就不缺生源了。

72 独奏教师间有一个不成文的等级排名。关于这个非正式排名，可参见本书关于教师职业的章节。其中一项重要指标为是否担任国际音乐比赛的评委。

73 在一些欧洲国家中，国民 20% 的收入被用于缴纳医保和退休金。这些是欧洲国家就业制度的重要方面。

74 在下一章节中，我们将看到学生在职业接合过程中对老师形成的一种新的依赖方式，我把它称为消极合作。

75 我在分析国际比赛和大师班的情况时，没有将两者分开，因为它们有一些相似之处。尽管人们可能觉得大师班的竞争成会会相对少些，但其实同一个大师班中的学生竞争与比赛并无二致，只不过是非正式的。

76 处在年龄段两个极端的参赛者较少从事社交活动。比赛期间，年纪最小的学生往往和自己的父母呆在一起；而一些最年长的选手则是结伴前来，比赛期间也始终只是与他们先前已熟识的伙伴进行交流。

77 见 Lepoutre, 1997

78 绝大多数比赛分为三个阶段，每个参赛选手因此需准备三首不同的曲子。如果进展顺利，他们有机会在评委面前表演三次。由于独奏学生们经常遇到表演曲目相同的情况，所以为了防止自己的演奏（比如演绎风格）受到影响，或是被别人的出色发挥震住，有些参赛者只选择在自己表演完后才去旁听同台竞技者的演奏。

79 如果抛开国际性这一维度，我们可以把年轻小提琴手们的关系与阿德勒夫妇（Adler&Adler, 1991）予以研究的年轻篮球运动员进行比较。

80 把自己和那些已成为名人的独奏家联系起来，这一做法反应了独奏学生的一个普遍心态：即在学琴过程中的某个时刻，他们感觉自己与那些已位于独奏界顶端的著名小提琴家身处同一世界中。

81 相比较于普通的年轻人，独奏学生们的成长经历确实特殊。

82 这种相互认同、从共同文化的分享中获取愉悦的运行机制，与粉丝现象十分类似。见瑟格雷（Segré, 2001）。

83 见 Schwarz, 1983: 349

84 见 H. S.Becker，1999：32
85 见 Bourdieu，1989：111
86 见 Bourdieu，1989：156
87 将自己与其他群体加以区分的做法，常常在新身份的建构过程中显现。这一点在 Arnold Marshall Rose（1971）对于宗教改宗的研究体现得很明显。参见其著作 *Human Behavior and Social Processes*：*An Interactionist Approach*. London England：Routledge & Kegan Paul.
88 见 Bourdieu，1998：112
89 拉福赫萨德对于巴黎各大音乐学校的研究表明，那些希望成为职业乐器演奏家的音乐学生很少选择这些特殊的学校和班级。（Defoort-Lafourcade. Domique，1996）
90 要报名参加函授班，16岁以下的法国学生必须拥有官方许可。只有得到某小提琴老师的推荐信、比赛奖状以及普通学校的优良成绩证明，学生才可能得到这一许可。如今，函授班通过互联网运行。
91 见 Stern et Potok，2000：20-21
92 见 A. C.Wagner，1995：12
93 我在这里指的是欧洲的情况。欧洲大学教育中的国际交流非常频繁；此外，商学院还有在他国开办一学期或一学年课程的惯例。
94 在上世纪六七十年代时，东欧音乐家移民以色列曾形成一股热潮。
95 独奏圈的国际化组织形式与涂尔干所描述的职业国际主义（professional internationalism）相似："一种全新的国际主义——职业国际主义出现了。关系修复不仅限于人与人之间，还包括职业群体间的类似和解。尽管国家间的敌意还未消除，但各国工人的直接合作或多或少地延续着，并有了一定的组织形式。学者、艺术家、工业、工人、金融家等国际社群相继建立，并随着专业化的深入变得更为多样。由于这些社群的作用日趋常规化，它们成为了欧洲文明的一个重要组成部分。职业情感与兴趣被赋予了更多的广泛性，它们——如工人群体——在不同国家间的变化远小于同一国家内不同职业间的差异。结果，这一团结精神有时倾向于把不同欧洲社会中的相似社团紧密联接在一起，其程度甚至超过了同一社会中的不同团体。因此，民族精神遭遇到强大对手，而大多数人对此毫无察觉，这为国际主义的发展提供了罕见的良好条件。"（Durkheim，1958：173/4）。
96 这个话题说来话长。在20世纪初的欧洲，演奏小提琴是犹太中产阶级家庭常规教育的一部分。二战前，职业音乐教育的传统也在所有犹太家庭中得到了广泛传播。

事实上，一些出身东欧的受访对象也向我强调了他们的"犹太之根"。

97　在他的历史著作《伟大的小提琴大师们》（*Great Masters of Violin*）中，施瓦茨记述了俄罗斯音乐家是怎样在20世纪初期，把他们的演奏标准强加到整个音乐界中。

98　除了这些变化，技术创新，比如录音技术和传播终端的改变——数字、CD片的革新——都对小提琴演奏质量标准的改变起到了一定作用。

99　与独奏学生相反，普通音乐学校的老师和学生都认为，如果能被巴黎或里昂的CNSMP录取，那就象征着成功、以及自己多年音乐教育结成的正果。

100　比如劳伦·柯西亚（Lauren Korcia）为了师从菲利克斯·安德瑞夫斯基（Felix Andrievski），前往位于伦敦的皇家音乐学院求学，伏古妮·罗比拉德（Virginie Robillard）曾在美国茱莉亚音乐学校迪蕾的班上学琴；玛丽－阿尼克·尼古拉（Marie-Annick Nicolas）在俄罗斯接受了鲍里斯·贝尔金和奥伊斯特拉赫的辅导后才完成了她的独奏教育；皮埃尔·阿莫友（Pierre Amoyal）来到洛杉矶，成为了海菲兹的得意门生；而雷诺德·卡普桑（Renaud Capucon）则在柏林师从托马斯·布兰迪斯（Thomas Brandis）。

101《音域》（*Diapason*）杂志第435期，3月号，1997：32

102　对外国学生来说，包括长期签证、社会保障，如医疗保险等。

103　国籍多样却伴随着社会同质化，这一特点在其他职业界也能经常见到。A.C.瓦格纳在关于国际经理人家庭的分析中评论道："不同国籍的混合与社交圈的社会同质化同时发生。"（A. C. Wagner，1999：544）。

第五章
独奏教育的第三阶段

Entrance into Adult
Career: The Third Stage
of Soloist Education

一　独立进入独奏市场

通过前两个阶段的独奏教育，独奏学生从自己的恩师那里独立出来，同时获得了对先前支持网络的部分自主权。这一过程是循序渐进的，独奏教育第二到第三阶段的过渡，与第一到第二阶段的承接一样，并没有明显的重大事件作为标志。尽管如此，我们依然可以找到某些迹象。首先，学生们开始变得自信。他们从老师那里获得独立，并寻找着自己最终的赞助者或"继父"，以及职业合作伙伴——任何可以帮助他们自主开展独奏事业的人。为了与这些职业人士建立联系，年轻独奏者试图与他们发展各种新的关系。比赛、大师班和音乐节等活动，都成了独奏学生创造这些新关系的平台。音乐活动期间，自然少不了鸡尾酒、颁发奖品等形式的助兴。这些社交活动都是精英生活的一部分——不仅音乐精英，艺术、政治和金融等领域的社会名流也参与其中。年轻独奏者怎样在这一圈子中取得自己的一席之地？他们与这些扮演着高度重要角色的职业人士保持着怎样的关系？

该阶段是学生正式取得独奏者地位前的关键时期，可能持续几年，甚至十年。在此期间，独奏学生们为最终踏上独奏市场做着长时间的准备；同时，也有人开始尝试其他的职业可能性。

逐渐脱离大师

在独奏教育的最后阶段，学生不再像前两个阶段那样，为了精进小提琴技艺而跟随某位大师。他们苦苦等待的是能把自己安插进成人独奏界的老师。此时的独奏学生已充分掌握了演奏技术，在表演方面展现出自信。从给予自己小提琴教育的大师那里脱离出来，这种独立意识开始在他们身上显现。他们感到常规的独奏课程——过去他们曾欣然接受的——对自己的进步已无多大意义可言。他们知道很快有一天，自己需要在没有老师课堂辅导的情况下独自练琴。正如一名19岁的独奏学生所言：

> 老师需要教会我如何具有自制力，这样我才能离开他的支持，独立工作。到了30岁，我显然不可能还在他的班上学琴。我不可能跟着老师学一辈子。

在此前的第二阶段中，师生关系的恶化往往伴随着一个支持网络的破裂。不过在独奏教育末期，学生可能主动与老师保持距离，但又不会切断与后者的联系。多数情况下，当意识到独奏课的作用不再一如往昔，独奏学生会向其音乐会合作伙伴（伴奏师和指挥）求助，以期在他们的帮助下完成独奏教育。

同时，学生与独奏大师的交流也离开了课堂。一些较随意的见面场合，比如晚餐、学生到老师的居所拜访或一次讨论过后，独奏学生可能拿出小提琴，向老师演奏一曲他们为音乐会、录制唱片准备的曲子，然后师生双方再就此进行交流。这不是一般意义上老师

说、学生纠正的课堂。一种新型的师生关系开始产生，可能持续多年。许多小提琴独奏者都会在重要演出前邀请昔日的恩师试听，即使他们的独奏教育早在几十年前就已完成。独奏大师的建议依然起着重要的作用，一位40岁的独奏者说：

> 每次录制新曲目或新唱片以前，我都会找乔安娜（他的最后一任独奏老师），让她听听我的演奏，然后她会给我一些非常有用的建议。尽管乔安娜已经七十多岁了，但依然能听出新的东西，做出十分中肯的评价。

这样的师生关系在独奏界十分典型。比如，作为杨克列维奇的伴奏师，盖达莫维奇描述道：

> 每个人都从杨克列维奇教授那里得到了同样的关注。他的注意力并不限于在班中学琴的现役学生。他密切关注着那些已从自己这里毕业的音乐家——为他们取得的成就欢欣鼓舞，为其失败黯然神伤。这也就是为什么他的通讯录上写着如此多的名字，有的人已是他多年前的学生。杨克列维奇的昔日学生时不时回来拜访他，以充实自身，获得恩师职业性和保护性的建议，甚至包括负面的批评。[1]

独奏教育第三阶段中，师生关系的维持由双方零星的见面和非正式交流构成。在音乐演绎和职业策略的选择上，老师依然是学生最权威的请教对象。此时，老师的角色由小提琴演奏的辅导者转变

为独奏界的启蒙者和领路人。这一转变有时让家长颇感吃惊，他们一时难以理解师生间的这一全新交流方式。一对小提琴手父母谈到他们 22 岁的儿子瓦塞尔时所说的话就体现了这一点：

> 瓦塞尔的小提琴课已经名存实亡。他现在不是每周去上一节课，而是每个月一次！而且他就算去上课，也只是在那里演奏一遍自己选定的曲子，然后马萨（瓦塞尔的独奏老师）给他一些关于音乐演绎方面的建议。至于是否采纳老师的意见，由瓦塞尔自己说了算。此外，上课地点有时还会定在餐厅里，瓦塞尔与老师、其他学生、有时甚至还有其他音乐人士在一起。我对此不能理解，但很显然，这是正常现象。他们讨论的问题无关如何演奏，更主要是谁和谁在一起表演，什么时候、在哪里可能听到音乐会等等……都是东拉西扯的闲谈和八卦……尽管……好吧，这样他确实接触到了许多人。他曾经因此获得过代替别人在音乐会上表演的机会、参与过一个有趣的新项目、一个新创立的音乐节等等……也许这不完全算在浪费时间。

尽管家长有时对师生关系的转变持保留态度，但独奏学生都非常重视自己与老师的新型交流方式。在这些交流中获得的信息可能对于他们弥足珍贵，使其有可能通过适当的行动攻克独奏市场。当独奏老师判断学生已达到了足够的演奏水平时，他们会改变教学重心，来引导学生适应独奏界的"生活艺术"。

有关这类问题的建议很少会直接传达给学生，除了个别特例：一位独奏老师有意创立首家针对欧洲小提琴手的咨询公司；他坚持认为独奏学生如果只具备出色的演奏技艺，还远远不够。在他看来，"独奏者需要学会融入部落生活"。

他并非随口使用了"部落"（Tribe）这个词。这位老师借用人类学术语，意在直观体现出独奏界的人际关系是多么紧密相连，并对身处其中的所有参与者都施加了一套独特的行为规则。技术和音乐上的问题已退居次要：独奏老师认为，通过之前的教育，学生已充分掌握了这些知识，他们已经可以在没有外界帮助的情况下保持足够的音乐演奏水准。而在独奏教育的另一个重要方面——音乐演绎上，年轻独奏者还需继续学习。尽管他们已具备了演奏小提琴曲主体部分的能力，但在那些需与其他音乐家合作完成的乐句上，还要和阶段合作者共同解决演绎问题。独奏老师退居二线，辅助其他音乐专业人士（钢琴家、指挥等）完成这些工作，因为有些乐曲的准备——比如奏鸣曲——要求小提琴手和钢琴师共同合作，而钢琴演奏往往是小提琴老师难以胜任的[2]。

独奏老师对学生长期以来的重要影响，开始逐渐被其他音乐人士代替。比如小提琴制作师：他们可以为独奏者攻占市场提供利器（一把优质的小提琴）。此外，老师也可充当自己现役学生和昔日弟子之间的介绍人，鼓励后者对晚辈多加照顾。

与先前两个阶段不同，此时的独奏老师不再要求学生绝对忠于自己。他们允许学生"走出去"，好让那些"值得被发现"的公司来"挖掘自己"，并且扩大学生的关系圈子。几乎所有老师都明白，单靠他们自己的支持网络不足以帮助学生进入独奏市场，除非这一

人际网足够强而有力——比如20世纪上半叶的美国经纪大亨胡洛克（Sol Hurok）等人，或者影响力巨大、擅于把青年天才介绍到古典乐市场中的"教父"，如从1960年代开始的艾萨克·斯特恩。

与分属于各个人际网络中的独奏参与者建立关系，增加了独奏学生开启职业生涯的几率。独奏老师此时不再担心自己会遭到学生的"背叛"[3]，因为他们已经完成了对学生的教育，他们的名字将伴随学生走南闯北。所以在第三阶段中，学生更换独奏老师的后果与前两个阶段是不同的；在此之前，学生更换老师就意味着后者的教学工作不尽如人意，而当独奏教育进入尾声之时，学生可以或者说必须向其他老师请教，因为他们想要获得的信息已无关如何演奏；多数情况下，这些咨询的主要目的，除了涉及某些细节上的音乐演绎问题之外，是与其他职业人士建立关系，由此扩大自己的支持网络及合作圈子。

二 消极合作

在第二阶段的积极合作期过后，师生双方开始保持距离。对学生来说，现在是时候与其他音乐人士开展合作了；而独奏老师也把更多精力分配给那些需要通过大量练习达到足够水准的独奏学生。当积极合作期进入尾声，当密切的师生关系逐渐变得疏远，当双方的名字已紧密相连，尤其当独奏学生的小提琴教育已经完成时，职业接合过程的第三阶段——消极合作期——开始了。

尽管师生关系的重要性此时已被置于其他各种社会关系之后，但双方依然小心翼翼地维持着先前建立起来的联系，竭力让其他独奏界参与者对此产生正面的印象。独奏学生总是确保自己在音乐会或媒体上的个人介绍中，提到他们恩师的名字；老师也同样会在出版物和媒体上囊括所有弟子的名字。多萝西·迪蕾的八十大寿就充分体现出，这位影响力巨大的独奏名师与昔日学生一直保持着联系，她所有大名鼎鼎的明星学生都到场贺寿。此外，如果爱徒的表演或唱片大获成功，得到媒体的关注，老师往往会对此发表自己的评论，披露给公众更多关于这位演奏者的信息，同时也进一步描述他们深厚的师生关系。

在艺术界，同龄人的承认决定了一位艺术家的职业生涯。因此，行动者之间的职业接合始终起着建立名誉的作用。而在消极合作期，每个独奏学生都开始独立接受他人的评估；但曾经进行职业

接合的双方，依然会受到前合作伙伴职业发展的影响。

　　此外，并非所有职业接合过程中的参与者，都会与该独奏者建立起长久的联系。一些独奏老师只是一次性的、暂时的过渡教师，他们不会与该学生产生职业接合关系。正如一名曾经在柴可夫斯基音乐学院上课的学生告诉我的：

> 杨克列维奇如日中天时，他的学生曾有上百人之多；但被他所承认的学生都是那些长年累月在他班中上课的独奏者。

　　我从另一个学生（比前者小40岁）那里也听到了类似的关于迪蕾和她著名学生们的说法。

　　其他在职业接合过程中与其进行合作的人士，我并没有把他们视为行动者，而只是简单的支持者。尽管师生间的职业接合关系非常关键，但其他人的贡献（指挥、小提琴制作师、经纪人、赞助人）对其职业生活也同样重要[4]。

三 次要行动者

我把那些在独奏教育中扮演着重要角色、但只在该过程末期登场的参与者称为"次要行动者"(secondary actors)。这些专业人士可能出现在某位独奏老师的人际网络中,但他们在独奏教育的前两个阶段并非不可或缺。面对家长向自己抛来的橄榄枝,这些专业人士基本上总是留给人事务缠身的印象,并认为此类邀请为时尚早。比如乐队指挥,几乎从不会答应与音乐神童同台演出;钢琴家也很少愿意在没有独奏老师出席的情况下,与年轻小提琴手进行合作。在前两个阶段,学生与次要行动者的关系是间接的(由独奏老师出面,维护他们与伴奏、小提琴制作师[5]和其他音乐专业人士的关系)或干脆是尚未存在的(如他们与指挥的关系)。而当独奏教育进入尾声之时,老师会邀请其他音乐人士,共同来检验某一年轻的独奏者是否已准备好结束他的职业教育。

其他音乐专业人士在独奏教育中所扮演的角色,取决于其职业领域在独奏市场中的地位。总体而言,钢琴伴奏师往往生活在小提琴家的光环之下;而乐队指挥则被视为独奏界的重要人物。每一类专业人士都在独奏教育的第三阶段中发挥着不同的作用。

伴奏：活在小提琴独奏者的阴影里

> 人们不应该忘记小提琴独奏者普遍而言是需要伴奏的，而通常情况下，为他们伴奏的是钢琴师。我总是把这一关系比作堂·吉诃德与桑丘。伴奏对你意味着许多：同伴、讨人喜欢的恶棍、一个真正的音乐家；你的坚强后盾、富有同情心——或者，他也可能使一趟旅程变成让你心力交瘁的煎熬。
>
> ——耶胡迪·梅纽因

独奏班伴奏者是那些在课堂、大师班和音乐会上，按照独奏老师要求，为年轻小提琴手进行伴奏的钢琴师。他们与独奏学生关系复杂，因此在这里做一番彻底的澄清是很有必要的。

在独奏教育的前两个阶段中，为学生伴奏的钢琴师由独奏老师指定，或者由家长、其他家庭成员承担这一角色。后一种情况下，独奏学生和伴奏者的关系，即音乐演奏者之间的亲情关系十分特殊。他们在一起合作多年，共同完成的项目远远超过了小提琴课的范畴。如果两者的教育阶段相似（比如兄妹），他们可能会以较为平等的方式共同演奏[6]。有时，其中一方还能从搭档（某个家庭成员）的既得成就中获益，借此进入音乐市场。

对那些处于独奏教育第一或第二阶段的学生而言，伴奏者（年龄超过30岁[7]的音乐从业者）经常会沦为替罪羊。年轻独奏者表演上的失败往往被归咎于伴奏者对钢琴部分的糟糕演奏。一名独奏学生母亲的态度就说明了这一点：

弗朗索瓦（她的女儿）整场比赛的表演都非常棒，但所有这些都毁在了那个白痴伴奏手里。她演奏得太糟糕了，以至于弗朗索瓦一下子懵了。然后这个钢琴手在合奏部分，又跟不上我女儿的小提琴。奏鸣曲进行到一半停下来，这是评委难以容忍的失误。

独奏学生对于他们的伴奏者颇有微词。两者的关系也处于动态的变换中：独奏教育初期，小提琴学生并没有把伴奏者视为重要人物，因为他们与钢琴师之间并不存在合作伙伴似的关系，后者只不过是他们用来炫耀小提琴技艺的嫁衣。这一态度在音乐会上体现得尤为明显，他们认为自己完全没有必要在后台或观众面前向钢琴师致谢，也不愿意在掌声过后，与伴奏者一起向观众致意。音乐家父母、老师、甚至钢琴师本身，经常批评独奏学生的不礼貌行为。一位小提琴老师试图纠正她 15 岁的学生：

你怎么可以目中无人地从钢琴师面前走过！甚至连点头致意或一句"谢谢"也没有，也不在观众鼓掌时挥手致谢！公众不会喜欢你这样的表现！还有你的钢琴师，她会怎么想？你不配在舞台上表演！

随着阅历的增长，这些年轻的小提琴手慢慢意识到，钢琴师是其职业生涯中非常重要的合作伙伴。态度转变往往发生在他们遇到与自己一拍即合的伴奏者之后。在这种情况下，独奏学生意识到钢琴师可以"支持"、协助他们更充分地展现演奏技艺和能力。一名

19 岁的小提琴手提到：

> 感觉太棒了，我以前从来没有和这样优秀的钢琴师合作过。我们的步调完全一致，尽管在此之前我们从未合作过、甚至都没说过话。他是个优秀的音乐家，和他一起表演太美妙了。我还想再见到他。

也有学生在独奏教育早期就意识到了伴奏者对于自己的重要性。这一态度可能是父母谆谆教诲的结果（特别是当家长自己就是钢琴师时，这样的例子并不少见）。这些小提琴学生寻找机会与"优秀伴奏者"合作；并且，他们抓住所有可能的时机（如果老师认可）自主选择伴奏。比如，他们会记住某场比赛或大师班上的钢琴师，以期在未来还有机会与其合作。

据那些已经完成独奏教育的学生介绍，一位优秀的伴奏者必须懂得聆听小提琴手的演奏，因为钢琴师可能犯下的最大错误就在于他们脱离小提琴、自顾自地在舞台上表演。对于小提琴曲目了如指掌还远远不够，好的钢琴伴奏者必须随时愿与小提琴手一起，以相似的方式演奏乐曲。这一和谐的合作方式对于所有合奏都是必要的。当小提琴手获得机会与一名优秀伴奏者同台演出，他们通常会尝试进一步深化合作，准备在未来共同参与其他新的演奏项目。

在独奏教育的最终阶段，许多年轻小提琴手都在寻找"属于自己的钢琴师"。但这两类演奏者处在乐器教育同步阶段的情况非常罕见，因为钢琴学生在他们社会化的最后阶段还没有做出是否从事伴奏事业的决定。钢琴学生并不愿意把所有时间花费在准备和练习

由小提琴手主导的乐曲上。他们往往认为这是在浪费时间；他们不想参与那些需由小提琴和钢琴共同完成的大型音乐项目。

两类音乐家的长期联系需建立在良好的私人关系之上。否则，他们的合作往往仅限于某个短期项目，比如音乐会、考试、巡回演出、室内乐[8]等。如果两者的合作有幸维持了几个时段，他们会预估未来进行长期合作的可能[9]。小提琴和钢琴学生从小就在一起合作的最大好处就在于，他们可以一起建立各自的声誉。这种情形下，双方经常不计报酬地付出自己的心血和时间，而职业伴奏者则与此相反，他们会向小提琴手收取可能很高昂的合作费用。

这一费用有时让独奏学生感到难以承受，一名20岁的小提琴手说：

> 伴奏是个大问题，因为大量演奏需要和钢琴一起完成。我们需要协调奏鸣曲部分，学会聆听和体会对方。这些共同演练都以小时收费，非常昂贵。我从几场音乐会上赚来的钱根本不够支付钢琴师数次的排练费，但如果你要达到很高的演出水准，就必须进行排练。

有时，独奏学生因为无法承受高昂的费用，只得放弃与曾经的伴奏者继续合作。一名国际比赛选手向我解释说，尽管她的伴奏非常出色，但自己不准备在比赛期间与其合作，因为她负担不起钢琴师的住宿、排练以及正式表演的各项费用；而且如果她获胜，一部分比赛奖金也需支付给伴奏。因此，许多独奏学生只好选择比赛的指定钢琴师，但按照这位受访者的说法，她自己的伴奏要更为

出色。

这一问题反复困扰着小提琴独奏者[10],一位独奏学生母亲(她自己也是一名俄罗斯小提琴手)曾揶揄道:

> 我儿子现在需要与一名优秀的钢琴师坠入爱河,而且她最好来自俄罗斯,因为俄罗斯音乐教育是最好的。这样,他们就能一起在音乐会上表演,我的儿子也就再不用为寻找优秀伴奏者而发愁了。

指挥的双重角色

> 一位独奏家是由指挥创造出来的。没有"他自己的领袖",独奏家不可能存在。[11]
>
> ——婉达·维尔柯密尔斯卡

维尔柯密尔斯卡所说的"创造"(create)一名独奏者,或者更准确地说,"制造"(make)一名独奏者,涉及独奏者如何与整支交响乐队配合。乐队指挥在独奏教育中扮演着双重角色:他们在独奏者进入市场时参与其中,同时也把怎样与交响乐队进行良好合作的秘诀传授给独奏者。乐队指挥参与到独奏教育第三阶段中,物色有望从事独奏职业的学生,并向其他音乐家谈及和引介这些未来的独奏者。

在古典乐传统中,乐队指挥扮演的角色是精英世界的组成部分:纵观20世纪,我们很容易找到由乐队指挥推动小提琴家事业

向前发展的例子。离我们较近的有德国小提琴家安娜·苏菲·穆特（Anne Sophie Mutter），正是著名指挥家卡拉扬"发现"（艺术界普遍使用"discover"一词）了她。另一个更近的例子有关俄罗斯小提琴独奏家兼指挥弗拉基米尔·斯皮瓦科夫，他亲手提拔了几名年轻的小提琴家，其中之一是现居加拿大的华裔小提琴独奏者侯以嘉（Yi-Jia Susanne Hou）。她在纽约茱莉亚音乐学院多萝西·迪蕾的班中接受独奏教育，在 1999 年赢得了由斯皮瓦科夫组织并主持的小提琴比赛。此后，她与数支交响乐队签约合作，其中几个正是由斯皮瓦科夫担任指挥。两年后，她获得了雅克·蒂博国际比赛的大奖（斯皮瓦科夫是评委会成员之一），然后又举办了一系列音乐会巡回演出，其中部分场次的伴奏乐队由斯皮瓦科夫指挥。

这些小提琴家的职业成长轨迹在独奏界众人皆知，一些指挥家以"有能力创造独奏生涯"而著称。出于这些原因，独奏老师和其他参与者都会频频向乐队指挥抛去橄榄枝。然而，处于独奏教育第三阶段的学生数量远远超过了与交响乐队同台演出的机会。想要面见乐队指挥，并在其面前试奏并不容易，除非这位指挥本身没什么名气[12]。

一个父亲谈到自己 12 岁[13]女儿时所说的话，可以体现出欧洲独奏学生难以找到知名指挥进行试奏的困境：

> 我送出了许多唱片、磁带、录像带和信件，要到了一些指挥的电话号码，但所有人给我的回复都是："又一个来自俄罗斯的神童，不需要了，谢谢。我们已经有足够多的神童了。"还有一些人稍富同情心：他们首先向我女

儿的优异表现表示祝贺，鼓励她继续在独奏道路上走下去，然后又给了我一些建议，但都没有什么实质内容（这位父亲模仿着指挥的语气）："也许未来某一天，再过一段时间。青春期这个年龄不太合适。"最后，他们希望与我保持联系——如果有机会，他们会考虑她的，但她现在必须在某位著名独奏大师的班上继续学琴，等等……只有凛冽寒风或溢美之词；没有音乐会，什么都没有。但他们都说很喜欢我女儿的表演……

但即使是那些跟随名师的独奏学生，也很难得到机会在著名指挥家面前试奏。因此，有的老师会安排乐队指挥与这些年轻的独奏者见面，比如多萝西·迪蕾就试图劝说曾与自己合作过的指挥把她的学生招入乐队，并聘为小提琴独奏[14]。

在一些类似茱莉亚音乐学院的学校中，小提琴学生会争夺以独奏者身份与某支乐队合奏协奏曲的机会；三十多名学生轮流与校方指定的伴奏者们合作表演，并由评委选出优胜者；获胜学生由此为自己赢得合奏的机会。尽管只是一首曲子，但这为独奏学生与交响乐队合作打开了一扇窗户，因为与乐队合作一般是国际比赛决赛选手才能享受到的专利。

独奏学生都力争这个机会，如果没有这一经历，他们的独奏教育就谈不上完整。国际比赛的优胜者绝大多数都曾与交响乐队一起演出。如果缺乏这样的经历，选手获得成功的希望就非常渺茫；在比赛的最后一轮选拔中，他们必须展现出曾以独奏者身份与乐队合奏过的特有本领。有经历的选手懂得如何与自己的几十位伴奏相互

配合；而缺乏经历者则无法与乐队进行默契合奏，在偌大的音乐厅中，其演出会显得颇为吃力。这些区别直接决定了最后冠军将花落谁家。

与乐队一起演出的机会是如此稀少，有的年轻独奏者便选择去那些有希望带来这种机会的地方学琴。他们师从兼做乐队指挥的独奏老师，期待自己作为独奏者被选中，正如一名 24 岁的小提琴手所说：

> 我准备去 Z 学校的独奏班学琴，因为我知道 H 老师会让他的学生与 Z 学校的乐队合作。他是那儿的第二指挥。不管怎么说，这就是我需要的——以独奏者身份和一支乐队进行有规律的演出。我也清楚在 H 老师的课堂上学不到什么东西，但我可以与这支乐队合作，这对于目前的我非常重要。并且，这样的机会如今打着灯笼也找不到。

只有通过乐队指挥的引导，年轻小提琴手才能掌握与乐队合作演出的技巧；所有独奏界参与者都经常提到这一需求。一位曾做过独奏老师的父亲（现在从事小提琴手经纪人工作）这样谈及自己的女儿：

> 她对所有的基本技术都了如指掌，她已经掌握了小提琴，对音乐演绎的打磨也会独立完成。我的女儿已无需再去独奏班里上课，她现在需要一位优秀的钢琴师来一起

表演奏鸣曲,而不只是一个简单的伴奏。然后,她还需要一个领袖——一位可以教会她怎样与交响乐队相互配合的指挥。如果你认为文格洛夫光靠自己就能把普罗科菲耶夫协奏曲演奏得如此美妙,那就大错特错了!他是与巴伦博伊姆合作完成的。文格洛夫听从了后者的想法,把他想要的付诸实施。然后,就有了如此动听的音乐!就是这样,你必须要有一个优秀的指挥才能取得进步。如果细看那些伟大小提琴家的职业生涯,我们会发现同样伟大的指挥家在背后支持着他们。

如今,小提琴独奏离不开一整支交响乐队的配合,但在 20 世纪之前情况并非如此;那时的小提琴独奏者只需钢琴师为他们伴奏,甚至连独奏曲的交响乐部分也是为钢琴特别改编的。但到了今天,这种做法已经消失了。小提琴手必须做好在巨大音乐厅中进行表演的准备,他们必须克服现场音效、众多乐器(有时可能上百)和自己单一小提琴间的声音比例等诸多困难。

指挥也教导独奏学生如何在排练和正式演出期间显得举止得体[15]。指挥会告诫年轻的小提琴手,"离开舞台时,不要忘了向首席小提琴手[16]致意",或者"做一个对所有乐队成员报以感谢的动作是很受欢迎的"。他们也会告诉独奏学生,在演出过程中,独奏者何时该将目光投向首席小提琴手、何时转向大提琴手;指挥示范自己的左右手都起着何种作用,以及怎样读懂他的面部表情[17]。

其他专业人士参与的辅助训练

还有一些较不知名的音乐界专业人士，也为独奏教育的最终完成贡献了自己的力量。他们的贡献并不为音乐界之外的人所知晓。这些专业人士包括录音师、音乐学家和作曲家。他们的工作对于那些力争成为小提琴独奏家的年轻候选人而言，同样非常重要。

录音师录制现场演出，有时也在工作室里录音，但他们更为经常的工作是掌管扩音系统（Public-Address System）。他们负责唱片的刻录，在此过程中，他们可以通过技术调整小提琴手的音乐演绎方式。录音师让小提琴手熟悉部分录音室工作，展示在乐曲录制最终阶段中的一些重要技术可能。他们以此告知这些年轻的音乐家，自己对于最终产品——唱片——亦有贡献。一位在俄罗斯接受音乐教育，曾经做过钢琴师，后改行做了和唱片制作人的录音师，讲述过自己与两名年轻的音乐家进行的合作：

> 昨天并不太糟。显然，音乐会现场的录制很不错，但我还需要一些补录。我放在教堂（音乐会举办地）里的机器只有晚上才能使用。音乐会后，我们与市长以及其他城市要人[18]共赴晚宴，到凌晨一点才结束。之后，我们回来录音，一直录到早上五点。我成功补到了一些音。在此之前，我向他们解释什么是我想要的效果，以及声音怎样在这个教堂中回荡；我展示给他们看音效会怎样受到影响。然后他们开始演奏，经过两小时工作，我开始取得一些进展。但在大约四点时，他们开始抱怨说自己很忙，不

想再做下去了,而且他们很累,所以我也只好作罢。好吧,他们还不够职业,很容易疲倦。这无可厚非……他们还很小;这位小提琴手 14 岁,钢琴师 19 岁……不过我还是录到了一些可以作为广播乐段的好素材,也许还能做成唱片的一部分。

独奏学生曾经毫不在意录制工作的技术层面。但随着自身水平的提高,他们逐渐认识到音乐录制和录音师的选择对独奏生涯的重要影响。几乎所有国际比赛的初选都需要报名者送上自己的录像或录音;这些音乐节目的录制必须以专业方式完成;否则,糟糕的录音技术将成为独奏学生证明自身资质的一大障碍。

独奏学生常常需要来自老师的录音师的帮助,杨克列维奇的独奏班就是如此。所有音乐录制都由加沙负责,他是杨克列维奇的好友和合作伙伴,也是一名兼职独奏者。加沙几乎制作了杨克列维奇所有的唱片(除了第一张)。所以杨克列维奇班中的学生时常与加沙接触,后者免费为他们的演奏录音,并在录制磁带时降低收费。数名学生从这一免费的录音服务中获益,成功得到了参加比赛和其他音乐活动的机会。同时,加沙向这些年轻音乐家解释该如何与录音师合作。他还以唱片制作人身份找到杨克列维奇的一些前学生,邀请他们加入自己的系列唱片项目,录制那些被遗忘的创作者以及著名作曲家的不知名乐曲。

从 20 世纪下半叶开始盛行起来的 CD 片,是小提琴手攻克独奏市场必不可少的工具。它们可以起到类似"名片"的作用、增加独奏学生在音乐职业人士(经纪人、指挥和音乐活动组织者)中的

"出镜率"。因此,年轻独奏者需要一个能尽显其演奏水准的高水平录音师。

音乐学家是另一类影响独奏者发展的职业人士。他们掌握着关于乐曲、创作环境、音乐作品制作(第一次公开呈现、乐谱印刷和记录)以及作曲家生活等众多方面的专业知识。音乐学家帮助年轻小提琴手寻找那些被遗忘或未被公之于众的乐曲。事实上,独奏学生经常采用这样的做法,因为对冷门乐曲的呈现,可能会成为突破独奏市场的一个绝佳策略。一位曾担任过独奏表演者的老师提到:

> 公众听过多少遍贝多芬的协奏曲了?每个人都演奏着相同的东西,因为我们不是钢琴手,没有那么多曲目可以选择。干嘛非得第 101 次录制帕格尼尼的第二协奏曲呢?还有许多有趣的曲子,找出一些新鲜的来,制作成 CD,公开表演,然后成名,这一套很有用。一旦小提琴手成名并且有了自己的 CD 制作人,众多粉丝都会翘首企盼着一睹这位艺术家的真容。到了那时,这个已声名在外的小提琴手再去演奏贝多芬也不迟。如果想成名,你就得找到一些冷门的曲子来演奏。

然而要找到一首有趣、同时又鲜有人演奏的小提琴曲十分困难。探究古老乐曲需要耗费大量时间,必须以特定的相关知识作为支撑;而这一点,与巴洛克音乐家[19]相反,正是独奏者们所不具备的。因此,与音乐学家合作的重要之处凸显出来。一些独奏家会向

这些专业人士求助,以制定自己音乐会的演奏曲目。不过这一做法在年轻的独奏学生中很少见,因为他们首先感兴趣的是参加国际比赛,而这些比赛要求的演出曲目往往是小提琴名曲。所以他们将绝大部分精力放在这些参赛名曲上,只是偶尔关注一下冷门乐曲。这一做法在年纪大一些的独奏者中更为普遍,他们试图增加自己演奏曲目的多样性。当然,对冷门小提琴曲的探索,也为参加国际比赛提供了另一条途径;这另辟的蹊径有时却能成为通往权威的道路,令表演者直接进入独奏市场。

年轻小提琴手也能从作曲家的帮助中获益[20]。这样的合作例子并不多见,但小提琴家十分看重创作的特权,即演奏专为自己创作的乐曲,或是呈现一首之前尚无人演奏过的新曲子。他们不仅可以通过首演展示自己的乐器演奏实力,更可能因此在音乐史上留下自己的名字。许多出现在音乐百科全书[21]上的20世纪音乐表演家,都是某支乐曲的首位演绎者。

作曲家和独奏者之间的联系,是两类音乐家互相合作的有趣案例。20世纪二三十年代,名噪一时的波兰知名小提琴家柯汉斯基(Pawel Kochanski,1887—1934,茱莉亚音乐学院的首批小提琴教师之一)和波兰作曲家卡罗尔·席曼诺夫斯基(Karol Szymanowski,1882—1937)之间,就有着一种长期合作关系。他俩丰富的信件来往[22]向世人证实了这对音乐家的长久友谊,他们的合作尽管断断续续(由于柯汉斯基从波兰移民),但每一次都极为密切。这对小提琴表演家和钢琴作曲家之间的合作,产生了数支小提琴、钢琴合奏以及小提琴、乐队合奏的经典乐曲。

席曼诺夫斯基在柯汉斯基的有生之年，一直得到后者的系统建议，在来往信件中，两位无数次谈论着"我们的协奏曲"。同时，席曼诺夫斯基的小提琴协奏曲和作品《神话》都交由柯汉斯基首演，席曼诺夫斯基把这些乐曲加入柯汉斯基的曲库中，使后者逐渐在美国和西欧为人所知。移民美国后，在一些赞助者的帮助下，柯汉斯基成就了多年作为知名小提琴表演家的光辉事业。同时，他投桃报李，在经济上支持自己的老友——席曼诺夫斯基，后者留在了波兰，经济拮据[23]。那段时间里，席曼诺夫斯基始终处于这位知名小提琴家的光环之下，其演奏和创作风格也深受柯汉斯基的影响。这一局面一直持续到1934年柯汉斯基逝世。然而与众多小提琴表演家一样，柯汉斯基这个名字也随着其人的离世而逐渐被世人淡忘。在音乐史上，柯汉斯基是一位参与席曼诺夫斯基音乐创作的小提琴家；此外，几位重要作曲家，包括普罗科菲耶夫和斯特拉文斯基也为他献上了自己的作品[24]。相反，席曼诺夫斯基1937年去世后却愈发出名起来；如今，他已经被视为20世纪最主要的作曲家之一[25]。

四　拥有一把优质小提琴

完成独奏教育之后，年轻小提琴手要攻克独奏市场必须具备两大要素：乐器——以展现自身的水平，观众——来欣赏他们的表演。如果说获得观众是一件较为复杂的事，那么获得小提琴看上去就简单多了：独奏者需要买一把好琴，仅此而已。然而要购买一把质量上乘的小提琴，那高昂的花费只能让人望而却步。

结束学习生涯的小提琴手"梦想找到属于自己的乐器"，他们希望能从赞助者那里受益，或者被音乐界的某个人物"发现"并得到支持。同时，他们也渴望遇到可以管理自己生涯的经纪人[26]。这些因素都决定了一名小提琴手能否最终进入独奏市场。因此，在独奏教育最终阶段，它们吸引着独奏学生的主要注意力。

获得演出工具

<u>S：为了得到一把好琴[27]，年轻的小提琴手们会怎样做？</u>

我们还是从头说起吧：当孩子决定，好吧——决定（大笑）……说到这里，你觉得年纪这么小的孩子能自己做出决定吗？好吧，家长做出让孩子走上音乐道路的决定之后……现在这样的决定是越做越早了，它背后的逻辑

是，家长和老师准备合作完成一个项目。他们给孩子上额外的课程，让他去音乐会上演奏，参加独奏班。等有一天到来时，他需要一把属于自己的乐器。如果父母有钱，那就不是什么问题。但如果他们没有，孩子就得借一把。过程就是这样。

S：他们是怎样借小提琴的呢？

有的赞助者听罢某学生的音乐会表演，拍案道，"这孩子太有天赋了"，然后他决定帮助这个孩子。这样的情况非常罕见，但的确存在。如果不是这样，那就得向公司贷款，但我觉得那样做很复杂。

S：为什么？

如果牵涉到公司，那么小提琴学生的年龄必须达到18岁才有资格申请这类贷款。而且贷款这种事情，不是做生意的人很难搞清楚。如果那样也不行，就得靠小提琴制作师来解决；他们有时会出借小提琴，尤其是比赛期间。我还知道有一家乐器基金会，他们会把小提琴借给音乐家。

质量上乘、赫赫有名的小提琴都价值连城，比如那些出自著名意大利小提琴制作师之手的小提琴，安东尼奥·斯特拉迪瓦里制作的一些小提琴售价可达几百万美金[28]。而一把优质的、可以彰显自己演奏水平的小提琴，是所有小提琴手职业生涯中需面对的关键问题[29]。为了向

外行解释不同小提琴给演奏带来的巨大区别，小提琴制作师常常使用一个形象的对比：这就好比你想开着 2CV（一款老式的法国小型汽车，动力不足）去参加 F1 比赛，而不是开法拉利。这种情况下，你没有任何胜算，就算舒马赫也不可能开着老爷车夺冠。小提琴也是这样：一把古老的意大利小提琴和一般的现代乐器音色完全不同。你拿着一把好琴演奏完，人们会说：哇，这把琴的音色太美了。我们（小提琴制作师）会测试小提琴的声音，听它的音色如何。然后我们就可以知道哪些声音是小提琴自己产生的，哪些要归功于表演者的高超技艺。

这段对话来自我对一位巴黎弦乐乐器制作师的访谈。用一把好琴不仅关乎表演的音质，同时也与花在音乐会准备上的时间有关。一名 20 岁的小提琴手指出：与一般小提琴相比，某些音效在好琴上更容易演奏出来。他估计，如果小提琴质量一般，排练时间就需增加两到三倍。优质小提琴一开始较难上手，但适应之后就会变得"非常顺手"。

古老的小提琴，特别是那些起源于意大利的乐器，都拥有着让许多小提琴手觊觎已久、足以让他们超越竞争者一个档次的特质。国际比赛中，几乎所有参赛者都使用古老、优质的小提琴；而那些无法弄到好琴的独奏学生则往往产生直接放弃参赛的念头。一名 19 岁的小提琴手说：

> 如果不能拿着意大利小提琴参赛，那还是别去了，

因为这根本就是浪费时间。评委会说"他的演奏音色不佳"。就是这样。记得我在 A 城参加比赛时,选手中有一个用瓜奈里小提琴、两个用斯特拉迪瓦里,还有两把瓜达尼尼,其他好琴都是我看都没看到过的牌子。而我拿着一把两年前刚制作完成的小提琴参赛,演奏贝多芬的浪漫曲。我完全无法与其他参赛者竞争,我的小提琴在音色、音质、响度和颜色各方面都不如别人。它是所有琴中最弱的。

独奏老师也表达了类似的担忧。一位老师对学生说:

> 我们就要开始准备你的比赛了。你的技术出色,很有希望获胜。但如果没有一把真正的小提琴,这些都是白搭。拿着你现在这把琴去参赛,那你就可以放弃成为独奏家的梦想、直接去交响乐队里表演了。这样准备比赛没有任何意义。

绝大多数独奏学生都普遍接受这一观点,他们为了得到一把好琴费尽心思。一部《斯特拉迪瓦里:声音的魔力》(*Stradivarius, La Magie du Son*)的纪录片充分体现了年轻独奏者在这方面遇到的问题。《世界》杂志对此影片介绍道[30]:

> 达利波尔·卡尔维,一名 18 岁的小提琴手、维也纳音乐学校的学生,苦苦寻找着一把可以让他征服世界的小

提琴。他没有钱买斯特拉迪瓦里,但他尝试过的所有小提琴都无法让他百分百满意。他需要再尝试两三百把琴,然后说服某赞助人为自己买一把罕见的顶尖小提琴。当然,他还有时间,还有一些东西需要去发现。"我教他怎样表达自己的情感和感受。"他的老师坦言。尽管达利波尔——"斯洛伐克的帕格尼尼"——以平淡的方式演绎了巴赫的急速和弦。

为了达成夙愿,这名小提琴手四处搭乘飞机,走在伦敦、纽约和莫斯科的街道上,在索斯比拍卖行当助手;在荷枪实弹的保安面前试用叶卡捷琳娜二世曾用过的斯特拉迪瓦里小提琴;在意大利的克雷莫纳,鼓励小提琴制作者企及前辈在17、18世纪曾经达到过的制作巅峰,但这些努力都归于失败。

"也许他在寻找一种根本就不存在的震颤感?"一位好心的小提琴制作师如是说。不管怎样,大家都说:"如果没有一把斯特拉迪瓦里小提琴,独奏者不可能开始他们的国际演奏生涯。"然而当达利波尔躲在帷幕后轮流测试两把小提琴时,现场有476名(57名没有)试听者以为他们听到的琴声来自一把斯特拉迪瓦里,而不是一般的现代小提琴。

此外,另一位著名艺术家约书亚·贝尔断言,即使最小的微调也会对斯特拉迪瓦里造成影响,也就是说他自己制作的小提琴已经达到了绝对完美的境地。但他忘记了一点,即如今依然在舞台上被演奏的斯特拉迪瓦里,没有

一把还保持着最初的状态，除了指板长度和琴桥高度、琴弦张力和材料等细节，琴弓的问题也从未再次被提出过。

大多数小提琴手和小提琴制作师都坚持认为，现代乐器的音质无法与古老小提琴媲美；我只听到过一次与之相左的观点：一名年轻的小提琴制作师声称，古老乐器只是那些金融投机者加以吹捧的"风尚"；在他看来，越来越多的独奏者正使用现代乐器演奏[31]。

顶级小提琴的拥有者

由于缺乏购买古老小提琴的资金，音乐家们被迫向那些拥有者或分配顶尖小提琴的组织[32]申请帮助。我们很难弄清楚，到底有多少小提琴手确确实实拥有自己的小提琴。但在独奏从业者中，相当一部分人使用着从行业协会或基金会那里借来的小提琴；比如斯塔拉迪瓦里基金会，它经常扮演着小提琴拥有者（个人、企业或银行）和演奏者之间的中介角色。

我从一位顶尖乐器管理者那里听到了一则趣事，它体现了演奏借来的小提琴中潜在的风险：

> 在美国911事件以及接踵而至的一系列危机过后，一位拥有几把斯特拉迪瓦里和一把瓜奈里小提琴的收藏者决定把这些琴卖掉。他向那些正使用自己小提琴演奏的独奏者们告知了自己的决定。在接下来的两个月时间里，全世界一半的顶级小提琴消失了，并导致音乐会无法正常进

行——独奏者开始寻找其他同类级别的乐器。甚至连最大牌的独奏家也陷入了恐慌；其中一位十分清楚归还乐器意味着什么，他不接电话也不回信，对这位小提琴拥有者的要求表示沉默。他在全世界范围内继续音乐会巡回演出，把归还小提琴的想法全然抛在脑后。结果，当他回到美国某大城市的家中时，私家侦探开始监控他的寓所；一天，等他外出后，侦探们破门而入拿走了这把小提琴，并留下了一封信，上面写着：拥有者现在需要取回自己的琴。

小提琴制作师：艺术品匠人还是商人？

顶级小提琴的出借者还包括小提琴制作师本身。按常识说，小提琴制作师的主要工作当然是制作新的、维护旧的小提琴。独奏学生也一直这样理解制作师的工作内容，直到他们开始寻找顶尖小提琴用于演奏；然后，他们发现了后者的另一个身份：出借者。一位小提琴制作师是如何工作的？一名19岁独奏学生说起她与小提琴制作人的关系：

> 我的小提琴制作师名叫西蒙，住在里昂。他给了我许多帮助；在我更小一些的时候，他一直把小提琴借给我们[33]。但如今我住在巴黎，所以我找到了朱利安。他把小提琴调配得很不错，我非常满意。
>
> S：是你老师与他合作的吗？

是的。我希望他会借我些东西。是他付的小提琴保险费，因为他很清楚我付不起。或者说他付钱给的是那个借我琴的人，因为并非所有的小提琴都属于朱利安。不管怎样，都不会由我来付小提琴保险费——它对于我而言实在太贵了。

在向外界展现职业形象时，小提琴制作师把乐器出借者的身份放在第二位。他们更愿意强调自己作为艺术品匠人的角色，主要职责是呵护那些顶尖小提琴。为了强调这一角色，他们会在小提琴商店（比如在巴黎的罗马路上就很容易看到这样的商店）中，挂满客户送给自己的照片，上面常常有这样一段话："感谢你的知识和热心，帮我维护好了这把小提琴。"他们的工作服往往是白色大褂，米色围兜，以显示其天职是"拯救古老小提琴的生命"。西装革履的小提琴制作师并不多见，因为这样的着装让人联想起职员，而不是手工艺人。

而小提琴出借者更像是商人才有的身份。我遇到过的大多数小提琴制作师都认为，与复杂的古琴维护和新琴制作（非常少见）相比，小提琴交易并不是什么光彩的事。独奏界的其他参与者也都赞同要区分小提琴制作师的"高尚工作"和"坏活或累活"。一名30岁的小提琴独奏者在谈到自己的几位小提琴制作师时，给他们的不同工作内容赋予了相应的价值评判：

我共有三名小提琴制作师：第一个是在纽约的MR，我很喜欢他；第二个叫CD，他还很年轻，但我欣赏这个

巴黎制作师对小提琴的调配。不过在 V 城（南美洲的某城市），我有个极为出众的朋友——一位"古典型"小提琴制作师。他看上去一点也不像小提琴商人；他有自己的工作室，极富传统手工匠人的气质。

在独奏世界中，小提琴制作师们希望以"古琴医生"的面目示人。他们的工作确实与医疗职业有着共通之处：首先，小提琴制作师在古老乐器上"动刀"的工序非常复杂，犹如存在风险的外科手术；因为某些维护工作可能会损害小提琴音质，甚至面临着乐器无法再被使用的危险。这样一来，小提琴就可能完全丧失价值（古老小提琴几乎一直处于亟需养护的状态，它们使用频繁，时有意外发生；因此它们常常非常脆弱[34]）。古琴维护任务既复杂又存在风险，但也被视为一项高尚的工作[35]。

第二个可以将小提琴制作师和医疗职业联系起来的方面，是他们与客户的关系。这一关系往往通过双方定期和不定期的见面而持续多年：小提琴家每年需要制作师数次为自己的爱琴服务；此外，有时还会有紧急情况发生，比如小提琴手临演出前损坏了自己从富裕人家那里借来的小提琴，因此急需制作师找另一把琴来代替。小提琴制作师与小提琴手之间的关系建立在互信之上：即手工匠人要了解某把顶级小提琴，以对它做出适当的修复和维护；同时，这把琴的使用者[36]也需了解该制作师，才可能把乐器托付给他。从这份信任感出发，每个小提琴手就有了自己的"御用小提琴制作师"[37]，其中蕴含的"所属"意味与人们日常生活中"我的医生"这一说法相似。"我有自己的小提琴制作师，这非常重要；因为在音乐会期

间，好的小提琴调配让我感到安心。"

小提琴手常常把制作师比作医生，甚至有场景是这样的：

> 一名29岁的小提琴手走进工作室，哭着投入小提琴制作师的怀抱，悲伤地说："基恩，我绝望极了，求你帮帮我。我的琴非常虚弱（sick），我好害怕……"

年轻小提琴手与乐器制作师之间的密切关系[38]，使双方在独奏界中的名誉不可避免地联系在一起，同时也为两者关系的进一步发展创造了条件（乐器维护和借贷等事务，促使双方要进行长时间的交谈[39]）。那么小提琴制作师是如何看待独奏教育的呢？我与一位45岁制作师的交谈提供了部分答案。

> 独奏教育现在得越来越像一项团队事业，它代表着几个人的工作。看看这一事业所要调动的众多资源，我觉得它很疯狂！

S：那么小提琴制作师在其中的作用呢？
非常有限……

S：可是你们会借琴给学生。
是的，但我们并不想谋利、成名或者什么。我告诉你，在一项国际比赛中，我曾见到某参赛者有一把精妙绝伦的乐器——一把18世纪在克雷莫纳制作的小提琴。但

其他选手什么都没有。所以，这项教育从一开始就非常不公平！

S：评委对此又怎么看呢？

这不公平，但我不确定评委们是否都意识到了这点。我想"某某用一把产自XX年的什么小提琴演奏……"是一句很动听的话。当我离选手们很近时，我能清楚地观察到他们的乐器，看出每把琴的区别。我有时会对自己说：这是个宝贝。让我们看看它的声音如何。但不管声音怎样，还是有许多参赛者来自贫穷的国家，他们的小提琴就是垃圾，是的，垃圾。

只有像我这样的小提琴制作师能评判他们手中的琴到底怎么样……就说那么多。

S：据你估计，参加国际比赛，比如巴黎的蒂博大赛，选手们使用的典型小提琴价格范围是多少？

（对方做了鬼脸，意思自己不想作答。）

S：我没说一定是斯特拉迪瓦里，但你总可以给我一个最低价格吧？

我相信，你也可以拿着很糟的乐器参赛。

S：所以，这个价格是从什么水平开始呢？

听着，这真的无关价格。但你确实需要挑选一把合

适的琴。并不是说琴要有多贵，但它要适合在巨大的音乐厅里演奏；它的声音得足够响，能充满整个观众席。也许它的质量还不如声音小一些的小提琴，比如泰罗（Tyrol）小提琴——制作精良；但音质一定要有力。同样道理，如果是室内乐，选择过于有力的乐器就不合适了；这时使用现代小提琴也未尝不可。我想说的是，在大赛之前，选手一定要在大厅里测试自己的乐器，因为现场音效非常重要。所以，好好选琴……不过最关键的是音质。这并不容易，但在非常接近于比赛的现场条件下测试小提琴的音质，这一点似乎很关键。

这位小提琴制作师给出了他对于自己职业的理解，特别是关于乐器选择方面。我们从中可以看出，这是一个具有高度战略性的决定，它与小提琴手的职业类型密切相关（是室内乐，还是与交响乐队进行合奏）。作为一名社会学家，我永远也无法掌握准确的小提琴价格。接受我采访的小提琴制作师都闭口不提有关钱的话题。但当我以一个愿意花钱买琴的潜在用户（一名独奏学生的母亲）的身份与他们接触时，情况就有所不同了；虽然我的经济状况对于买一把顶尖小提琴而言，实在显得过于窘迫。

交换服务

鉴于顶级小提琴高昂的价格，大部分小提琴交易以借贷而非买卖的方式进行。但对于独奏学生来说，这个过程复杂而又漫长，因

为小提琴制作师们很清楚与学生做交易有多么不稳定。这些年轻小提琴手的名声和价值尚未在独奏市场上充分显现；他们的未来充满着不确定因素，因此他们能借到优质小提琴的几率也很低。

和其他在独奏界发挥着积极作用的专业人士一样，与某个独奏班进行合作的小提琴制作师是其职业领域中的精英。他们名声显赫（比如在法国，瓦特洛[40]的名字就传遍了小提琴独奏界），因为他们不仅负责维护那些著名的乐器，还是乐器交易的中间人。有些小提琴制作师建立了自己的乐器收藏：在2001年的一次拍卖会上，巴黎小提琴制作师乌拉恩以一百多万欧元拍下了一把斯特拉迪瓦里[41]。

如果只是被安全地锁起来，小提琴就会丧失价值，因为弦乐器唯有得到频繁使用，才能保持音质。一把小提琴若是不"工作"，就会"无聊至死"——这是小提琴手和制作师说法。一把音质减损的小提琴会遭遇贬值的厄运，不管它是否拥有权威制作者的签名和印章[42]。这也就是为什么小提琴制作师需要小提琴手演奏他们的乐器——以确保这些小提琴的价值有增无减，并在未来找到合适的买家。

年轻的小提琴独奏者每天都会花数小时进行乐器练习，这些小提琴的音质也因此得到了维护，有时甚至是改进。"怎样让自己的小提琴被演奏起来"是许多乐器拥有者面临的问题，因为他们并不会高强度地使用自己拥有的小提琴，有些人甚至对小提琴演奏一窍不通。为了找到演奏自己乐器的小提琴手，这些拥有者通常会联系制作师。如果制作师让某小提琴拥有者与一名独奏学生取得联系，那他也一定是得到了这个年轻小提琴手的请求——该生在老师的支

持下，请求小提琴制作师借给自己一把优质乐器来参加比赛或重要的音乐会。小提琴手首先指望得到他们自己的制作师的帮助，如果没有结果，则会求助其他小提琴制作师。他们出入各家小提琴商店，与在那里工作的制作师们交谈，测试这些匠人提供给自己的乐器。为了完成这桩交易，小提琴手必须要用表演打动制作师和小提琴拥有者。这一借琴过程可以与体育项目中的拉赞助、科学领域的项目经费申请进行比较。[43]

通常情况下，借琴是无需付费的[44]。但作为回报，受惠方需应小提琴制作师或拥有者的邀请，参加某些音乐会。同时，小提琴手要告知公众自己演奏的是什么小提琴，以及出借者是何人（除了小提琴拥有者希望身份予以保密的情况）。音乐会节目单和比赛手册上常常会这样写道："S.M. 演奏的是一把 1687 年制作的斯特拉迪瓦里小提琴，由 Z 慷慨出借。"

> 薇拉是一名 16 岁之前一直在东欧国家接受独奏教育的小提琴手；现在，她来到瑞士，继续在一个著名的独奏班上学琴。出于当地的风俗习惯，薇拉免费借宿在一户富裕人家，这户人家为在当地音乐学校学琴的外国贫困生提供食宿。薇拉经常出席他们的晚宴及之后即兴组织的音乐会，她以小提琴独奏者身份进行表演。这个以支持当地音乐活动出名的家庭，时常邀请一位老友参加他们的音乐盛会——一个年长的小提琴收藏家、一名曾经的独奏者，他在滑雪时遭遇意外，不得不中断乐器演奏事业。
>
> 在两人第一次见面的三周后，这位前独奏者邀请薇

拉参观他的收藏。年轻的小提琴手欣然应邀；在没有任何文件证明的情况下，小提琴收藏者借给她一把有150年历史的意大利小提琴，借期为几个月。作为回报，他要求薇拉在自己每年举办一次的慈善音乐会上演奏。此外，每半年一次，薇拉受邀在这位收藏者的家中为其他贵宾表演。"他想要看看我把他的琴维护得如何。"

这样的关系持续了两年后，小提琴收藏者又邀请薇拉试用另一把小提琴——一把他新买的、超过200年历史的乐器。经过测试，他把琴托付给了薇拉，表示在自己去世后这把琴将成为薇拉的财产。薇拉的小提琴制作师认为这是一把尚不为人所知的斯特拉迪瓦里，或者是一件古老而又完美的复制品。

这个故事体现了每名小提琴手心中的完美梦想。他们相互交谈时，常常提及希望某赞助者赠予自己小提琴（或延长借用时间）的愿望。他们在私人晚会和音乐会上寻觅良机，以吸引经济雄厚人士的注意。他们试图从富人中找到能让自己长期借用优质小提琴的好心人，因为每个小提琴拥有者提供的借期和稳定程度各不相同。一旦无琴可奏，小提琴手便是巧妇难为无米之炊了。

和托付乐器给制作师一样，出借顶尖小提琴同样建立在信任之上。受惠者往往是小提琴制作师的熟人，或是由独奏老师引荐。一个熟人网络被用来帮助年轻小提琴手配备更好的乐器。信任感非常重要，它使这一网络更为稳固。

一名13岁的独奏学生需要一把好琴参赛，于是他的老师向自

己在莫斯科学琴时就认识的老友——一位小提琴制作师——求助。三周后，这名学生来到法国某大城市（该制作师的居住地），挑选并借走了一把小提琴。他挑中的乐器价值35,000欧元左右，并且已预留给一个英国客户在两个月后使用。这位小提琴制作师自己支付了保险费，未向学生或其家长索要任何定金，甚至连一张正式借条也没有。他借琴给这位学生，纯粹是建立自己与该学生老师的关系之上。

这样的做法在独奏界十分普遍。出借小提琴往往在两个有着直接或间接联系的人际圈子间完成。有时，较为罕见的情形也会发生，即小提琴制作师在没有任何关系担保的情况下帮助某一名小提琴手，比如以下这个故事：

> 一位小提琴制作师把两把价值超过30万欧元的小提琴借给了一名小提琴手，让他使用10天（两把乐器都被放置在同一琴盒内）。这名小提琴手年仅18岁，他从波兰来到法国参加一场国际比赛。热心的小提琴制作师在完全不了解这名选手及其老师的情况下，爽快地授权他在比赛期间使用自己的小提琴。他们之间没有签署任何合约，制作师甚至连这名参赛者的确切住址都不清楚。几天后，双方的约定期限到来，小提琴制作师希望收回自己的小提琴。他打电话给参赛者所在的寄宿家庭，希望获得该小提琴手的具体地址。然而当他寻着地址赶到那里时，发觉房间已空无一人。在赛事组织者的协助下，制作师终于在几小时后找到了同样在苦苦等待他的小提琴手（这个故事发

生在手机被大规模推广之前)。拿回自己的小提琴后,制作师意识到这完全是一场误会,因为小提琴手没有搞清巴黎"路"(Rue)和"大道"(Avenue)的区别。他透露说自己几年前曾把琴借给另一名同样参加这项赛事的决赛选手,并让后者使用了三四个月时间;结果,他花了两年才要回自己的乐器,因为这名小提琴手在比赛结束后回到了祖国罗马尼亚。当时正值铁幕时期,东西欧之间的交流异常困难。据这位小提琴制作师介绍,该罗马尼亚小提琴手借机延长了自己使用顶级小提琴的时间。

小提琴出借的协议往往通过口头达成,然而有时,即使独奏学生和老师费尽口舌,小提琴制作师也不一定同意出借他们的乐器。为了得到自己梦寐以求、却又无力支付的梦想之琴,小提琴手有时得耍些独奏界的秘密花招:他们把自己打扮成具有高度购买力的富裕音乐家,以此获得小提琴制作师的信心。一名前独奏班学生透露了她和朋友们的经历:

> 其实很简单,你需要衣着得体,并且十分清楚自己该说些什么。你事先和一位小提琴制作师约定时间,上门去测试几把乐器,同时告诉他,你继承了一笔遗产,或者结识了一个愿意为你买单的赞助人。但是要买如此昂贵而又特别的乐器,你必须试用一段时间。事实也确实如此:为了解一把小提琴的性能,你必须花一定时间在偌大的音乐厅中和交响乐队一起合奏,或在其他不同的地方演奏各

种乐曲。这些都需要时间。然后，三个月、甚至五个月过去了，在此期间他一直打电话给你，希望知道你的决定，这时你告诉他你不想要这把琴了，因为你在其他地方看到了更适合自己的小提琴。好吧，这样的把戏并不总是奏效，而且你不能对同一条街上的所有小提琴制作师都耍一样的花招。但通过这样的方式，你确实可能获得一把适合自己的小提琴来参加比赛。

显然，小提琴制作师在出借乐器时，需要考虑到小提琴落入虚假买家之手的风险，但他们别无他法，因为小提琴界有一条不成文的规矩，即在购买小提琴前，买家必须把它带出商店试用数天。制作师们同样清楚，小提琴手会努力动用所有可能的资源，来购买自己业已熟悉并逐渐难以割舍的爱琴。

一些音乐家发觉自己陷入了过分依赖小提琴制作师的困境之中：他们总是有债要还，原先使用的小提琴卖不出去，新借来的小提琴又随时可能被收回，然后自己得再寻找另一把琴来代替。一位33岁的小提琴手道出了许多独奏者的烦恼：

> 对小提琴的搜寻无休无止。我们总是希望能得到一把更好的乐器，拥有更棒的声音。小提琴制作师非常了解我们的心态。所以他们把乐器借给我们——"就是单纯借给你试用"——他们这样说道。然后，我们把他推荐的琴借来，使用之后明显感到比手头原有的琴更为出色。于是，我们很快就熟悉了这把新琴。然而几天之后，他（小

提琴制作师）突然打电话给你，要求收回自己的小提琴；而你这时正在准备一场已迫在眉睫的音乐会，三天之后就要举行了。这简直就是悲剧！你已经习惯了这把琴，对它产生了依赖；它是"你的"，离开它你会活不下去的。可唯一的问题就是，你没有钱买下这把琴。所以你开始东奔西走：银行贷款、家庭支持、赞助人，找干爹……你可能从银行那里借到钱，也有可能问私人借——这就非常危险。许多小提琴手都因此深陷非常困窘的境地。而当你需要卖出原来的小提琴时，它从不会像你刚买来时那样"出色"——是的，要把琴卖出去并不容易。所以我现在再也不买进小提琴了；我花了十年时间把自己欠下的债还清，期间换了四把琴。现在债终于还清了，但我用去许多时间来理解这其中到底是怎么回事……以前我太幼稚了。

小提琴制作师和年轻独奏者互为需要，双方的合作在并不算稳固的基础上进行。独奏学生拥有在未来成功和成名的潜质，并可能向世人推荐当初发现他们才能、借给自己顶级小提琴的制作师。然而，面对着大大超过可借乐器数量的众多独奏学生，小提琴制作师想要做出选择绝非易事。此外，他们还需充分展现自己善于打交道的本领——不但能留住其客户，同时还要小心翼翼地维持年轻小提琴手的希望，让后者认为他们有可能借到好琴。

其他解决途径

要准确得出小提琴制作师相比其他乐器拥有者的出借率非常困难。出于对隐私的保护，这方面的调查难以进行。尽管如此，除了小提琴制作师外，小提琴手还能通过官方或非官方的渠道借到乐器。

官方渠道包括掌管古老乐器的国家、私人或团体机构。年轻小提琴手最为熟悉的是乐器基金会和国家收藏协会（大部分欧洲国家都有类似的机构）。此外，总部设在芝加哥的斯特拉迪瓦里协会也管理着私人或公司拥有的古琴。银行和其他企业同样会对顶级乐器进行投资，并资助年轻的小提琴表演者；其中之一是 LVMH 集团设立的基金会：它是法国最为著名的公司乐器基金会。除了开展音乐活动之外，该基金会负责向小提琴手分配公司所拥有的外借顶级小提琴。一些城市或地方当局（比如德国的各大联邦州）也收藏着一批可供外借的小提琴。此类机构或组织大多定期举办比赛，优胜者可以获得对某把顶尖小提琴一年至五年不等的使用权。

顶级小提琴还可能通过其他渠道予以分配，比如通过人际关系网，通过老师、收藏者及其他拥有正式或非正式乐器出借权的人士之间的协商进行。我目睹了一场这样的协商，它充分体现了出借小提琴时的惯例：当时我和谈话人正在讨论给我的孩子寻找一位独奏名师，对方的手机突然响了起来。那时，谈话人正在金融和独奏界扮演中间人和专家角色。他向顶尖小提琴的拥有者们指出，哪些青年音乐家有望在未来成为著名的小提琴独奏者，因而值得他们的支持。由于这一角色，他在独奏界中的地位举足轻重。打电话来的是

某个美国基金会的成员，讨论对象是谈话人十分熟悉的一名小提琴手，他们商量是否应该再次延长这名小提琴手借琴的时间，因为他所借用的顶级小提琴已经超期。

我的谈话人解释说，几天之后，这位小提琴手就要在一个巨大音乐厅中参加重要的音乐会，之后还有唱片需要录制；因此在这种情况下，他是不可能归还小提琴的。我从他们的对话中得知，该基金会要求小提琴手立刻予以归还，因为他们已承诺把此琴借给另一名小提琴手。

两人的对话持续了数分钟，并且充满火药味，其中牵涉到好几个借琴的学生和数把小提琴。我也因此听到了一些秘密信息，比如涉及不同乐器的交易内幕、它们的价值和售价、他们的授权资质等。

这场非正式协商体现了小提琴借贷的复杂程度，与独奏市场中普遍存在的权力斗争密切相关，亦反映出金融界和独奏界之间的典型关系。据独奏学生介绍，从老师、小提琴制作师处，或通过竞赛等官方渠道得来的小提琴，其实或多或少都是相关人士非正式协商的结果。

独奏界参与者经常谈及的另一个弊病，便是小提琴手逾期拒不归还自己借来的乐器。一位小提琴制作师向我解释道：

> 在我们这儿的国家收藏中，尚没有被借走的都是那些虽然古老，但已走音得不成样子的乐器。因为好的小提琴都在名师手中，他们把这些琴借给自己的学生使用。比如这把蒙塔纳（Montana）小提琴（以制作者的名字命

名）已经借给斯克利波夫三年了，而当初说好的借期只有一年。但斯克利波夫把它占为己有，甚至用这把小提琴来参加 B 城音乐学院的入学考试。后来，他作为这所音乐学院的学生，在他们的爱乐乐团中表演，每周赚钱超过 1000 欧元！斯克利波夫一直用这把琴演奏！要知道他可是从另外一个国家的国立收藏协会中借来的小提琴，收藏协会本来的目的是把琴借给居住在我们国家、并且准备参加国际比赛的小提琴手。这是一桩丑闻，但这样的事情并不少见。我们的首席小提琴制作师负责管理我国的小提琴技术范畴，并且签署边境服务的相关文件[45]；但他表示，自己甚至连那些越出国境的好琴的颜色都没看到过，因为独奏老师随心所欲地霸占了这些琴！这简直就是黑帮啊，他们掌握了一切！所以如果你在一个深谙此道的独奏老师班上学琴，他会帮你打电话，然后等上几个月，你就有了自己的小提琴。如果你没有在他班上学琴，那也别去参加他那里的小提琴比赛，因为你纯粹在浪费火车票钱。

独奏学生还能通过参加某些音乐比赛来获得演奏顶级小提琴的机会。这些音乐比赛除了提供常规奖金和巡回演出的机会之外，还向优胜者出借小提琴；借期则一直持续到下一届比赛开始之前。这类比赛中最为著名的，当属在美国印第安纳波利斯举行的国际小提琴竞赛：获胜者不仅将收获三万美金的奖励（2002 年的额度），还可获得对一把 1683 年制作完成的斯特拉迪瓦里小提琴长达四年的使用权。这把小提琴曾属于约瑟夫·金戈尔德。这位著名的俄裔美

国小提琴教师在结束国际独奏生涯后,一直在印第安纳大学布鲁明顿分校教琴。

有时,年轻小提琴手也会下定决心,加入一支能提供优质小提琴的交响乐队(显然,这些小提琴仅限于在合同规定的演出期限之内使用[46]),并以独奏者身份参加表演。但这一做法的最大缺点在于失去了自由,因为小提琴手必须首先满足乐队的演出要求。此外,兼顾乐队首席和小提琴独奏生涯极为困难。对于年轻小提琴手而言,接受乐队首席的位置,往往便意味着放弃成为独奏家的目标。显然,独奏界参与者们并不认为乐队首席可以和小提琴独奏者平起平坐。而从乐队首席成长为独奏家的小提琴手也是屈指可数,并且这些特例也大多出现在20世纪50年代之前[47]。现如今,年轻小提琴手都会首先尝试在独奏市场上开辟自己的一片天地;如若不成,他们才考虑竞争和接受一个交响乐队中的表演位置。

小提琴手还有一种演奏顶级小提琴的可能,就是向那些拥有几把乐器的音乐人士借琴。因为有些独奏家和独奏教师本身也是小提琴收藏者。

作为20世纪最著名独奏家,亨里克·谢林"拥有数量惊人的乐器"。在其晚期,他所使用的小提琴包括一把1743年制作完成的瓜奈里——勒·杜克[48]和一把斯特拉迪瓦里。他还从法国指挥大师夏尔·明希(Charles Munch)那里买来了重新受洗过[49]的名琴Kinor David(希伯来语,意为"大卫王的小提琴"),并于1972年将其捐赠给了以色列政府。此外,他在1974年把另一把1685年的瓜奈里赠送给了墨西哥政府,以交给该国国家交响乐队的首席小提琴手使用;施洛莫·敏茨也接受了他赠予自己的一把瓜达尼尼

小提琴[50]。其他独奏家，比如斯特恩、梅纽因、克雷默和安娜－苏菲·穆特也都曾经或如今依然拥有数把顶尖小提琴。杨克列维奇也是众人皆知的小提琴收藏者。

此外，老师把他们的小提琴借给或赠予班上最出色的学生，也是独奏班传统中的一部分。当一位老师已进入其职业生涯末期，他甚至可能把自己唯一的小提琴出借或赠送给学生。这 过程既非老师雪中送炭的善举，亦非有意挑起学生之间的竞争。某些时候，老师出赠小提琴构成了一种亲属关系上的行动：老师将某个学生（而非其他人）视作自己的直系继任者，或者他最为重要的成功（在独奏教育的成果方面）。然而老师拥有的顶级乐器数量极为稀少，有时唯一一把小提琴也就成为了他和唯一一名学生间的纽带。

一名年轻小提琴手的母亲向我透露，她的女儿朱莉是怎样借到那些优质古琴的。这体现了小提琴手借到乐器的多种途径，以及他们为了获得演奏顶尖小提琴的机会所需采取的多重措施。

> 这个过程绝不是一蹴而就的。我女儿在首次音乐比赛中使用的是一把小小的梅利古赫[51]，但她获得了冠军！于是，好事接踵而来。你知道的，如果孩子天赋异禀，其他人会主动帮助他们。首先是一家乐器基金会的主席M.Z.，他竭力帮助那些真正需要支持、同时也有资格使用优质小提琴的学生；同时，我们还要感谢朱莉所在音乐学校的校长米切尔，是他操办了一切。他关注朱莉，同时也知道我们没有能力花几百万法郎买一把小提琴。在校长的奔走下，朱莉得到了巴黎市政府一整年的经济支持——

一张为音乐学校优秀学生所准备的价值 2500 法郎的支票。我们的手头一直很紧,她得到过一次这样的经济帮助。

后来,她从迪布瓦先生那里借来了一把 7/8[52] 大的小提琴 C.(以一位意大利小提琴制作师的名字命名),这把意大利小提琴的声音很不错。迪布瓦先生发现朱莉在巴黎国际古典音乐博览会期间的演奏非常出色,就把这把琴借给了她。此后,她一直拿着这把琴在 L 城表演。随着朱莉的成长,米切尔校长进一步确信了这个孩子的潜质;他向我们提议,通过国家乐器基金会借给朱莉一把标准尺寸的 C 琴,不过这把琴在音质上没有先前那把缩小版小提琴出色。朱莉拿着这把标准大小的小提琴参加了瓦尔纳(Varna)国际音乐比赛。当然,这把琴无法与另一名参赛选手萨拉使用的小提琴媲美(说到这里,这位母亲露出的表情告诉我她对女儿的小提琴很不以为然)。

<u>S:可是迈克尔(决赛选手之一)的小提琴很糟糕,但他还是拿到了季军。</u>

是的,我知道他的琴也不怎么样。但是那些美国女孩,那个俄罗斯男孩盖伊,还有来自澳大利亚的王和以色列男孩雅各布——他们都有非常棒的小提琴。但是朱莉和迈克尔的小提琴都只能说过得去;它们的音质和音域无法与其他优质的小提琴相比。(……)所以,我女儿能取得不错的成绩已经是个奇迹了。

这一切直到我们在巴黎住下后才有所改观，并且多亏了一对富有夫妻的帮忙——他们不希望我向旁人提及他俩的名字。事情是这样的，在朱莉所在的音乐学校，有一位名叫伊利莎白的管理人员，她自己也是一名音乐工作者。我女儿在音乐方面的罕见早熟使她非常震惊，于是她向自己的一对表兄夫妇说道："你们应该来听听我这里一个小女孩的表演。"这对夫妻是狂热的古典乐爱好者：他们出席各类音乐比赛，不管是小提琴还是大提琴……他们畅游在音乐的海洋里，而且对年轻音乐家格外有兴趣。开始时，我们对这对前来旁听的夫妇毫无察觉。他们听到了朱莉在前一年瓦尔纳音乐比赛上演奏的那首曲子，以及她的独奏老师格里波夫女士组织的一次全班音乐会；在全班的表演结束后，朱莉还进行了一场小型独奏会。在此之后，这对夫妇再也没有落下朱莉的任何一场演奏。前年圣诞节时，伊利莎白向我转达了他们的话："我的表兄和表嫂已经旁听了朱莉几个月的演出。现在他们希望对朱莉进行长达数年的帮助；他们想做她的赞助人，但具体以怎样的形式支持她由你们决定。"我们思忖道："如果我们能定期得到奖学金来支付女儿的独奏课和大师班学费——罗索夫一节大师班的课程费用为150欧元——我们根本付不起那么多钱！而我们也需要向这对夫妇借琴，也许他们会借给朱莉一把美妙的小提琴——不是送给她，但至少可以长期放在我们家里供她使用。又或者让他们给朱莉买一把优质的琴弓？"于是我们和这对夫妇约了时间共进晚餐。在

餐桌上，我有点战战兢兢地解释了我们所有的想法，然后让他们自己拿主意。不久他们做出了决定——这对夫妇对于美的追求是如此狂热，他们有一座庄园，里面保留着那些金碧辉煌的装饰——他们买下了一把非常美妙的小提琴G.，所花的代价对于他们而言也算不菲了。这对夫妻答应把买下的小提琴借给朱莉，在她长到18岁之前可以一直使用这把琴。

S：那么由谁来支付小提琴保险费呢？

我们支付部分费用。不知道为什么，但我们须支付其中的56%，这已经很多了——大概一年是750欧元。朱莉现在手头的这把小提琴估计价格在15万欧元左右，但这确实是一把非常美妙的乐器。对于我们而言，这个价格高得离谱，都快抵得上一套公寓了。我们不可能付得起这笔钱。如果你准备买下一把小提琴，就要选择旧琴，最好产自意大利，因为那里的乐器是最好的。而新制作出来的小提琴，没人知道它随着时间的推移会变成什么样子——你买下了一堆木头，然后有一天你发觉它莫名其妙地失声了。朱莉会拿着现在这把琴参加所有的比赛，直到她长到18岁。之后，如果她愿意，我觉得她应该还能继续用下去。但好琴很难上手：朱莉开始时遇到了不小的困难，她更喜欢用原来的小提琴，因为她觉得自己可能达不到演奏这样顶尖小提琴的高度；但一段时间过后，她就逐渐适应

了这把琴。现在她非常愿意带着这把小提琴参加比赛。

以上这段访谈显示了数位不同身份的人士，是怎样一起投入到出借小提琴这个行动中的：赞助人、音乐学校校长、独奏老师、乐器基金会主席以及次要行动者——音乐学校的管理人员（那对夫妇的表妹），她可能是整个合作链中最为重要的一环；所有这些人都对小女孩朱莉得以在顶级小提琴上演奏音乐，发挥了自己的作用。同时也体现了父母在孩子寻找演奏乐器过程中的投入，以及质量欠佳的小提琴可能给独奏教育带来的负面影响。通过这一案例，我们可以清楚地感受到年轻小提琴手在寻求顶级乐器时所遭遇的困境。

获得小提琴

在独奏界中，人人都对稀世小提琴心向往之；而这些小提琴的获得也并非总是商业交易之下的简单结果。比如柯汉斯基的继父，一位富有的国际律师，将一把小提琴作为结婚礼物送给了自己的养子；米夏·艾尔曼也从自己的妻子那里得到了一把斯特拉迪瓦里作为结婚礼物。而俄罗斯小提琴家穆洛娃"获得"小提琴的经历更是传奇：她在芬兰的一次巡回演出结束后，成功逃脱了主办方的视线，并将一把属于苏联国家收藏协会的斯特拉迪瓦里随身带走；她搭乘一辆汽车进入瑞典境内，随后在美国大使馆申请了政治庇护[53]。

有时，顶级小提琴也可能恰巧是某份家庭财产的一部分，比如小提琴家吉东·克雷默在职业生涯开始时，就已拥有了一把瓜达尼尼小提琴，这把琴是他祖父的财产。一些皇室贵族或富有的音乐爱

好者向小提琴家赠送顶级乐器，以表达自己的感激和欣赏。还有一些小提琴家选择自己购买乐器；著名小提琴表演家往往拥有不止一把稀世珍品。然而二战结束之后，小提琴价格一路飙升，现在能买得起这些价值连城的乐器的人越来越少。

现如今，有些年轻独奏者使用的小提琴由其家人购买[54]；这些小提琴只能说质量尚可，但无法被称为"顶级"。拥有顶尖小提琴的独奏学生极为罕见，《音域》杂志曾刊登过记者默尔克与美国小提琴家吉尔·沙汉姆的对话；他们谈及后者获得一把重量级斯特拉迪瓦里的经历：

> 默尔克：你演奏的这把斯特拉迪瓦里制作于1699年，它曾属于波利内公爵夫人[55]。这把历史感厚重的小提琴对你而言是否非常重要？

> 沙汉姆：这把琴的历史相当富有传奇色彩。它除了曾是路易十六宫廷财产外，还曾经属于本杰明·富兰克林的情人；那时富兰克林还在担任美国驻法大使（……）不管怎样，能在如此重量级的小提琴上演奏，其价值绝对不可估量。在芝加哥时，我遇到了这把斯特拉迪瓦里的前任拥有者，他希望出售这把琴，并且慷慨地借给我试用了一段时间。我立刻对它产生了感情。不用说，这把琴的价格我肯定负担不起。我在美国银行中完全没有信用。那时我才19岁，既没有证书也没有雇主。当我说出自己所需要贷款的数目时，没有人理睬我。最后我在瑞士找到了一家

银行,他们答应了我的贷款要求。[56]

面对小提琴价格远超自己购买力的残酷现实,有的音乐家被迫去购买那些不知来历的乐器。和其他艺术品一样,古老的小提琴如今亦是金融投机的理想选择。在进行正规的小提琴交易时,真品的鉴定证书必不可少,因为真正的斯特拉迪瓦里小提琴和那些将几把琴打碎重做的仿冒品有着天壤之别。而在小提琴市场上,有相当一批东拼西凑而成的乐器。小提琴制作师把这些由非正规器件拼凑而成的小提琴称为"丑角"(Harlequin);它们的价格与真品小提琴差异巨大。

另一方面,柏林墙倒塌和之后一系列政治变局,使数量可观的古老小提琴出现在西欧和美国市场上,然而这些小提琴缺乏被认证过的谱系。在黑市上兜售的此类小提琴被称为"无证古琴"[57]。

而顶尖小提琴的交易环境也常常被伪造乐器证书等嫌疑弄得乌烟瘴气。关于小提琴制作师为来历不明的乐器开具伪造证明的传闻,在小提琴手和制作师中甚嚣尘上。和其他那些一笔交易动辄成千上万欧元、建立在真品证书和专家鉴定之上的古董领域一样,古老小提琴的交易市场上也充斥着关于欺骗和谎言的奇闻怪谈[58]。

关于顶级小提琴的所有权问题,有时会让人十分困惑,特别是如果这些小提琴属于一个濒临破产或处于政治经济转型期的国家。一些被带入西欧市场出售的小提琴,价格出奇地低。究其原因,一位东欧小提琴制作师的解释是,"这些18世纪制作完成的小提琴曾属于国家合作社。在国家走向私有化经济体制后,合作社决定变卖小提琴;他们向当地乐器博物馆的专家询问小提琴的定价,结果专

家定下的价格仅相当于欧盟市场行情的 5%。这些乐器很快被当地几位小提琴名师以很低的价格买去了。"

一些小提琴手着迷于购买此类没有可靠证明的乐器,然而在过境[59]或参加比赛时(需要由小提琴制作师检查参赛者的乐器,许多比赛都有这一规矩),他们可能背上非法小提琴交易的罪名。如果被发现自己所使用的小提琴是别人偷来的,那么该小提琴手不仅会失去这把乐器,还可能面临当地法律的制裁。很难统计出到底有多少"灰色"乐器,但我几次目睹了小提琴手对自己"无证古琴"的辩解,比如,"我在祖父家的阁楼上找到的这把琴",或者"这是我在买便宜货时淘到的"。

出借和赠送小提琴的象征价值

小提琴不仅具有市场价值,还有象征意义。一些古老的顶尖小提琴承载着厚重的历史记忆:皇室成员、贵族、政客或著名艺术家都曾是它们的拥有者;但其象征价值更多与曾经在这把琴上演奏过的小提琴家有关。如今的顶尖小提琴大体已有 200 年左右的历史,并且一直未曾间断地使用着。把自己的爱琴借给或赠送给独奏学生,标志着这些重量级小提琴原来的演奏者对后辈的肯定,并在某种程度上把这些年轻人象征性地引入了精英世界。

意欲出借小提琴的制作师、赞助者或某个团体,会在选择出借对象时采取严格的选拔标准。如果说在比赛中获奖是独奏学生开启职业生涯的铺路石,那么能否成功借到顶尖小提琴也将他们和其他独奏学生予以区分,证明唯有这些学生有资格和能力获得他人的赏

识和帮助。独奏界的一贯逻辑是：只有天赋异禀的人才有资格借到罕见的优质小提琴。独奏老师会遵照传统，将自己的小提琴提供给班中最为优秀的学生。一些年轻独奏者收到恩师的爱琴，不仅标志着老师对学生水平的认可，同时也是两者相互依附的象征——杨克列维奇的一些学生正是如此[60]。

原拥有者出借或赠送小提琴也表达了这样一个信念，即他们坚信受惠者是个充满潜质的独奏者，将比其他小提琴手更好地使用这把乐器。同时，一个团体可以通过出借乐器的方式，把受到帮助的独奏者纳入自己的势力范围。这样一来，感恩戴德的受惠者也将更为心甘情愿地依附于这一团体的支持网络和影响力之下。

五 赞助和音乐生涯

当一位小提琴家在独奏领域取得了良好名誉时，会进一步支持和帮助自己的后辈。独奏界参与者把这一支持行为称作"赞助"。在音乐世界中，"赞助"是一个由来已久又根深蒂固的传统惯例，它也同样存在于其他职业领域[61]。关于此类现象最早的描述之一是美国社会学家霍尔对医学领域人际支持形式的分析，即那些在其职业领域已有所建树的医生向晚辈提供帮助[62]。与医生一样，独奏家在选择受助对象时所考虑到的因素与职业标准并无关系，因为这些职业标准已被运用于先前的选拔阶段中。

作为赞助者的音乐家及他们的支持

在独奏教育的第三阶段，一名学生显然不仅要具备成为独奏者的潜质，他还需掌握完美的演奏技术，并按照某一比赛评委成员的特定标准来演绎乐曲。这些年轻的独奏家候选人需要得到已在独奏界站稳脚跟的前辈们的指点，因此他们竭力寻找已声名在外的音乐家，希望得到后者的引荐和支持。

而即将离开舞台的老前辈也更愿意向初出茅庐的独奏新人伸出援助之手，而不是四十岁左右的中间一代——大多数独奏老师都属

于这个范畴。在小提琴界，如果一名已步入而立之年的小提琴手依然不曾跻身精英行列，那么他的国际演奏生涯就非常渺茫。另一方面，正值盛年的小提琴手与年纪轻轻的新人之间存在着某种竞争；而处于职业生涯末期的老一辈艺术家就显得与世无争了。此外，相比正处于职业巅峰的独奏家，这些上了年纪的小提琴大师能抽出更多的空余时间帮助新人。以老带新也是独奏传统的一个组成部分。艾萨克·斯特恩曾讲述过自己的相关行动[63]：

> 在我八十岁出头时，一个叫美岛莉的18岁少女引起了我的注意。她出生于日本大阪，那时正在美国茱莉亚音乐学院学琴。一天，她由母亲和老师陪同，来我家展示自己的才艺。我发现这个女孩是我过去四十年来见过的最有天赋的小提琴手。她尽管身材娇小，却拥有强大的控制力和深入思考，并已熟练掌握了数量惊人的演奏曲目。我就此决定为她的未来发展贡献自己的力量。

在独奏教育的最后阶段，老师、家长和学生花费大量精力寻觅合适的赞助人。所有独奏界参与者都相信，赫赫有名的赞助人拥有巨大的个人影响，但赞助者本身又竭力弱化自己对于音乐市场的控制角色。艾萨克·斯特恩传记中的一段话正说明了这一点[64]——与之前相比，这位小提琴大师此时显得自相矛盾：

> 现在，我是新一代小提琴手忠诚、严肃的朋友，而且充分理解他们的处境。1991年时，有人感叹音乐指挥

领域正出现危机,优秀男高音日渐匮乏,顶尖钢琴家也少有涌现;然而此时,所有乐器中最难的小提琴领域,却出现了一大批杰出的演奏家:伊扎克·帕尔曼、安娜-苏菲·穆特、吉东·克雷默、马克西姆·文格洛夫、吉尔·沙汉姆、美岛莉、约书亚·贝尔等等。一些人在这批如日中天的弦乐演奏家背后看到了我的影子:他们说我是小提琴界斯文加利[65]式的"教父"——说我把十岁大的音乐神童买下后,送他们到多萝西·迪蕾的茱莉亚音乐学院上学;等这些孩子做好了登上世界舞台的准备,迪蕾就拿起电话打给国际创意管理公司(ICM)的掌门人李·拉蒙特(Lee Lamont),敦促她赶快来试听这些新人的表演……这简直就是一派胡言。天赋异禀的年轻一代理应得到前辈的赏识和帮助,长江后浪推前浪嘛。我只是把前辈曾经对我的关照,以相同方式给予了后辈。

赞助行为也构成了独奏界前辈所采用的一种社会控制方式。支持此人即是拒绝其他人,通过为受助人提供参与音乐会等活动的便利,这些赞助者这也形成了对其年轻门生的控制。一旦开始接受他人的支持,受惠者就会害怕失去这份帮助,并由此产生必须谨遵赞助人教诲的义务感,一位年轻小提琴手的父亲曾提到:

> 我们的女儿为得到一把顶级小提琴而参加了一项音乐比赛。萨宾(Sabine,一位著名独奏家)是其中的评委之一;她听了我们女儿的演奏后,立刻表示:如果她愿意

去美国学琴,她将在经济上提供支持。言下之意是希望我们离开欧洲——因为她萨宾自己在这里享有极高的声誉,不希望受到威胁。显然,我们还缺一把好琴,得想办法从其他地方获得。

这段话折射出那些被幸运选中、得到支持的音乐家心中所怀的不安,即因为听命于赞助人的决定,而丧失自身的选择自由。这一现象在独奏界可说是普遍——

 一名20岁的小提琴手为吸引音乐会组织者的注意,录制了一张试样唱片。在第一首曲子之前,还录有一段介绍;人们很容易听出这段介绍来自一位著名的独奏家(他的嗓音很有特点),他用一句话对小提琴手进行了描述,同时鼓励听者欣赏这些音乐,因为其中体现出"非凡的天赋"。这段录音旨在提升唱片演奏者的档次,尽管著名独奏家的这句话是在九年前录下的(显然,这一事实没有交代给听众)。

成为年轻小提琴手职业层面上(而非经济方面)的赞助人,就意味着赞助者本人是具有广泛影响力的成功小提琴家。有时,即将结束职业生涯的成功独奏家为了找到传人,会帮助他们选中的年轻音乐家继承自己的演奏风格、加入与自己类似的音乐演绎派别。要形成这种赞助者和受惠者的关系,必须具备两个条件:首先,前辈必须把自己在独奏市场上占据的位置让与后辈;他们有时可以指挥

的身份继续在音乐界活跃一段时间。其次是继承者的年龄；他们需要足够年轻，这样才能虚心、迅速地接受赞助者的建议——前辈指点、后辈跟从，这一发展轨迹须是连续、线性的。这就阐明了赞助者和受惠者这两代人之间的年龄距离问题：一个40岁的音乐家已经有了相对固定的演奏方式，并且对自身的未来定位也有了自己的想法。赞助者对这些音乐家的影响只能是部分的。

这方面的特例非常罕见，比如亨里克·谢林在鲁宾斯坦的帮助下重振其职业生涯的事迹（两位音乐家都来自波兰）。鲁宾斯坦是20世纪最著名的钢琴家之一；在他50岁左右前去墨西哥举行巡回音乐会期间，他惊讶于居住在该国的波兰音乐家是如此之多。鲁宾斯坦表示想看看谢林的表演，因为他听说后者是一位优秀的小提琴家。两人见面后，鲁宾斯坦说服他的乐队经理人雇请谢林加入他们，一起在美国巡回演出。结果1959年在纽约的亮相使谢林大获成功，一举开启了他的国际演奏生涯。

此外，一位音乐演奏者的赞助人，也有可能来自与其不同的音乐领域，因为著名音乐家往往会超越自己的专业而成为音乐通才。比如钢琴兼指挥家丹尼尔·巴伦博伊姆（Daniel Barenboim）不仅支持了俄罗斯小号天才谢尔盖·纳卡里亚可夫（Sergei Nakariakov）的音乐事业，同时也对后者予以了生活方面的照顾：丹尼尔与以色列当局协商，免去谢尔盖服兵役的义务；西班牙女高音歌唱家蒙茨克拉特·卡巴耶（Montserrat Caballé）通过她的电视节目，帮助好几位来自不同领域的乐器演奏者一举成名；还有阿根廷钢琴家玛塔·阿格里奇（Martha Argerich），她先后与多名小提琴、大提琴和钢琴手共同录制唱片，借助自己的影响力使这些古典乐新人崭露头角。

在选择帮助对象时，赞助者会将许多非音乐因素纳入其标准：受助者的国籍、民族、信仰、爱好、生活经历、相似的品味乃至性吸引力等都可能影响他们的决定。而在独奏老师和学生看来，音乐家支持和自己来自同一文化或拥有相同国籍的晚辈，是"最为明显的选择标准"。艾萨克·斯特恩对数名以色列小提琴手的支持便是一例（当然，斯特恩也帮助过其他国家和民族的音乐家）。而从"美国－以色列文化基金会"（AICF）的成立中，我们看到赞助行为甚至可能被制度化：伊扎克·帕尔曼、施洛莫·敏茨、平查斯·祖克曼以及其他多位以色列小提琴家都在青少年时期来到美国；通过该基金会的资助，他们在茱莉亚音乐学院、印第安纳大学或柯蒂斯音乐学院继续自己的小提琴教育。而奥地利指挥家卡拉扬旅居德国期间，曾是德国小提琴家安娜－苏菲·穆特著名的赞助人。

非音乐人士赞助者

这些多种多样的非音乐标准，也是另一类赞助者——非音乐人士在选择帮助对象时的动因。对音乐从业者的支持可能来自政治家、宗教团体、俱乐部或政党[66]。年轻的让－皮埃尔就是一位得到政治方面支持的小提琴手：他的家庭在法国某地区赫赫有名；他的父亲是一名医生和多数党的代表；在其居住城市，他们一家和其他几户家庭共同组成了当地的精英团体。皮埃尔学琴三年后，老师宣布他是一名"音乐神童"；之后，这位年纪轻轻的小提琴手以独奏者身份与城市交响乐团（在法国，这类乐团受到市政府的管理——皮埃尔的父亲对此有一定发言权）进行合作，好几次出现在城市和

地区的音乐活动上。皮埃尔成为了当地音乐学校的明星学生,并在独奏教育上得到了众多人士的帮助:有人出借古老的顶级小提琴给他,有人承担他的大师班费用,他首张唱片的封面制作费由省委员会买单,在销售时得到了当地媒体的宣传。皮埃尔在学琴和旅行费用上,得到了不同公共基金的支持。当地举办的各项节日表演中,也常常能见到这位年轻小提琴独奏者的身影;持续的曝光率,使他自孩提时代开始就是当地著名的小提琴表演家。如果没有当地政治势力、地区和公共机构的支持,他在独奏道路上遇到的困难要比现在多得多。

而在移民音乐家的圈子里,则是侨民团体的权势之人推动着这些移民音乐家的事业。一个来自亚美尼亚的小提琴学生的父亲说道:

> 我们的处境太疯狂了:我们住在 X 城(西欧的某座城市),但我的儿子从没有在那里表演过;这座城市的所有音乐会组织者都知道他,但就是没有人邀请他参加城市音乐活动。另一方面,他所有的演出都是在 Z 国(邻国)进行的,因为我们的团体——亚美尼亚指挥和经纪人——都支持我们,这对于我的儿子来说还是很幸运的。

另一类支持形式与体育界的做法非常类似,即赞助者通过支持小提琴手来换取公众对于其自身的注意力。这种赞助方式主要由音乐业以外的公司提供,比如化妆品、时尚或奢侈品制造商。一个出生在前苏联的 14 岁女孩艾莎(如今住在维也纳,并在当地一位俄

罗斯老师的独奏班上学琴），就得到了一家化妆品公司对她前去美国求学的全程赞助，包括旅行、住宿和学费；该公司甚至还借给她一把小提琴。对所有这些帮助，艾莎只需回报以几场指定的音乐会演出。事实上，这家赞助商已给她带来了不少好处——艾莎之所以能和全家一起住在维也纳，同样得益于这家公司的经济支持。她对该化妆品公司的回报，就是赋予该品牌自己的形象价值。艾莎的身上集合了诸多特征：美丽（她非常上镜）、一个小说般的出身——饱受战争摧残的国家、一个简朴的家庭，以及艺术家的天赋。所有这些特点都可用来吸引女性消费者的注意。艾莎的故事体现了某些辅助特征对于一名独奏者的职业生涯起着怎样的作用。有时，这些特点甚至可能成为独奏者成功的关键因素。

选择受助人的隐性动因

赞助者在选择受助对象时的其他考虑因素，比如相同"品味"等，很难直接观察得到。说起来，做出这些支持决定应根据一套正式的音乐标准，但在现实情况下，还存在着其他隐性的选择动因。例如，身为一名19岁小提琴手的导师，一位50岁的小提琴独奏家和音乐会组织者让这位晚辈住在自己家里，并且两年多来一直支持着他的音乐生涯；由于拥有共同的兴趣爱好，他们在一起度过了大量时光：下棋、参加聚会以及他们所在城市的音乐会等。

有些人会提及建立在性吸引力之上的支持行为，但这些描述往往来自于赞助和受助者之外的第三人，并没有其他可靠的信源。独奏界参与者普遍认为，在一些比赛中，年轻的女性小提琴手比男性

选手更有优势。男小提琴手必须力求完美，才能打动苛刻的男性评委（音乐比赛的绝大多数评委都是男性），因为这些评委倾向以更为严格的标准来要求男性（或者说，他们对于那些美丽性感的女参赛者会放低要求）。同样地，男同性恋小提琴手也可能从某些特别的支持行为中获得好处。以上这些说法都出现于独奏学生间的平常对话中，但几乎不可能加以证实。

对某位音乐家的支持很难说是基于某个单纯的原因；所有赞助人都坚称他们在做出如此重要的决定时，主要考虑因素还是音乐本身。和其他职业领域、甚至其他社会层面一样，独奏界赞助者的此类决定是一个非常复杂的过程，有许多因素牵涉其中——有的容易辨别，有的不然；一些因素的本质较为具体和明确，另一些则让人捉摸不定；某些决定的做出是不假思索的，还有一些则是进行长时间分析和思考的结果。

需要指出的一点是，并非所有的支持行为都有着相同的性质：它可能是一对赞助者和年轻音乐家之间长达多年的密切合作，也可能是短暂却非常关键的帮助。生活中的每一个具体情况总是各有差异；同样地，对于独奏界支持行为的分析往往十分困难，因而也或多或少显得较为主观。

六 非正式支持网络的力量

许多社会学研究都对支持网络有所关注。而在考察独奏界特有的人际联系时，我借鉴了马克·格兰诺维特对"弱连接"（weak ties）怎样影响人们的求职所采用的路径。关于独奏教育的研究显示，每一类参与者都被"安插"在支持网络中。多数情况下，人们以非正式的方式利用这些网络。因此，我使用"非正式支持网络"（informal network of support）这一表述来探究独奏界普遍存在的非正式群集（informal grouping）方式。

前面已展示了独奏老师如何利用自己建立的人际网络，以及这些支持网络的活动对于独奏教育起到的重要作用。然而独奏老师是如何创造并维持这些人际网络的？独奏界中的支持网络是怎样建立的？同一网络中的成员进行着怎样的合作？是什么样的联系将这一网络中的成员调动起来，使得独奏班级运行；同时这些资源又是怎样被调动起来的呢？

支持网络的建立：调动各种资源的持续过程

通过多年的职业教育，坚持到底的学生终于掌握了高难度的演奏技艺。同时，他们个人价值的体现需要仰仗同行的评判，以及一个被不同帮派把持着的小提琴市场[67]。因此，与他人的非正式关系决

定了小提琴手职业世界的运行。独奏界参与者对此已有所了解，而尚不理解的独奏新人就有必要掌握这些运行规则。独奏老师充分挖掘自己所处的环境，找到各种职业性或志愿性的支持资源，加以协调，按照独奏界不成文的规则行事。然而，每个人际网络的参与者的贡献，依据其在该网络中的位置而呈现出差异。独奏学生的父母懂得如何创造和维护社会关系，他们尽力维持着对孩子独奏教育有所帮助的各种关系[68]。独奏老师正是从家长（音乐家和非音乐家家长）那里得到了最为忠心的投入；而这些投入要求往往由老师主动向家长提出。比如在学生举办音乐演出前的准备会上，一位独奏老师询问一个学生的母亲："你的小姑在文化部工作，也许她能为我们做些什么？"而另一名学生的乐谱总是印刷得很精美，这位老师看在心里，于是对其父亲说道："你的朋友经营一家印刷店。你问问他，能否为我们的音乐会制作精致的邀请函和节目单呢？"

独奏界赞成这一充分利用资源的做法：每个参与者都抓住各种机会，调动身边所有可能的人际资源，以实现年轻独奏者的职业发展——这是他们共同的目标。韦伯女士是一名家庭主妇，她有三个孩子，其中最小的在独奏班学琴。尽管韦伯太太并非音乐人士，但她花了不少时间组织女儿独奏班上的各种活动。她动用了自己的所有资源：家庭、邻居以及丈夫的职业关系。她的妹妹在当地文化局工作，因此，韦伯太太为整个独奏班策划一年一度的班级音乐会，地点就选在文化局管理的各个当地文化胜迹中。由于她妹妹的缘故，使用这些场地都是免费的。此外，独奏学生们每年还会在一家高档的退休公寓演出，韦伯太太的母亲就住在这里。韦伯一家的乡间别墅（距离巴黎三小时车程）也是独奏班成员的聚集地，因

为他们每年都会与城市管理部门合作，在附近的教堂举办一场音乐会。韦伯太太接触的大多数人都是她丈夫（一位公众人物）的朋友。据她自己介绍，他们家庭的名字"打开了许多扇门"，她因此获知了许多重要信息，比如奖学金、经济资助、国家支持以及其他经济、文化项目。丈夫的政治活动使韦伯女士与许多头面人物的太太相识，她们中的一些人也会出席她策划的音乐会。她一直向这些人寻求各种支持和帮助。通常情况下，这些人也愿意把韦伯女士介绍给文化部门中更高一级的管理者；这些管理者直接负责几个对于年轻音乐家的支持项目。通过所有这些行动，韦伯太太成了巴黎社会和音乐世界的名人；她时常受邀参加选拔少年音乐家的各种音乐会（比如"神童音乐节"）以及由儿童小提琴手表演的电视节目。

除了动用某个人际网络中的丰富资源，独奏界的行动者们还孜孜不倦地寻找着新的合作伙伴。他们之间有何种联系？可以从交换关系的类型入手。首先，它可能是购买服务性的商业交换行为，比如独奏老师出售自己的知识，有时以教授学生知识来交换家长的服务（裁缝、照顾婴儿、把自己的公寓贡献出来作为小提琴课的场地等）。而两位音乐人士之间的关系也可能是服务交换：录音师给某位独奏老师的学生录音，作为回报，这位老师可能免费帮该录音师的儿子辅导小提琴（如大师班）。

这些关系在赞助行为中尤为明显。他们达成的协议有以下这些：向晚辈伸出援助之手的音乐家，自身在独奏世界中的地位也因此得到巩固；尽管他们有时并不认为这样的回报是足够的。独奏老师对学生进行长时间投资：老师投入大量精力传授知识和技能，以期最终能通过他们得意门生的职业生涯，获得对自己名誉的肯定。

这里再举一例：一个即将参赛的 13 岁独奏学生亟需一把小提琴，他从老师认识的一个小提琴制作师那里得到了一把顶尖小提琴。作为交换，这名独奏老师把自己班上的其他学生也介绍给该制作师，好让后者得到更多的新客户。受助学生和家长都非常感谢老师的帮助；这一家子此时有些债务缠身（他们同时欠了独奏老师和小提琴制作师的钱），这就把他们更为牢固地绑在了现有的人际网络中。独奏老师因而对这名学生的忠诚度颇有信心，认为即使在比赛中有其他老师向该学生抛出橄榄枝，他也不会选择更换教师。这名老师也希望通过演奏更好的小提琴，提高该学生的参赛竞争力。

这类交换行为在独奏世界中持续上演着。它们很少是完全公平并同时进行的。在对独奏者人际网络进行分析时，有必要把这些交换行为的特征考虑进去。

七　国际比赛

赞助行为以及来自人际网络的支持，都为独奏学生进入市场提供了便利；而赢得国际比赛，则为年轻小提琴手提供了另一条通往独奏市场的道路。但他们的情况各不相同：有的小提琴独奏家从未参加过国际比赛[69]，比如梅纽因、斯特恩、敏茨、穆特和沙汉姆等；有些著名的独奏家，从地位显赫且强有力的赞助人那里获益，并藉此直接进入重要的小提琴演奏阶段，他们中的一些人认为自己根本无须参加比赛；而另一些著名的小提琴大师，像是奥伊斯特拉赫、亨德尔、康投侯福（Jean-Jacques Kantorov）、克雷默、柯西亚（Laurent Korcia）和文格洛夫都曾摘得国际小提琴比赛的桂冠。

在整个职业教育期间，独奏学生对于比赛的兴趣并非一成不变。伴随着成长，他们总有各种各样、重要程度不一的比赛要参加[70]。进入独奏教育第三阶段后，比赛成功就为独奏学生进入市场铺平了道路。

参赛的好处及选手的目标

20世纪70年代之前，国际比赛的数量控制在十几项。在这些比赛中获胜的小提琴手很容易获得进入顶级音乐厅演出的机会。事实上，所有能进入此类比赛决赛的选手都会名噪一时，并在众人的

期盼下来到最顶尖的音乐舞台上表演。然而现如今,国际比赛的数量与日俱增[71]。这一点让小提琴手、家长和老师都深感忧虑。有比赛选手抱怨道:"看看所有这些比赛,竟然有 27 到 29 项国际比赛!"我对他说,事实上,85 项还不止。"那么多,我都不知道!你认识这 85 项比赛的冠军吗?反正我不认识。所以这有什么意义呢?"

随着比赛数量的增加,许多参赛学生、老师和其他独奏界参与者都开始讨论这些比赛,到底能在多大程度上帮助年轻独奏者成长。一位巴黎小提琴制作师的思考颇具代表性:

> 在每四年举办一次的蒂博音乐比赛上,我们会目睹那些富有天分的小提琴手开始自己的职业生涯;每四年我们都能看到新的一批崭露头角的天才。然而有一天,你突然发现这项比赛的冠军开始变得默默无闻了。我们可以查看一下它从设立到现在的所有优胜者,看看有几个成功地靠自己开启了职业生涯;好吧,他们每一个人都继续把小提琴演奏下去了,但我说的职业生涯是人们所想象的那种登上顶级舞台、置身于聚光灯之下的小提琴生涯。把一项国际比赛冠军的名单拿来看看,比赛成功的秘密是什么?因为毕竟,它只是一锤子买卖。我不知道他们的成功能否在比赛后延续。在比赛中,你需要表现完美,没有一点差错。赢得比赛之后呢,小提琴手能否取得成功的独奏生涯,主要取决于他们有多少天赋去管理自己的事业以及与经纪人打交道。这些方面的秘诀是什么?我说不清楚……有一些一目了然,还有一些根本说不清楚……

S：你有没有发现，参赛者呈低龄化趋势？

是的，当然！意味着这是一个趋势……并不是所有的人都赞成。实际上，这个趋势几乎是必然的；因为他们让孩子越来越早地接触小提琴，他们有一张时间表；那些最棒的小提琴学生都以相同的方式成长：他们先是代表音乐学校参赛，等达到"最优秀"的水平之后，再参加国际比赛。这有点像体育运动培养年轻人才的方式。好像这是很流行的做法，就是让那些连青春期都没有达到的孩子演奏 30 岁成年人的曲目。

S：那他们的演奏和 30 岁的小提琴手完全一样吗？

可以说是的。因为这些曲目都是精心挑选出来的，它们只要求单纯意义上的小提琴熟练程度和演奏速度；演奏得越快、越响亮，就越好。

S：所以这只事关技术？

没错，只是技术。但随着古典乐被掺进越来越多的表演元素，它和体育运动愈发靠近了。体育表演，体操，你知道的；他们让十二三岁的孩子表演。然后等这些孩子弄伤了脚，等他们被消耗殆尽，他们也就被开除了。有人觉得小提琴手参赛的低龄化趋势是一件好事，这是愚蠢的想法。它确实有好处，但我很惊讶地发现现在十五六岁的小提琴学生已经感到没有什么还需要学习的了。他们已经什么都懂了……可是这让人疑惑，因为小提琴手不可能在

那么小的年龄就达到成熟。很显然，有一些经典曲目——比如帕格尼尼的曲子——对于他们而言已经不成问题，但是巴赫的乐曲就要复杂得多了。

当然年纪轻轻的参赛选手在过去也并非闻所未闻。首届维尼亚夫斯基小提琴比赛于 1935 年举办，其中年龄最小的两名参赛者是吉娜特·内弗[72]和伊达·亨德尔，前者当时的年龄为 16 岁，后者仅有 11 岁。而我在这里想指出的是，现如今所有小提琴比赛选手的平均年龄正呈下降趋势。事实上，在所有乐器领域中，小提琴手竞相以技艺早熟为荣的现象是最为明显和盛行的——非常年轻的小提琴学生已然具备了演奏高难度曲目的水准。从某种程度上来说，这一点与乐器的特性有关：一个儿童钢琴手或管乐手无法像小提琴手那样得到缩小版的乐器，因此他们需要等到长大一些才能达到成人的体型要求，并演奏高难度的成人演奏曲目。

既然那么多人都对于小提琴比赛的效果不以为然，那么独奏学生为何还要参加呢？根据国际比赛世界联盟（World Federation for International Competitions）1994 年所作的一项问卷调查，显示出："75% 的参赛者把比赛演奏视为在音乐会上的演出；50% 的人希望能通过比赛吸引媒体的注意；41% 的选手认为自己能从特意为比赛练习的乐曲中获益；38% 的参赛目的是与他人进行交流；31% 是为了领略其他门派的演绎风格；还有 22% 的选手纯粹是抱着旅游的目的前来参赛"。[73]我在比赛期间收集的数据进一步补充了这项调查。继而，我又在一场国际比赛开始前的大厅里，听到了一个 24 岁韩国少女与一个是 30 岁意大利男士的对话：

你好啊,你在这里干什么呢?

那你呢,你在这里干什么?

你不是已经在维迪(Verdi)比赛上得过季军了吗!

那你呢,你不是已经找到工作了吗!

这段对话反映出年轻独奏学生参加比赛的期望。第一位说话者感到惊讶,因为他见到了与自己一起参加上一届比赛并获得季军的那位女小提琴手。在他看来,已经获得该项顶级比赛的季军,这次又跑来参赛的做法不大厚道。而这位上届比赛的季军也同样对见到曾经的同台竞争者感到意外,因为这名男小提琴手此时正在意大利一支享誉欧洲的交响乐队中担任首席,拥有一份舒适的工作。因此,她认为这位首席应该已经放弃了继续追求独奏生涯的努力,前来参赛也无多大意义。从他们的对话中可以看出,两位独奏学生的参赛目的是截然不同的。韩国女小提琴手之所以频繁参加各项比赛,是因为她希望通过赢得比赛开启自己的独奏生涯,即使这意味着她必须放弃在交响乐队担任独奏者或成为独奏老师的机会。对她而言,在小提琴比赛中获奖的次数越多,她的简历就显得越为光彩。而那名意大利参赛者则不然:他表示自己只是享受参赛过程,喜欢比赛氛围;他参赛的主要目的是与其他小提琴手进行交流。此外,他觉得为比赛准备新曲目也非常有收获,因为按照他的说法,"小提琴首席"这一职业并没有带给他足够的"调剂";通过准备比赛,他重新找到了每天练琴数小时的动力。如果说这名小提琴手"参赛是为了调剂"的观点较为特殊,那么把比赛视作练琴之动力源泉的看法就普遍得多了。一名30岁女独奏家的叙述,代表了那

些用比赛带动练琴的参赛选手的典型看法：

> 确实，比赛市场正发展得越来越畸形，现在大家像是着了魔似地设立各项比赛。我本人参加过不少比赛，比赛的经历很棒。在你年纪轻轻时，参赛确实可以激发你的动力，这本身就是你参赛的目的。至于是否应该一直参赛——有许多艺术家从来没有参加过任何比赛……但这毕竟是你成长道路中的一部分，是职业生涯中一个阶段，但不该让参赛成为你的全部目标。不过参加比赛确有好处。

很少有独奏学生声称自己参赛的目的是为了获胜、成名或是赢得奖金。他们所表达的参赛愿望，是能把自己准备的所有曲目完整地演奏完，即通过所有选拔、成功晋级决赛。我也听到过其他一些参赛目的，比如说旅行，或是通过赢得冠军获得该比赛主办国的国籍[74]。最后，还有些小提琴手指出，借助比赛获得一段时间演奏顶级小提琴（作为比赛奖品）的机会。

对于评委而言，乐器比赛和其他类型的比赛一样，意在对个人进行选拔。尽管相比20世纪70年代以前，如今小提琴比赛中的竞赛色彩已不像过去那样浓重，但这些活动依然作为选拔人才的工具，在独奏家这一职业中构成了相当重要的一个元素——在过去，赢得冠军就足以让这位小提琴手开启独奏生涯。现在，独奏师生也依然相信在"多个比赛中获奖，进行累加"的必要性；如果能进入重量级大赛的决赛，一名小提琴手就为自己在独奏市场中占据一席之地增添了筹码。不过，音乐会组织者和唱片制作人在考虑小提琴

手人选时，并不一定会把比赛表现纳入选择标准。

比赛在独奏教育中所扮演的角色，可以与电影演员的试镜作类比。《强有力的身份识别还是无实体？故事片劳动市场中的类型角色》一文指出："似乎大家已广泛接受了一种说法：当新晋演员踏入演艺圈时，类型角色在他们主体事业的发展中起着重要作用。因为如果他们无法得到一个适合自己的典型角色——好让人们一想起他们的名字就对应起这一（类）影视角色，他们就不大可能成为美国演员工会的一员，并且很难得到经纪人的举荐和导演的注意力。简而言之，类型角色为影视业新人提供了在这行继续干下去的最低辨识度。"[75] 与演员选择角色以开启自己的演艺生涯类似，比赛为小提琴手打开了一扇通往独奏市场的大门；它是独奏教育和古典乐生产圈——经纪人、音乐会组织者和唱片制作者——之间的接触点。

独奏界参与者当然不会忽视这些起着辅助性选拔作用的比赛的重要性，一位居住在巴黎的45岁小提琴制作师表示：

> 由那些大型唱片公司做出选择，他们先看自己的曲目库中还缺什么乐曲，然后再从他们的艺术家储备中选出演奏这首曲子的合适人选。

> S：他们使用自己储备的独奏者吗？
> 是的，当然！这些人都是国际比赛的决赛选手。

> S：所以比赛的作用，是提供了一份有能力演奏某些特定曲目的小提琴手名单？

没错。这有点像一种预先选拔。观看淘汰阶段的比赛让并不人好过……气氛冷冰冰的,每个孩子都紧张极了,整个舞台充斥着纯粹的竞赛氛围。对一些选手来说,大老远地跑来一趟需要付出巨大代价——不光是昂贵的旅费,还有大量的准备时间、持续的压力等等。而比赛结果往往看起来更有趣,我指的是什么都尘埃落定之后的结局。首先是第一名:冠军的水平常常和亚军并无二致——亚军也是这么想的;因为冠亚军之间的差距非常非常小,但总得决出个上下高低才是。其实这没什么……我觉得参赛者之间的竞争和淘汰过程太过残酷了。出席比赛的人基本都了解选手的曲目,有的人还自己演奏过。所以,一个很微小的失误都会让你完蛋。今天早上的比赛氛围冰冷到了极点,外面的天气已经够冷的了……现场气氛很沉重,每个参赛者都觉得别人比自己强,但其实他们都很优秀。

比赛的重要性不仅体现在获奖名单上。活跃在小提琴独奏界的各类人士都会在国际比赛期间济济一堂。借助比赛,年轻独奏者被聆听、被发现,他们可能得到乐评人、经纪人乃至整个社会公众的注意。因此,比赛是年轻小提琴手建立自身知名度的舞台。有时,比赛中的"丑闻"也能帮助某一名参赛者从众多选手中脱颖而出。"丑闻"几乎总是与某位深受观众喜爱的选手的失败联系在一起,即评委对该选手做出了负面的评判,而观众认为评委的选择有失公正;但有时,评委做出有利于某位参赛者的评价,也会遭到观众质疑。

选手的失败并非总是事关音乐，如对经典曲目非常规的演绎方式等。失败有时来源于观众印象、选手表现和评委判断三者间的差异。在一次公开采访中，钢琴家皮特·安德索夫斯基解释了当初的比赛失利怎样转化为自己职业生涯的跳板。

皮特·安德索夫斯基在 1990 年利兹钢琴大赛（全世界最重要的钢琴比赛之一）中失利，然而他非但没有就此沉沦，反而一举开创了自己的职业生涯：

 记者：所以比赛进入了第三阶段。

 安德索夫斯基：我演奏的是刚学会的《迪亚贝利变奏曲》。每个人都惊讶我会选择这首曲子，只有很少一部分钢琴手曾碰过这首乐曲。在我整个表演过程中，有种世界末日降临的感觉。完成后，我又开始演奏《安东·韦伯恩第 27 号作品变奏曲》。这一次我还没演奏完，就因为感觉太糟而直接退场了。

 记者：演奏到一半时吗？

 安德索夫斯基：是的。

 记者：你起身向观众示意了吗？

 安德索夫斯基：我想还是直接走下台更好些，免得遭到彻底的嘲笑；而且我觉得这样很做作、很愚蠢。同时，我相信直接退场是仅次于坚持演奏下去、第二不糟糕的选择。

记者：知道自己即将被淘汰是否让你很难过？

安德索夫斯基：不，我没想到这一点。

记者：你退场时观众的反应如何？

安德索夫斯基：韦伯恩的变奏曲不大受欢迎。观众开始鼓掌，甚至有些评委也是。他们以为这首曲子已经演奏完了。这次比赛由英国广播公司（BBC）直播，还有电视录像。在帷幕后面，BBC的员工拍拍我的肩，安慰我。突然，我听到有人从耳机里向他们说了些什么，然后他们知道出了某个状况。不过我并不关心，自顾自地回到化妆室。这时，招待我的主人来了，我向他道了谢，请他送我回旅馆。突然，比赛的组织者气喘吁吁地冲进我的房间，声嘶力竭地请求我立刻回到舞台上。她说现场每个人都很喜欢我的表演；只要我肯回去把没有演奏完的乐曲完成，我就是当晚的赢家。但我还是要求他们把我送回旅馆，于是我就乘着车子离开了。

记者：你在此之后立刻离开了比赛地？

安德索夫斯基：没有，我待到了整个比赛结束。以旁观者而不是参与者的角色观看比赛，这样的感觉很不错。然后，批评声开始见诸报端：各家媒体都呼吁那位以非传统方式进行表演的钢琴家理应赢得冠军，他们敦促主办方为了我修改比赛规则。这些声音让我很感兴趣，甚至感到很好笑。我当时的举动完全是慌不择路，因为我感到

自己的表演真是糟透了。对我来说，他们这样众星捧月似地吹捧我实在有些奇怪。不过显然，我没有做到始终如一。如果那样的话，我应该说：我当时的表现完全是因为不能胜任。所以请你们收起这些赞美，别再缠着我了。但我接受了那些经纪人的提议，让他们打理我的职业生涯。

记者：所以，你实际上收获了巨大的成功？

安德索夫斯基：当然是成功——它可能比我赢得这次比赛来得还要大。[76]

显然，获得公众关注不光要靠音乐演奏本身，一位艺术家的行为和表现力在征服观众时也显得十分重要。一些音乐家正是借助额外的非常规装束和行为，赚足了眼球，比如英国小提琴怪杰奈吉尔·肯尼迪（Nigel Kennedy），他每次上台时嘴里都咀嚼着口香糖；还有南斯拉夫钢琴家伊沃·波格雷利奇（Ivo Pogorelich），也由于"他为了自己的穿衣怪癖而花费不菲"吸引了众人的目光。[77]

评委的内部协商及独奏界参与者对公平的理解

为了更好地选拔有资格进入独奏市场的候选人，国际比赛的评委会主席在挑选合作伙伴时，注意寻求比赛评委的国籍多样性，以此显示评委成员由来自不同国家和地区的小提琴家组成。而拥有良好名声、经常受邀担当比赛评委的小提琴家，都懂得如何与他人协

商，在有些时候做出妥协。在一位国际比赛的评委成员看来，做评委要"避免提出太多问题"。换句话说，一个比赛评委不应该持续反对其他成员的意见。评委工作的理想条件取决于各成员间的良好关系，一位 39 岁的独奏老师说：

> 我受邀到 M 城担任比赛评委。我喜欢这个地方，因为我已经和这个评委团队合作过几次，大家处得很融洽。我们互相理解对方……没有芥蒂。我们当中没有谁固执己见，这一点很重要。

有关评委幕后协商的内容很少见诸公开出版物之上。因此，多次担任比赛评委的内森·米尔斯坦在自传中披露的相关信息，就为我们了解这一话题打开了一扇少有的窗户；而他的评论也证实了独奏界大多数参与者对比赛选拔标准的看法：

> 在一次日本大使馆举行的招待酒会上，日本大使正为本国小提琴手在巴黎蒂博国际小提琴比赛中的失利而暗自神伤。俄裔美国独奏家米尔斯坦劝慰道："听着，你该看看苏联政府是怎样重视这些比赛的。如果你们希望日本选手获胜，就得严肃地对待这些生意。你们的文化专员必须做足功课，因为他手头有资源，他知道哪些是重要人物。同时，日本政府必须给本国的小提琴选手提供优质的乐器并且精心打理他们在巴黎的起居，等等。音乐，如今已不幸地沦为一场巨大的政治游戏。"[78]

第五章 独奏教育的第三阶段

那么，评委成员是怎样选出决赛选手的呢？作为一个独奏界局外人，我成功地得到了九位正式比赛评委和几名非正式评委的答案。

大多数评委成员指出，他们希望见到乐感和优秀技术的结合；除此之外，独奏候选人还需展示艺术个性。因此，参赛者在所有比赛环节[79]都要注意自己的表现，以迎合评委们的期望。他们必须体现出独特的个性，但同时也要时刻掌握好分寸不逾矩；而不同评委对于这一分寸的理解存在着差异。

比赛允许选手进行适当创新，但独奏者不能过分偏离常规的乐曲演绎方式。一旦越轨，就会伤害做出选择的评委，正如下面这位比赛评委（一位 60 岁的独奏教师）所说：

> "为了比赛"而演奏是很有必要的，也就是说要符合评委心中的标准，轻柔而又稳定地步入决赛。只有在优胜者音乐会（gala concert，评委此时已对比赛结果做出了最终的评判）上，选手才能充分展示自己的个性。曾有一位参赛者在所有轮次的比赛中都表现优异，并一举进入决赛。而在优胜者音乐会上，他抛开一切拘束，毫无顾忌地展现自己的风格。这时所有评委都面面相觑：这是我们之前给他颁奖的那个人吗？因为此时的他和比赛中的他完全判若两人。

多数受访评委的说法都与比赛开幕或闭幕式上的官方声明相同，"这就好比把艺术创作视为一场竞赛、一次学校考试，那么我

们必须要在所有的事实基础之上做出公正的判断。"[80]

而评委成员对于比赛选拔标准的回答则体现出相对性，这建立在每个评委的主观理解之上。他们都表示，选手对乐曲的演绎需符合现行标准，但每个人口中的标准并不一定得到其他人的认同。标准的多样性正是评委在选拔音乐选手时最大的矛盾来源。

显然，音乐艺术领域并不存在唯一的演绎标准。几乎所有参加小提琴比赛的选手都已具备了相应水平，评委们也常常做出"所有选手的演奏都很出色"、"这次比赛的总体水平非常高"这样的评论。按评委们的说法，选择谁进入决赛主要基于参赛者的演绎质量。为迎合评委的期望，年轻小提琴手需要恪守"规矩"。一名25岁的小提琴手说道：

> 在选择比赛曲目[81]时，我不得不考虑再三。比如巴赫的曲子，如果可能的话，最好避开它们。因为每个评委对于巴赫的奏鸣曲和变奏曲都有自己的演绎版本，可能其中三人在自己的唱片中还录制过巴赫的曲子。如果你还选择去演奏这些乐曲，就会冒很大的风险，因为他们可能不喜欢你的演绎方式。你可能演奏得很好，但他们觉得这个版本不合适。然后你的结局就可想而知了。

一些评委成员还向我解释了"以分数来投票"的比赛评判机制；按照他们的说法，此举可以使参赛者免于某些评委对其门生的特殊照顾。一位经常受邀担任评委的小提琴家说道：

> 什么勾心斗角？这些都是数学运算的结果！就是这样！

其他评委也强调说照顾自己学生是比赛禁忌，因为它有损公平。只有一个人提出了另一种说法：作为比赛评委，他曾是一位职业小提琴独奏家，现今是一名独奏学生的父亲，他的儿子已经历了各种比赛的洗礼，这种经历也许可以解释为何他与其他评委的看法如此不同。这位年届四十的评委成员（同时也是独奏老师）说道：

> 如果由其他评委替某个成员偏袒他自己的学生，这样的特殊照顾也就不那么显眼了。比赛评委非常清楚该如何协调内部安排，他们有义务理解彼此的诉求。做不到这点，他在比赛圈子中的名声就毁了——要知道，担任比赛评委可是个肥差。

评委间的协商总是尽量避人耳目，但我有幸参与了其中一些讨论——当然这也是我协商、争取来的结果。这里要描述的是一项名誉尚可的国际比赛。该比赛每两年在欧洲举办一次，已连续举行了三届；评委构成国际化，六人分别来自英国、法国、俄罗斯和匈牙利，不过他们从同一所东欧音乐学校毕业。

比赛开始前两周，一名选手的母亲接到了安东（独奏老师，同时也是这个参赛者家庭的朋友）打来的电话，询问她的女儿准备参加哪个组别的比赛。当得知报的是最高组别时，安东气不打一处来："这太糟了！你得立刻给她更换组别！"母亲争辩说女儿已具

备了参加最高级别的实力。然而她的朋友，同时也是此次比赛评委之一的安东却说："这与水平问题无关。如果你的孩子想有所收获，就得换组！"

尽管如此，这名年轻小提琴手还是坚持己见，选择参加最高组别——"小提琴表演家组"（Virtuoso）——的比赛，而不是退而求其次报名"优秀组"（Excellence）——相比前者，这一组别较为低级。这个女孩的水平有些高不成低不就，尽管她或多或少已建立起些许知名度。比赛结果不出安东的预料，这位少女没有收获任何实质性的奖项。在评委开完最后一次比赛会议的当晚，安东又一次致电这位母亲：

> 听着，你女儿不更换组别，就是这个结果。给低一级组别优胜者的奖金是 800 欧元，而她固执己见，现在颗粒无收。当我得知 M（国际著名独奏家）的儿子为了赢得一次国际比赛而来参赛时——他之前的简历上还没有过任何国际比赛的冠军，我立刻明白你的女儿没有任何赢面了。即使她演奏得和海菲兹一样出色，她也没戏！所以我想到了更换组别这个主意。但我不能事先把这一切解释给你听，因为我毕竟是评委成员……你懂我的想法，我当然希望……

事实上，这位老师不仅是此次比赛的首席评委，他还与该届比赛获胜者的母亲是独奏班的老同学。此外，安东的儿子也是一名正试图登上国际独奏舞台的年轻小提琴手，而来自一位著名独奏家

（即此次比赛获胜者的母亲）的支持当然会给其儿子带来不少好处。

参赛者和其他独奏圈中人对于比赛过程的看法

比赛评委构成的长期稳定，各成员间经常性的交流（为了充分理解比赛评判过程，评委成员间的深入了解是有必要的），使预测小提琴国际比赛的结果成为可能。因此，我从未听说过任何关于小提琴比赛的博彩活动。据比赛资深观察者介绍，想做出正确预测，只需掌握往届比赛优胜者的名单，以解读出哪个评委最有可能（即最有影响力）将自己的门生推向最高领奖台。按照这一说法，评委选拔选手的"标准"实际上与音乐演奏并无多大关系。参赛者为了解评委的确切要求，都试图在赛前与他们取得联系。这些要求非常个人化且具体，因此只有通过私下的直接接触才能进行交流。交流过后，年轻小提琴手再按照评委的建议准备比赛。因此，评委的独奏班、大师班、其他私人课程，以及与选手的非正式交谈，就构成了比赛期间选拔参赛者的基础。多数独奏学生都坚信这一说法。

一名 20 岁的独奏学生说道：

> 如果有谁不经过任何准备就参加比赛，那他一定是疯了。即便你演奏得和海菲兹一样好[82]，你也得去上大师班，而且得上几个评委的班，还得是其中较有影响力的那几个。这样你才为比赛做好了准备。然后，你在比赛中照着他们的意思演奏，而不是你平时习惯的、并且准备已久的方式。他们想要一种新的演绎版本，那你就得展示出自

己能在短时间内学会。在评委对你一无所知的情况下贸然参赛，如果你演奏得非常出色，就会对这些比赛评委的得意门生构成威胁；然后，你很可能首轮就打道回府，因为此时淘汰选手是最容易操作的；而首轮过后，随着观众逐渐熟悉各位参赛者，这样做就没那么方便了——首轮比赛时的观众还不多。这就是比赛的有趣之处，在进入决赛前，必须让评委事先知道你——如果不是全部评委，那也得是部分。他们可能在两到三天时间里听了某首乐曲不下 50 遍，到后来根本分不出什么差别了。而在独奏班上，他们和你一对一地把这首曲子过了好几遍，已经考察了你的水平——他们知道你能做到什么，你的极限在哪里。因此对评委而言，把票投给自己已经认识、并且坚信有潜质继续走下去的独奏学生，比支持某个一路表现优异、却可能在决赛舞台上怯场以至失败的不知名选手，风险小得多。评委对于他们自己熟悉的小提琴手更为放心，所以一项比赛早在开赛前很长一段时间就已经开始了。选手们在几个月前的大师班、甚至新开设的独奏班上就已经展开了竞争。

我的研究结果与这位小提琴手的说法相符：国际比赛选手间的竞争，其实早在比赛正式开始前很长一段时间就已打响——被我拿来研究的几项比赛，其冠军获得者十有八九至少认识一名该赛事的评委。而且，几乎所有选手都在赛前与评委成员有过个人接触（通过大师班或私人课程），以了解他们的期望，使自己的演奏符合比

赛的"规矩"。

评判工作的公平性——独奏学生眼中比赛的决定性因素——是独奏圈中人经常讨论的话题。而一些熟悉比赛规则的年轻小提琴手也同样认为结果受到人为操纵,并且在第一轮比赛开始前,"结果就已尘埃落定"。

一名出生于俄罗斯的20岁独奏学生说道(她的观点在同龄人中非常典型):

> 不管怎样,在第一个音符响起前,比赛的结局就已经定下。评委们"点好了菜",你要做的就是按照他们的要求把乐曲演奏到最好。但几乎所有参赛者都拥有非常高的水平——好吧,总有那么几个完全是来打酱油的,但大部分人都表演得非常出色;到最后,据我所知,比赛就是人为操纵的结果:比赛中每个人都相互认识;担任评委的独奏老师带着自己的爱徒前来参赛。即便这样,我们依然会参加比赛,并且做好心理准备。在赛前,如果需要,我们会报名参加大师班,苦练上数月……每个人都希望能进入决赛,大家都愿意来碰碰运气。

与比赛联系密切的其他职业人士也提出了类似的批评。音乐学家和评论家约瑟夫·霍洛维兹在著作中描述了钢琴界最大型的音乐比赛——美国范·克莱本国际钢琴大赛的相关情况,为我们证实了音乐比赛的一些典型特征。"这些密切的个人关系体现出国际音乐比赛的一大典型特点:评委与参赛者相互认识,在音符响起前就已

形成了很强的、先入为主的印象。"[83]

为比赛做事先安排是常有的事,这一现象也并非近两年才涌现出来。1935年首届维尼亚夫斯基小提琴大赛[84]举办之前,参赛选手吉娜特·内弗的母亲(也是一名小提琴手)给雅克·蒂博写了一封信[85]。从中可以看出,该做法由来已久:

> 在第一轮比赛结果公布前不久,我已经得知吉娜特以非常优异的得分进入了次轮。这项比赛的水平很高,有许多技术高手,不过他们的乐感不足。和其他地方一样,这里也搞拉拢评委这套东西。有个叫泰米安卡的小提琴手——你应该知道的,他曾在波兰报纸上刊登关于自己小提琴演奏生涯的文章;他这次得到了胡伯尔曼的推荐,而且大钢琴家霍夫曼还从维也纳打电话过来,与各个比赛评委做了交代。所以我乞求您,尊敬的先生,请您赶过来吧。第二轮比赛的竞争将非常激烈;可以想象,评委将采取行动,对他们的门生给予支持。如果没有任何法国评委在场,吉娜特的处境堪忧。尽管她才华横溢,但最后排名很可能比她的实际水平低得多,就像在奥地利那样——维也纳媒体还算说了几句公道话。您值得跑这一趟,不仅因为吉娜特是法国小提琴学院派的代表,而且还是您班上最优秀的学生。吉娜特在首轮中一口气演奏完了所有曲目;在她完成了巴赫的《恰空舞曲》、维尼亚夫斯基的《波罗乃兹舞曲》和《塔兰泰拉舞曲》之后,评委说如果她感到疲倦,可以第二天再演奏最后一首曲目——拉威尔的《茨

冈狂想曲》；所有选手中，只有吉娜特享受到这个待遇。但她拒绝了。如果她知道这就将是自己比赛的终点，会多么伤心。

亲爱的大师，我们已经等得不耐烦啦！我们无法想象在第二轮投票中，一个法国评委都没有的局面。这对于吉娜特太残酷了，她会绝望的！第二轮比赛将于15号（周五）、16日（周六）进行。所以，你是有可能在此做短暂逗留的。

我们正万分焦急地等待着您的回复。求您答应我的请求，亲爱的大师。请接受我最真挚的感情、还有吉娜特给您的最深情拥抱。

N. 内弗

对于比赛的批评之声

音乐界其他专业人士，如指挥、录音师、小提琴制作师和经纪人，则强烈反对年轻小提琴手参加此类比赛。有时，已经成名的独奏家也会面对媒体，发表自己对于这种职业选拔形式的看法。格里高利·皮亚蒂戈尔斯基[86]作为评委，觉得比赛形式有些"荒唐"：

> 看着这些年轻的面孔受尽羞辱，我痛苦极了……一将功成万骨枯，冠军的喜悦根本无法掩盖众多失败者的悲伤。挫伤数百名选手的锐气，就只为了鼓励一个冠军前行，这样的做法有欠妥当。[87]

从一些独奏家的出版物中，同样可以看到比赛评委的无奈。

> 比赛已成为音乐生活的基本元素。没有人严肃考虑过撤销这一由来已久的做法。尽管人们批评比赛，对它们嗤之以鼻；有些评委以选择退出的方式唤起舆论关注。但没有人胆敢真正坚持抵制这种人才选拔的方式。相反！伴随对比赛必要性的承认，现今的比赛数量事实上有增无减，牢牢占据着重要地位。比赛迎合了这个社会的需求；这是我们自己创建的制度，可以说是作茧自缚。因此，想把比赛排除在音乐生活之外、认为它们是违背人性的怪胎，这些都毫无意义。并且，我们在考虑比赛的缺陷之前，必须审视比赛包含了哪些特质，它赋予了那些被迫服从管教的年轻演奏者怎样的精神面貌；比赛呈现出哪些好处。[88]

除了对比赛公平性的质疑，一些独奏界参与者还强调小提琴比赛的竞技色彩与音乐本身"背道而驰"，或者说"让技术与艺术产生了冲突"。大部分年轻演奏者受到了审问式的对待，而比赛的评判"完全建立在相对的标准之上，所有决定都颇具主观色彩"。

一位担任过比赛评委的50岁独奏老师说道：

> 每个参赛者都拥有无可指摘的技艺，截然不同的演绎方式；我们凭什么对这些选手加以比较？根本不可能做出判断、分出名次。他们之间差异明显，有的能取悦这类

公众，有的让那些感兴趣。但非得给他们排个先后就是不公正、片面的举动！这不是赛车，谁拿冠军只要看谁先抵到终点。根本没那么简单。你说奥伊斯特拉赫、柯岗和斯特恩三人，谁该拿大奖？

名在世界各地饱经比赛洗礼的30岁独奏者和我交谈：

比赛是一件困难的事。你的艺术并不一定能得到回报，因为每个人的品味都有差异。某选手的演奏非常完美——以至于我们无法把他从其他人中分辨出来——这就是完美，他理应获得冠军。而如果有谁满怀着艺术激情去演奏，那么必然有人喜欢，有人蹙眉；因为他给乐曲加入了个人元素——其他人可不会。就像我说的，要讨好每个人的品味爱好是极其困难的。

S：所以完美不等同于艺术？

可能是这样，但不一定。最重要的是技术上的完美；如果你不投入感情，就较"容易"把握比赛，但同时也变得中庸。然而，想要兼顾技术完美和艺术美是件难事，因为你投入了感情，就得冒风险。这就好比你在高速公路上以每小时110公里的速度行驶，这很不错；而有人为了超过你，把车开得更快，同时感到了一种更甚于你的刺激；在平时，他不会冒这样的风险。

> S：也就是说，当你不冒什么风险时，也就更容易把握比赛？
>
> 一点没错！好吧，赛车不是一个恰当的比方。（大笑）

另一个年纪小得多的19岁独奏学生也讲述了他的经历：

> 当我首轮比赛即遭淘汰时，我请求四位评委对于我的表演给出评价。结果，第一位评委说我帕格尼尼演奏得不理想，相反，巴赫的曲子倒是很棒；第二位却认为我的巴赫很糟，但贝多芬的乐曲出奇得好；第三个表示我在演奏维尼亚夫斯基的曲子时音有些不准，但演绎方式不错；最后一位评委截然相反，他认为这首曲子的音奏得很准，但是乐曲演绎糟糕。四位评委对我的评价莫衷一是；然而他们在一点上达成了一致——都认为我"很有天赋，但没有得到良好的独奏教育，因此有必要更换老师"。然后，他们都邀请我去自己的独奏班学琴。所以比赛有什么意义呢？他们都是被操纵的。

尽管对于比赛颇有微词，但独奏学生还是愿意"碰碰运气"，在每一季度中参加两三项比赛。装备着由赞助者提供的优质小提琴、通过比赛逐渐为人所知，这些年轻音乐家完成独奏教育之后，开始在音乐会上频频露面，并身处一个与业已成名的独奏家相似的市场之中。在音乐会组织者们的帮助下，他们一边表演，一边等待被职业经纪公司相中。

八　音乐会的组织者

独奏学生在职业教育的二、三阶段，会接触到不同类型的音乐会组织者，即业余和职业人士。前一类是那些自愿为策划音乐会奔波的个人；后者意指在经纪公司或其他机构（如文化活动公共组织）中工作的经纪人。独奏学生在形形色色的活动中演出，出现在不同的音乐市场。国际化大都市中的古典音乐会市场大体分为三类，以纽约为例，市中心组织（表演大型音乐节目）、城外住宅区组织（学术派实践）和下城区组织（先锋派实践）。其中，第一类的音乐会由独奏家和指挥家参与，他们与享誉海外的著名交响乐队合作，地点为重量级的音乐厅。第二类音乐会的举行地点多种多样（多数在大学校园内），由知名音乐表演家演奏；最后一类音乐会在现代音乐厅中进行，先锋派音乐的演奏者往往即是创作者本人。

独奏学生渴望进入与第一类音乐会相对应的独奏市场。为此，年轻的音乐家们甘愿尝试一切可能的机会，让自己崭露头角、成功几率达到最大。他们在各种地点演出：不仅包括教堂、中等城市表演厅及郊外，还有小城或小镇上地位更高一些的音乐厅——这些古典乐活动都由专业人士组织。能否前往久负盛名的音乐厅演出，取决于某位音乐家的声誉及其经纪人的能耐；而这些重要的音乐厅只是偶尔会向业余组织者开放，并且构成了面向独奏学生的"相似市

场"(parallel market)。我使用"相似市场"一词,意在将其与职业经济公司所把持的独奏市场加以区分。除了上述这些场合,独奏学生还时常为慈善活动和纪念音乐会表演节目;如果有幸成为决赛选手,比赛的庆祝音乐会上也能见到他们的身影。

在独奏教育的最后阶段中,这些年轻的音乐学生需要抓住每个可能让自己步入独奏市场的机遇,竭力从中获得益处。此时,他们生活的一大特点就是参与各种不同类型的音乐会。是选择参加少而精的知名音乐会,还是撒大网捕大鱼、尽力扩大自己的市场覆盖范围?许多独奏学生都选择了后者。17岁的米丽娅姆是一名在德国音乐圈中颇具知名度的小提琴手,其父亲(一名60岁的经纪人)解释了他们为何会接受来自法国某座庄园的音乐会邀请:

> 我问自己,米丽娅姆去那里表演有何意义?在德国,我们很久以前就开始婉拒此类邀请了。为了800欧元的报酬而演奏,很荒唐;而且他们只肯支付我们搭乘火车的旅费,要知道,我们一直是坐飞机的。但我们不得不接受这次邀请,因为它来自法国。在德国,米丽娅姆如今只在大型音乐厅里表演、与职业交响乐队合作,而且都是在重要节日等场合。

不过,与米丽娅姆的父亲不同,年轻小提琴手们并不认为在不太知名的场地演奏"有失身份"、损害他们的职业形象。在他们看来,如果没有小型音乐厅和普通音乐会的表演作为基础,他们不可能获得与职业人士进行合作的机会。正是在这一由业余人士构成的

框架中，独奏学生学着如何与音乐会组织者合作，同时积累起未来与经纪人打交道的各种经验。在业余音乐会市场中的活动，可以引导独奏学生，为他们做好准备，进入其职业生涯的下一阶段——即成人独奏者的职业世界。

业余组织者

法国和东欧古典乐界的一大典型特征便是职业经纪人的稀缺，年纪轻轻的音乐学生更是难以接触到这些稀有的资源。因此，独奏学生主要在由其支持者所组织的音乐会上演奏。我将这些音乐会业余组织者分为两类：主要策划人——他们全情投入到音乐会的各种组织行动中，偶尔为之的音乐会组织者——他们在一个具体的支持网络中活动；此二者都对音乐会筹备有所参与。主要策划人需要得到独奏界其他参与者的协助，因为音乐会的准备离不开一整个团队的合作。而这些参与者在准备工作中的具体职责也往往与他们的职业密切相关。同时，个体间的私人或职业关系，也常常因音乐会之故，而被充分调动起来[89]。

和其他牵涉众多公众人物的活动准备一样，组织、策划音乐会的相关活动，产生了重要的"象征性收益"，比如同独奏界名人所建立起的关系。在这一准备过程中，有些人成为了市政府、政治团体、艺术运动甚至精神社区的"重要人物"。

20世纪90年代中期，一个曾做过销售员的家庭主妇塞西莉亚，通过20岁女儿的老师所提供的人际关系，开始组织各项音乐活动。居住于欧洲某国家首都的塞西莉亚，成功地在各顶尖音乐演奏场地

中组织了数场音乐会和大师班。此后,她频频收到橄榄枝,成为了众多年轻小提琴手及其合作者寻求支持的对象。

音乐节

还有一种新型的合作方式,出现在音乐家和自愿策划者之间。声誉各不相同的乐器演奏家号召他们当老师时的学生及学生的身边人,义务帮助自己筹备音乐节[90]。这些常常被称作"艺术总监"的演奏家策划他们的节日,用以向公众推荐自己挑选的某些曲目。他们根据喜好、职业领域维护关系上的需要,邀请其他艺术家登台表演;如果依然是活跃在表演舞台上的音乐家(独奏家),这些艺术总监还会亲自披挂上阵。独奏者之间遵循着互惠互利的原则,或者按法国音乐家们的说法,"礼尚往来"。

这些由乐器演奏家策划并发起的音乐节,多以西班牙大提琴家帕布罗·卡萨尔斯(Pablo Casals)所创设的音乐节为模版。帕布罗·卡萨尔斯一生中的大部分(直至去世)时间都是在美国度过的;因此,他希望与自己曾经的合作者们重新团聚,并在一起举办音乐会,共同消磨时光。由于政治原因,他们选择在西班牙边陲小镇普拉德(Prades)举行这一短暂的"欧洲假日"(European holiday)。结果,该活动在大获成功的同时,也掀起了一股举办音乐节的热潮。许多小提琴家(独奏家/独奏老师)开始组织他们自己的节日,或接管某个已经存在的音乐活动:如斯特恩和敏茨在以色列凯谢特艾隆举办的小提琴音乐节,多萝西·迪蕾主持的美国阿斯本音乐节,斯皮瓦科夫在法国创办的科尔马音乐节等。

这些活动往往设有专门针对音乐学生的演奏之夜，特别是那些享有良好声誉的音乐节。对独奏学生而言，这些演奏之夜的重要性可与音乐比赛决赛相当，它们构成了独奏界补充性的职业选拔环节。

因此，独奏学生使出浑身解数，以吸引音乐节艺术总监将自己纳入他们活动的表演人选中。比如，为了参加下一届法国佩皮尼昂音乐节，他们需要参加亚沙·海菲兹在巴塞隆奈特举办的大师班，因为海菲兹正是此项音乐节的艺术总监。这类音乐活动的组织形式并不仅限于独奏界。在弗朗索瓦研究的巴洛克音乐领域，始于业余和职业人士合作举办的音乐节，正逐渐趋向彻底的职业化。[91] 也许在未来，小提琴独奏界也会出现类似的转变；不过到目前为止，业余组织者依然是年轻独奏学生们最为主要的音乐会合作伙伴。

职业经纪人

独奏学生虽然在业余组织者策划的音乐会上表演，但他们梦想有朝一日能与职业经纪公司合作。关于 20 世纪著名独奏家的描述，比如那些与美国第一流音乐经纪人胡洛克[92]合作过的独奏家的经历，都深深打动着年轻小提琴手们的心——他们希望能为重量级经纪人或经纪公司）工作。然而在法国，从事这一职业的人极为罕见；大多数顶级音乐会都由国际知名经纪公司筹备完成[93]。

为理解年轻独奏者对其经纪人的期望，弄清该职业的运作方式，我从 30 名来自法国和波兰的独奏学生那里获取了相关信息[94]。

这些小提琴手认为自己与经纪人的关系具有冲突性。当被问及

"是否满意与你现在经纪人的合作"时,大多数受访者表示他们对其经理人颇为失望(他们更多使用 manager 而非 agent 一词来指代经纪人)。失望来源于他们的期望和经纪人满口答应却很少兑现之间的差距。按照这些独奏学生的说法,请一名经纪人所费不赀,但这些从业者又同时筹划着太多的音乐会活动。受访的小提琴手认为经纪人效率极低、毫无用处。因此,有些音乐学生决定充当自己的经纪人:他们把部分时间分配出来,寻找公共演出的机会。比如一名 30 岁的独奏者告诉我,她今年有"许多音乐会"(40-50 场)可以表演,不过这是她去年一整年苦苦寻觅的结果,这个过程也占用了她不少时间。她说自己是在经历了几次令人失望的合作后,才决定亲自承担经纪人工作,负责自己在欧洲、亚洲和南美洲的演出事宜。不过这位独奏者保留了她在北美方面的经纪人(负责她的美国演出),因为她发现这位经纪人严谨、高效得多。

另一名 40 岁小提琴手向我透露,她曾想过请一名经纪人;然而当她预见到这一合作很可能以不欢而散而收场时,还是打消了这个念头。据她介绍,她的想法在法国小提琴手中非常典型:求人不如求己,他们需靠自己解决音乐会演奏问题。

最后,一种新型的经纪形式正在涌现,那便是互联网经纪公司。互联网等传播工具的发展,催生了越来越多包含小提琴手资料、照片、曲目甚至唱片剪辑的多媒体网站[95]。

很少有职业经纪人愿意与年轻独奏者打交道,因为他们对某些欧洲国家(16 岁以下)儿童工作的相关问题有所顾忌[96]。受访的 30 名小提琴手中,只有两人表示自己与职业公司签有合约。而其他大部分的独奏学生,都不属于任何经纪公司。至于他们参加的重要音

乐会，则仅限于那些专门的年轻音乐家的音乐活动和纪念音乐会。

年轻小提琴手怎样接近音乐会组织者

独奏学生需要出现在这些音乐会经纪人可能现身的场合，以增加自己得到聆听、与他们建立关系的几率，最终达到加速其职业生涯发展的目的。招待会、鸡尾酒会、政治和社交聚会都是经纪人们频频露面的场所。不单单是他们，其他艺术类职业，比如演员或画家，也需依靠职业圈中人士的关系才能发展自己的事业[97]。然而独奏者与策划人的关系与演员有所不同，因为独奏者演出项目的持续时间较短：某位独奏者在同一座城市中，每季度只能与某支特定的交响乐队合演一场、顶多两场音乐会。有时，独奏者也可能参与周期性音乐会的表演，但所有这些项目的持续时间都比其他艺术职业短得多——比如画家需要为一场画展筹备一整年时间，演员接拍一部戏起码需要数月才能杀青，一部戏剧通常也会持续数个演出季。

参加这些"例行公事的社交活动"，似乎已成了独奏者职业生活的一个组成部分。几乎所有的小提琴手都知道，在这些聚会场合中，"新的音乐项目可能说来就来"。此类活动在独奏者眼里的差异，视该活动所牵涉的社会关系而定，大体可分为两大类：即以他们自己音乐会的名义发起的聚会，为其他音乐家或其他庆祝场合而举办的社交活动——比如政治圈会晤、生日宴会等。在年轻的音乐学生们看来，以其自身名义发起的聚会，是对他们音乐会影响力的延续；因此，他们很少拒绝此类活动。活动来宾——部分观众也能借此机会与演奏者进行交谈：手握酒杯，这些年轻有为的音乐家向

在场各位侃侃而谈他们的生活经历、家庭出身和授课老师,有时还包括他们的练琴心得等。在这些谈话过程中,观众来宾几乎总是对独奏者的表演抱以赞美和祝贺,有些人也会发表自己对于演奏的看法。

小提琴手普遍给予上述这类社交活动正面的评价,但对参加其他音乐家聚会常常抱有批评态度。按照他们的说法,通过参加聚会来寻找表演机会的策略(用独奏圈的话就是"玩弄关系技术"),是职业无能的表现。

在一场音乐会过后的庆功派对上,一个无法出示邀请函的小提琴手经允许进入了音乐厅;他到场时,聚会上的表演恰好结束。他立刻与一位正准备离开的女士搭讪起来。这一幕吸引了一名女小提琴手[98]的注意,她对自己的伙伴说道:

> 又是这个万金油。他出现在所有鸡尾酒会、所有聚会上。我确信他今晚也没有受到邀请,但是他光靠酒杯和香槟,就为自己找到了音乐会的表演机会!这太不公平了!他的水平跟别人根本没有差别,但他懂得如何与上层名流接触!而且他长得很帅,所有女性对他都是一见倾心,心甘情愿地为他张罗音乐会。就这么简单。

在随后的几次音乐会上,我也同样见到了这位手拿小提琴盒、非常具有"艺术家做派"的男士,他每次都在演出行将结束时进场,并且从不支付入场费。同时,他的到来已让音乐厅的门房习以为常——他们已经习惯了在音乐会过后看到这位小提琴手的身影[99]。

第五章　独奏教育的第三阶段

多数独奏学生并不赞同这种寻找演出机会的方式。他们也拒绝承认这一做法的附加特征对于其职业生涯的重要性。直到职业教育的最终阶段，这些独奏学生依然无法接受这样的事实，即自己的一部分工作竟是维护关系——参加各种人际交往活动。

他们在社会化过程中所自我建构的独奏者行为模式，与进入独奏市场之际所意识到的现实大相径庭。在这个高度竞争化的市场中，音乐家们需要以"门对门"（door-to-door）策略来寻求演出机会。而独奏学生呢？他们从小听父母讲述关于奥伊斯特拉赫、斯特恩等著名独奏家的励志故事；在整个独奏教育中，老师们不断提供给他们那些知名独奏家的光辉事迹。然而现实的独奏者形象与教育过程所勾勒的理想模式相差甚远，两者间的巨大落差困扰着年纪轻轻的独奏学生。一名18岁的小提琴手说：

> 我不懂如何营销自己、如何利用眼神交流，也不会到处唯唯诺诺，为的就是让别人听你演奏一曲。这不是我的工作，我也没有时间浪费。我认认真真地准备音乐会，尽力做到最好。在舞台上，我毫无保留地展示自己，但他们还是要求你精心粉饰自己一番。

许多独奏学生都对费尽心思和音乐会组织者维持关系不以为然，因为独奏者不该把时间浪费在这些东拉西扯上。一名20岁的小提琴手，向我解释了维护关系这一行为缘何被众多独奏者摒弃，且与独奏者的身份不相符合。这名小提琴手参加聚会时并不寻求经营商业合作上的关系，而只是与自己感兴趣的谈话者进行随意

漫谈。

S：为何不利用关系来寻找演出机会？

显然，有些人确实那么做。他们只说不做，毫无价值，但却成功了。

S：你的意思是，即使不具备高水平，一个音乐表演者也能获得演奏机会？

我不知道这些人是天才还是"庸才"（大笑）。但这些演奏者确实受到了权贵之人的高度吹捧，并且获得成功——这不是难事。

S：不是难事？但是，你有必要学会如何进入良好的人际圈子，不是吗？

即使没有任何特点，一个演奏者只要学会见风使舵就足够了。

S：那么你的职业生涯所能依靠的个人王牌是什么呢？

我会尽力做自己。我不希望靠关系开启演奏事业。那些洁身自好的独奏者是真正好样的，他们理应成名。如果光靠关系，你不可能成为小提琴大家；我想在其他领域也是这样。

在独奏教育接近尾声、成人职业生涯即将开启之际,独奏学生对于自我营销的双重矛盾情绪是这一特定阶段的典型特征。这一情况源自独奏教育对该职业的相关工作内容缺乏全面的澄清。一些行为,比如音乐家亲自进行的商业勘察(commercial prospecting),可能为部分独奏者接受,另一些人则可能对其嗤之以鼻。而职业教育对于独奏者如何看待这些问题起着全关重要的作用;举例来说,在美国学琴的独奏学生把商业勘察视作他们职业内容的一个部分;而在欧洲学生眼里(特别是从东欧教学系统成长起来的学生),独奏者是"从不过问自己生意"的艺术家,因为这方面问题被视为偏离"艺术家特质",对艺术表演具有负面影响。

九　独奏学生世界中的特定人际关系

在独奏教育的第三阶段，年轻小提琴手开始接触形形色色、在自己职业道路上发挥这样那样作用的各界人士。这些人士或是独奏学生的支持者或是合作者；他们的参与使独奏教育得以最终完成。年轻音乐家是怎样维持这各种关系的？独奏界的积极参与者之间是否存在着一种特殊的联系方式？事实上，独奏界参与者们建立了一套自己的关系维持方式，而这一结果来自小提琴独奏者对其职业特征的适应。

为确保事业发展，国际独奏者不能仅仅满足于每年同一国家的数场演出，他们需要同时在几个国家市场中进行表演[100]。因此，他们不得不与各种人士（组织者、合作者）保持联系。年轻独奏者的活动，往往由地理位置相距遥远的人们联手打造。这些项目部分是周期性的[101]，但大多为短期音乐活动；比如为新唱片造势的演出、只涉及单一节目的巡回演出——所有这些项目都是非持续性的。一位独奏者可能在某一国家活跃数年，但此后突然销声匿迹——尽管此前该国家这一领域的市场主要由其把持。独奏学生的情况也与之类似：赢得某项小提琴比赛后，他们可能在比赛举办国举行几场音乐会，但这一活动并不会长期持续下去。一个音乐项目的成功，离不开艺术制作过程中各种人士的联系和支持网络。因此，独奏者为了开展工作，需同时处理好几处重要的人际接触。

独奏圈中有一句老话:"说不定哪天,某份曾经的人际接触就会带来好处。"每一份新关系都可能成为独奏生涯潜在的铺路石。但年轻独奏者怎样维护所有这些有朝一日可能有用的关系呢?

由于独奏界规模小、内部成员熟悉度高,这就使建立通讯录以备不时之需的做法成为可能。独奏界参与者制定了一套他们自己的关系维护技术,或者无为而治的维持方式——他们也十分认可后一做法。

这些关系的建立往往非常迅速,两个同属独奏界的参与者几乎瞬间就形成了彼此之间的联系。他们的典型活动,比如音乐家在巡回演出、独奏学生在比赛期间的行为,都赋予这一联系机制良好的土壤:他们花时间在一起讨论,分享各自对音乐、项目以及各自职业生涯等的看法——虽然只是初次见面,但这些接触往往具有很高的强度;之后,由此建立起来的联系因主体分离而暂时搁置——独奏界参与者们一直保持着"在路上"的状态,这一因为共同参与音乐活动而形成的联系逐渐冷却,"石沉大海"。

在其他社会世界中,人们往往通过定期发送电子邮件或互通电话等交流手段,来维护人际关系。但在独奏界,多数情况下,他们不会这么做——即使起初建立起来的关系非常牢固,双方甚至产生过相见恨晚的知音感。

这份起初热络、之后却归于沉寂的人际关系,可能令独奏界局外人感到吃惊。在沉寂期内,关系主体不会采取任何行动来维护联系,这样的局面甚至可能持续数年之久。然而在某一刻,一方可能突然决定激活两者关系。此时,受到邀请的另一方的回应,就决定了这层关系是继续维持沉睡状态,还是重新成为积极的双方互动。

这种关系管理方式,以使用"事先关系"(pre-ties)或"随时准备为人所用"(ready-to-serve)的人际联系为基础。它使个体同时征集大量人士的帮助成为可能,并节省了定期维护人际关系所须付出的时间精力。在独奏界,这些"事先关系"能够代替密切的人际联系。这一关系机制类似于先冷冻、后融化的过程:独奏界参与者在创造彼此联系的同时,也几乎同时将这份关系冷冻起来;待到需要之时,它才会融化并再次发挥作用。举例而言,一名独奏学生完成学业后,可能不再与班上的其他同学有任何联系,尽管他们同属一个老师的人际网络。几年后,他可能突然打电话给自己的老同学,邀请他们一起参与某个音乐项目;在准备过程中,他们又一次聚首,进行持续数月的高强度日常合作。同时,两名来自不同独奏班的学生也可能重新激活他们的关系,因为独奏界中的人际联系并不需要密切、定期的关系维护。所有这些"事先关系",与他们的演奏技艺一样,都构成了独奏者职业资本的一个组成部分。

十 独奏学生的职业生涯

完成独奏教育、成功通过数轮选拔的年轻独奏者，终于得以进入独奏市场。对他们而言，古典乐市场只提供了非常有限的真正成为独奏家的机会，而这正是所有独奏学生的主要目标。在分析完他们的社会化过程之后，我对各独奏学生的职业发展做了进一步考察。在本研究发表之时，许多我密切跟踪的学生依旧处于独奏教育最后阶段，为自己在独奏界站稳脚跟苦苦挣扎。

独奏教育终结后，这些独奏者的最终职业可分为三类：多数情况下会成为小提琴教师，或在某交响乐团任职，间或拥有独奏演出的机会。第二种是放弃与小提琴有关的职业，改行工作，这种比率低得多。第三种，同时也是最为罕见的职业类型，便是成功实现梦寐以求的目标，成为一名国际知名的小提琴独奏家。

为了描述他们的职业方向，我重点关注了始终伴随他们的职业憧憬。这里将用"相对失败"[102]来描述职业领域从业者教育完成后所经历的"职业盘点"[103]。在独奏界，"相对失败"来自独奏教育几乎不可能达成的终极目标。换句话说，在把自己与独奏界中被频频提及、却极为罕见的职业典范进行比较后，年轻独奏者心中产生了相对于这些知名独奏家而言的自身失败感。"相对失败"实乃艺术教育（以及高等知识教育[104]）的一大特征。

这里对于独奏学生的职业呈现，主要是分析独奏学生职业可能性的两个极端：放弃小提琴以及成功晋升为独奏家。而完全意义上的成功是最困难的、同时也是最不可能完成的任务；因为独奏家需具备某些非常特殊的个性（不一定直接与音乐相关），它们有时甚至互为矛盾。在将这些特点一一列出后，我也完成了对独奏学术的职业分析。最后，我将描述所谓的"一蹴而就的职业道路"（easy career），它构成了所有独奏班学生的职业标准，同时也使我关于独奏学生职业方向的分析画上句号。尽管如此顺利的成长之路极为罕见，但一些职业小提琴手迅速实现了他们的目标；这些目标在其教育中，自始至终由其环境所决定。

一名独奏学生的典型职业道路

这位小提琴手名叫斯韦塔，她于20世纪70年代出生在东欧一个非音乐家家庭。她的母亲来自俄罗斯，曾担任过工程师，爱好音乐，但由于移民关系，她被迫从事秘书性的工作；父亲则是军队中的一名技师。为了把所有时间扑在两个女儿的独奏教育上，斯韦塔的母亲放弃了工作。第一个女儿从六岁开始学琴，而妹妹斯韦塔则在四岁时追随了姐姐的脚步。两年后，由于对女儿们的小提琴教育不甚满意，这位母亲决定与某知名独奏教师接触，但她们必须经过六小时路途颠簸才能到达上课地点。该老师起初只同意与两个女孩中年纪较小的合作；经过长时间协商后（母亲坚持说："要么俩，要么一个都没！"），老师终于答应把两个孩子都收下。于是，她们每周两次大老远地赶到老师那里学琴，这样的状态持续了数年。此

外，斯韦塔的母亲与学校方面达成一致，只要两个女孩通过一项证明其自学能力的考试，就能获准在家接受常规教育——她们也确实做到了这点。于是，她们大部分时间都在练习小提琴中度过，并且几乎总是有母亲陪伴在场。

斯韦塔清楚地记得母亲当时所扮演的角色："她比任何老师都要严厉；而且正是她教会了我们大多数东西。尽管我母亲不懂得如何演奏小提琴，却非常清楚该如何工作，这是最重要的。她从不容许任何闪失，而且经常大喊大叫——好吧，更多是对我的姐姐，但朝我发作时同样很难受。我们就那样日复一日地辛苦练琴，直到我在十二三岁时住进了寄宿学校。"此时原先的老师突然逝世，于是她们改变了小提琴教育地，一起来到离她们家四百公里远的另一座大城市中学琴。

与丈夫离婚后，这位母亲注意到两个女儿对练琴有所倦怠。于是，她在寄宿学校所在的城市买下一套公寓，以监督和指导女儿们的独奏教育。她的努力看来有所回报，因为斯韦塔16岁时就已跻身一项本国举办的国际音乐大赛的决赛；借助媒体造势，她的名声日益显赫，甚至在独奏世界之外也颇有名气。[105]尽管斯韦塔比赛获得了成功，但她与主要独奏老师的合作却产生了裂痕；她后来还曾师从这名老师的助手。由于斯韦塔卷进了与本国最有影响力的独奏老师的纠纷之中，她的母亲判断她在此的独奏生涯必将遭受影响。这一形势下，斯韦塔抓住机会移民到了西欧，并在另一位重量级独奏老师的班中学琴。

这位老师作为一名评委，目睹了她16岁时一举成名的那场比赛；他主动向斯韦塔提供了自己班中的一个位置。在她等待奖学金

资助期间,斯韦塔原先老师的助手借给她必要的生活费;此外,尽管双方不和,斯韦塔曾经的恩师仍然借给她一把上好的小提琴。后来,新任老师组织起自己的人际支持网络,而斯韦塔也依靠奖学金及赞助者的帮助度过了五年时光。

在此期间,她参加了几项国际比赛,但颗粒无收。对于一名16岁就已跻身过决赛的小提琴手而言,这些结果都是彻头彻尾的失败。这位老师退休后,斯韦塔又搬到另一座城市,为了师从一位"以有效帮助学生晋级决赛"而著称的独奏老师。

她在新的独奏班中待了三年,期间借宿于一个爱好音乐的大户人家。因为来这座城市表演的音乐家常常受邀参加该家庭的私人音乐聚会,斯韦塔就此与几位世界级著名音乐家建立了联系;这些聚会常常以斯韦塔的演奏压轴。她还获得了许多大师班的奖学金,拥有从私人收藏者那里借来的顶级小提琴,此时有一些人对她未来的音乐项目表达了合作意向。

尽管她与这些独奏家、乐队指挥相识,懂得如何维护这些关系,但斯韦塔始终无法以小提琴独奏家的身份加入他们的行列。她参加的所有比赛都以失败告终,同时音乐会和独奏会的机遇也越来越少。24岁那年,她再一次打算更换自己的受教育国家。但此时的斯韦塔已不像过去那样受欢迎,曾经为她免去的那些入学程序此时已不可避免。她现在必须像所有单纯意义上的优秀小提琴手那样参加入围考试、经过层层选拔,而这些都是她不曾经历过的生活。新任老师在第一堂课上善意地告诉斯韦塔,她还没有做好成为国际独奏家的准备;但他承诺会帮她做好这一切。

然而,她上课很少。她的未来项目,确切说是唯一的项目——

对一场国际比赛的准备还为时尚早，而且她没有任何音乐会演出的计划。在她独奏生涯的最后两年中，斯韦塔只进行过两次表演；与其他同样早熟的独奏者相比，这个数量实在少得可怜。她小心翼翼地维护着和那些重要人物的关系，却没有把多少时间投入到乐器练习中。斯韦塔表示自己已然失去了曾经的那份热情。在她新居住的国家中，由于离开了富裕人家和奖学金的支持，她常常为自己的生计担忧。斯韦塔对未来开始感到恐惧。和所有年轻独奏者一样，她曾想象自己沐浴在生活的阳光里，享受周游世界的独奏生涯；然而她如今面对的却是充满空白的日子，没有任何音乐会演出的希望。

25岁时，斯韦塔与姐姐也闹翻了。远离母亲的照顾，她孤身一人漂泊异乡，无法接受自己的独奏生涯其实已走到尽头的结局。她继续寻觅机会，因为她深信"自己是一名懂得独奏圈运行规则的优秀小提琴手，且与所有重要人物都有联系"。但对小提琴、对演奏的热情逐渐消退，日复一日的练习亦不再占据她多少时间。在做出最终决定前，斯韦塔又给了自己一年来考虑未来："也许学习哲学或成为家庭主妇……"

我结束研究后两年，她终于通过电子邮件告诉我："事情开始变得好起来。我现在一支交响乐队担任首席，住在世界上最美的小镇上（靠近地中海）。我恋爱了，很幸福……"

与多数独奏班学生一样，斯韦塔最终成为了一支中等交响乐队的首席小提琴手。

美好憧憬和目标之实现

要了解独奏班毕业生的去向并不容易，尤其是那些在实现其目标时遭遇困难的学生。他们销声匿迹；面对失败，很少有人愿与我继续保持联系。而老师及其他独奏界参与者也弄不清曾经那么优秀的小提琴手如今身在何方。另一方面，参加本研究的某些独奏学生如今还在为攻克独奏市场苦苦挣扎，他们仍旧处在"所有好结果都还可能出现"的处境之中。所以，对于独奏班学生究竟去向如何这一论题，我的分析不得不更多地建立在他人描述、而非亲身观察上。这一方法带有明显的偏向性，不仅因为耳口相传更多是"人们所理解的东西"、而非"实际发生的情况"，而且某些话题也会得到更频繁、更公开的讨论。当被问及独奏学生的去向时，大多数独奏界参与者都倾向于渲染那些成功却极为罕见的例子；他们很少记得在独奏道路上跌倒的失败者。在独奏界中，失败者很快就被人抛在了脑后。

独奏道路是如此艰难，获得成功几乎是不可能完成的任务；但这一事实从独奏教育伊始就被老师们掩藏起来。同时，独奏学生和家长也并不需要这些信息。事实上，对未来的不确定感会给独奏教育带来影响，因为独奏学生只有坚信自己的光辉前程——作为一名独奏家周游世界、在久负盛名的顶级音乐厅里演奏——才能支撑他们接受如此严苛、长期的乐器训练。而前独奏学生的失败，可能成为现役学生心头挥之不去的阴影，并进一步影响到其支持者们的积极性。因此，提及独奏学生极低的成功率与老师的利益绝对相抵触。出于这些因素的考虑，独奏老师不断维持着学生和家长的信

念：他们想要触及的目标是真切存在的；它完全取决于为实现这一目标所动用的资源。这也正是独奏老师教学工作的一个部分。

如果剥离对美好前程的强烈憧憬，充满约束的独奏教育根本无法实现。同时，这一憧憬也需为小提琴手身边所有人共享，缺乏亲友支持的学生同样会在独奏道路上轻言放弃。没有信念，任何学生都不愿意每天进行长达八小时的乐器练习；没有信念，任何家长都不愿意改换国籍、搬离自己的故土，并在孩子的教育上投入如此多的精力和金钱；没有信念，任何赞助者都不愿出借自己珍贵的顶级小提琴。整个独奏世界都建立在信念和憧憬之上。

在学生时代，这些独奏老师也曾坚信自己可以成为国际独奏家的美好未来。成年后，这些老师转而让学生相信这样的未来并非遥不可及，因为这一特别的职业教育无法离开不切实际的遐想。多数独奏老师都声称他们比同行更为了解成功的秘诀。随着学生对未来的憧憬与日俱增，他们和支持者们所付出的代价也愈发巨大；老师极少提及从自己班中退学的独奏学生——老师、家长和学生都把他们视为失败者。当他们离开班级时，独奏老师常常给予"他不够优秀"或者"她天赋不足"之类的评价。

独奏班学生对原目标的放弃过程是循序渐进的。首先，一个学生会试图通过改换独奏班级来继续追求原来的目标，并有可能一而再、再而三地更换独奏老师；每次调整都引发其职业环境和支持网络上的变化，有时还伴随着居住地的改变；最终，该学生终于痛下决心，接受自己无法成为独奏家的现实。这些失败者并不会影响到正深深沉浸于独奏教育之中的其他学生，因为人为的沉默将后者与失败者隔绝开来。这一沉默也使得独奏教育的组织形式和教学质量

免受外界的质疑和批评。

由于独奏界参与者对失败总是三缄其口，因而不同的声音就显得极为罕见。一位 55 岁、目前在大学任教的小提琴手，其父亲是一位作曲家。他向我谈起他的同事伊万，后者一直拥有着"世界顶级独奏教师"的声誉：

> 伊万，以及所有像他这样对待学生的独奏老师，都有一个共同问题：每十个学生中，一个企图自杀、一个陷入疯癫、两个酗酒成瘾、两个将小提琴扔出窗外后摔门而出；三个学生将以小提琴手为职业，也许会有一个幸运儿最终成为独奏家。

这段话也许略显夸张，但受访者谈及了失败者可能的悲惨结局、成功学生的比例问题。独奏教育等类似的特殊职业教育，可能会对某些学生产生巨大的心灵伤害，比如抑郁、酗酒、沮丧，甚至自杀倾向。

不可抗拒的失败和成功

尽管有的独奏学生曾拥有充满希望的良好开端，有的曾被誉为"神童"，但大多数人无法达到自己期望的独奏家地位，当他们离开音乐相关的行业后，还有不少人无法在新的职业领域中找到自己的位置。有些人甚至将其职业绝境看作个人悲剧，幸好这样的情况尚属罕见。

> 离开八年后,一个名叫马克的年轻人回到了他的祖国。他是两位音乐家父母的独子,曾经充满快乐和生气;然而,他此番回家之后,一直在父母的房子里闭门不出,整整两个月都是如此。一位在马克的"神童"时期曾与之合作的指挥,如今非常担忧马克的情况:"我很害怕他会出事。他把自己关在房间里,什么也不做。他已经几个月没有碰过小提琴了,这很可怕。他独自一人呆在这里,不与任何人联系。我真不知道这样的情况还要持续多久。"

这一幕发生的几年前,当时还只有10岁的小男孩马克,已经以独奏者身份与交响乐队进行过合作,并代表英格兰参加了国际小提琴比赛。之后,他从国内的独奏学校退学,离开父母,前往国外一所音乐寄宿学校学琴。在那里,他得到世界级独奏家的支持,并从祖国的文化部门、私人赞助者以及媒体那里获得了巨大帮助。然而当他长大成人,马克失去了所有这些支持,因为另一名祖国"神童"更需要这些帮助;随着其保护人的离世,他发觉自己身陷困境——没有任何生活资助、没有工作、没有文凭、没有小提琴之外的任何知识。而他的小提琴技术也因为缺乏练习而慢慢退化。马克的心理状态愈发脆弱。

如果把上述情况简单理解为独奏者成长过程中的特殊个案,或是独奏学生未迎来成功前的"暂时性职业状态",那就有所偏差了。即使是成功的独奏家,也可能无法避免相同的困境。娜塔莉·海因里希在其关于作家的分析中写到,某些文学奖获得者无法适应自己作为著名写作者的生活;他们无力承担获奖之后接踵而来的各项任

务,突然非常渴望改变现有的生活方式。[106] 独奏家亦是如此:尽管在学生时代已经历过长期的社会化过程,并对独奏生活日渐熟悉,但一些独奏者还是难以适应作为著名独奏家的生活状态。这里有必要回溯一番小提琴家们的历史,提供一些极端成功、却依然深受困扰的独奏家的例子,以向各位表明:抑郁(比如日本小提琴家美岛莉)、酗酒、毒瘾等问题也会降临在这些最为成功的音乐家身上。而其中最著名的悲剧性职业生涯来自迈克尔·拉宾[107]。

1972年1月,整个音乐界因为迈克尔·拉宾的突然离世而陷入震惊和悲伤之中;这位拥有无限天赋的小提琴家享年仅35岁。充满溢美之词的讣告告诉人们拉宾短暂一生中的巨大成就:他13岁时便首次登上了纽约卡内基音乐厅的舞台;他的表演足迹遍布五大洲,总里程约七十万英里;上百万观众曾如痴如醉地欣赏过他的精彩演出……但没有人提及他成年后所遭遇的悲剧和危机——他从神童到成年艺术家的痛苦转型,以及贯穿始终的彷徨不决。拉宾曾一度感到自己无法再演奏下去,并因此取消过原定演出计划;他难以克服自信和安全感上的缺失,最终被其击垮。

拉宾1936年5月2日出生于纽约。他的父亲长期担任纽约爱乐乐团的小提琴手,曾与拉宾的母亲克内泽尔一起学琴,后者是一位钢琴师。拉宾3岁时就表现出明显的辨音力,5岁开始正式接受小提琴教育。伊凡·加拉米安从欧洲来到美国后不久,就注意到了这个当时才9岁大的

音乐神童，欣然把他收入门下。1947 年，11岁的拉宾迎来了首场重要演出；1949 年，他在全国音乐俱乐部联盟比赛中获胜。五十年代初，他与国家交响乐团协会合作，在卡内基音乐厅中进行了首次表演；几个月后，这里又上演了他与其他几支乐队的合作演出。他们所选择的协奏曲都意在突出小提琴独奏部分。

《纽约时报》的乐评对他赞不绝口，拉宾的职业生涯就此开启。更重要的是，与他合作过的顶尖乐队指挥也对拉宾赞美有加。米特罗普洛斯称赞他是"小提琴界的明日之星，且已具备了成为伟大艺术家的所有素质"。乔治·塞尔则评价道："他是近二三十年来我见过的最棒的小提琴家。"罗津斯基对拉宾印象深刻，因为"他与其他音乐神童不同，并没有因为被过度保护而与世隔绝；相反，他充分享受了与普通美国孩子一样的童年"[108]——拉宾师从加拉米安的同时，还在纽约职业儿童学校接受了他的常规教育。加拉米安也认为拉宾是自己教过的所有天才学生中最为出色的一个："他真称得上天赋异禀，几乎没有任何弱点！从没有！"[109]

1951 年 5 月，拉宾与纽约爱乐乐团第一次同台表演，尽管演出地点有些不同寻常——是在百老汇洛克希影剧院；他们每天在电影屏幕前进行四场演奏，每次 45 分钟。年纪轻轻的拉宾以这样的方式亮相于公众面前似乎再合适不过了，没有人怀疑他是否有足够能力与爱乐乐团进行定期的系列合作：一年后，该乐队又邀请拉宾以特邀独奏者

身份参加了他们在费城举行的演出。紧接着,由米特罗普洛斯担任指挥、纽约爱乐乐团予以伴奏的拉宾独奏音乐会,又在卡内基音乐厅连演四场;此次演出曲目依然旨在突出拉宾的小提琴演奏技艺,包括帕格尼尼的几首协奏曲以及维尼亚夫斯基第一小提琴协奏曲(后者还从未由纽约爱乐乐团呈现过)。1954年,拉宾再次与该乐团携手,带给观众由理查德·莫豪普特创作的一支小提琴协奏曲的首演,以及格拉祖诺夫协奏曲。两年后,他又演奏了勃拉姆斯协奏曲:我们可以看到,这位年轻小提琴表演家的音乐水平与日俱增,不过实际上,拉宾真正擅长的依然是小提琴独奏曲目。他所录制的帕格尼尼24首狂想曲以及维尼亚夫斯基第一协奏曲,一直被奉为高超技术与愉悦曲调相结合的典范。这些特点,我们也可以从他录制的格拉祖诺夫协奏曲中领略一番:相比俄罗斯传统,拉宾在各轻柔部分的演绎更为悦耳华丽,也因此显得更为引人入胜。

1960年前后,拉宾的演出数量开始出现明显下滑。1962年9月26日,由于对自己的爱乐音乐厅首演过分紧张,他行动完全无法自持,在演出前最后一刻选择放弃。同年,拉宾在柏林举办个人独奏会;然而他的演奏平淡而杂乱,使在场观众一片哗然——仅仅一年前,他与柏林爱乐乐团的合作还曾大获成功。有人注意到拉宾上下台时步履蹒跚,神态疲乏。关于他吸食毒品、精神不稳的传言甚嚣尘上。而他的死则被归咎于一场意外。按照加拉米安的说法:"他并非死于毒品——吸毒使他的演奏水平达到了

前所未有的高度。拉宾在一块地毯上不慎滑倒，头部撞击桌角后致死。"[110] 这也是他死因的官方版本。一些人推测，太多的压力和责任使他不堪重负。如此说来，年轻有为的拉宾似乎成了自己过早成名的牺牲品。而整个音乐界也为此付出了惨痛代价。

在类似的案例中，独奏家光辉生涯的阴暗面往往不为人知。通常情况下，停止演奏的小提琴家立刻与独奏界绝缘，也从此淡出了媒体和人们的视线。因此，尤金·佛多（Eugene Fodor）是一个例外：

> 尤金·佛多1950年出生于科罗拉多一对小提琴手夫妇所组成的家庭。和他的哥哥约翰（现为丹佛交响乐队的一名小提琴手）一样，尤金从7岁开始演奏小提琴。11岁时，他们与丹佛交响乐队合作，进行了首次公开演出。（……）佛多兄弟凭借他们的双小提琴独奏（Duo Recitals）逐渐为人所知。1967年，尤金收到了纽约茱莉亚音乐学院的奖学金入学邀请，开始师从声名显赫的加拉米安。同年，他在华盛顿以小提琴独奏者身份，与国家交响乐团合作演奏了格拉祖诺夫协奏曲。从茱莉亚毕业后，佛多又来到南加州大学做了海菲兹两个学期的学生。海菲兹正是他的职业偶像："我从他那里学到了一种新的生活方式，学会如何与音乐共存……我每天练得停不下来……"[111]

这段高强度的乐器练习收效颇丰：此后，尤金在热内亚帕格尼尼和莫斯科柴可夫斯基音乐比赛上分别收获了冠军和亚军。他还在美国白宫为福特总统进行过表演，并收到了乐迷赠送的小提琴——一把1736年制作完成的瓜奈里。

> 他出现在脱口秀节目中，为某威士忌品牌代言，并凭借其英俊长相、灿烂微笑和"正常"爱好，成为了众人偶像。这是一个典型的美国梦故事；他现在所需要的就是纽约乐评家正面的评价。佛多从莫斯科归来后的首次美国亮相定在卡拉摩尔夏季音乐节上；他表现良好，并赢得了谨慎的正面回应。然而，1974年11月，尤金在纽约的音乐节首演破坏了他的独奏生涯。(……)评价具有毁灭性：佛多失败了，他的失败并非来源于小提琴演奏，而是他没有向世人证明自己是具有思想的音乐家。而他对此的回答活像一个撅嘴生气的孩子——尤金表示他会继续选择自己喜欢的曲目来演奏："我不准备取悦任何一个人……我来这只是为了演奏音乐。"一个记者则补充道："他相信自己带给观众的正是他们想要的节目。"[112]
> 1975年12月，佛多又举办了第二场独奏音乐会，然而对他予以责难的种子已经种下：他又一次受到了关于其音乐才能的批评。"权势集团"怀疑他是否具备演绎伟大音乐的资质；纽约爱乐乐团也拒绝邀请他以独奏者身份参与共同演出。原定1980年1月举办的一场独奏会又因为尤金的家庭问题而取消。至1982年，他的演出基本已仅

限于音调适中、仓促而就、不需过多深度和投入的小规模音乐会。佛多最终将找到最适合他喜怒无常个性的演奏曲目。

1989年，佛多因贩卖毒品和涉嫌入室盗窃而在马萨诸塞州被捕[113]。

上述这些案例表明：在独奏学生、独奏新人及已成名独奏家（如拉宾）的职业生涯中，他们并不一定能克服自己遭受的挫折或失败，而这些可能直接断送他们继续在独奏道路上前进下去的可能性。

"相对失败"和放弃梦想

绝大多数独奏学生都会被迫放弃自己最初的理想，对自己的职业规划进行调整。只有少数人会彻底脱离音乐界，剩下的多数则选择降低要求（相比最初的独奏家梦想）。而独奏学生所经历的这一理想幻灭之过程似乎与其他乐器演奏者相似。罗伯特·福克纳在其关于音乐室乐师（studio musicians）的研究中评价道："几乎所有小提琴和大提琴演奏者，以及数量较少的中提琴手，都强调自己曾立志当一位独奏家。他们对于'相对失败'的自我调整，包含几个方面。"[114]

在分析这些乐器演奏者对其职业的理解时，福克纳使用了"相对失败"这一概念。"相对失败被用来描述人们以下这一系列行为：选择某类群体作为标杆；然后将自己所拥有的地位、成功或单

纯意义上的自身,与标杆进行比较,以判断自己的贡献或价值;比较后,他们将自己视为失败者。它是一种起因于社会比较的评估行为;而对于贡献或价值的评价视不同的参照群体而定。"[115]

独奏学生对于自身失败的理解是相对的,它以每个演奏者的最初志向、独奏教育过程中身边的其他独奏学生为标杆。在将最高、最美好的职业憧憬内化(这是独奏教育最初阶段的一个重要部分)之后,成长中的独奏学生不断调整他们的目标,逐渐将自己引导到其他音乐职业方向上去。而在独奏界参与者看来,这些职业选择就没有独奏家那么令人肃然起敬了。其他一些职业领域同样存在着学生或新近从业者被迫调整职业理想的情况。约瑟夫·赫马诺维奇曾分析过,名校毕业的年轻物理学研究者,面对科学家在世人眼中的崇高地位以及这层华丽外表下隐含着的现实欺骗和残酷,最终放弃了当初赢得诺贝尔奖的远大理想[116]。

许多独奏班学生毕业后都进入交响乐队表演,或者从事教琴事业;不管如何,他们中的大多数人都无法进入独奏市场。这一点在福克纳的研究中也得到了体现:在弦乐演奏者中,"一个持续困扰着某些音乐室乐师的职业通病是他们的相对失败感,即他们对自己无法成为独奏艺术家,而沦落为音乐室乐师的事实心有不甘"。[117]

格雷泽最早提出了"相对失败"这一概念,认为相对失败感主要源自职业教育中所树立的职业模范和远大抱负。[118]福克纳则将此概念进一步发展,指出了"群体标杆"(group reference)的重要作用。同时,赫马诺维奇对物理学家的研究更清楚地阐明了这一现象;上述研究者都把相对失败与那些不能达成最初目标的人联系在一起。不过据我观察,即使实现了最初目标,独奏者依然会体会到

这种相对失败感。

这怎么可能呢？正如赫马诺维奇所说，那些并非从著名学府或机构中走出来的科学工作者，他们较少受到相对失败感的困扰；而对现实与理想之差距感触最深的当属学界精英成员。这一结论的吊诡之处在于，精英科学家往往比一般科学工作者有成就得多。究其原因，有两个因素起着重要作用：社会化和职业志向。精英成员的社会化正是为了实现崇高的目标，所以当他们在通往远大志向的职业道路上遭遇不可逾越的障碍时，会将自己视为失败者。精英科学家与一般科学工作者的职业志向是截然不同的。

独奏界的情形与之类似。一些在旁人看来极其成功的小提琴家，却将自己视为失败的独奏者。即使获得机会，在顶级音乐殿堂中与举世闻名的音乐家同台演出，他们对自己的职业生涯依然不甚满意。这些年轻独奏者在著名小提琴家的职业故事中成长多年，他们有上百个成功的故事可以拿来比较，由此得出自己失败的结论。追随这些被理想化了的励志故事，独奏学生忽视了失败亦是最成功职业生涯的一个组成部分。独奏界对失败者避而不谈的惯例，使得失败被误解为一种罕见现象、一个不存在于优秀职业中的名词、一项职业无能的行动证据。很少有年轻独奏者懂得如何直面挫折，并处理好这个问题。当失败来临时，他们缺乏有效的应对方式——即使其演奏质量事实上并不赖。除了比赛中的失利（一种外在的选拔，其失败与成功相互转化的机制已为独奏学生提前所知），这些年轻有为的小提琴手不知该如何面对作为一种人生经历的失败，而且最重要的一点是，他们不懂得胜败乃兵家常事的道理。这就解释了为何那些非常成功的小提琴家依旧会产生相对失败感——这一现象正

是社会化强大力量的后果之一。因此，相对失败感不仅存在于未能达到最初目标的独奏学生之中，它也同样困扰着无法接受失败的成功独奏者；他们没有做好准备，来迎接其他的职业可能性。

尽管通往独奏界的大门已然关上，但前独奏班学生在音乐市场上的地位，还是比普通小提琴手要高得多。虽然大部分独奏学生最终都屈就于"普通演奏者"行列，但前辈还是给他们带来了某些好处。这一点与巴黎高师校友们的情形相似；布尔迪厄对此评价道："实际上，校友们最为残酷与彻底的理想幻灭，在于他们所期望的美好前程与现实间的差距。归属于一个普遍上得到更多成就伟大机会的群体（所有著名校友都象征着这一点），单是这个事实就能使一名学生有权享受到由所有该校成员、特别是其中最富有声望的校友们，所共同累积而来的成功，更准确地说，这是一种向该学子集体担保的象征资本。"[119]

其他职业

前独奏班学生在知名交响乐队中担任首席小提琴手，或在大学中接受一个教授职位，这些选择在非音乐从业者看来，很难说是真正意义上的职业转变。然而独奏界参与者把这些就业方向统统视作失败，并且是独奏者择业时的下策。音乐家不会把独奏与乐队合奏等同起来。正是从这一观念出发，我将这些其他选择称为"音乐界内部的职业转变"。

普通小提琴手（即那些非独奏班学生）加入优秀交响乐队是一件非常困难的事，但前独奏班学生却能轻易占据这个旁人觊觎已久

的位置。尽管他们自己认为在乐队中演出象征失败,但与其他音乐演奏者相比,独奏学生仍处于相当有利的就业地位[120]。独奏学生在音乐界的就业形势与名校毕业生颇为相似,这些前精英学生在中等规模的公司和机构中占踞高位,希望能进入跨国企业或重要组织机构的高层核心。一个显然的事实是,小提琴手获得好工作的可能性,随他们在独奏班中所待的时间而成比例增加。技术水平越高、在独奏教育上走得越远,小提琴手就能获得越宽广的演奏职业选择(独奏道路之外的其他选择)。前独奏学生所拥有的财富不只关乎音乐本身,还包括他们在独奏教育过程中积累的人脉关系,这些都构成了他们的职业资本。布迪厄称之为"关系文件夹"(ties portfolio)[121];这些职业联系是独奏学生未来的主要财富。

在这些职业转变中,音乐家家长可能再一次扮演起重要角色。通过动用自己的人脉关系,他们支持孩子去实现新的职业目标。音乐家家长的社会和职业地位,使他们有条件帮助孩子避免走上乐队音乐家的职业道路。这些家长与自己的圈中熟人接触,以便给孩子找到一个室内交响乐队或教琴的位置,有时甚至还可能觅得一个地区或国家音乐市场上的独奏音乐会项目。

24 岁的小提琴手尤雷克是一对小提琴家夫妇的独生子。他的父亲是一位独奏家,每年的音乐会演出数量保持在 30 场左右,并在他们国家最好的音乐学校教琴。尤雷克的母亲也在这所学校担任老师。夫妇二人都在数项小提琴比赛中担任评委。而尤雷克也是一名独奏学生,时常接受父母的辅导。从 16 岁开始,他就一直与父亲合作,在没有伴奏师和乐队的情况下,演奏适合小提琴二重奏的曲目。凭借这一节目形式,他们的演出足迹已遍布国内。尤雷克只

参加过一项声誉尚可的国际比赛,收获了亚军(他父亲是这项比赛的首席评委)。父母的人际网络为尤雷克铺平了独奏道路,年纪轻轻的他已经是举国闻名的小提琴独奏者:一位与他父母相熟的著名指挥家 W. 在录制他的新作品时,邀请尤雷克担任第一独奏者;这张唱片问世后,尤雷克的名气大增。此外,通过他父母的关系,尤雷克还打造了一支自己的乐队,并很快就举行了几场音乐会,还录制过一张专为普罗大众准备的 CD 片。

24 岁时,尤雷克已经发行过数张唱片——他父亲的唱片制作人对这些事务全权负责。在独奏界,尤雷克并没有被视为"独奏班中最优秀的学生";但他可以出现在大量音乐会舞台上,没有参加过任何重要比赛。凭借在音乐界内的多重关系,尤雷克的父母可以保证儿子拥有一个不错的独奏职业前景;他们已让尤雷克以较为轻松的方式开启了自己的"国家独奏者"(national soloist)生涯。

然而,并不是每个独奏学生都能从父母的支持中获益,因为从事非音乐工作的家长大有人在。即使是那些音乐家家长,因为居住地的不同也可能给这一支持行为带来障碍:对于移民独奏学生而言,就算父母在本国拥有强大的人脉关系,却也爱莫能助,因为他们毕竟住在另一个国家。这类帮助尚不足以开启他们的职业生涯。

独奏学生成为乐队首席或小提琴手的职业转变,并不总是独奏道路无法走通、退而求其次的选择。有时,生活中的突发状况也可能促使年轻独奏者迫切寻求更为稳定的就业(比如在法国,乐队音乐家的地位与国家雇员相当,可以享受到许多优惠政策和职业稳定)。做出这一决定,也就意味着放弃大多数与开创独奏生涯有关的行为活动。

小提琴手维拉德的情况就是如此。尽管在数项国际比赛中获奖，但维拉德 19 岁时停止了追逐独奏家梦想的脚步，因为他当上了父亲，需要赚取稳定的工资来养家糊口。另一名 23 岁的小提琴手斯洛米尔虽然已做出一些进入独奏市场的尝试，但同样放弃了自己成为独奏家的职业规划。因为女儿罹患罕见疾病，需长期住院治疗，他在某交响乐队中紧急找了一份担任首席的工作。斯洛米尔不愿冒险延续自己没有完善医保的生活状态，同时希望多陪在女儿身边照顾她，而不是随着巡回音乐演出东奔西走；这个家庭此时也亟需更加稳定的收入来源。

如果就业方向的调整是由非职业因素所引起，独奏者最常提及的是自身或家人的健康问题。在这些情况下，相对失败感便从谈话内容中消失了。与那些苦苦挣扎多年、却始终无法攻克市场、最终无奈调整职业方向的独奏者不同，这些接受了命运安排的小提琴手并不为自己的实际处境感到沮丧。

更换职业道路——音乐界以外的就业方向

在完成独奏教育的小提琴手中，很少有人痛下决心离开音乐界，走上另一条截然不同的职业道路。对此的部分解释是他们接受独奏教育时所处的特定成长环境。在参加独奏班级的各项活动时，这些年轻小提琴手始终被支持者们围绕着。其他所有职业路径都与独奏学生渐行渐远；学琴生活根本容不下对其他专业领域的投入。一些钢琴和大提琴手也经历着相似的独奏教育，《世界》杂志曾刊登过一段对俄罗斯年轻大提琴手塔缇娅娜·瓦斯列娃的采访[122]：

阿登：你在 2001 年巴黎罗斯特罗波维奇比赛中摘得桂冠，同时又是 2003 年法国音乐胜利比赛的决赛选手，今年只有 25 岁！你是怎么想到演奏大提琴的？

瓦斯列娃：实际上，这是母亲替我做的决定。我出生在一个音乐世家；六岁时，他们给了我一把大提琴。我同时还练习钢琴，因此每天要花七八个小时进行音乐训练！后来我干脆放弃了钢琴。跟你说句实话，我本来梦想成为一名歌剧演唱家；这样说来，我如今是在用手指歌唱了。

阿登：你是怎样协调学业和音乐的？

瓦斯列娃：我在一所专为音乐神童开设的特殊学校里学习。瓦吉姆·列宾和马克西姆·文格洛夫也是这个学校的学生。

阿登：你能否解释，为何新西伯利亚有着如此丰富的音乐生活？

瓦斯列娃：首先这是一座拥有几百万人口的大城市——俄罗斯第四大城市。许多音乐家和老师一度居住在此，因为他们无法在莫斯科或圣彼得堡找到工作……不过那是很久以前的事了。我 12 岁时接受了一次试奏邀请；之后，纳塔莉娅·古特曼（Natalia Gutman，俄罗斯著名大提琴家）强烈建议我去莫斯科继续接受教育。所以我和母亲一起来到了莫斯科。

阿登：过去七年中，你为什么选择居住在德国？

瓦斯列娃：因为我在那里赢得了第一项国际比赛的冠军。我想在西欧完善自己的教育，而且我在那里已经有了朋友圈子……

阿登：你还与人卫·戈林伽斯继续合作吗？这位著名大提琴家对现代音乐曲目充满热情。

瓦斯列娃：在与他进行合作的过程中，我试图提高自己的舞台表现力，学习如何与观众进行交流。这需要投入大量时间，因为大提琴并不是一种富有穿透力的乐器；在大型音乐厅里，它很难被听到。

阿登：赢得罗斯特罗波维奇比赛对你是否意义重大？

瓦斯列娃：这是我职业生涯的新起点，特别是在法国。比赛后，我收到了许多合作和音乐会邀请，还有唱片公司向我抛来橄榄枝；有一位久负盛名的经纪人也找上门来。这太棒了！

阿登：你的态度看上去非常积极，总是微笑着，乐观向上；同时，你对所有行动都抱着认真态度。

瓦斯列娃：我非常满足于现在拥有的一切，但是小心哦，我是个斗士！我每天练琴六个小时，但也懂得怎样大吃大喝、开怀大笑。我也向往放空的生活，但是我不

能。我读许多书，俄语的、德语的、法语的；比如我正在读莫泊桑的《漂亮朋友》。我不知道自己是否真像你说的这样认真。我想说，我是个专注于工作、生活井井有条的人。我希望清楚地明白自己每天在干什么，以及下一步如何打算——这就是我的脾性。

弦乐演奏者——特别是小提琴手——都有着强烈的职业认同感，这是他们以独奏为导向的职业教育后果。"学生从小就开始接受高强度乐器练习意味着以下两点：其他经历，特别是工作经历会受到相当地限制；那么早就投入其中的时间、金钱和努力，营造出一份坚实的职业投入感，即使其潜在的从业者还只是个孩子。其他身份感自然就无从发展。"[123]

一名22岁的小提琴手佐证了上述分析：

> 上学时，我的数学、生物和物理都很不错。好吧，我很少去学校，但理科对我来从来不成问题。我后来通过函授课程完成学业，拿到了中学毕业考试生物科目的证书，因为我对生物很感兴趣。那段时间，我读了许多这方面的文章。但在此之后，音乐学习占据了我绝大多数时间。我有时会扪心自问，是否更愿意转而研究生物。但想到又要从头来过，想到要花整整一年写毕业论文，而我的音乐教育已经接近尾声……我不知道……另一方面，我确实对生物很有兴趣，如果我不练小提琴，就一定会学习生物。但现在，我没时间去想这些了……我已经忘记了很多

知识……我所知道的，只剩下该如何演奏了……

长期远离常规教育，加之对职业教育长期、巨大的投入，使独奏学生产生了一种强烈的感觉：除了音乐，他们一无所能。其他一些职业领域也有着类似情况，这些领域的从业者同样从孩童时代就开始接受社会化，并且深深扎根在职业世界之中，比如花样滑冰[124]和国际象棋。以下一段叙述尽管来自一位国际象棋冠军，但与年轻小提琴手极为相似：

> 和大多数职业棋手一样，我从五六岁时就跟着父亲和哥哥下棋。后来，我的哥哥停了下来，他也不再教我下棋。看来他比我聪明多了，他如今是一名医生。他还可能做成许多事情；但是我呢，我只会下国际象棋。[125]

随着独奏生涯的步步深入，这些年轻音乐家与其他兴趣渐行渐远。即使他们曾对自己的选择心生怀疑，并导致一段危机时期的来临，但这些问题主要通过更换人际支持网络来解决，而非与音乐界决绝。他们全盘接受了支持者描绘的前进道路，因为要改变每天富有规律的练琴生活极其困难；难上加难的，则是去迎合自己生于斯、长于斯的独奏教育以外的其他价值观。音乐家的孩子很难从事其他职业，这是音乐界的一大特性。实际上，由于缺乏其他职业的知识储备，这些年轻独奏者除音乐之外，缺乏任何领域的就业基础。超高强度的日常训练，以及独奏学生中普遍存在的移民经历，都使他们对于独奏教育愈发投入，也因此越陷越深，从而失去了掌

握其他知识或技能的机会。

要想在其他职业领域（工程师、医生）找到前钢琴手并不是什么难事[126]，但前小提琴手却难觅踪影。不过，历史为我们提供了一些特例。索里亚诺在其书中指出，意大利小提琴家和指挥家维奥蒂·吉奥瓦尼·巴蒂斯塔"曾放下音乐，转行卖了几年红酒"。[127] 另一个例子是亨里克·谢林的小提琴生涯：二战期间，他是波兰将军斯科尔斯基在伦敦的官方翻译兼通信员，因为他通晓八国语言。[128]

20 世纪 30 年代，一名年轻小提琴手在滑雪时遭遇意外，被迫改换职业。经过几年学习，他成为了建筑师和成功的房地产开发商。发家致富后，他致力于顶级小提琴收藏，终其一生不断帮助年轻的小提琴独奏者。

一位独奏老师讲述了一个学生改行从医的故事（尽管这名学生已在美国好几个重要的音乐厅中举行过表演，颇具知名度）："整个高中期间，她一直对医学和音乐有着同样的兴趣。进入大学时，她决定学习医学，并去耶鲁接受了预科训练。"[129]

拥有成功起步，后来却决定改换职业方向的情况在独奏学生中实属罕见。其中一个有趣的案例来自小提琴手戈达：

戈达出生于欧洲一个音乐家庭：父亲是某音乐学校的校长，母亲是一名小提琴手。年仅 3 岁时，她就上了第一堂小提琴课；一年后，她进入一位名师的班中学琴（她在莫斯科柴可夫斯基音乐学院接受教育）。戈达从 5 岁起又开始学习钢琴。7 岁时，她迎来了人生中第一场重要音乐会：面对现场 2000 名观众，她以小提琴独奏者身份与一位著名指挥家合作，并在一支交响乐队的伴奏下进行表演。12 岁时，她又在世界最著名的唱片公司之一的 DORE 旗下录

制了首张个人 CD，收获一片赞美之声。戈达小提琴事业的起步可以说非常良好。她在 14 岁时决定停止钢琴练习，把所有精力投入到小提琴上。她的琴声常常飘扬在国内外的电视和广播节目中。戈达还因将古典乐普及至大众所作的贡献，屡获嘉奖。15 岁前，她已经与许多乐队进行过合作演出，包括：汉诺瓦广播管弦乐团、伦敦爱乐乐团、达拉斯交响乐团等。16 岁的她已开始与世界上最有名气的艺术家同台表演。然而，18 岁时，她突然向自己多年来唯一的老师宣布，她决定停止小提琴演奏生涯，转而研究医学。这位恩师感叹学生难得一见的音乐天赋就此被葬送："她在医学院的考试中根本无法跻身前列。"学医至今已有两年的戈达表示自己从不感到后悔，因为当她表演时，她感到自己是在老师的操纵下演奏小提琴；而学习医学至少是她自己所做的决定，而且"将来能给社会上的人带来帮助"。

由于承载着本书所描述的各种特征，独奏教育这一特殊的职业教育形式，将其参与者持续置于一条单行道上前行：他们面前只有一种可能性，即是将独奏道路继续走下去。因此，当被问及"你为何会选择成为一名音乐家"时，多数独奏学生给出了这样的答案，"我也不知道"，"我一路不自觉地就走了过来"，或者"因为我只懂得如何演奏"。其他领域相关知识的匮乏，似乎构成了他们从事其他职业不可逾越的障碍。这些年轻小提琴手甘愿"顺其自然"，在独奏教育接近尾声、并且已然断送成为独奏家的希望之后，他们最容易做的自然是在相对广阔的音乐世界中寻找自己的位置。

注释

1 见《杨克列维奇与俄罗斯小提琴学校》(1999：256)
2 也有少数例外,其中最著名的当属耶胡迪·梅纽因的独奏老师路易斯·帕辛格(Louis Persinger)。后者同时是一位优秀的钢琴师,他在课堂和公共音乐会上都会为自己的学生伴奏。
3 更换老师往往被视为背叛。
4 见Wagner2005,2006a
5 学生与小提琴制作者的直接联系只限于对小提琴的保养,以及极少情况下有关借取小提琴——这是小提琴手在第三阶段社会化过程中的重要目标。
6 小提琴独奏者在选择曲目时,往往看重那些可以突出小提琴部分的曲子。而如果小提琴和钢琴手想要以较为平等的方式合作,他们会选择诸如勃拉姆斯奏鸣曲这类的曲目,这样两者在演奏中都扮演着重要角色。
7 钢琴教育往往比小提琴教育持续更长时间。通常情况下,钢琴学生学琴至少要学到25岁。在此之后,他们在独奏班中接受教育,看看是否可能成为钢琴独奏家。大体上也就是这一时期,他们决定(或被迫接受)为小提琴手或其他乐器手伴奏。小提琴伴奏是最富有吸引力的选择之一,因为小提琴与钢琴合奏的曲目众多、质量很高,钢琴师的身价也可能因此大增。
8 室内乐所表演的曲目大都以奏鸣曲为基础,两类音乐家的角色因此差异不大;不像在小提琴表演家所演奏的乐曲中,他们当仁不让地唱着主角。
9 如果双方又恰好是异性关系,那就很符合观众对于完美音乐夫妇的期待。一些老师和音乐会组织者也同样认为,年轻的音乐家夫妇更容易在市场上博得眼球。
10 类似的问题也困扰着其他那些需要以独奏者身份与钢琴伴奏进行合作的乐器手和歌手。
11 婉达·维尔柯密尔斯卡(Wanda Wilkomirska),出生于1929年,享有世界声誉的波兰小提琴家。见拉维克(J. Rawik, 1993：71)
12 独奏老师、年轻的小提琴手,有时还包括家长,更愿意向拥有良好市场声誉的乐队独奏示好,因为默默无闻的指挥并不具备开启独奏者职业生涯的能力。事实上,与这些指挥合作可能会遭到其他独奏界参与者的负面理解——他们的逻辑是:如果一名小提琴手与"坏"指挥合作,那是因为他无法获得与名气响亮的指挥同台

演出的机会，因此这该提琴手会被判断为"不够优秀"。
13 她小小年纪就已步入独奏教育第三阶段——数项国际比赛的冠军，并曾几次在重要的音乐厅中表演。这个例子也体现了在名师独奏班中学琴的重要性。拿这名小提琴手来说，正是这一因素给她的独奏道路增添了许多障碍。
14 见路里·桑德（Louri-Sand, 2000）书中的几个例子。
15 当一位小提琴独奏者和某个乐队指挥的关系确立之后，后者会教导前者怎样表现得更像独奏家。扮演独奏家角色，并不一定能独当一面，或者按一些权威乐队指挥的说法——有些说一不二的独奏家可能把自己对一支曲子的演绎要求强加在整个乐队之上。相反，刚刚成长起来的独奏者在经验丰富的指挥面前少有可与之商量的余地。当然，如果指挥本身也是一名年轻的从业者，并且尚未获得足够的权威，情况就会有所不同；此时小提琴独奏者有更多可能把自己的对乐曲演绎的理解注入演奏中。
16 首席小提琴手也是乐队的成员之一，是所有小提琴手的领袖，并且在所有关于小提琴部分的技术问题上具有决定权（比如，琴弓的动作等）。
17 两者的有趣关系在一些著作中得到了详细描述，可参见福克纳（Faulkner, 1983）、雷曼（Lehman, 2002）、弗朗索瓦（François, 2000）。
18 这场音乐会与该城市的一项音乐节一起举行。
19 关于巴洛克音乐家（Baroque musicians），可以参见皮埃尔·弗朗索瓦（Pierre François, 2000）。
20 关于乐曲创作者和表演者的合作，可参见萨莫埃尔·吉尔莫（Samuel Gilmore, 1987）这篇富有启发性的文章。
21 除了"表演家词典"。
22《一个关于友情的故事——卡罗尔·席曼诺夫斯基与柯汉斯基夫妇间的通信》（*Dzieje przyjazni - korespondencja Karola Szymanowskiego z Pawlem i Zofia Kochanskimi*），编者 Teresa Chylinska（1967）。大部分信件都由作曲家和小提琴家的配偶所写。
23 席曼诺夫斯基出生于波兰一个贵族家庭，并且在乌克兰拥有财产。但1917年十月革命后，他失去了所有财产，只得两手空空地回到华沙，与其母亲和妹妹待在一起。他被迫在华沙的一所音乐学校担任老师；同时，他以钢琴师身份表演了几场音乐会，但又深受肺结核困扰。所以，他时常把自己关在位于塔特拉山（Tatra Mountains）上的别墅内创作音乐。在柯汉斯基及其他西方支持者的帮助下，这位作曲家在巴黎、西班牙和美国成功完成了几场职业巡回演出，因而不用再靠担任

教职来维持自己的生计。

24 见 Pâris A., 1995: 569/570

25 作曲家与演奏家可以一起合作，但两者的职业发展却有所不同：对于演奏家而言，其生涯伴随着生命的消逝而终止；而作曲家的职业生涯却可能在其身后继续发展。有些逝世表演家的名气也会再次反弹，比如钢琴家格伦·古尔德（G. Gould）和山逊·弗朗索瓦（Samson François）。这一问题值得研究。

26 指的是那些大型国际经纪公司的代表，它们负责为小提琴手安排音乐会的表演位置。

27 在独奏界，好琴的意思是一把可以让独奏者充分展现其对乐器演奏的掌握程度的小提琴。

28 小提琴价值是一个较为复杂的问题，它取决于几个因素：小提琴的来源、小提琴制作师的名字和制作年代等（比如斯特拉迪瓦里 1715 年左右制作的小提琴就比 1690 年前后的一般小提琴更为值钱）。此外，哪些小提琴家曾使用过这把琴也是衡量小提琴价值的一个重要方面：先后使用者或拥有者的名气会使某把小提琴的身价提升。一些瓜奈里或阿玛蒂（Amati）小提琴比斯特拉迪瓦里卖得更贵。

29 小提琴手面临着特殊情况，因为小提琴比其他所有乐器都要贵。管乐器和钢琴都是常买常新的，而且钢琴手在音乐会上演奏的钢琴并不是自己平时练习用的乐器。同时，好钢琴和好小提琴的价格也有着天壤之别：一架优质钢琴的价格一般在 10,000 到 15,000 欧元之间；而小提琴价格则在过去 50 年中水涨船高，许多银行和公司将它们作为艺术品买下并珍藏——一项不错的投资。最贵的小提琴身价已经超过了百万欧元。最新的小提琴价格纪录是 2006 年 5 月 16 日在纽约佳士得拍卖会上成交的斯特拉迪瓦里小提琴，其成交价为 3,544,000 美元。

30 《世界》"Le Monde", 2004 年 7 月 5 日，第 29 页。

31 这一讲法是有一定说服力的，因为古老小提琴的价格愈发昂贵，而且市场中流通的数量也越来越少。小提琴手如今很难获得一把古老的乐器。

32 租借小提琴的规则相当复杂。

33 这位独奏学生用"我们"来指代她的家人，因为她是家中最后一个从小提琴制作师那里获益的人；在她之前还有他的大提琴手哥哥和小提琴手姐姐。两者在完成独奏教育后，都成为了职业音乐从业者。

34 古琴的保养要比现代小提琴困难得多。这一工作需要特别的知识和技巧。下面这

篇文章体现了古琴维修对于独奏者是多么重要，[…]瓦格纳（Thomas Wagner），美联社作家，摘自Yahoo（2008年2月4日，周[…]"伦敦——他的百万小提琴瓜达尼尼可能被修复吗？》"有古典乐界'大卫·贝[…]姆'之称的大卫·葛瑞特（David Garret）日前表示，他在一次伦敦巴比肯艺术中心（Barbican Hall）的演出过后不慎绊倒，手中的小提琴[…]之摔地摔到了。葛瑞特本周[…]说道：'打开琴盒，我发现自己的瓜达尼尼大部分都[…]了。'据他本人介绍，他[于]2003年以100万美元的价格买下了这把1772年制作[而]成的小提琴。现在葛瑞特[…]得希望自己回到居住地纽约后，能找人把他的宝贝古琴修好。'我期盼并祈祷[…]可以被修复；但如果实在不行，我希望自己的保险单能让我买下另一把琴。'这位现年26岁的音乐家说道。他告诉美联社，其他媒体报道称他摔坏的是一把斯特拉迪瓦里，这纯属失实。有人相信，瓜达尼尼是安东尼奥·斯特拉迪瓦里的弟子。这起意外发生在去年12月27日，但直到这一周才为众人所知，葛瑞特此次又来到巴比肯艺术中心进行另一场演出，他向英国记者们谈起了自己的遭遇。在这次情人节音乐会上，他使用借来的一把斯特拉迪瓦里演奏。葛瑞特从小就被誉为小提琴神童，出名甚早。据其个人网站介绍，他在10岁前，就曾以小提琴独奏者身份与伦敦爱乐乐团合作演出。"

35 对自身工作内容的等级之分在许多职业（比如巴黎公交车的售票员，见施瓦茨 [Schwartz, 2011] 的研究）和专业领域（比如心脏病外科医生，见佩内夫 [J. Peneff, 1977]) 中都能看见。

36 正如我先前所指出的，小提琴手使用的琴，并不一定属于他们自己。但他们在使用过程中，对借来的乐器负有责任。

37 大多数独奏学生都与老师共享小提琴制作师。

38 有时，独奏家和乐器匠人长达多年的联系会发展为友谊。

39 当小提琴的修复问题较为简单时，制作师经常会在小提琴手面前当场予以解决，因为修复操作如果可以与乐器测试相配合，效果将更为理想。这一过程需花费一定时间，并且合作双方都要投入其中。因此，小提琴制作师和小提琴手也就很容易进行时间较长的讨论。

40 Étienne Vatelot（1925—），法国小提琴制作师。——译注

41 这一交易的发生地是巴黎德路欧饭店（Hôtel Drouot）拍卖行，随后被媒体曝光。该拍卖的证书如今依然挂在巴黎罗马路上的一家小提琴商店里。

42 但所有安东尼奥·斯特拉迪瓦里制作的小提琴都身价极高，不管它们是否已经"聋

了"或"见到斯金纳（Skin B.F., 1974: 129-146）关于科学领域的研究。"

43 见列斯皮纳斯……

44 由小提琴……有时需支付保险部分保险费用（以每年计）——大体上是小提琴总价值的8%。不过其价格主要取决于小提琴所在地以及该国家的安全水平。

45 所有小提琴（现在且包括所有小提琴）都需要有一张"护照"——一张关于其所在国家的权威证明。

46 兼职小提琴教师是例外，比如一个老师可能以莫斯科音乐学院弦乐系主任的身份使用从乐队借来的优质小提琴。

47 比如雅韦、蒂博和柯汉斯基都曾担任过交响乐队首席，但他们在这一位置上并没有待多长时间。

48 勒·杜克（Le Duc），相传为小提琴制作大师瓜奈里生前制作的最后一把小提琴。——译注

49 著名的小提琴都拥有自己的名字。而这些名琴在被易手时，新的拥有者有时会赋予它们新的名字。这一过程就被称为小提琴的"重新受洗"（re-baptising）。

50 见 Paris A., 1995: 913

51 梅利古赫（Mericourt），这把小提琴在学习型乐器中较为出名，但被认为不适合用来表演独奏曲目。

52 缩小版的小提琴供那些尚未长大成人的学生使用。

53 维基百科对这一经历有较为详细的描述：在1983年芬兰的一次巡回演出期间，穆洛娃和她的爱人乔丹尼亚——同时也是她的伴奏师——准备一起逃离东欧阵营。一次演出结束后，乔丹尼亚告诉主办方穆洛娃身体不适，无法出席稍后的聚会。而此时，一把苏联政府拥有的斯特拉迪瓦里小提琴正巧被留在了他们宾馆的床上。一名芬兰广播公司记者和另一名摄影师驾驶他们租来的汽车，载着两位音乐家跨境进入瑞典，并一路行驶至首都斯德哥尔摩。穆洛娃和乔丹尼亚向瑞典政府申请政治庇护。此时，瑞典警察把这对流亡国外的音乐情侣当做普通的东欧政治难民对待；他们建议他俩整个周末都待在旅馆里，直至美国大使馆周一开门。所以，这对情侣化名在旅馆房间里整整两天闭门不出，期间甚至都不敢走到楼下的前台——此举被证明非常明智，因为他们的照片此时已出现在所有报纸的头版上。到美国大使馆报到两天后，他们怀揣美国签证到达了华盛顿。——译注

54 在我进行抽样的小提琴手中，他们的乐器价格大致在 30,000 到 70,000 欧元之间。这些乐器可能由其祖辈购买，也可能是整个大家族共同出钱得来的。一名在维也

第五章 独奏教育的第三阶段 451

纳学琴的乌克兰小提琴手，其父母变卖了他们在利沃夫的房产，买下一把小提琴送给自己的儿子。

55 波利内公爵夫人（Comtesse de Polignac, 1749—1793）是出生于法国巴黎的贵族。她相当受法国"断头皇后"玛利亚·安托瓦内特的重用，曾担任王后子女的家庭教师。而波利内家族也仗着皇后的宠幸得到了许多荣华富贵。但法国大革命爆发后，该家族却抛下皇后逃往奥地利，公爵夫人不久即离开人世。

56 《音域》（*Diapason*）：1997 年 3 月号，第 26-27 页。

57 在法语中，"无证"（sans papiers）也指那些非法移民，这一词语被用来描述某一社会类型。

58 有时小提琴制作师会成为犯罪行为的受害者。比如在 1990 年末，一位荷兰制作师在其工作室中被杀。

59 小提琴（特别是古老小提琴）都有一张类似于护照的真品证明；这张证明由小提琴制作师开具。某些国家的海关部门要求国外旅行者在过境时出示对于自己携带的古董和艺术品的此类证明。

60 见《杨克列维奇与俄罗斯小提琴学校》（*Y. Yankelevitch et école russe du violon*，1999）。

61 比如列斯京（B.Reskin, 1979）对于科学领域学生的研究，也涉及到赞助等惯例。

62 见 O.Hall，1949

63 见 I.Stern：2000，265

64 见 I.Stern，2000：283

65 斯文加利（Svengali）是乔治·杜·莫里耶（George Du Maurier）的小说《软帽子》（*Trilby*）中的人物。他具有令人无法抗拒的催眠本领，是个阴险的音乐家，最后竟把巴黎一位画家的模特变成了著名的歌手。——取自法语版斯特恩传中译者的注释（2000：315）

66 内森·米尔斯坦提供了一些政治家以及犹太人团体对年轻音乐家进行帮助的例子。（N. Milstein：1990）

67 霍华德·贝克尔（Howard S. Becker）在其著作（1964）第六章中进行了阐述。

68 这一现象并非为独奏界特有。不论社会出身如何，所有家长都会动用这类支持网络来帮助他们的孩子（来自各种不同领域）寻找工作。可参见纽曼（K.Newman，1999：77-83）。

69 我在这里指出这些小提琴家的出生时间，为的是向各位表明：选择独奏职业的何

种路径与独奏者所处的年代无关。

70 在 122 名我进行密切观察的独奏学生中，只有 4 人从未参加过任何国际比赛。

71 在巴里斯著作的第六章（Pâris, 1995：119）中有这样一段话："1950 年是转折性的一年。在此之后，比赛随着年轻演奏者数量的增加也日渐增多。"此外，《1999—2000 年比赛指南》宣布当年共有 85 场国际小提琴比赛（245 场钢琴和 150 场歌唱比赛）。

72 吉娜特·内弗（Ginette Neveu），这位 1919 年出生在巴黎的法国女小提琴手在 1935 年的比赛中击败了包括大卫·奥伊斯特拉赫在内的众多强劲对手获得冠军，并由此成名。然而此后不久二战打响，严重影响了她演奏事业的发展。战后，内弗刚开始大放光彩时，却于 1949 年 10 月不幸死于空难，真可谓天妒英才。——译注

73 见《比赛指南》（Guide de concours），1999：25

74 比如伊丽莎白女皇国际音乐比赛（Queen Elisabeth of Belgium Competition）就为冠军提供了比利时国籍和护照。

75 见《Robust Indentities or Non-entities? Typecasting in the Feature-Film Labour Market》，Ezra W. Zukerman et al.，2003：1039

76 载波兰报纸《Gazeta 新闻报》对皮特·安德索夫斯基的采访：2003 年 12 月 22 日，星期一，第 19-20 版。

77 见 Cresta & Breton，1995：123

78 见 Milstein & Volkov，1991：225

79 在比赛的各个阶段，小提琴手需要表演不同的节目，以此体现自己对不同乐曲形式（奏鸣曲、小提琴表演曲、随想曲、赋格曲、协奏曲）以及不同音乐风格（巴洛克、古典、浪漫主义和现代音乐）的掌握。

80 见 H.Becker，1988：22

81 每个参赛者都可以从给定的某一类乐曲中，根据自己的喜好做出选择——如赛事方给定五首奏鸣曲、八支随想曲等，让选手挑选自己的演奏曲目。总体而言，每项比赛都规定参赛者演奏一首特别为该比赛而创作的现代乐曲。

82 "演奏得和海菲兹一样好"或"水平和奥伊斯特拉赫一样高"是独奏学生通用的一个表达。

83 见 J.Horowitz，1990：95

84 首届维尼亚夫斯基大赛于 1935 年在华沙举行，它同时也是第一项专门的小提琴国

际比赛；两年前在维也纳创办的音乐比赛则属多乐器类型综合性音乐比赛。

85　见 M.Soriano，1993：120-121

86　格里高利·皮亚蒂戈尔斯基（Gregor Piatigorski），美籍俄罗斯大提琴家。——译注

87　由霍洛维兹（Horowitz）引用（1999：16）。

88　见 M.Cresta & P.Breton，A.Pâris，1999：16

89　在先前关于独奏班里家长行动的分析章节中，我对这一方面已进行了具体描述。此外，韦伯女士的活动也体现了这些针对某一独奏学生的支持团队是怎样运行的。

90　这类音乐节通常由一系列集中（一周至数周）举行的音乐会构成，时间往往定在节假日期间（如夏季度假），地点则包括海滨、乡村或大城市。这些活动的组织者是终年教琴或与职业经纪人合作的音乐家。独奏者可以为这些活动选择自己的表演曲目，并在短时间内进行高强度的演练。

91　见 Francois，2000

92　与胡洛克（Sol Hurok）合作过的独奏家包括：小提琴家斯特恩、帕尔曼、海菲兹、谢林，钢琴家鲁宾斯坦、霍洛维兹等。

93　不过在欧洲，相当数量的音乐会由公共机构（当地文化管理部门）的工作人员所组织。

94　尽管将这两个国家与德国、荷兰或英国的独奏者进行横向比较为困难，但音乐会经纪公司明显的稀缺和低效为法国和波兰特有。

95　在我进行此项研究时，分析这种经纪形式对于小提琴手职业生涯的影响还为时尚早。

96　一位负责数十项音乐会组织的业余策划人向我解释说，尽管他非常希望聘请年轻的小提琴手参加表演，但考虑到相关政策的限制和复杂性，他还是打消了与任何16岁以下独奏学生进行合作的念头。

97　在著作《演员》（*Les comédiens*）一书中，凯瑟琳·帕拉代斯（Catherine Paradeise）描述了这一现象，并引用一位演员对此类活动的解释："怀揣着坚定的信念和社交野心，年轻演员觉得有必要为自己在市场中的生存创造条件：'是的，我几乎每晚都出门，因为这是职业需要；我有必要出去，有必要去那些地方，有必要让他们注意我的存在……在电影业，我们需要引诱导演，让他们以朋友的方式爱上我们，让他们产生想与你通话、见面、出门、晚餐、谈天，直至占有你、为你推出作品、为你做一切的一切。所以你一定得时常与他们见面，让他们（导演）不断重新记起你的名字。"（P.86）

98 尽管这位小提琴手并不是一名独奏班学生,但她的反应与我在类似场合下听到过的其他年轻小提琴独奏者的评价相似。

99 有一次,这名小提琴手留意到了我的在场,因为一个总是在音乐会上姗姗来迟、并在随后的聚会中东张西望、作观察状的人很容易引起他人的注意。我与他进行了简短的交谈,告诉他我只是一个年轻小提琴手的司机,而非他的同行。他面露失望之情,可能因为我不是他想找的音乐会组织者。从此,他就再没有与我有过任何接触。

100 在20世纪80年代之前,某些独奏者(比如来自前苏联的小提琴家)终其一生在某个东欧国家演出,并且拥有非常高的知名度——这一情况来源于当时的世界政治格局以及与之相应的独奏市场之分裂。事实上,独奏市场如今被划分为三大主要部分:北美、欧洲(包括东欧和以色列)及亚洲。国际小提琴独奏家试图同时在其中两个市场占据一席之地。

101 比如每季度在某欧洲国家首都演出两次、每三年进行一次亚洲巡演,或每年在同一音乐节上登台。其他音乐项目则都是一次性的。

102 罗伯特·福克纳(Robert Faulkner)在其著作中分析了乐队音乐家的相关情况(1985:52-60)。

103 此时,从业者对自己的能力和职业前景进行评估,这有点类似于银行每天关门后的盘点时段。

104 关于科学研究领域的相对失败,可参见格雷泽(Glazer B.G., 1964: 127-136)以及赫马诺维奇(Hermanowicz J., 1999: 77-80)。

105 一次,我在某外省小城的一所儿童音乐学校进行实地考察,以探究引发家长和孩子接受音乐教育的因素;正是在这个过程中,我听说了斯韦塔的名字。她被孩子们视为"偶像";在针对他们所做的问卷调查中,斯韦塔被视为与奥伊斯特拉赫、帕尔曼等独奏家并列的人物。

106 见D. Westby, 1960: 227

107 见Schwartz B., 1983: 567-568,尽管这段摘录较长,但施瓦茨对拉宾一生的完整呈现十分值得一读;因为他的人生历程不仅完全符合我对独奏教育的分析,而且这段描述也可以作为额外的补充材料,加深读者对于独奏界社会氛围的理解。

108 "所有这些引语都出自《纽约时报》1972年1月20日的讣告专栏。"——施瓦茨的注释

109 同上,1977年11月23日。

110 同上
111 《当代传记》(Current Biography)，1976 年 4 月，第 12 页。
112 同上，第 13 页。
113 见巴里斯（Parîs, 1995: 410）。
114 见福克纳（R.Faulkner, 1995: 58）。"相对失败"这一概念最早来自于格雷泽（B.G. Glaser）的研究（1964）《组织性科学家：他们的职业生涯》(Organizational Scientists: their professional careers)。
115 见 R. Faulkner, 1995: 52-53
116 见赫马诺维奇（Hermanowicz, 1998, 第三章）。
117 见 Faulkner, 1995
118 见 Glazer, 1964
119 见 Bourdieu, 1989: 160
120 比如，可以参见巴洛克乐队或法国交响乐队小提琴手的工资（弗朗索瓦，[Francois, 2000]）。
121 见布迪厄（Bourdieu, 1989: 516）。
122 《世界》(Le Monde) 中的"阿登（Aden）专栏"：2003 年 2 月 25 日，第 19 期，第 6 页。
123 见 David Westby, 1960: 227
124 可参看法国花样滑冰冠军索菲·莫尼奥特（Sophie Moniote）的自传（1999）。
125 摘自 2002 年 2 月 27 日的《世界》(Le Monde) 杂志，文章题为："尤金·巴哈耶夫：巨人阴影之下的国际象棋冠军"（"champion d'échecs à l'ombre des géants"）。
126 巴黎业余钢琴手比赛就是一个很好的例子。
127 见索里亚诺（Soriano M., 1993: 150）。
128 见 Soriano M., 1993: 150
129 见桑德（Lourie-Sand, 2000, 160）。

第六章
优秀的职业

The Soloist Class
Students' Careers

一　独奏教育的一些附加特征

在《地位的困境与矛盾》一书中，休斯指出了一些附加性格特征的重要性，它可能对于某人社会地位的获得起着至关重要的作用[1]。将独奏教育分为三个阶段予以分析的过程，展示了作为年轻音乐家所要达到的一系列指标。独奏道路的极端复杂性，正体现在这些多重标准之中。本章将列出其中非音乐方面的标准，以此作为某种意义上的总结；而与音乐有关的独奏者标准，我希望由其他专家（演奏者、乐评人、音乐学家及其他音乐审美专家）来补充。

非音乐特征，在我看来与音乐标准具有同等重要性，很大程度上决定了独奏者职业生涯的走势；如果缺乏这些特征，独奏教育就极有可能戛然而止。

在独奏教育的不同阶段中，学生们需要符合他人形形色色的期望和要求，有时甚至存在着前后矛盾的情况。所有这些非音乐特征，有的为许多职业领域所共通，有的则仅限于小提琴手之间。同时，对有些性格特点的要求贯穿整个独奏教育，而另一些则只是某一阶段或短时期内的特定需要。举例而言，独奏学生需要在所有三个阶段中，对老师的技术和音乐演绎方面的指导言听计从；然而到了独奏教育末期，这些未来的独奏者又需展现出足够的独立，以此证明自己对于乐曲演绎的创造力。

共性的附加特征出现在大多数与公开表演、艺术或政治有关

的职业领域中，它们包括：调节自身，以符合支持者的期望；行为举止与演奏者身份相符，懂得迎合职业圈中人士的希望；面对随时改变的工作条件能够应对自如；在工作、训练时能够吃苦耐劳；身体和心理上强大的抗压能力；在艺术社交圈中游刃有余；符合公众期望的外表。所有这些因素都可能对公开表演者的事业产生决定性影响。而独奏者需额外具备的特点，还包括轻松掌握几国外语的能力，以及"独奏好学生"的特定性格——将温顺、服从的态度与"艺术家个性"有机结合起来。

适应公开演出变化莫测的状况

独奏家最重要的特征，是适应不断变化的演出状况以及不规律的工作节奏。平常按部就班的乐器练习与充满不确定因素的公开表演存在着巨大差异，巡回音乐会演出尤是如此。因此，一位音乐表演家需懂得如何迅速做出反应，有时甚至直接在舞台上随机应变。这就考验了演奏者的自我控制力和对意外情况的接受能力。这些品质在年轻独奏者中尤其受到重视。

某场音乐会刚结束，钢琴伴奏师就给出了他对一名11岁小提琴手的看法：

> 小米沙有成为独奏家的可能，他就是为这一行而生的。当我们在柴可夫斯基音乐比赛中演奏时，现场突然停电了——政府真是会省钱。我心想：完了，这次比赛到此为止了。但是他好像什么都没有发生似地继续演奏下去，

于是我也跟着照做。结果，尽管现场一片漆黑，但我们毫无差错地完成了整首曲子。恭喜他！即使最大牌的演奏家，有时也会为这样的意外慌了手脚。

在某场比赛中，一名选手演奏到一半时停了下来；而她的伴奏师则继续弹奏着乐曲（这是普遍的做法，以告诫表演者绝不能中途停下），希望该小提琴手能"找到她"，一起表演剩下的部分。然而这名小提琴手无法再次跟上她的节奏，于是钢琴师被迫中止演奏，整个大厅里鸦雀无声。参赛者走到钢琴师的乐谱前（与小提琴手平时练习时的举动一模一样），在找到中断部分后继续表演下去。她老师的评价显得痛心疾首："真是一团糟！我们从不会这样做，绝不能在舞台上停下来！"按照独奏界参与者的说法，这样的小提琴手不可能成为独奏家，因为她缺乏"舞台直觉"。还有些现场观察者则认为"她是一名好学生，但根本不是艺术家"。

练就神速的反应和适应力，也就因此成了独奏教学的目标之一。一些老师会毫不犹豫地玩弄某些把戏，以此训练学生对突发情况的应变能力。比如，一位独奏老师习惯在学生公开演出的前一天，调整他们已经熟悉的琴弓方向[2]。另一老师则会为每个参加月度班级音乐会的独奏学生指定三首曲子进行准备，而他直到演出当天，才会当着在场观众的面，向每个演奏者宣布具体的表演曲目。

舞台行为

独奏教育的另一项目标,是训练演奏者的"舞台行为"——即按照人们的普遍期望,在舞台上做出相应的适当行为,成为"舞台动物"(the stage animal)。独奏者这一系列行为,包括在合作演出结束后向指挥与乐队音乐家们致意,以及在独奏会后向伴奏钢琴师表示感谢的手势等,所有这些动作都"不需伴随任何的语言表达"。然而,如果独奏者年纪轻轻就已有了这种"自然而然"、"在舞台上镇定自若"的态度,又反而会招致一些独奏界参与者的反感;他们往往会说小提琴表演者不该过早表现得"像个明星"。因此,有的老师会依据这些看法,教导学生如何在舞台上正确行事(比如对于某些身体动作的约束)。还有些老师感到惊讶——这种恭敬态度竟不是与生俱来的。

在一场慈善音乐会期间,一名 12 岁的女小提琴手没有等到帷幕拉起,就在两个节目的间隙自顾自地横穿了舞台。坐在观众席上的老师对此非常不满:"舞台不是人行道,怎么可以这样穿过去!这么旁若无人,难道这里真的就只有她一个人吗!怎么可能?"

对舞台行为的纠正并不会经常出现在独奏教学中,但年轻小提琴手通过相互讨论,逐渐熟悉了独奏世界的这一职业文化。在为公开表演进行准备的过程中,他们也借此领悟了得体的舞台行为,这与手工业师徒间的言传身教颇为相似。拥有了丰富的重要演出经验后,小提琴手对舞台也会更为应对自如;音乐界人士认为这些小提琴手真正达到了在舞台上"如鱼得水"[3]的境界。

为了扮演好独奏者的角色,小提琴手需要能轻松应对独奏界通

行的行为准则；此外，他们还要向他人展示，自己不仅对于音乐舞台上的规则了然于心，而且在更广阔的音乐圈子里也游刃有余。

社交和自我推介能力

我们已经看到，音乐家的表演并非止于最后一个音符；演出结束后，他们的工作还在继续：他们周旋于由其他音乐家、音乐会组织者和部分观众参加的鸡尾酒会或宴会之上。

此时，演奏者对于生意场、艺术、政治或外交方面的了解就成了社交过程中重要的谈资；而出席聚会的其他参与者也同样得对这些领域略知一二[4]。在这些场合中，参与者需要充满风度、举止高雅；一份见惯大场面的沉着态度此时显得颇为必要，即年轻独奏者所说的要"做好游戏"（play the game）。此外，音乐家还应懂得如何在觥筹交错间，与他人建立新的人际关系，以便获得更多演出机会或音乐项目，即懂得如何推销自己。通过在这些晚会上缔结而成的联系，独奏者还可能进一步得到音乐界权势之人的支持。这种"为了自我营销，而与他人建立关系"的本领，不唯独出现在以主观标准评价工作质量的职业领域。在一些采用客观标准选拔新人的职业世界中，也存在着类似的情况，比如体育领域[5]。"名誉、知名度都与生意人个性直接相关。懂得如何推介自己是冠军品质的一个组成部分。"[6]而这一点对年轻小提琴手而言，更是攻克独奏市场的关键。

一名19岁法国小提琴手向我谈起独奏者怎样利用关系来为自己的独奏生涯服务：

S:"开创独奏事业"需要什么？

需要懂得如何做生意。

S：你认为自己会做生意吗？

不，其实不会。

S：你认为有人会帮你做这些生意喽？

我还不知道；不过当这一时刻来临时，我会问自己这个问题。当下的重点是懂得如何维护关系、如何在适当时刻把自己推出去，也就是人们说的交际手段。因为许多小提琴手都具备很高的演奏水平，甚至在比赛中获奖的也大有人在，但没有人知道他们，他们只能呆在原地。另一方面，有些小提琴手只能称得上具备平均水平，却能左右逢源，到处获得演出机会。比如 B.C，他是个交际天才。他胆子够大，同时非常擅长与人打交道。我曾目睹过他这一套本领！等大家都记住他，他也就开始到处抛头露面了。宴会、聚会、建立关系，事情进展就是这样。当然，我认为运气也是必要的，有时问题就出在这里。但当机遇出现时，你得把握住。因为一旦你错过了……"

S：你是否很担心自己会错失这些机会？

我不太清楚该怎样避免错过机会，但我并不担心这一点。我已经知道自己所拥有的水平，所以对未来将何去何从不是很焦虑。也许我的工作不会显得那么光鲜亮丽，

但我会有一份工作，这一点可以确定。

S：可以在未来职业道路上为你所用的个人优势体现在哪里？

我会尽力把演奏做到最好，之后再尝试把我的唱片寄给相关人士，这就是成功的一半了。我不认为自己需要为了学习如何规划职业方向而去上课。但我们应该学会如何在舞台上表演——它和在家里练琴是完全不同的，不过我在这方面已经很清楚了。除此之外，我觉得坚持练习是最好的选择，再加上有规律的演出项目。

五年后，这个在八岁时就以独奏者身份与一支交响乐团合奏过维瓦尔第协奏曲的昔日神童，经历数次以失败告终的比赛尝试，最终选择在某个欧洲重要城市的广播交响乐团中演出，后来又加入了一支弦乐四重奏乐队。

如果说社交技巧和维护职业人际关系的本领，尚能通过正式或非正式的独奏教学予以掌握，那么其他一些重要特征——比如外表，就超出了独奏教育的范畴。

良好的外表

究竟哪些外貌特征会给小提琴手带来优势？具体很难列出。然而，独奏者的外表需要符合公众期望，这已是不争的事实。媒体刻意塑造和强化了这些相貌因素；同时，它们在所有与舞台表演有关

的职业领域[7]中都起着不小的作用。一些古典乐独奏家有着与电影、流行乐明星一样的超高人气,其良好的外表功不可没[8]。不过,欧洲每个国家的情况有所不同:举例而言,法国的古典乐市场并没有广泛的公众基础,因此大多数音乐家的知名度仅限于音乐界之内;相反,德国音乐家就如同演艺界明星一样是众人目光的焦点,他们的个人生活同样受到了高度关注[9]。据一位CD制作人介绍,表演者是否具备投人所好的相貌,甚至可能成为决定CD由谁来演奏的关键因素。

曾有一位唱片制作人兼录音师,与我分享了他对走红一时的小提琴手查尔斯职业生涯的看法:

> 查尔斯非常幸运,因为他来到市场上"准备被录用"的时间非常凑巧。MMA(一个重要的唱片品牌)此时刚好易主;他们更换了商标,同时也亟需新的艺术家来配合这次改动。查尔斯外表颇具魅力,这让他们很满意。他很年轻,一头棕发,典型的南方人气质,还长得有点像吉普赛人;而这家唱片公司以前的艺术家都是金发碧眼的俄罗斯人……于是这一招奏效了。有时,正是这些小细节发挥着大作用。

一位长相丑陋的独奏家是难以想象的。在舞台上展现自我风采的艺术家,需要富有魅力;其外表也构成了舞台景观的一个部分。随着互联网的普及,一些诸如YouTube这样的视频网站,让更多人可以轻易目睹到音乐演奏者的风采;因此,许多音乐家比以往更为

重视外表的重要性，甚至将其置于所有的标准之上。

当然，艺术家很少能单纯通过外表获得他人的支持，但这样的例子确实存在：有的年轻独奏者正是凭借自身相貌得到了好处。

正如前面提到过的 14 岁的玛莎。她参加了一场由某化妆品公司赞助举办的慈善音乐会。会后，这家公司的代表主动向玛莎抛来橄榄枝——他们愿意成为这名年轻小提琴手的赞助人。她所有的音乐教育费用都将由公司承担；作为回报，玛莎所有的音乐项目都需与赞助人协商之后方能做出决定。而她每次表演时，都由一名时尚设计师负责其着装。在这个例子中，化妆品公司选择玛莎是冲着她的相貌，他们认为玛莎符合其目标客户的期望。一个在外表上缺乏吸引力的同龄男孩，即便拥有极为优秀的演奏技艺，也不可能同玛莎一样获得此类赞助。

玛莎的情况属于罕见，但它能帮助我们理解相貌因素得天独厚的优势。独奏师生都向我提及，"养眼"的独奏学生在参加比赛或独奏班入学考试时，往往会获得评委老师更多欣赏的眼光和更为宽容的评判。

一位曾经的独奏老师——如今依然在全世界好几项比赛中担任评委，在浏览选手寄来的唱片封面时，眼光停留在了一个面带微笑、金发碧眼的女子身上。他感慨道："我不知道她演奏得怎样，但我会不假思索为她的美貌加分。"

尽管这些轶事不能说明任何实质性问题，但我确实时常听到年轻独奏者提供类似信息：此人"不喜欢男孩子，对于女小提琴手倒是充满热情"，某独奏老师在大师班上的耐心程度也是男女有别。我也亲自观察过许多堂大师班，注意到女小提琴手普遍享受到了延

长课时的待遇——有时男女生的上课时间相差达 30 分钟。

相比之下，音乐会职业组织者对男性小提琴手相貌上的要求似乎较为适中。不过这些组织者也表示，如果音乐家除了高超演奏技艺外，还能拥有良好的外表，自然是锦上添花；有时这份观众缘也会显得格外重要。按行业说法，表演者"舞台外表"上的欠缺，可能成为他的巨大障碍；如果确实存在这一弱点，音乐家就得通过其他优势来打动音乐会组织者。

伊扎克·帕尔曼的经历即是如此。这位小提琴家被公认为20世纪最出色的小提琴演奏家之一，但他儿时就不幸患上小儿麻痹症，造成终身残疾，必须拄拐行走。他在茱莉亚音乐学院学琴时，虽然比班上其他同学的水平都要高，却很难找到演出机会。帕尔曼的妻子——夫妻二人来自同一个独奏班，与传记作家桑德谈起过帕尔曼赢得国际轰动前的那段职业时期[10]：

> 太难以置信了，我们好像生活在梦里——我发觉自己和亚沙·海菲兹坐在一起吃饭，我必须掐掐自己，看这是不是一场梦。我们还受邀去鲁宾斯坦的家中做客。从一个无名小卒一跃成为炙手可热的人物，这一切太梦幻了。在莱文特里德音乐大赛[11]之前，没有人愿意与伊扎克合作；他那些屈指可数的音乐会演出，都是老师迪蕾给他争取来的。她和那些名不见经传的乐队指挥接触，但是大家都不感兴趣。
>
> 就因为他是残疾？桑德问道。
>
> 当然了，还能有其他什么原因！

身体外表在独奏者的职业生涯初期起着不小作用，但在此后的成人职业阶段中，这一特征因素几乎可以忽略不计。对40岁以上的艺术家而言，相貌如何已显得无足轻重。随着独奏者年龄的增长，长相问题日益失去重要性。如果说外表不可能得到根本性的改观，那么其他特征——比如学生随时听候老师差遣的极强适应能力，才是独奏教育多年的社会化过程给学生打上的深刻烙印。

随叫随到的学习态度

在独奏教育的前两个阶段中，家长随叫随到的配合态度是不可或缺的。当他们不断自我调整以符合独奏老师的期望时，也把这一态度言传身教给了孩子。独奏界同样希望学生能采取积极态度配合老师的工作——即以实际行动告诉老师，自己随时随地都准备与他们开展工作。这种工作弹性与变通能力，在音乐界必不可少，如果缺乏这方面的品质，学生可能会被迫离开独奏班。

我曾与一名40岁的小提琴手兼独奏老师交谈，问他当初为何在已经收获一大笔奖学金的情况下，选择离开独奏名师根特。他回答说：

> 这与个人因素无关，根特人很好。但是跟着他上课……我受够了每次上课时间都由他随意安排，他有时甚至会说："你今晚过来，我凌晨两点有空上课。"一个月至少有两三次这样的情况。我那时还很年轻，不能以这样的方式练琴，我需要更多、更有条理的辅导。那年，包括我

在内,有三个人离开了他的班级。午夜安排上课,这太疯狂了。

为了与这位名师合作,他的学生必须做好在一天任意时刻(甚至包括凌晨)接受辅导的准备。由于独奏老师大都日程繁忙,学生这边自然要做出相应的牺牲来配合教学工作。在类似独奏界的领域里,职业教学被表演者视为平常乐器演奏之外的额外工作[12];面对老师缺乏规律的个人安排,学生不得不随叫随到,同时也要懂得随遇而安——这就意味着,有些独奏课会被安排在深夜,并可能在上课前一秒钟突然被取消(同样,老师也可能临时召集学生上课)。因此,独奏学生只有把职业生活、而非私生活放在第一位,才能符合独奏教育对其工作弹性与适应力的极高要求。

有次晚上十点左右,我陪同一名年轻独奏者来到巴黎市郊上课,他(一名来自日本、现居伦敦的小提琴手)对我说:

> 我很不爽,但一点不感到意外;这样的事已经发生过好多次了。如果没有手机该多好!昨天我还在伦敦表演,但老师突然打电话给我:"你来巴黎一趟,我给你上课。"所以我来了。这节课原定时间是晚上六点,并预计在晚餐前结束。于是我找了巴黎的朋友,准备在课后开个派对,或者去外面逛逛——我们已经一年多没有碰过头了——现在我被迫取消了一切安排,然后来上课。我估计这节课要持续到凌晨一点或两点结束,到时还能搞什么活动……算了,上完这节课我也肯定虚脱了。

对于日常生活条件改变的迅速适应力及身体耐力

这些年轻音乐家需具备的适应力体现在多个方面：他们不仅得习惯于持续时间长、缺乏规律的独奏课程安排，同时也必须忍受形形色色的旅行条件，相应的饮食改变和时差问题，并需克服这些不利因素坚持完成演出。当身体机能发生改变时，个体能否成功适应——这一能力的重要性虽然有被夸大的嫌疑，但考虑到观众对公开演出质量的极高期望，确实会给表演者带来相当大的挑战。年轻小提琴独奏者需要证明：即使遭遇意外状况，他们依然能保持高超的演奏水平。

一名现年27岁的小提琴手回忆起自己11岁时的一次参赛经历：

> 我最糟糕的比赛体验发生在台湾。不光是长时间旅行和时差问题，还有水土不服和精神萎靡。整整24个小时，我都没沾过枕头；而且第一轮比赛距离我上一次练琴已经相隔了三天。还好我习惯了这些状况，但是我的小提琴可没有：空气潮湿使琴弦变得很松，而且整个琴都散架了。所以我立刻找人借琴。在这些恶劣条件下演出，真是不堪回首的记忆。

诚然，那些为生意东奔西走的"空中飞人"也同样经受时差和饮食问题的困扰，但我们需要考虑到独奏者是以多么小的年纪、何等匮乏的经验来面对这些状况。而且他们的旅行条件也无法与富有商人相比：独奏学生有时可享受到不错的待遇，有时则不得不面对

非常糟糕的旅行环境。他们需要证明自己有勇气、也有足够的适应力把独奏教育坚持下去。

某天晚上，我漫步在一座西欧古城的市中心；该旅游城市将于第二天迎来一场国际音乐比赛。我忽然注意到两个穿着黑衣的男子：他们带着行李箱和小提琴盒，坐在一条长凳上；其中一个吃着三明治，另一个则正在睡觉。第二天早晨，我发现他们还呆在原处。两个小时后，我们又在比赛开幕式和随后的选手抽签仪式上相遇。原来这是一对赶来参赛的父子，他们来自匈牙利，如今住在奥地利；儿子是一名21岁小提琴手。他那上了年纪的父亲对我说：

> 我们没什么钱，所以是搭火车来的，路上花了整整两天。本该找家旅馆好好休息下，但这里的收费太高了。不过还好，主办方给我们报销了路费，现在应该能找到个住处。我儿子明天就要表演了，他得做好赛前调整。

这位参赛者从三千公里之外赶来参赛。经历了两天两夜的旅途颠簸、一晚上的风餐露宿，他只有具备足够强壮的身体素质，才能在评委面前抖擞精神地演奏音乐。

这类经历并不只属于年长的独奏学生。不管年龄大小，所有独奏学生都需具备强大的生活适应力。我曾与一名17岁小提琴手的父亲交谈，他们从俄罗斯移居到了德国：

> 那时我们在法国参加比赛，但结果很不理想。阿拉（Ala）失败了，没有获得任何名次。于是我们没有收获任

何奖金，回家的旅途变得很不平坦，幸好比赛方给我们提供了回程票。阿拉那时还很小，只有八岁。我们还从没到过巴黎，所以决定在回去路上到这座城市稍作停留。可我们没有钱，这该怎么办呢？于是我们一家三口（还包括阿拉的母亲，也是一名小提琴手）在蒙马特区[13]卖艺，天天如此；赚到的钱足够我们在巴黎待上五天。

不仅长途旅行考验着独奏学生们的身体耐力，平日练琴更是如此。为达到高水准的演奏技艺，小提琴手必须日复一日地进行高强度的乐器练习，一天不碰琴就会给他们的演奏质量带来损失。这对于孩子更是极为严苛的身体要求。因此，从小体弱多病的学生很难在独奏道路走出多远（除了某些罕见的特例，如伊扎克·帕尔曼）。那些缺乏身体耐力的小提琴手，即使心向往之，也会早早从独奏教育中知趣地退出。这也就是为什么我在本书中无法展开独奏者职业伤病的问题——演奏造成的伤痛及其他健康问题。独奏班没有给"虚弱的孩子"留下任何可容之处：独奏老师从学生年纪很小时，就不断给他们施加练琴的压力，所有问题很快就在独奏教育早期暴露出来——肌肉问题，背部、脊椎的疼痛。所有人都清楚，遭受这些病痛的小提琴手根本不可能成为独奏家，所以也没有人愿意为这些孩子提供帮助。也正是因为这个原因，独奏学生中出现"职业小提琴手伤痛"和演出挫伤的比率相对较低。

心理承受力

在老师和其他独奏界参与者看来，舞台表演所需的心理抗压能力是独奏者最为重要的特征。有些人认为，要培养学生在多种场合下都能演奏自如的本事，就需要一套特殊的教学准备，并得从小抓起。于是有的老师故意在课堂上制造紧张气氛。他们向我解释说[14]，咄咄逼人的上课方式可以"预防"学生公开演出时的紧张情绪，让他们懂得怎样应对压力，面对尖叫。一位老师说道：

> 小提琴界不是童话，这个世界充满竞争。年轻人必须学会坚强。如果面对我的吼叫，面对伤害，他们无法控制好自己，那么也就一无是处了。这里不是孩子可以哭着找妈妈的地方。我们在这里努力工作；舞台表演非常困难，他们必须坚强。

这一富有攻击性的教学方法在独奏老师中十分普遍；他们对八岁孩童也不会"口下留情"。独奏学生也非常清楚这一点。我常常听到他们赞许在比赛中没有明显紧张举动的选手："显然他很放松、没有压力，对于自己和表演都胸有成竹。在经受了老师的魔鬼独奏课后，比赛简直就是场小儿科的游戏。"

独奏学生的怯场和自控问题，常常集中出现在某段时期（大约12-14岁期间）。此时，之前没有明显演出困难的独奏者，开始因为紧张而遇到演奏质量下降等情况。欧洲心理学家对这一问题有所研究；在一些高等音乐教育机构中，还有心理医生专门疏导各种

"与舞台表演有关的疑难杂症"。熟悉这一情况的独奏老师会建议学生接受心理辅导。有的老师尝试重建学生的心理承受力——此时他们不再施压,而是以鼓励和巩固信心为主;有的则建议学生练习瑜伽、游泳,或是接受心理咨询。还有位老师告诉学生通过服用药物来消除紧张情绪。15 岁以上的独奏学生常常相互交流缓解压力的办法:在演出前睡觉(曾有个学生因为在化妆室里睡过了头,而让乐队指挥干等)、演出前独处、做放松练习、与他人交谈、喝酒(一小杯伏特加)、吸烟、服用含受体阻滞剂的"软毒品"(22 岁以上的独奏学生会谈论这一做法)。

然而音乐界普遍存在一个悖论,关于音乐敏感性(musical sensibility)和心理承受力之间的矛盾:一些"内心强大的演奏者"——音乐界将这些具有极强抗压能力的音乐表演者称为"野兽"——并不是真正的艺术家。"在舞台上以如此冷酷的方式演奏"以及"过分的自我控制",都会导致艺术敏感性的消退,并有损演奏者的乐感和艺术表现力——他们尽管掌握了高超的演奏技艺,但缺乏艺术家应有的敏感。

顺从与"艺术家个性"

在独奏教育的开始阶段,老师希望学生对自己言听计从。这部分是由于小提琴教学的特殊性:小提琴是一种非常难的乐器,要达到独奏的高水准,演奏者就需以严谨的态度和刻苦精神来对待平日练习;学生服从管教,独奏教学就能进展得又快又富有成果。一位 48 岁的独奏教师的陈述,体现了老师对学生纪律方面的普遍期望:

> 我发现亚洲学生是最棒的,因为他们懂得如何开展工作。他们学琴时沉默不语,没有抵触情绪,也不叛逆。他们不会想着跟你闹革命。这就是他们的学习方式,而且已经取得了长足的进步!

然而独奏教育初期的乖乖学生,又需在其职业教育接近尾声时,发展出老师和其他独奏界参与者希望看到的"真正艺术家个性"。音乐会组织者最为欣赏的是能在台上用艺术张扬个性、台下则安然服从商业安排的表演家。但许多亚洲音乐学生的情况都证实了这一转变存在相当的难度[15]。能实现这一艰难转身的独奏学生屈指可数。

生活在20世纪的独奏家中,有几位以张扬的个性出名;事实上,自由散漫、不服管教的学生往往会成为众矢之的:他们始终面对着来自身边众人的压力;后者试图打压他们的气焰,以使其符合独奏学生应有的样子。

鲍里斯·贝尔金就曾是个充满反叛精神的独奏学生:

> 他从小就很叛逆。鲍里斯从6岁开始学琴,但在11岁时突然决定放弃,因为他"憎恨小提琴"。可到了17岁,他又重拾这项乐器,并坚持每天八小时的刻苦训练:"我开始疯了似地演奏。"在老师杨克列维奇的帮助下,他进入莫斯科音乐学院,但发现这里满是让他不快的竞争气氛;好像一切都是为了获胜,他评价道:"这么糟糕的教育体制只会抹杀个性。"不过贝尔金还是在体制面前低了

头——他努力练琴,准备参加 1971 年的热那亚帕格尼尼音乐比赛。然而在临行前最后一刻,他突然被禁止离开苏联。经此巨大打击,他的手一时失去了知觉。长达 6 个月的精神治疗终于使他康复,于是他又开始准备 1973 年的帕格尼尼比赛——这一次他又因签证问题而行动未果。此时,麻烦不断的贝尔金已经声名远扬。1974 年 5 月,他终于移民到了西欧。在新的环境中,贝尔金立刻如鱼得水起来:"我获得了自由,于是一切都改变了。这简直是一场新生。"

独奏学生需投入许多精力,才能掌握在独奏界左右逢源的技巧,才能学会怎样在展现艺术个性的同时不伤及旁人,不让古典乐的其他职业人士感受到威胁。独奏界参与者之间的矛盾时有发生;此时,年轻气盛、不知天高地厚的晚辈会立刻受到前辈们的压制。

在一项音乐比赛上,萨沙的父亲很担心儿子的表现:

> 我们两周前拜访了维克多(该项赛事的首席评委),他给了萨沙一些关于演奏柴可夫斯基协奏曲的建议。但这名 14 岁的小提琴手并不认同这个演绎版本,尽管他当着维克多的面答应下来。但萨沙已经明确告诉我,他准备在今晚的决赛上按自己的方式演奏这首曲子。这位评委肯定会给他打低分,我确信!

两年后,名师维克多对萨沙说道:

很遗憾你当时不听我的话。凭你的实力，本可以拿到冠军，但你只能屈居次席。下次你应该照我说的去做。

萨沙的父亲总结说：

没有拿到冠军确实很可惜。不过，我儿子非常有个性，这一点很好。在这个满是野狼的世界里，你必须有自己的气场。

尽管萨沙因为过分独立受到了制裁，但他的职业发展并未受到持续性的干扰。萨沙付出的代价不算惨重——他毕竟还收获了亚军；这也是因为虽然他年纪尚小，但已经通过自己先前的成就及重量级人物的支持，在独奏界占据了相当牢固的位置。同时，他还有时间在其他比赛中崭露头角，赢取冠军。这种降低比赛名次（如从冠军贬为亚军）的做法，针对的正是那些面对独奏界已然建立的等级次序，依然我行我素、表现得过分独立的年轻独奏者。

语言学习能力

过去二十年里，欧洲非音乐专业的大学生受到越来越多的鼓励，比如通过伊拉斯莫计划（Erasmus）这样的欧洲交流项目，去其他国家完成自己的教育；而令学生适应远距离地理迁移的教学传统，更是在音乐界中持续了几个世纪。音乐学生的旅行机会繁多：音乐会、比赛、大师班等等，这些音乐活动遍布欧洲各个国家和世

界其他地区。此外，为了长时间师从某位名师，他们还需跟随老师在世界范围内到处移动。在独奏界中，掌握某些欧美人并不经常学习的语言，是非常有必要的。如果能熟练运用这些语言，独奏学生就可能与某些独奏名师建立起难能可贵的关系。

索菲是一名法国小提琴手，而她的老师薇拉来自俄罗斯，现居法国。为了让学生更好地准备一项重要比赛，薇拉建议索菲参加另一位俄罗斯老师安东的大师班；后者从俄罗斯来到法国。50岁的薇拉这样解释她的考虑："我把学生送到安东那里学琴，是因为他琴教得很好；而且更重要的一点，他是这项比赛的评委。所以我要让学生在比赛前与他见面。"

这场大师班选在法国一个地中海小镇上举行。安东德语流利，英语也不差，并且对好几种语言都能说上几句；不过他教学时主要使用俄语，兼用德语。由于索菲不通德语和俄语，所以由薇拉担任翻译。这位学生刚演奏到乐曲第一部分的末尾，安东就用俄语对薇拉说道："她为什么会用这种方式演绎曲子？完全没有逻辑，一点都不正确。没有人这样演奏巴赫的曲子！"薇拉用俄语回答说："我不知道她这是怎么了。昨天她演奏时，我说了跟你一模一样的话。后来我们一起练习了两个小时，她进步了很多。但显然，她今天还是回到老路上去了。"说罢，薇拉又用法语对索菲说道："他说你演奏得不赖，但还要多加练习。你的表演已经对路了。"

接着，他们就开始进行细节上的打磨：安东把乐曲分解开来，逐一做出示范；索菲的母亲在乐谱上做着笔记（乐谱一共印了两份：乐谱架上一份，母亲手里一份）；而索菲则尝试按照安东的建议，纠正自己的演奏。当然，安东所有的指示都经过薇拉翻译，才传达给这对母女。

大师班结束后，我从索菲口中得知，她的演绎版本其实是由薇拉所教。显然，索菲并没有意识到薇拉在翻译时进行的意思改动；她认为自己的独奏课效果很好，安东指出的变动只是基于乐曲的另一种演绎方式。几小时后，我又和安东进行了交流。他解释说索菲对整首曲子的演绎，出现了概念上的偏差；而且按照他的说法，这说明索菲所接受的独奏教育在音乐作品的架构分析上存在严重问题，她也完全缺乏对乐曲形式的理解。

语言能力上的欠缺，致使索菲在与安东进行交流时遇到了巨大障碍。语言不通倒是给独奏老师薇拉帮了大忙，使其教学质量免遭被质疑的境地。

独奏学生如能在职业交流中使用大师的母语，有时可能占尽好处。比如另一位"沉睡的俄罗斯名师"：这位老师有时会在课堂上昏昏欲睡；据学生介绍，要想让他打起精神上课，只有两个办法——要么用完美的琴声唤醒他，要么用玩笑逗乐他。由于这位名师只通俄语，因此只有通晓这一语言的学生才可能做到后面这点。

总体而言，对那些早早进入独奏班学琴，在成长过程中更换过数个居住国的学生来说，掌握多国语言对他们来说并非难事；因为

年纪越小,语言就学得越轻松。许多在不同国家生活过的独奏家,都能流利说出数种语言。独奏家的这一语言能力,并非是伴随着当代政治变革(如苏联经济改革、欧盟成立)、全球化或传播技术进步而产生的新现象。不少生活在 19 世纪至 20 世纪的独奏家同样通晓多国语言[16]。他们之中,有些人还是贵族成员、外交家或国际商人;这些独奏家一生在好几个国家居住,并持有不同国家的护照。而 20 世纪的音乐史更是不乏这样的例子,其中一个极端案例来自罗马尼亚小提琴家和创作家乔治·埃内斯库:由于他人脉极广,因此可以随心所欲选择住处——他一生居无定所,过着牧民般的流浪生活。[17]

二 年轻独奏者的职业典范

只有极少数幸运儿能实现独奏学生多年来孜孜追求的终极目标,成为享誉国际的独奏家——这些年轻独奏者在职业教育接近尾声时,已然吸引了独奏界所有参与者的目光。大器晚成的大卫·奥伊斯特拉赫,其职业轨迹对独奏家而言并不典型。而已经过世的耶胡迪·梅纽因、雅沙·海菲兹,以及当下最富盛名的小提琴独奏家马克西姆·文格洛夫,他们都是少年得志,早早在小提琴界中奠定了自己的位置。本次研究的所有参与者中,目前只有一名独奏学生成功晋升为国际独奏家[18]。他的成长经历可以为整个独奏教育和年轻独奏者的职业发展轨迹做出总结。

大卫出生于东欧 M 城。他的家庭不乏从柴可夫斯基音乐学院毕业的音乐高材生,家中也终日回荡着钢琴声——其父母和哥哥都是钢琴家。五岁时,大卫开始学习小提琴。两年之后,他们举家移民到了西欧。凭借柴可夫斯基音乐学院的校友关系,加上一位重量级人物的帮助,大卫的父母很快落实了工作:她的母亲成为一名伴奏师,父亲则从事音乐教学工作。不过,这位父亲的生活重心依然放在对自己孩子的音乐教育上。他陪伴两个孩子四处奔走,期望在新国度里为学习小提琴的大卫找到最好的老师(哥哥的钢琴教育此时基本由父母包办)。大卫的进步异常神速,似乎天生就有着成为

独奏家的潜质。随遇而安的性格，使他能自如应对各种不同情况。10岁时，他已熟练掌握了四国语言，并且勤勤恳恳地坚持小提琴练习。在给大卫寻找理想老师的过程中，父亲开始让儿子参加小提琴比赛。由于对独奏界的运行规则了然于心，他根据评委组成替大卫选择比赛——其选择标准是，评委成员中至少有一人曾与大卫进行过大师班合作。因此，大卫实际上从一开始就获得了成功——他在自己参加的每项比赛中都能跻身决赛。在赢取奖金、摘得桂冠的同时，他也十分享受比赛。他在赛前从不感到怯场。

父亲对大卫14岁时的一件趣事津津乐道："他喜欢比赛，把它们当成游戏。一场比赛进行到次轮时，我正坐在观众席上观看其他选手的表演，猜想大卫应该在离音乐厅不远的一间练习室里做最后准备，因为马上就要轮到他了。可是离登场还有五分钟时，他还是没有出现。于是我到处找他，发现他的小提琴连同琴盒一起留在了练习室中，但大卫却不见了踪影。有人告诉我他到室外去了。我以为他由于紧张，于是到外面去透透气。不料当我找到大卫时，他正在和一群男孩踢球！他身上穿的演出服给弄得皱巴巴的；他还用不知从哪里学来的语言，和这群男孩做着交谈。我立刻把大卫带离球场，帮他换上干净的裤子和衬衫，然后直接上了舞台。大卫的演奏非常出色，一点不像刚踢完一场球赛的样子。他在这项比赛中最终收获了年长组别的亚军。大卫对待比赛就是这么游刃有余。"

14岁的大卫，已经找到了可以帮助他走完整个独奏教育之路的老师。在此之前，他和好几个欧洲知名独奏老师有过合作；但大卫的父亲始终对他们的教学方法不甚满意，没几个月就令爱子离开原来的独奏班。他解释了这些决定："大卫需要一位老师，一位真

正的老师。最好的小提琴教师都从俄罗斯移民了；留在那里的都是水平一般的老师，但他们每年有一半时间也在其他国家度过：他们在外国靠大师班赚钱。这里（欧盟国家）的每个人都数着钱包里的钱，看自己能把孩子送到什么级别的独奏老师那里上课。对我们这样收入水平的家庭来说，一堂大师班不仅代表着一个小时，更是100欧元！尽管如此，我还是认为大卫每周至少要去两个水平尚可的老师那里上课；如果遇到值得花大价钱的课程项目，我就会拼命挣钱，好把他送过去学琴。最后，我们终于找到了理想的老师，只是大卫已经把整个欧洲都走了一遍。这位老师每周上课两次，而且每堂课开始后，会两个、三个、四个小时这样上下去。我们不用支付任何额外费用，就跟在音乐学校里一样。不过他有点学究气，演奏技法也有一丝古怪，而且乐曲演绎用的就是以前那种传统的大俄罗斯式，所以为了让大卫获得一些新颖的想法，我安排他每个月与我的朋友见面。他是位非常优秀的小提琴手，本该拥有光辉的独奏生涯；但是因为战争以及之后的家庭问题，他没有成名。他在一支交响乐队担任首席，头脑中满是各种创意。这就是为什么大卫的表演显得有那么点与众不同。费了那么多年心血，我们终于给大卫找到了合适的老师。"

大卫师从这位优秀而又投入的独奏教师之后，借助双方合作，其参赛次数逐渐增多，成为了年轻选手中的翘楚。但据他父亲透露，大卫并没有从现在的居住国中获得多少人际支持，他依旧被视为外国人。"又一个俄罗斯神童，我们已经见得够多了。"——他们经常在寻找演出机会时，遭到这样的拒绝。不过，其他移民到西欧的故国同胞对大卫鼎力相助，他们把他视为移民中的成功代表，并

且是本国艺术传统的延续。在他们的帮助下，他 13 岁时得到了一把价值超过百万美元的小提琴；三年后，他录制了首张个人 CD；他获得的众多演出机会也源自同胞音乐家的支持网络。他的经纪人是世界上最有名气的艺术家经理人之一，此人与大卫有着相同的民族出身。这位经纪人寻求与他们出身相同的赞助者和有权有势之人的帮助，并因此为大卫找到了各种音乐会演出及录制唱片的机会。典型青春期危机似乎也没有给这名年轻小提琴手带来实质性影响，他在接受独奏教育的同时，还能兼顾常规课程的学习。他微笑着应对迎面而来的障碍（比如缺乏来自居住国的支持），充满自信地在独奏之路上阔步前行。18 岁时，大卫已经赢得过好几项重量级比赛，发行过数张 CD，结识了一名重要的唱片制作人。与此同时，他的名气也开始在独奏界之外增长。大卫迅速完成了三个阶段的独奏教育；20 岁的他已经成功跻身精英独奏家的行列。

三　一切照旧的独奏界

在独奏教育三个阶段中，年轻独奏者需经过层层选拔。他们所经历的，是所有领域中持续时间最长、最为复杂的职业教育。独奏教育至少需要18年才能完成，其中充满高强度的乐器训练和复杂异质的人际关系——独奏者要与各种职业音乐人士结成形形色色的纽带联系。独奏教育的复杂性来源于独奏家必须具备的多重特征及能力。学生从非常幼小的年纪，就开始学习、并试图掌握这些特质。十几年间，拥有独奏家潜质的孩子，不断塑造着自己在演奏技艺和人际交往等多方面的能力。他们成长过程中每一桩事件的安排，也必须与这一转变相配合；唯有这样，独奏学生才可能抵达成功的彼岸。此外，市场条件和个人环境对年轻独奏者的职业发展也起着重要作用。这条职业道路上最为重要的因素，乃是职业接合之过程，因为它使独奏学生成功的可能性达至最大。师生双方如果缺乏联系与依赖，那么两者的职业生涯都无从谈起。通常，该过程会为公众所忽略——人们只见到这些天才独奏家在职业阶梯上越攀越高。然而"神奇人物"的身边人却深知，正是这些在独奏家背后扮演着不同角色的相关行动者，才使这一优秀职业的实现成为可能。由于职业接合的现象非常普遍，对独奏者社会化过程缺乏了解的人反而容易忽视它的存在。然而正如布尔迪厄所言："社会学家挖掘

那些明显的事实——它们是如此显而易见，已内化成为我们的一部分。"职业接合并不只存在于独奏师生之间。其他职业世界也建立在这一特定的专业技能之上，而名誉则在其中发挥着最为核心的作用，构成了职业接合过程的完美语境。职业发展的失败，在很大程度上导源于职业接合过程之失败，即师生之间能否进行紧密的相互合作。

只有经过漫长的发展轨迹，独奏者才能达到精英成员的地位。也许有些读者以为，本书描述的所有社会现象——比如针对神童的特殊教育、家长的勃勃野心、独奏者的长途旅行和移民现象、独奏师生关系、职业接合、他们追求名誉的努力，以及社会精英成员等——都是新近产生的，但我可以提供一个几世纪之前的事例。从中可以看到，20世纪其实并没有给独奏教育模式带来多少实质性的改变。

N.P. 于 1782 年出生在某个欧洲大城市；父亲酷爱音乐，擅长演奏曼陀林。这个家庭虽称不上富裕，但也供得起孩子们的音乐学习。N.P. 起初跟着父亲学习曼陀林，但到 7 岁时开始接触小提琴。他的父亲非常严厉，常常逼迫 N.P. 练习小提琴，因为他对曼陀林更有兴趣（他还在闲暇之余，把玩吉他）。N.P 先后跟随过好几位老师：第一任老师来自地方上的一支交响乐队；第二位老师则是他所在城市中出名的独奏教师。在 N.P.11 岁时，老师决定把这名少年介绍给公众——N.P. 首次举办音乐会就赢得了广泛赞誉[19]。之后，N.P. 又被引荐给他们国家的另一位知名小

提琴独奏家,同样得到了后者的赞美和鼓励;他在多年以后回忆道,当时这位大师的激励给了他继续坚持下去的动力。随着N.P.独奏教育的进展,他来到另一座大城市以师从一位著名的独奏老师。这趟旅行的费用来自他从祖国音乐会演出中获得的收入。后来,N.P.与父亲决定在这座新城市定居下来,以期获得更为广阔的职业发展。他积极投身于新环境里的音乐生活,并与一位当地小提琴独奏家相识。仅仅数月之后,N.P.在父亲的奔走之下(他充当了儿子的经纪人),开始了自己的首轮巡回音乐会演出,整整持续了一年。1799年末,17岁的N.P.摆脱父亲的控制,独立掌控了自己的职业生涯。1801年,他在利沃诺[20]的音乐会结束之后,又开始了新一轮的巡回演出;此时,某富有的赞助赠送给他一把瓜奈里·耶名琴。然而在此后的四年里,也就是N.P.19岁至23岁期间,他却从舞台上销声匿迹[21]。没有人清楚他这段时间的动向;人们猜测他陷入了某种危机,精神一度萎靡不振。然而伴随其国际独奏生涯的开启,这段危机立刻烟消云散。

上述年轻小提琴家的人生经历,与本书所描述的当代独奏学生的成长之路并无二致。这位生活在18、19世纪之交的音乐演奏者正是尼科莱·帕格尼尼[22],是公众、乐评人和音乐学家所公认的天才独奏家。然而,这位被"神圣化",甚至"魔鬼化"[23]了的小提琴家,却与所有梦想成为独奏家的小提琴学生一样,经历了本书呈现的独奏教育三大阶段。他的成长轨迹并无任何特殊之处可言——在帕格

尼尼的独奏道路上，我们同样见到他日复一日地进行高强度训练，更换老师，摆脱家长的监控；他经历过危机，也得到了来自居住国和祖国赞助者及音乐家的大力支持。帕格尼尼的社会化轨迹与当今独奏学生的经历十分类似，这表明：两个世纪以来的技术发明（声音录制的创新与革命、交通工具的变迁）只是从细小处微调了独奏教育的过程。我承认小提琴独奏者的数量有所增加，并且当今世界正涌现出越来越多的音乐神童——但如果把全球人口的急剧增长考虑在内，这一变化似乎是相称的。

飞机的发明、其他交通工具的改进，确实调整了独奏者的生活——如今，他们可能在一周内去往三个大洲演出。录音技术也可能导致独奏训练某些方面的改变；然而独奏教育的核心部分（练习）却自始至终保持不变。而对本研究而言，最关键的事实乃是在这一社会化过程中，扮演着不同角色的个体之间的关系，依旧保持着数百年前小提琴独奏界的典型特征。我们可以得出这样的结论：学习和掌握这些职业关系的维护技巧——即学生和独奏界职业人士间的良性互动——对独奏者的生涯发展起着决定性作用。

信念的力量

这些互动离不开合作双方对未来的强烈信念——它有些类似于宗教信仰，将富有差异的各种人士聚集在一起，激发他们采取一致的行动。合作者之间以正式或非正式的人际网络相连接，他们有着共同的信念。而坚信未来正是从事某项社会化活动的首要基础——一旦信念开始衰减，所有相关行动都将濒临崩溃。正因

为如此,"氛围的力量"才显得如此重要;一个社会团体的主要活动即是维持其成员的虔诚信念。利昂·费斯廷格等人[24]曾研究过各宗教派别的活动,研究他们怎样保持信众对审判之日必将到来的信仰;与他们所描述的情形类似:独奏教育参与者所持的信念,以多重形式出现在多个方面中。

首先也是最重要的,是他们显而易见的共同目标——成为独奏家。尽管这一理想实现起来困难重重、成功率极低,但投身独奏教育的所有人都坚信他们有可能达至这一终极目标。独奏教育中的信念并不是单一的个人行为,而是形成一条连续的信念之链,环环相扣地置于处在不同位置的参与者身上。信念具有感染性,需得到持续维护。贯穿独奏教育的信念,第一个方面就是相信某个幼小的孩童拥有超常的小提琴天赋。

家长需要与老师保持完全相同的信念。同时,老师会将自己对于某个学生的强烈信心分享给合作伙伴,也就是他们支持网络中的成员;这一人际网络中的所有人都坚信,该学生必能成就一番独奏家伟业。面对众人的殷切期望和为自己描绘的灿烂前景,这些年少有为的音乐学生自然也坚定了自己的信心,"一心只想着演奏小提琴"(他们在受访时多次提到这一点)。围绕一名独奏学生所展开的人际网络中,所有成员都需受到这股信念的感染;而独奏者的"信众"越多,他获得成功的可能性也就相应增大。

独奏教育信念的第二个方面,是相信唯有谨遵独奏老师的指示和一系列行动,学生成为独奏家的终极目标才有可能实现。独奏老师是每一个人际网络的组织者和领导者;他们总是以深谙成功秘诀的面目示人。如果对老师的知识、影响力和人脉有所怀疑,独奏学

生不会愿意把多年的宝贵时光浪费在某个昏庸老师和盲目练习上,因为这段学习的黄金时期将对其职发展产生决定性影响。

独奏学生所持信念的第三个方面,是他们怎样看待古典乐在其生命中的地位。如果他们意识到在某些国家中,古典乐日渐沦为"消逝的艺术",没有未来,只属于"上一代";他们的坚定信念就有可能丧失。这一问题有时会出现在他们与我的对话中:"我们(音乐家)到底有什么用"、"为什么要演奏"、"我对这个社会有什么价值";当这类自我怀疑产生时,也就意味着该独奏者尚未达到从事小提琴表演必需的坚定信念。这种情况下,他们不可能坚持走完漫长的独奏道路,更不用说攻克市场、到达独奏家的地位了。对于独奏学生而言,他们向往未来的美好憧憬和强烈的自我使命感必须时刻充盈心中;否则,成就独奏家事业实为痴人说梦。

实际上,本书并不适合所有人阅读——其一是依然怀抱独奏之梦的理想者。

当然,那些单纯热爱音乐,以及读完本书依旧相信音乐的人,这本书是献给你们的。

注释

1. "对于某给定的地位或社会位置,如今可能有一个或多个决定性个人特征。它们可能是正式的,甚至可能依据法律规定而来。(……)但这些正式的或技术性的资质,并非在所有情况下都显而易见。许多地位,比如是否属于某个社会阶级,其决定方式是非正式性的。还有一些地位,在体现其身份特征,以及它们的义务和权利上,都显得界定不清。现如今的趋势是:某地位的拥有者,除了需具备该地位的决定性特征,一系列附加性特点亦是需要的。"(*Dilemma and Contradictions of Status*,1945: 353)

2. 小提琴琴谱上的标示(indications)不仅包括音符,还有演奏的方式:持琴弓的右手的摆动方向——往上还是往下——要求精确,并需经过认真演练。如果在公开演出即将开始之前调整这些标示,音乐表演者认为这样的做法会让他们一时难以付诸实行(他们需要一定时间来适应新的演奏方式)。

3. 此处作者使用了英语表达"like fish in the water",同时指出其法语对应词组为"avoir de la bouteille",译为汉语应是形容人像陈酒一样愈发老道。——译注

4. 这些是中产阶级(bourgeois)进行社交活动的必备条件;以法国为例,可参看平松和夏洛特(Pinçonss et Charlot, 2003)、圣玛丹(Dominique de Saint-Martin, 1993)以及维塔(La Wita, 1988)。

5. 除了花样滑冰,大多数体育项目都用客观化标准来评价完成质量。

6. 帕斯卡尔·杜雷(Pascal Duret, 1993):《体育英雄主义》(*L'héroïsme sportif*),第49页。

7. 事实上,公众对于外表特征的期望甚至超越了舞台职业:如今,作家的照片频繁出现在著作封面上;政治家的外表也发挥着重要作用——这些变化都与媒体对公众人物生活越来越多的呈现有关。

8. 女独奏家还会得到某些额外的评价:比如希拉里·哈恩(Hilary Hahn)获得了"天之骄女"(angelical)的赞美;艾琳娜·波葛丝姬娜(Alina Pogotskina)则被誉为"美丽动人的俄罗斯公主"(Russian charming princess)。

9. 在法国,人们很容易观察到几十年来对独奏家外表呈现方式上的演进:在音乐杂志《音域》(*Diapason*)、《音乐世界》(*Le Monde de la Musique*)、各种CD封面上,独奏家看起来就像是位顶级模特或当红影星(比如法国大提琴家安妮·加斯提奈尔的

专辑封面，以及《音乐世界》杂志为小提琴家安娜－苏菲·穆特制作的特刊）。

10 见 Lourie Sand Barbara，2000：200

11 莱文特里德（Leventritt）音乐大赛是美国最重量级的音乐比赛之一。获胜者将赢得以独奏身份与顶级交响乐队进行合作的契机。

12 见弗朗索瓦（François，2000）关于巴洛克音乐家的博士论文。

13 巴黎最富盛名的艺术家集中地。——译注

14 他们知道我社会学家的身份，但更重要的，我是一名独奏学生的家长。

15 在他《为何日本人喜欢欧洲音乐?》(Pourquoi les Japonais aiment-ils la musique européenne?) 的论文中，瓦塔纳伯（M. Watanabe, 1982）认为日本独奏学生的主要问题在于：他们在整个音乐教育阶段都能毕恭毕敬，但成年之后却缺乏艺术个性和独立性。

16 比如，亨里克·谢林除了母语波兰语外，还会说西班牙语、法语、德语、英语、意第绪语、俄语和意大利语；二战期间，他是波兰将军斯科尔斯基在伦敦的官方翻译（Schwartz, 1983）。

17 见 Pâris，1995：383

18 此次研究所涉及的独奏学生中，到底有多少人实现了他们的最初目标，这一问题还需要数年时间才能盖棺定论。

19 见 Schwartz.，1983：176

20 利沃诺（Livorno），意大利西部港口城市。——译注

21 见 Muchenberg，1991：35

22 想要更多了解帕格尼尼对其所处的时代以及当世的影响，可参看佩内斯库（Penesco A.，1997）。

23 帕格尼尼在世及其去世后的数年间，人们一度相传"他与魔鬼签订合约"，通过出卖灵魂来获取如此高超的演奏技艺。(慕辰伯格 [Muchengerg B.，1991: 33]）。

24 《当预言失灵：对预测世界即将毁灭的现代团体的社会和心理研究》(Leon Festinger, Henry W. Riecken, Stanley Schachter, [1956]: *When Prophecy Fails: A Social and Psychological Study of a Modern Group That Predicted the Destruction of the World*, Harper & Row）。

尾声 舞台闹剧的背后

本书以一场欧洲音乐会上，表演者安娜塔西亚的闹剧开篇。希望整书的分析能帮助各位理解独奏界内部的复杂规则，弄清多年前的那个秋夜究竟发生了什么。我在此进一步分析当晚的情形，以解释整个独奏界怎样运作。

要解释安娜塔西亚为何在庆祝音乐会上抛开伴奏者，突然自顾自地表演独奏乐曲，我们需要了解当晚演出前几天所发生的事。为了深入理解此事的背景，请各位先走进我这个"民族志研究者的世界"。

在意大利的一场音乐比赛期间，我从一位参赛者的父亲那里第一次听说了安娜塔西亚。通过交流，他得知我就住在下一场重要比赛的举办地。于是，按照独奏界通行的做法，他询问我能否在比赛时接待另一名选手和她的家人。我当即同意，这对于我的研究真是千载难逢的良机。一个月后，我接到安娜塔西娅父亲的来电。之后，安娜塔西娅和她父母在我的房子里住了三个星期。他们得知我正在对小提琴独奏者的社会化进行研究后，非常热心地予以了配合——这段时间里，我田野调查的强度因此很高（参见附录）。

从比赛第一天起，我们（我的丈夫、孩子还有我自己）就与这个参赛家庭同呼吸、共命运，一次次盼望着安娜塔西娅通过选拔进入下一轮。每次电话铃响起，我们都屏息期待听到赛事组织者郑

重宣布:"恭喜安娜塔西娅晋级下轮比赛。请她与钢琴伴奏师联系,以敲定排练时间。"虽然安娜塔西娅英语流利,但并非每个比赛官员都使用这门语言。因此,我经常充当她与赛事方电话交流时的翻译。

安娜塔西娅在这项比赛中表现优异。尽管她才16岁,但从比赛伊始就被视为冠军的有力竞争者。比赛期间,她在我家中练琴,出门散步放松,与同处一个屋檐下的所有人聊天。辅导女儿练习之余,安娜塔西娅的父母和我们在厨房里进行了长时间交谈。我们负责整支"参赛队伍"的饮食,供应各种蔬菜和有机食物。比赛的紧张气氛不时笼罩着我们和安娜塔西娅一家的生活。在我开车送他们去往比赛地的途中,一些情绪变得具体起来:既害怕迟到,又担心到得太早——等待过久很容易使选手变得怯场。我们为各种情况感到不安:比赛指定的钢琴师原来是一名歌唱家,这是她第一次为小提琴手伴奏;钢琴师把排练地点安排在自己家中,那里空间狭小,小提琴手无法轻易施展动作;已身经百战的安娜塔西娅一家算是头一次遇到组织如此混乱和业余的比赛;而当我们从评委面前走过时,他们的眼神看上去并不友好。还有比赛本身的竞争氛围也令我们窒息。

随着决赛结束,我们紧绷多日的神经终于放松下来。与之前一样,我们一边等待结果,一边热烈讨论,尝试预测最终的排名。安娜塔西娅则全然不理会这些,她与另一名年轻小提琴手待在一起。她父亲分析说:决赛的六名选手中,没有任何评委照顾的安娜塔西娅肯定会排在最后。而他的妻子和我们夫妇俩都觉得安娜塔西娅应该获得更高的名次,毕竟她的表演比其他决赛选手要好得多。当

然,我们认识她、了解她、喜欢她,我们的看法自然也无法保持中立(但打心底里总希望比赛评委不要"太主观")。实际上,我们都十分清楚音乐比赛的"规则"和"把戏",明白奖项的分配并不完全依据小提琴手的表现,还包括评委成员的支持因素等。

决赛在周六白天举行,当晚公布结果。不出她父亲的预料,安娜塔西娅排名垫底;这证实了他对独奏界内部规则的敏锐洞见。驱车回家的路上,我们立刻把话题转到两天之后的庆祝音乐会上,因为每个决赛选手都要选定一首上台表演的乐曲。按照小提琴比赛的惯例:冠军可以与交响乐队合奏一首协奏曲,亚军也是如此,但曲子长度要短些;第三名至第六名则只能和钢琴师合作,或演奏一支小提琴独奏曲。表演者须按照排名,依次确定自己的演奏乐曲。因此,安娜塔西娅就得等到其他决赛选手都做出决定后,才能从剩下的曲目中挑选一首。她想表演的是一位 20 世纪作曲家创作的小提琴独奏曲——极富表现力和感染力的音乐;而且,通过与其他选手交流,安娜塔西娅得知他们都没有选择这首乐曲。因为赛事方要提前联系每一位决赛选手,以确定他们的曲目,并把乐曲名印在节目单上。

决赛后第二天,我们正与安娜塔西娅全家一起吃着午饭;此时电话突然响起,主办方要求安娜塔西娅和钢琴师合作,演奏一首舒伯特的曲子。我对此很吃惊,告诉对方安娜塔西娅已经做了另一个选择。"这是不行的,"电话那头传来这样的声音,"比赛评委已经决定,她要在庆祝音乐会上表演舒伯特。"我把这番话转达给了安娜塔西娅。"可是我已经选了另外一首乐曲!"她大声叫道。"评委无权替选手做决定!"她父亲在一旁补充说。于是,我又把这对父

女的话翻译给比赛官员听；可对方不耐烦地告诉我，还会有其他人打电话来更清楚地解释其中曲折。

一小时后，电话如约而至。这项比赛的首要负责人又一次告诉我这是评委们的决定："她没有商量的余地。安娜塔西娅要学会感恩，评委们给了她不错的成绩。她要欣然接受安排，尊重他们的决定。"我又把话如实翻译给了这对父女。安娜塔西娅的父亲回答说，小提琴比赛历来都由决赛选手自己选择表演曲目，他女儿完全是按规则办事。但赛事方寸步不让："不，她必须遵守评委的决定。所有这些音乐界的头面人物，难道她想和谁过不去吗？"于是，这位父亲有所让步，希望自己折中的提议能被采纳："那她可以换一首乐曲和钢琴师合奏，比如拉威尔的茨冈。""不行，"对方说道，"要么舒伯特，要么就别上台！"

利用我翻译的间隙，他向我丈夫解释（这个屋子里唯一一个不演奏乐器的人）道："安娜塔西娅其实比其他所有得奖者都要出色。但舒伯特的曲子必须以轻柔、舒缓的方式演绎，而不像演奏赋格曲那样充满浪漫和张力。只有强迫她在音乐会上表演这样的节目，他们才能把事实掩盖起来。所以这些评委死咬着舒伯特的曲子不放，以免他们的公信力遭到观众质疑。"

之后，他转而对主办方驳斥道："我还以为我们是在西欧，在民主国家的中心。你们的做法有违法律！就算是在苏联、在朝鲜，我们获得的自由也比这里要多！"安娜塔西娅的父亲要求与这项比赛的主席对话，后者与他是同一时代的俄罗斯小提琴手。但电话那头的工作人员表示主席已经离开了，并一遍又一遍地重复着，要求安娜塔西娅服从评委们的决定。她说得又急又快，我在翻译时简直

反应不过来:"他这样做会毁掉女儿的前程。安娜塔西娅任由父亲摆布!我必须直接和她说话,她会听我的!"

安娜塔西娅的父亲微笑着说:"没问题,你当然可以和我女儿对话。"于是,我们的小提琴手接起电话,并用坚定的语气说着英语。对方还是老一套,说这是评委的决定,她需要遵守;如若不然,连登台演出的机会都没有。"这分明就是敲诈,"安娜塔西娅回答,"这是违反法律的!"

"不,"电话那头的声音更加急促,"评委的意志就是法律。他们完全有理由施加规则。既然他们已经做了决定,你就没有任何选择的余地!你要乖乖服从!"

此时的安娜塔西娅显得愤怒而又不安。她毕竟只有16岁;在经历了比赛的重重压力后,她已经精疲力竭,垂头丧气地沉默着。我的丈夫突然轻声说道:"就先答应他们吧。如果你再这样坚持下去,真的就上不了台了。先答应下来;等你登台亮相之后,随心所欲地演奏自己的曲子就好。"安娜塔西娅紧锁着的双眉顿时舒展开来。"好吧,"她对主办方说,"那我就演奏舒伯特。"

在她挂断电话后,所有人的目光都集中到我丈夫身上。他说:"这里面的规则我不懂。但是只要安娜塔西娅站上舞台,她想演奏什么就演奏什么,不是吗?"于是,我们的讨论又开始了——这样做会带来什么后果?我们都明白,舒伯特的曲子根本无法让安娜塔西娅展现自己的技艺和演奏特点,也认为她不该屈服于评委的淫威。她父亲也觉得这一做法相比之下较为妥当:"告诉这些评委和组织者,你不怕他们,你也不是可以随意摆布的木偶。这里是欧洲,这里讲民主。我们并没有置身一个独裁体制中。"(安娜塔西娅

的父亲对于何为极权非常熟悉)。

但她的母亲极力反对:"你干嘛总是和这些人为敌。他们会毁了我们的女儿,她的独奏生涯就完了!这些抗争有什么意义?让她更换表演曲目,就这样,我们别再说下去了。不就短短的五分钟吗,何必自寻烦恼和压力。"就我个人角度而言,当然希望安娜塔西娅坚持自己的立场并告诉世人,这一套在20世纪末的民主欧洲是行不通的。但我又觉得此事事关她的前途,应该由她自己定夺,所以一直克制着不发表意见。

最后,安娜塔西娅的父亲说道:"孩子,这是你的人生,你的生涯,你的决定。不管你做什么,我们都支持你。"

安娜塔西娅平静地回答说:"明天我问问其他获奖者,如果他们都表演自己选定的乐曲,那我也一样。如果他们受到了和我相同的待遇,我就演奏舒伯特的曲子。"

第二天排练期间,她与其他选手进行了交流,得知他们都可以自由选择表演曲目。到了下午,眼看音乐会临近,安娜塔西娅疲惫地向我诉说:"该怎么办呢……我想我会在音乐响起前最后一刻作出决定——如果我那时还有足够能量的话。"

庆祝音乐会上,她的父母和我们——选手寄宿的家庭——都坐在第一排,可以清楚地观察到每个演出者的神情。正如引言部分所写,安娜塔西娅第一个登台表演;她还未等钢琴师调整好凳子的高度,就开始演奏一首小提琴独奏曲。面对在场2000名观众,她以这种方式展现了自己的勇气,拒不接受比赛评委的强行干预和阻挠。对安娜塔西娅而言,为了维护自尊和独立人格,她别无选择。

在重压之下,这个女孩仅仅用了六分钟时间,就向所有人证明

了她能以接下来每个表演者都无法企及的水准演奏小提琴。联想到安娜塔西娅遭受的不公待遇,此时从她指尖流露出的每个音符,都好似为这一"革命时刻"写就。观众席里传出这样的议论:"为什么她只拿到第六名?她比其他人都要出色啊!"

一曲终了,安娜塔西娅望着她的父母:她的母亲又惊又喜;父亲的嘴角则挂着微笑,他环顾四周,观察其他观众的反应。而在舞台幕后,一场风暴即将来临:比赛组织者们对走下台来的安娜塔西娅愤怒地抗议,以憎恶的语气互相交流着刚才这一幕。其中一名工作人员向她吼道:"你哪来这么大的胆子!"而评委中最有名气的一位成员(六十多岁的男人)开始追逐此时已扬长而去的安娜塔西娅,并尖叫说:"你看好了,我会使尽浑身解数让你永远不能再演出!你的生涯已经毁了!你完蛋了!"

安娜塔西娅跟随她的好友狂奔着,后者也是一名小提琴手,并且熟悉该音乐厅的布局。他们来到化妆间,她把小提琴装进琴盒里,抓上衣服,然后立刻往室外跑去。他们穿过门厅和大门,终于来到街道上,身后是紧随而来、不断喊叫着的评委们。

她的朋友知道音乐厅附近有一家隐蔽的咖啡馆,于是他们终于在这里得到了庇护。两个小时过后,我们才找到他俩并把他们护送回我家。安娜塔西娅一路上不停地哭泣着。回家后,她告诉我:"我感觉……我现在可以理解犹太人在二战时的感受了。我从没有这样害怕过。"

第二天,原先安排好的所有音乐会,都取消了安娜塔西娅的表演部分。每个来电者都如是说道:"她对钢琴师和主办方的所作所为都表明,我们不能接受……"一星期后,安娜塔西娅一家离开了

我们；她的父亲在临走之前写了一封长信交给媒体，希望澄清这场风波背后的故事，告诉人们评委怎样违反了小提琴比赛的规则。然而没有一家报纸对这起事件感兴趣。在这个西欧国家，古典乐只与小部分精英观众（上了年纪的观众）有关。安娜塔西娅为何执意表演小提琴独奏曲的原因也因此不为人知。

这项比赛的其他获奖者如今安在？与数支乐队合作演出后，该项赛事的冠军如今终止了表演，在欧洲一所顶尖音乐学校里任教。亚军是其祖国广播交响乐团的首席小提琴手；季军本有机会开启独奏生涯，但因家庭原因不得不在某个省级乐团中担任首席，不过如今已晋升为欧洲一支重量级交响乐队的首席小提琴手。第四名发行了许多张专辑，频频登上舞台——不过是以爵士音乐家而非古典乐独奏家的身份；他是一家著名爵士乐队的成员，但有时还会演奏现代古典乐和民族音乐。第五名决赛选手后来又在另一项比赛中夺冠，并且以独奏者身份举办了一些音乐会，但最终还是无法成为职业独奏家。

如今看来，安娜塔西娅才是这场比赛真正的赢家。在这场庆祝音乐会上，她展示了强有力的个性，对自身的能力和未来充满自信——这些都是取得独奏生涯成功的重要因素。她的父亲也开始意识到，如果女儿获得某个重量级人物的支持，就不会再遭遇这样的对待；所以，他把安娜塔西娅送到一个著名独奏班级学琴。这幕舞台闹剧发生后的第六年，她在全世界最大型的一场音乐比赛中获得冠军。有名师做后盾，她得以牢固地建立起自己的独奏事业。

六名决赛选手中，如今只有安娜塔西娅取得了成功独奏家的地位。她已经与来自欧洲、日本、俄罗斯和美国的顶尖交响乐团合作

了七十多次，和小型乐队也有过共同演出。在那次庆祝音乐会上，有不少观众为她的遭遇动容；对他们而言，安娜塔西娅现在的职业状态足够令他们宽慰了。她甚至克服重重困难，回到了自己的伤心地演出；这一过程来之不易，因为该国的音乐会组织者和评委成员依旧扬言要摧毁她的职业生涯。但安娜塔西娅还非常年轻，有的是时间重建人际网络、找到新机遇。在她的光环之下，过去的恩恩怨怨必将烟消云散。尽管前进之路依然布满荆棘，但怀揣坚定信念的安娜塔西娅还是昂首走在这条职业道路上。她如今是成功的国际独奏家，享受着自由演奏音乐的快乐！

附录　方法论

一、困难及局限：进行民族志研究时的介入和距离问题

丹尼尔·比泽尔这样描述民族志研究者的工作：

"研究者的进展首先取决于工作常规、预设和投入，同时，它也是与人打交道的成果，无论这些出于机缘巧合的交流具有积极还是消极的意义；再次，才与研究者富有条理的观察有关。民族志研究所聚焦的社会化过程与学界相隔离，并且往往超出学术质疑的可能。因此必须承认，我们的工作不可避免地更多依靠自己的个性、他人的行为、各种数据和状况的可获得性，而非某些已被证实的研究方法。在多种情形下，民族志研究者都有可能偏离主题、走上歧途、遭到研究人群的隔离或拒绝，或是上当受骗，就如我们日常生活中的种种经历；但这些并非意味着研究者的工作有失水准。"[1]

我在本研究期间同样遇到了林林总总的困难。而主观偏见或多或少地影响了我对样本个案的选择和呈现。本研究和其他基于亲身观察的研究一样（贝克尔对于音乐文化的考察建立在他自己对于爵士乐队的投入之上；戈夫曼则在他妻子所在的医疗机构开展研究），从一位俄罗斯老师执教的独奏班出发。选择这一环境，是因为我曾在波兰音乐学校中接受教育；相比西欧的教育传统，波兰与前苏联

更为相近。上世纪90年代的剧变之前,东欧音乐家享受的社会地位比西欧国家要高。在本研究开展初期,我曾担心自己的调查样本"过于偏向俄罗斯",但随着研究逐步囊括其他独奏班级,我意识到几乎半数独奏学生确实来自于东欧国家。

然而随着调查的深入,我依然不时担心过多东欧参与者可能带来的偏见。我试图观察两个法国班级,但发现他们并不处于我选定予以考察的社会圈子之内;这些学生年龄差异不大,且都不参加国际比赛;老师对学生的小提琴教育缺乏投入;家长也没有起到他们的特殊作用。考虑到上述原因,我没有把这些法国班级纳入样本——尽管我在那里观察到的情况,可以提供有趣的比对元素。

国籍并非决定教学法和小提琴演奏方式的惟一因素,但一个既定的文化传统正是独奏学生社会化过程的基础。比如,不管教育地选在何处,师从俄罗斯老师的德国学生会展现出具有俄罗斯特征的职业文化。在20世纪,俄罗斯小提琴家可谓遍地开花,因为他们在独奏界所必须的各级资源分配中都占据有利地位,包括但不限于:他们在各项国际比赛中担任评委;向独奏学生出借顶级小提琴的团体协会往往由他们领导;还有最重要的一点,他们懂得如何创建和维护成功的独奏班级。

20世纪大多数著名的小提琴家,都曾师从具有东欧传统的独奏老师。《20世纪古典音乐家贝克尔传记词典》和《音乐家词典》上记载的125名小提琴家中,有59人来自东欧。无怪乎最有希望从事独奏职业的学生们依然延续着这一传统。因此,我所聚焦的独奏学生中,有很大一部分代表着来自东欧的音乐家样本,他们构成了20世纪90年代和21世纪初欧洲独奏教育的典范。

不过这样的研究语境并非一成不变。我们可以想象，如果把类似的研究放到2050年，那么大部分独奏班级都可能与亚洲有渊源。目前，这一趋势在美国已经相当明显，不过欧洲尚未如此。本研究主要关注欧洲，因为从美国方面获得的都是二手资料，我无法结合美国的小提琴班级予以比较。尽管我与四位美国小提琴手进行过访谈，但没有机会亲身观察美国的独奏班级。不过，就我得到的信息而言，似乎欧洲与美国的独奏班有着许多共同点。

我既是一名社会学学者，又是一个独奏学生的母亲；在某些场合，这一双重身份给我的研究带来两面性：有时它限制我进一步获取奖学金或赞助等信息，因为其他家长视我为竞争对手；有时社会学家的身份能得到更多的细节。然而，我也凭借独奏学生母亲的身份获得了一些珍贵而又隐匿的信息。有两位独奏老师已与我相识超过二十年，正是依靠他们的友情，以及一名录音师和小提琴制作师（两人都是独奏学生的家长）的信任和帮助，我才得以接近某些不为人知的内幕，而这些内容永远不可能通过正式访谈获得。本研究的持续时间尤为漫长，这些难能可贵的关系都建立在多年的悉心维护之上[2]；通过他们，我才了解到珍贵乐器易手时的地下条款，把某个学生送上决赛舞台的交易把戏等。但正如梅森所言："长时期观察，存在着某种熟视无睹的抵触。"而我对这一困难的克服，部分要归功于那些信息提供者在关键时刻给予的提醒。正如之前许多民族志研究者所指出的，观察法使我得以觉察到人们某些时候的言行差异。[3] 娜塔莉·海尼克在她关于写作者的研究中说道：以全然质疑的态度对待受访者的回答，认为每句话都是谎言，这样的怀疑精神有欠妥当；然而我们有必要考虑到，受访者可能"描画了一段

与其价值系统相符的片面叙述；这一叙述无法被解读为对过去的真实反映，而是对于过去的一种可接受说法的共同建构"。[4] 让－米歇尔·夏普约则认为："当话题与他们的亲身经历和活动领域有关时，目击者往往无条件相信自己的记忆以及其他参与者的证言，而不会去主动核实这些信息。"[5]

民族志研究往往将一手和二手资料结合起来使用。当我能够亲自观察（比如陪我的孩子去上一节小提琴课）其他独奏学生的上课情况，在音乐厅走廊或作为寄宿家庭留意他人的对话时，我可以收集到第一手数据。而受访者关于某一事件或情况的描述，则只是二手数据；我寻求核实这些叙述，把它们与我在类似环境下亲自观察到的情况进行比较。但有时，这些证言无法复制——如比赛评委间的协商等，这些活动是我的亲身观察所难以企及的。各位已经看到，我在书中大量引用了旁人的间接叙述和新闻报道内容。而且，为了保护某些受访者，我有时并未提及信息源。

尽管我前往许多不同国家，观察小提琴独奏者们的活动，但这个精英世界有着很高的相互辨识度[6]。这些表演者互相认识，或是能够轻易锁定对方的身份。因此，民族志研究的一些常规性信息——采集数据的地点和环境，也在我的论著里被有意省去。通过这样的方式，我又一次维护了相关演奏者的匿名状态。

翻译问题是我面临的另一大挑战。超过半数的访谈使用俄语或波兰语，其余则是法语或英语。有的田野笔记甚至同时混杂着对这四种语言的引用。我还运用这些语言出版的文献，独自承担了所有的翻译工作。尽管收集数据时的理解问题并不算大，但翻译我与受访者的讨论或访谈，有时却着实是一个难题：怎样保持原汁原味的

表达，保留说话者惊叹或含糊的语气，展现该语言文化中特有的谚语或口语说法？怎样在保持语言表达多样性的同时，又不显得荒诞或失真？怎样使我的翻译避免平淡无奇？怎样体现每个受访者不同的语气？

在我进行写作的过程中，尤为真切地体会到这些问题，它们是跨国语境对本研究提出的特殊难题。然而，正如众多采取参与式观察法的社会学家和人类学家[7]所提到的，此类研究最主要的困难源于研究者对于其"田野"的强烈介入；一旦研究者无法保持客观中立的态度，就会给他们描述和分析观察到的行为制造障碍。幸好我对于音乐世界较为熟悉，能够觉察到这一潜在的危险。但我依然无法摆脱与田野紧密相连的后果。

二、与依附田野（fieldwork attachment）有关的一些特殊问题[8]

从事田野调查的研究者经常提及自己初涉田野的经历——他们怎样一步步获得研究对象的接纳，怎样成为真正的社会学研究者。他们讲述工作成果的幕后故事，以此教导晚辈，如何避免落入田野调查的典型陷阱。参与式观察的大部分困难都与融入田野的过程有关，也因为研究者在最初阶段对某一既定角色难以胜任：他们必须从社会学家成功转变为参与者，同时兼顾自己的双重身份。

而我的情况却恰恰相反：我需要从参与者转变为社会学家，并且竭力扮演好自己的双重角色。作为一名初出茅庐的社会学研究者，为了"扎实地掌握本学科的知识，并对它产生持久的感情"[9]，我不得不经历了一些步骤。在课堂上，在我进入田野的准备过程

中,老师们反复警告我收集数据的重重困难。我也阅读了一些人类学家的报告,特别是奈吉尔·巴利的著作——了解到他在喀麦隆多瓦悠人部落做田野时忍受的挫折。由于我从小就在音乐世界中成长,我以为这一条件可使自己免遭类似的尴尬。而在本研究画上句号之时,所有这些田野工作让我意识到自己曾是多么天真,人类的行为又是多么丰富且持续变化着。有的社会学家致力于考察自己所处的环境,或是由于他们的社会出身(唐纳德·罗伊研究工人;李·布劳德聚焦犹太拉比),或是出于其生活经历(罗斯被迫住院;戈夫曼因妻子的疾病所展开的研究)。而我的田野工作结合了所有这些元素:我的家庭背景、职业生活和私人生活。

1996年,我开始对一个自认为与其活动密切相关的封闭世界进行调查。作为一名小提琴手的母亲,我与有潜质成为独奏家的孩子们一起上课长达数年时间。与其他社会学家相比,我似乎拥有得天独厚的优势,即研究参与者对我的身份认同——我出生于一个波兰音乐世家,随法国丈夫搬到法国居住——这些都使我成为了一名典型的"独奏学生的家长"。此外,我以为自己的音乐背景可以让研究如虎添翼,认为自己熟知独奏界这一田野的语言和规则。然而,事实并非如此。

调查开始一年后的某天,我准备借观察一项小提琴比赛之机,展开首次非正式访谈。比赛开幕的当天上午,我早早来到举办地,并与一名选手的父亲攀谈起来。因为有着共同的话题,交流自然,我满以为自己的首次采访可以就此顺利展开。然而,数分钟过后,我意识到受访对象正不断从我这里获得信息,而我对他的孩子却知之甚少。不一会儿,我们的交流就被打断了;比赛评委们走上前来

与我的受访者打招呼,他与所有评委成员一一握手、寒暄,显示出他们同属一个社交圈子之中。后来我才得知,他与其中几位评委是大学时期的朋友。

从那一刻起,我终于认识到,眼前这个自己正试图予以考察的田野,与我原本的印象有着天壤之别:这里并不只有音乐老师,这里的音乐家也各不相同。独奏界是社会精英阶层的一个部分,有着独特的运行模式。与我侃侃而谈的这位父亲相当了解独奏界的情况,并且是一名聪明的"业余社会学家",他为了儿子的前途,精心规划着自己的每一步棋。他对我有一定的兴趣,愿意在我的身上花些时间——这并非意味着他像罗萨利·瓦克斯所说[10],是个"孤独又感到无聊"的男人,而是因为我的儿子可能成为他们父子俩未来的竞争者。我的儿子当时默默无闻;他可能一跃成为黑马,把胜利从这位父亲的儿子手中抢走。

一些关键信息,比如一名小提琴手曾经和现在的老师是谁,他使用什么乐器,从哪里借来的,以及他准备表演的曲目等,都可以大体反映出这位演奏者在小提琴独奏界中的地位。而一个完全不为人知的神秘参赛者,可能会打乱比赛的奖项分配名单。这位受访者收集完他想要的信息后,还善意地给予我建议,告诉我该怎样在独奏界中立足——其实是要把我从他儿子的职业道路上引开。我就这么在没有获得任何实质信息的情况下,落入了受访者所设的圈套之中。我的田野里满是这样的"业余社会学家"——他们都是小提琴学生的家长,其主要活动就是搜集各种信息,掌握孩子的竞争者的动态。

我深深地沉浸于自己调查的田野环境,如此强烈的介入给研究

带来了诸多麻烦。其中之一便是被大量数据和信息所淹没，无法建立一个全面、适当的社会学研究框架，我总是试图记下自己看到或听到的一切。有时，我的处境与费斯廷格相似，他回忆自己和研究团队在考察一些宗教派别时，对田野笔记力不从心。他们秘密地进行调查工作（比如在厕所里匆忙写下笔记），有时感到置身于某些外在压力之下。[11]

我经常花上数小时与独奏界成员交谈，入神地倾听着他们的故事，但这些田野工作非正式的性质，使我无法当场做下笔记或录音。居住在田野"内部"，使我时常有机会参加该群体的重大活动——有时这样的活动会持续数周之久。此时，我与费斯廷格的研究团队一样——不顾身份及疲劳，和所有信徒一起"等待暴雨的降临"（在他们所观察的教派看来，这场暴雨将把所有信徒团结在一起）。在此期间，持续的信息滚滚而来，事件接二连三发生，人们的反应开始加剧，然而我却无法准确记录下这些有趣的讨论，心里感到无比沮丧。然而这样的情况时有发生，我不断责怪自己的怠惰，后悔没有及时做好笔记。但有时你真的身不由己：比如，当你免费接待一个参赛家庭长达三周；期间，你陪他们一起经历数轮选拔，讨论比赛的走势、推测选手们的命运直至深夜；当客人和信息提供者还在熟睡时，你不得不起个大早，规划好新一天的行程，把伙食准备妥当。

确实，一场小提琴比赛不仅事关参赛者个人，其家人也需在这段时间全身心投入。而与参赛家庭密切相关的人，除了陪同参赛、在排练及演出期间予以大力支持之外，已无精力再从事其他活动。在如此高强度的三周过后，精疲力竭的我已丧失了原先的敏锐感知

力，只是希望一切快点结束。但另一方面，这个过程又是如此激动人心，我不止一次地对自己发誓，一定要把这场"暴雨"期间的每一幕都记录下来。然而疲劳一次又一次把我击垮；醒来后，我竭力弥补睡眠造成的损失，但一些笔记还是不可避免地被遗忘了。威廉·福特·怀特曾坚持每晚记下自己的观察[12]，对此我感到不可思议。

朱利叶斯·罗斯在研究报告中写道："如果无需进行田野调查，我的工作就会变得规律起来：每天早晨、下午和晚上，我都能从其他任务和活动中挪出一定的时间。"[13]但对我而言，这根本无法做到，因为我总是沉浸在田野环境里。当我坐在电脑前工作时，隔壁房间时常传来小提琴声（一天至少七个小时）。而休息期间，该小提琴手还会跑来告诉我一些有趣的小故事，它们对我的研究非常宝贵。电话铃不时响起，来电者可能是一名音乐会策划人、弦乐器制作师、独奏老师、家长或是我跟踪采访的十几名小提琴手之一，向我咨询前往某个国家参赛、音乐会演出、上课、免费借宿的信息。面对这重重干扰，我尽可能集中自己的注意力，并考虑使用贝克尔描述的一些特殊技巧，以此与田野保持一定距离，这样才可能形成合适的研究思路。

田野工作不仅会让人应接不暇、疲于应付，研究者还可能因此受辱，特别是当你把社会学家的身份掩藏起来，以普通参与者的姿态暗中进行调查；此时，你没有获得授权，也就无法依靠自己的真实地位寻求保护。

有一次，我"穿越火线"经历了社会学研究的洗礼——扮演一个与自己的社会及教育背景完全不相称的角色；好奇心战胜了骄傲，我响应了社会学研究的使命召唤。在和一位著名独奏教师进行

谈话时，我装做一个天真的绝望主妇，对独奏界所有的细微规则都一无所知。我被迫向他透露自己的经济困境，乞求他给予帮助，好让我的儿子把琴继续练下去。面对他趾高气昂的嚣张气焰，如果不是研究所需，我早就站起身来摔门而出。但我强忍着怒火和憎恶，因为一条重要线索已近在眼前。这次"脱离自我"的田野调查取得了巨大成功：通过交谈，我确信一些音乐教师的主要活动远远超出人们的期望（即教琴育人），也并非如他们身边的人所说——是通过上课来赚取金钱和名誉；他们寻求着完全不同的目的，即倒卖价值连城的乐器。

但我不可能始终活在研究者的状态中，我也有自己的日常生活和感情；有时，两者间的冲突让我感到痛苦。一次，一名年轻的小提琴手在我的车上不停哭泣，向我诉说独奏界某些权势之人对她施加的压力。尽管她只有16岁，却受到他们的骚扰；她的心里满是幻灭感，就好像一个从业多年之人回首往昔时对残酷现实的悲叹。有时，我情不自禁地认为独奏世界对年轻人而言，显得过于残酷。我发觉自己很难与研究对象保持距离，很难克制自己的情感投入。

许多社会学家都选择亲朋好友所处的世界作为自己的田野，但把自己的孩子拿来予以研究的做法尚不多见。田野研究使我得以从另一角度审视独奏界的现实，这里其实充满激烈竞争，市场也已趋于饱和；这就意味着，所有独奏学生——包括我的儿子在内，都走在一条前途渺茫的职业道路上。而在此之前，我和所有家长一样，对于独奏界向外传递的一整套思想意识都深信不疑，从未想到该职业的成功率是如此之低。这一切让我感到恐惧，并且五味杂陈——作为一名社会学者，我为自己的发现而惊喜；作为母亲，我深深陷

附录　方法论　515

入忧虑之中。于是，我试图说服儿子离开独奏界，去其他领域学习和工作。但这一尝试失败了：他与独奏精英圈已形成了紧密联系；强迫他离开，只会带来更大的伤害。

我发觉自己在社会学家和独奏学生家长的双重身份间进退维谷。我无法抽身于田野工作之外，全身心地投入到与之完全隔离的写作中来。我似乎已经懂得了一切，见识过了所有该看的东西，接着，我发现自己置身于另外一个全新的世界中——生命科学研究者的实验室。如今，我依然在从事这项研究，在生命科学家的世界里测试我理论见解的精确性。我试图考察这些研究者的职业生涯是怎样运作的，该领域参与者们的关系是否和小提琴独奏界有着相似的本质。我对研究有了新的兴趣点，似乎怎样也无法从田野里离开。我认为自己还远远没有完成调查；再说，有谁能完全掌握持续发展着的人际关系？对于考察自身所处世界的研究者而言，出现理解偏差是常见而又棘手的问题。下面这段轶事即是一例。

当我认为自己通过田野调查，已经了解了独奏界的几乎所有情况时，我有一次陪着儿子去和一位精通独奏教学的老师接触。试奏过后，这位独奏教师对我儿子的表现赞赏有加，并且祝福他在未来取得成功。但他并没有把我儿子收入班中（在一所大学里），因为他的独奏班已经满员。我感觉这是一场失败的会面。奇怪的是，这位老师并没有采取通常的做法，建议我们去和其他独奏教师接触。之后我与另外一位老师（她在十年前还是独奏班的一名学生）取得了联系，此人如今已成为我最喜爱的信息提供者。我把事情经过告诉她后，她认为这意味着老师对学生确实存在兴趣，但想要先给他上几节私人课程，再决定是否把他纳入独奏班中。这就解释了他为

何没有向我们推荐其他教师。于是,我又与这位名师接触,询问私人课程的可能性;结果他确实接受了。在这一过程中,另外一位老师的解释才让我茅塞顿开,理解了其中的曲折。实际上,这正是从单一角度来观察事物,理解某一领域深层知识的主要弊端。一个人易于采取自己所属类别的片面视角,无法保持从整体上一窥整片森林的必要距离。我们要警惕这一情况,避免对于自己的田野工作过分自信。如果你无法从田野中抽身,与其保持距离,那就必须一直观察下去。我直到今天还在这样做,因为我已经成了自己田野的囚徒,就如马林诺夫斯基在二战之初被困于特罗布里恩群岛之上。

注释

1 见 Daniel Bizeul,1999:112
2 让·佩内夫(Jean Peneff)曾评价说:"观察法需要研究者投入大量的时间,并需随叫随到。"(Peneff,1990:49)。
3 见 Masson,1996:9
4 见 Nathalie Heinich,1999:29
5 见 Jean-Michel Chapouille,2001,431
6 见 Wagner,2004
7 见 Powdermaker,1966,Bizeul,2007,Adler& Adler,1998
8 下面这部分基于 2003 年 11 月,我在美国宾夕法尼亚大学民族志研究会议上的发言。
9 正如大卫(Davis,1974)在《现代人种志学刊》上(*Journal of Contemporary Ethnography*)所说。
10 见 Rosalie Wax,1971
11 见 Festinger,1956
12 见 William Foote Whyte,1943
13 见 Julius Roth,1974

后记

完成本书一年后，我离开了法国。如今我可以部分抽身于精英小提琴手的田野之外。我改变了自己的调查领域，开始考察精英生物科学家的职业生涯；他们所处的国际环境与这一艺术世界有几分相似。我依然与一些小提琴手保持联系，有时还抓住机会进行访谈。我们不再居住于巴黎那个门庭若市的家里，但有时还会接待恰好经过我们现居城市的小提琴手或钢琴手；我们在一起叙旧，共同缅怀过去的时光，说起那些熟识的小提琴独奏者的职业现状和生活，一聊就是彻夜。

我希望这本书展现了他们的经历、憧憬、感情和渴望。我衷心祝愿这些曾经的独奏学生能够享受音乐，多年的刻苦练习能让他们沐浴在成功的美妙时刻中。他们拥有非凡的天赋和经历，在成长中克服了重重困难险阻，他们愈战愈勇，值得所有人尊重和赞赏。他们与我坦诚相待，给予充分信任，我对他们的知识和帮助不胜感激；我与所有参与者一起学习，从他们那里获益匪浅。本研究耗时十年，我对独奏界投入了强烈感情和高度参与；我希望自己至少部分理解了这一世界的运行规则，并向各位呈现了这些"天才表演家"背后不为人知的故事。我相信，这些音乐家都会赞同下述观点：他们高超的表演技艺离不开刻苦练习；独奏教育也并非单纯意义上的音乐教育，而是（也许首先是）一次社会化过程。

波兰，华沙，2011 年

参考文献

ADLER, Patricia A., ADLER, Peter (1998) : *Peer Power*: *Preadolescent Culture and Identity*, New Brunswick, New Jersey and London, Rutgers University Press.

——(1991) : *Backboards & Blackboards. College Athletes and Role Engulfment*. New York, Columbia University Press.

BARLEY, Nigel, (1992) : *Un anthropologue en déroute*, Paris, Payot.

——, (1994) : *Le retours de l'anthropologue*, Paris, Payot.

BECKER , Howard S., (1951) : *Role and Career Problems of the Chicago Pulic School Teacher*, Dissertation in sociology, Chicago, University of Chicago.

——, (1963) : *Outsiders. Studies in the Sociology of Deviance*, New York, The Free Press of Glencoe; trad. Française : *Outsiders. Etudes de sociologie de la déviance*, Paris, Anne-Marie Métaillé, 1985.

——, (1970) : *Sociological Work. Method and Substance*. Chicago, Aldine.

——, (1983) : "Mondes de l' Art et types sociaux", *Sociologie du travail n°4*, Paris, Dunod.

——, (1988) : *Les mondes de l'Art*, Paris, Flammarion.

——, (1999) : *Propos sur l'Art*, Paris, l' Harmattan *sociales*, Paris, La Découverte.

——, (2002):《 Les lieux du jazz 》. *Sociologies et Sociétés. Les territoires de l'art*. vol.34, n° 2.

——, STRAUSS Anselm L. (1956): 《 Careers, Personality, and Adult Socialisation 》, *American Journal of Sociology*, vol LXII n° 3.

——, CARPER, James W., (1956): "The Development of Identification with an Occupation", *American Journal of Sociology*, 61.

——, GEER, Blanche, HUGHES, Everett C., STRAUSS, Anselm L., 1961: *Boys in White. Student Culture in Medical School*, Chicago, The University of Chicago Press.

BERA, Mathieu, LAMY, Philippe, (2003): *Sociologie de la culture*, Paris.

BERTAUX, Daniel, BERTAUX-WIAME, Isabelle, (1988): 《 Le patrimoine et sa lignée : transmissions et mobilité sociale sur cinq générations 》, FRA, n°4, Doc. IRESCO.

BIZEUL, Daniel (1999): 《 Enquête: faire avec les déconvenues. 》 *Sociétés Contemporaines* n° 33/34, Paris, l'Harmattan.

BOURDIEU, Pierre (1979): La Distinction. Critique sociale du jugement, Paris, Les Editions de Minuit.

—— (1998): The State Nobility: Elite Schools in the Field of Power. Stanford University Press.

BRUSSILOVSKY Alexander (1999), eds. Yuri Yankelevitch et l'Ecole Russe du Violon Fontenay aux Roses - France: Suoni e Colori.

CAMERON, Wiliam Bruce (1954): " Sociological Notes on the Jamsession " Social Forces " n° 33 .

CAMEBELL, Robert A. (2003) "Preparing the Next Generation of Scientists: The Social Process of Managing Students." Social Studies of Science 33 (6): 897–927.

CHAPOULIE, Jean-Michel (2001) : La tradition sociologique de Chicago, Paris, Seuil.

——, (1987) : Les professeurs de l'enseignement secondaire. Un métier de classe moyenne, Paris Editions de la Maison de Sciences de l'Homme.

CHIN, Tiffany (2000) : 《 Sixth Grade Madness 》, Journal of Contemporary Ethnography, vol. 29 n° 2 pp. 124-163

CHUA Amy, (2010) Battle Hymn of the Tiger Mother, New York: The Penguin Press.

CHYLINSKA, Teresa, eds., (1967), Dzieje przyjazni - korespondencja Karola Szymanowskiego z Pawlem i Zofia Kochanskimi , (《Histoire de l'amitié - correspondence entre Karol Szymanowski et Pawel et Zofia Kochanski 》), Warsaw, PWM.

COLE, Stephen, COLE, Jonathan R. (1967) : "Scientific output and recognition: a study in the operation of the reward system in science", American Sociological Review n° 32.

COULANGEON, Philippe (1998) : Thèse EHESS : Entre tertiairisation et marginalisation subventionnée. Les musiciens de jazz français à l'heure de la réhabilitation culturelle.

——, (1999) : 《 Les mondes de l'art à l'épreuve du salariat. Le cas des musiciens de jazz français 》. Revue Française de Sociologie ; octobre - décembre 1999, XL- 4.

Davis Fred, 1974, "Stories and Sociology" in Journal of contemporary Ethnography 1974, No.3-309.

DEFOORT-LAFOURCADE, Dominique (1996) : L'insertion professionnelle

des instrumentistes diplômés du Conservatoire National Supérieur de Musique et de Danse de Paris, Mémoire de DEA, EHESS.

DELAMONT Sara, ATKINSON Paul (2001) : "Doctoring Uncertainty: Mastering Craft Knowledge", Social Study of Science. N°31/1 February 2001; SSS and SAGE Publications (London, Thousand Oaks CA, New Dehli) .

DESROSIERES, Alain, THEVENOT, Laurent (2000) : Les catégories socioprofessionnelles, Paris, La Découverte.

DULCZEWSKI, Zygmunt (1992) : Florian Znaniecki. Life and Work. Poznan, Nakom.

DUPUIS, Xavier (1993) : Les musiciens d'orchestre, DEP, Ministère de la Culture.

DURET, Pascal (1993) : L'héroïsme sportif, Paris, PUF.

DURKHEIM, Emile (1928) : Le socialisme, Paris, PUF, 1971.

FAULKNER, Robert R. (1971) : Hollywood Studio Musicians. Their Work and Career in the Recording Industry, Chicago-New York, Aldine-Atherton. (1985)

——, (1983) : Music on Demand. Composer and Careers in the Hollywood Film Industry, New Brunswick, N. J. Transaction.

FERRALES Gabrielle and FINE Gary Alan, "Sociology as a Vocation: Reputations and Group Cultures in Graduate School." The American Sociologist, 36: 57-75. 2005.

FESTNIGER, Leon, RIECKEN, Henry, W., SCHACHTER, Stanley (1956) : When Prophecy Fails. A social and psychological study of a modern group that predicted the deconstruction of the world. New York: Harper Torchbooks.

FLORIDA (2005) – Cities and the Creative Class. Routledge.

FRANCOIS, Pierre, (2000): Le renouveau de la musique ancienne: Dynamique socioéconomique d'une innovation esthétique. thèse EHESS Paris.

FREIDSON Eliot, (1994)《 Pourquoi l'art ne peut pas être une profession 》, in L'art de la recherche. Essais en l'honneur de Raymonde Moulin, textes réunis par Pierre-Michel Menger et Jean-Claude Passeron, Paris, La Documentation Française.

GEERTZ, Cliford (1996): Ici et Là-bas. L'anthropologue comme auteur. Paris, Métailé.

GILMORE, Samuel (1987): "Coordination and convention: the organisation of the concert world" in "Symbolic Interaction" vol. 10 n° 2.

——, (1990): "Art Worlds: Developing the Interactionist Approach to Social Organization" in H.S.Becker and M..M.Mc.Call (ed)." Symbolic Interaction and Cultural Studies". Chicago, Chicago University Press.

GLADWELL, Malcolm (2008) Outliners: The Story of Success. New York: Little Brown and Co.

GLASER, Barney, G. (1964): Organizational Scientists: their professional careers, Indianapolis-New York-Kansas City, The Bobbs -Merrill Company.

GOFFMAN, Erving, 1968, Asiles, Paris, Les editions de Minuit.

——, (1973) – La mise en scène de la vie quotidienne. Présentation de soi, Paris, Les éditions de Minuit.

GRANOVETTER, Marc S. (1973): "The Strenght of Weak Ties", American Journal of Sociology 78: 1360-80

GRAZIAN, David (2003): Blue Chicago: The Search for Authenticity in Urban Blues Clubs. Chicago, University of Chicago Press.

GRUZINSKI Serge, 1999, La pensée métisse. Paris: Fayard.

HAUSFATER Dominique (1993) : 《 Etre Mozart : Wolfgang et ses émules 》 in "Le Printemps de Génies", Sacquin, Michèle (ed) . Paris, Robert Laffont.

HALL, Oswald (1949) : "Types of medical careers", American Journal of Sociology vol.55 n° 3 : 243-253.

HEINICH, Nathalie, (1999) : L' épreuve de la grandeur. Prix littéraires et reconnaissance.Paris, La Découverte.

——(2000) : Etre écrivain. Création et identité. Paris, La Découverte.

HERMANOWICZ, Joseph C. (1998) : The Stars are not Enough-Scientists-Their Passions and Professions, Chicago, The University of Chicago Press.

HOROWITZ, Joseph (1990) : The Ivory Trade, New York, Summit Books.

HUGHES Everett C., (1945) : "Dilemmas and Contradiction of Status" The American Journal of Sociology, Vol.50, No.5 (Mar. 1945) pp. 353-359.

——, (1971), The Sociological Eye : Selected papers. Chicago, Aldine.

——, (1996) : 《 Le regard sociologique 》(French version) éd. EHESS

HUSTON NANCY (2000) : *Prodigy*, Toronto : McArthur and Company.

JANIN, Jules, (1863) : *Contes fantastiques et contes littéraires*, Paris, Michel Lévy Frères.

JELAGIN, Juri, (1951) : *Taming of the Arts*, New York, Dutton.

JOACHIM Joseph., MOSER Andreas, (1905) : *Traité du violon*, Berlin-Leipzig-Londres, Simrock/Paris, Eschig.

JOHNSON, John M., (1975) : *Doing Field Research*, The Free Press, New York.

JOUZEFOWITCH, Wiktor (1978) : 《 *David Ojstrach. Biesiedy z Igorem Oïstrachem* 》,

Moskwa. In English Yuzefovich Viktor (1979) *David Oistrakh*, *Conversations with Igor Oistrakh*, Littlehampton Book Services Ltd; First Edition April 1979.

JUNKER, Buford (1980) : *Field Work*, Chicago, The University of Chicago Press.

LA WITA, Béatrix (1988) : *Ni vue ni connu. Approche ethnographique de la culture bourgeoise*, Paris, Ed. de la Maison des sciences de l'homme.

LEHMANN, Bernard (2002) : *L'orchestre dans tous ses éclats*, Paris, La Découverte.

LEMONT Michelle (2010) *How Professors Think. Inside the Curious World of Academic Judgment.* Cambridge (MA) : Harvard University Press.

LEPOUTRE David, (1997) : *Coeur de banlieue. Codes, rites et langages.* Paris, Editions Odile Jacob.

LOURIE-SAND, Barbara (2000) : *Teaching Genius – Dorothy DeLay and the Making of a Musician*, Portland ed. Amadeus Press

MASSON, Philippe (1996) : *L'ordre scolaire dans l'enseignement secondaire au milieu des années 1990. Etude par observation des établissements d'une petite ville de l'Ouest.* Thèse de doctorat EHESS.

MENUHIN, Yehudi (1987) : 《 *La leçon du maître* 》, Paris, Buchet/Chastel ; [English edition 1986, *Life Class*, William Heinemann Ltd.

MILSTEIN, Nathan, VOLKOV, Solomon (1990) *From Russia to the West*, *The Musical Memoirs and Reminiscences of Nathan Milstein*, NYC: Henry Holt and Co.

MONIOTTE, Sophie (1999) : *Les Patins de la colère*, Paris, Anne Carrière.

MONJARET, Anne (1996) : 《 Etre bien dans son bureau 》, *Ethnologie française*, XXVI.

MUCHENBERG, Bohdan, (1991) : *Pogadanki o muzyce* t.II, Krakow (Pologne), Polskie Wydawnictwo Muzyczne,

NEWMAN, Katherine (1999) : *No shame in my game*, New York, Russel Sage Fondation.

PASQUIER Dominique (1983) : 《 Carrières des femmes 》 *Sociologie du Travail* n° 4.

PARIS, Alain (1995) : *Dictionnaire des interprètes*, Paris, Laffont coll. Bouquins.

PARADEISE, Catherine avec la collaboration de Jacques Charby et François Vourc'h (1998) : *Les comédiens. Profession et marchés du travail*, Paris, PUF.

PENESCO, Anne (1997) : (textes réunis et présentés par), *Défense et illustration de lavirtuosité*, Lyon, PUL.

PENEFF, Jean (1990) : *La méthode biographique. De l'école de Chicago à l'histoire orale.* Paris, Armand Colin.

——, (1997) : 《 Le travail du chirurgien 》 *in Sociologie du travail* n° XXXIX pp. 265-296.

PERRON, Denis (2001) : *Ma vie est la musique: l'univers méconnu d'instrumentistes d'orchestres symphoniques*, Sainte-Foy, Les Presses de l'Université Laval.

PERETZ, Henri (1998) : *Les méthodes en sociologie: l'observation.* Paris, La Découverte coll. Repères.

PINCON-CHARLOT, Monique (1990) : "Le nom de l'alignée comme garantie de l'excellence sociale." in *Ethnographie française* n° 1 ; pp. 91-97.

PINCON Michel and PINCON-CHARLOT, Monique (1997) : *Voyage en*

grande bourgeoisie, Paris, PUF, [2002, Quadrige].

——, (1997) : *Sociologie de la Bourgeoisie*, Paris, La Découverte.

POUPART, Jean (1999) : 《 Vouloir faire carrière dans le hockey professionnel : exemple des joueurs juniors québécois dans les années soixante-dix 》, *Sociologie et sociétés*, vol. XXXI, n° 1 printemps, Québec.

Powdermaker (1966) : *Stranger and Friend· The Way of an Anthropologyst*, New York: W.W. Norton & Company, Inc., 1996.

QUEMIN, Alain (1997) : *Les commissaires-priseurs. La Mutation d'une profession.*Paris, Anthropos-Economica.

RAABEN, Lev (1967) : *Zhizn zamechatelnykh skripachei* (The Life of famous violinists), Leningrad.

RAVET, Hyacinthe (2000) : *Les musiciennes d'orchestre. Interactions entre représentations sociales et itinéraires.* Thèse de doctorat, Université Paris X.

——, COULANGEON, Philippe (2003) : "La division sexuelle su travail chez les musiciens français", *Sociologie du travail n°3 vol.45*

RAWIK - Rawik Joanna, (1993) : *Maestra - opowiesc o Wandzie Wilkomirskiej*, Warszawa, Twoj Styl.

REIF Fred, STRAUSS Anselm (1965) : "The impact of rapid discovery upon the scientist's career", *Social Problems* n° 12.

RESKIN, Barbara F. (1979) : "Academic sponsorship and scientists' careers", *Sociology of Education 1979, Vol. 52* (July).

ROTH, Julius A (1962) : 《 Comments on 《 secret observation 》》. *Social Problems.*

——, (1974) : "Turning adversity to account". *Journal of Contemporary*

Ethnography; *Urban Life & Culture*, vol. 3, Sage Publications ltd. Reached on: http: // jce.sagepub.com/content/3/3/347.full.pdf accessed the 16th May 2012

ROSE, Arnold M., (1971): *Human Behavior and Social Processes*: *An Interactionist Approach.* London England: Routledge & Kegan Paul.

ROY, Donald, (2001): "Deux formes de freinage dans un atelier de mécanique: respecter un quota et tirer au flanc", Sociétés *contemporaines n° 40*, original :《 Quota Restriction and Goldbricking in a Machine Shop 》, *American Journal of Sociology*, 57 (5), 1952.

SAEDELEER (DE), Sylvie, BRASSARD, André, BRUNET, Luc (2004):《 Des écoles plus ouvertes à l' implication des parents? Le point de vue de directeurs d' établissement au Quebec 》, *Revue Française de Pédagogie* INRP n° 147.

SAINT-MARTIN (de), Monique (1993)《 *L'espace de la noblesse*》, Paris, Métailé, coll. "Leçons de choses".

SCHNAIBERG Allan, (2005) "Mentoring Graduate Students: Going Beyond The Formal Role Structure". *The American Sociologist* 36 (2) Summer: 28-42.

SCHWARTZ, Olivier (2011) La pénétration de la《 culture psychologique de masse 》dans un groupe populaire : paroles de conducteurs de bus ". *Sociologie* 2011/4 vol.2.; on Internet: http: //www.cairn.info/revue-sociologie-2011-4-page-345. htm accessed the 17th May 2012.

SCHWARZ Boris (1983): *Great Masters of the violin*, New York, Simon & Schuster.

SEGRE, Gabriel (2001):《 La voie d' Elvis 》*Terrains*, n° 37.

SHAW, Clifford R. (1930): *The Jack-Roller. A Delinquent Boy's Own Story*, Chicago, The University of Chicago Press.

SHULMAN David, and SILVER Ira (2003) "The Business of Becoming a Professional Sociolo- gist: Unpacking the Informal Training of Graduate School." *The American Sociologist* 34: 56-72.

SLONIMSKY Nicolas (1997): *Secrets du violon. Souvenir de Jules Boucherit*, ed. Laura Kuhn, Schirmer Books, New York.

SORIANO Marc (1993): *Secrets du violon Souvenir de Jules Boucherit*, Paris, Des Cendres.

SPRADLEY, James, MANN, Brenda (1979): *Les bars, les femmes et la culture* Paris PUF. Wiley, 1975.

STERN, Isaak, POTOK, Chaïm (2001): *My first 79 Years*, Cambridge (MA): Da Capo Press, .

STRAUSS, Anselm L. (1959): *Mirroirs and Masks*, San Francisco: The Sociology Press.

TEDESCO, Emmanuel (1979): *Les familles parlent à l'école*, Paris, Casterman.

THELOT, Claude (1982): *Tel père tel fils?*, Paris, Dunod.

THIBAUD, Jacques (1947): *Un violon parle. Souvenirs de Jaques Thibaud*, recueillis par J.P. Dorian, Paris, Du Blé qui Lève.

TRAWEEK, Sharon (1988) *Beamtimes and Lifetames: The World of High Energy Physicists*. Cambridge: Harvard University Press.

VILLEMIN, Dominique (1997): *L'apprentissage de la musique*, Paris, Seuil.

WAGNER, Anne-Catherine (1995): *Le jeu du national et de l'international. Les cadres étrangers en France*. Thèse de doctorat de sociologie, EHESS Paris.

WAGNER, Izabela (2004): 《 La formation de jeunes virtuoses: les réseaux de soutiens. 》*Sociétés Contemporaines*, n° 56.

——(2006a): *La production sociale de virtuoses – cas de violonistes*. These de doctorat EHESS soutenu 24 mai 2006 EHESS Paris.

——, 2006b, "Career Coupling: Career Making in the Elite World of Musicians and Scientists." *Qualitative Sociology Review*, Vol. II Issue 3. Retrieved May, 2012, (http: //www.qualitativesociologyreview.org /ENG/archive_eng.php)

——(2010)" Teaching the Art of Playing with Career-Coupling Relationships in the virtuoso World", *Studies in Symbolic Interaction*, October, 2010.

WALDEMAR, Charles (1969): *Liebe, Ruhm und Ledenschaft*, Munchen, Zurich, Perseus-Edition.

WATANABE Michihiro (1982): 《 Pourquoi les Japonais aiment-ils la musique européenne ? 》, in Revue Internationale de Sciences Sociales n° 94 XXXIV n° 4.

WAX Rosalie (1971) *Doing Fieldwork: Warnings and Advice*. Chicago University Press.

WESTBY, David L (1960): "The Career Experience of the Symphony Musician", *Social Forces*, n° 38.

WRONSKI, Tadeusz (1979): *Zdolni i nie zdolni o grze i antygrze na skrzypcach*, Krakow (Pologne), PWM.

WAX, Rosalie (1960): "Reciprocity in Field Work", *Human Organisation Research. Field Relations and Techniques*. Ed. by Richard N. Adams et Jack J. Preiss; The Dorsey Press, INC. Homewood, Illinois.

ZUKERMAN Ezra W., KIM Tai-Young, UKANAWA Kalinda, RITTMAN (von) James (2003): "Robust Identities or Nonentities? Typecasting in the Feature-Film Labor Market" in" *American Journal of Sociology*" vol. 108, n°5.

ZNANIECKI Florian (1937): 《 Rola spoleczna artysty. 》("Rôle social de

l'artiste") in "*Wiedza i zycie*" n° 8&9, Warszawa.

其他来源

Dictionnaire Hachette(1991).

Encyklopedia Muzyki(1995)Warszawa, PWN.

Guide des concours de musique 1999/2000, (1999)ed. Cité de la Musique.

Diapason, n° 435 mars 1997(French Music Monthly).

Le Monde de la Musique(French Music Monthly).

Wprost, n° 32, août 2000 Varsovie(Weekly Polish Journal).

The Strad, vol. 111, December 2000(British monthly).

Gazeta Wyborcza, lundi 22 décembre 2003, Warszawa(Polish main journal).